99%隱形的
城市日常設計

THE
99% INVISIBLE CITY

ROMAN **KURT** / **PATRICK**
MARS **KOHLSTEDT** **VALE**

羅曼·馬斯 ｜ 柯特·科爾斯泰特　著

派翠克·瓦爾　繪 ｜ 高霈芬　譯

地球觀　78

99%隱形的城市日常設計
The 99% Invisible City:
A Field Guide to the Hidden World of Everyday Design

作　　者　羅曼・馬斯 Roman Mars、柯特・科爾斯泰特 Kurt Kohlstedt
繪　　者　派翠克・瓦爾 Patrick Vale
譯　　者　高需芬
企劃選書　蔣顯斌

野人文化股份有限公司
社　　長　張瑩瑩
總 編 輯　蔡麗真
責任編輯　徐子涵
校　　對　魏秋綢
行銷企畫　林麗紅、蔡逸萱、李映柔
封面設計　萬勝安
版型設計　洪素貞
內頁排版　洪素貞

讀書共和國出版集團
社　　長　郭重興
發行人兼出版總監　曾大福
業務平臺總經理　李雪麗
業務平臺副總經理　李復民
實體通路組　林詩富、陳志峰、郭文弘、王文賓、賴佩瑜、周宥騰
網路暨海外通路組　張鑫峰、林裴瑤、范光杰
特販通路組　陳綺瑩、郭文龍
電子商務組　黃詩芸、李冠穎、高崇哲、沈宗俊
專案企劃組　蔡孟庭、盤惟心
閱讀社群組　黃志堅、羅文浩、盧煒婷
版 權 部　黃知涵
印 務 部　江域平、黃禮賢、李孟儒
出　　版　野人文化股份有限公司
發　　行　遠足文化事業股份有限公司
　　　　　地址：231 新北市新店區民權路 108-2 號 9 樓
　　　　　電話：（02）2218-1417　傳真：（02）8667-1065
　　　　　電子信箱：service@bookrep.com.tw
　　　　　網址：www.bookrep.com.tw
　　　　　郵撥帳號：19504465 遠足文化事業股份有限公司
　　　　　客服專線：0800-221-029
法律顧問　華洋法律事務所　蘇文生律師
印　　製　呈靖彩藝股份有限公司
初版首刷　2022 年 11 月

9789863847922（平裝）
9789863847885（EPUB）
9789863847878（PDF）

國家圖書館出版品預行編目（CIP）資料

99% 隱形的城市日常設計 / 羅曼．馬斯
(Roman Mars), 柯特．科爾斯泰特 (Kurt
Kohlstedt) 作；高需芬譯. -- 初版. -- 新北市
: 野人文化股份有限公司出版 : 遠足文化事
業股份有限公司發行, 2022.11
　　面；　公分. -- (地球觀)
譯自 : The 99% invisible city : a field guide to
the hidden world of everyday design
ISBN 978-986-384-792-2 (平裝)

1.CST: 建築美術設計 2.CST: 都市建築
3.CST: 公共建築 4.CST: 基礎工程

921　　　　　　　　　　111015680

野人文化
官方網頁

野人文化
讀者回函

**99% 隱形的城市
日常設計**
線上讀者回函專用
QR CODE，你的寶
貴意見，將是我們
進步的最大動力。

目錄

Intro：你沒看見的那99%　009

CHAPTER 1　眼所不見
INCONSPICUOUS

無所不在的都市設計

官方塗鴉：設施代碼　018

銘牌印象：人行道上的標記　021

壞掉最好：斷裂式柱杆　025

安全有保障：緊急鑰匙箱　027

隱藏版的都市設計

桑頓的臭氣瓶：臭氣排放管　032

假門面：廢氣排放口　034

換氣工程：通風建設　036

社區變壓建築：變電所　038

訊號「細胞」：無線訊號塔台　040

偽裝藝術品：油井　043

增設物

磚牆上的星星：錨定板　048

城市的疤痕：都市填充建設　050

視距通訊網絡：微波繼電器　053

沒用的湯馬森：刻意維護的無用殘骸　055

甜蜜的負擔：愛情鎖　057

廢物利用：戰爭轉用材　059

CHAPTER 2　引人注目

城市特色

旗幟學：市旗　068

屬於大眾的身體：市政之光　072

文字的意義：紀念牌　075

幸運符號：引領風潮的四葉飾　079

安全性

紅下綠上：交通號誌　082

夜間助手：反光道釘　084

棋盤格紋的歷史：識別用圖案　087

認出它、記住它：警告標誌　091

時代的眼淚：避難所標誌　096

廣告招牌

大筆揮毫：手繪招牌　102

紙醉金迷：霓虹燈　104

天空舞者：充氣人　106

指向好萊塢：片場告示牌　108

企業的良心：消失的廣告　111

CHAPTER 3　基礎建設

市政設施

怠惰的官僚體系：卡車殺手　120

真正的「使命必達」：郵政服務　123

水

圓形最棒：人孔蓋　128

噴你滿臉飲用水：飲水泉　131

逆流：污水管理　133

未雨綢繆：地下蓄水池　136

紐約大牡蠣：防洪措施　138

科技

電纜天際線：電線杆　142

交流電電電：電網　144

比月光還亮：路燈　146

指針倒退嚕：電表　148

雲端在哪裡：海底纜線　150

道路

降低速度感：畫中線　154

肇事原因：都怪行人亂穿越馬路　156

鐵包肉：撞擊測試　158

水泥護欄：車道分隔設施　160

暈頭轉向：更安全的左轉方式　162

繞圈邏輯：圓環　164

減速慢行：最高品質靜悄悄　167

徹底反轉：改變行車方向　169

公共空間

路邊綠地：夾縫中的空地　174

過馬路：行人專用紅綠燈　176

腳踏車族的路權：非專用腳踏車道　178

無車日：打破都市街區僵局　180

還路於民：裸街運動　182

CHAPTER 4　建築

出入口

只擋君子：門鎖　190

開開關關：旋轉門　192

改良版逃生設施：緊急出口　194

建築材料

偷牆的人：磚塊回收　198

比想像脆弱：崩壞的水泥　200

複合式解決方案：大型木構建築　203

法規

課稅影響市容：建材稅　208

形式限高：馬薩式屋頂　210

上至天堂下至地獄：產權範圍　212

垂直建設

停好停滿：現代升降梯　218

外牆包覆：建築帷幕　220

一樓還有一樓高：摩天大樓競賽　222

壓力山大：危機處理　224

一切在於視角：重新界定天際線　226

晃上雲霄：發生在 101 樓的地震　228

集體效應：都市峽谷　230

日常建設

異國風情：中國城　236

親切好鄰居：現金服務處　238

可愛的鴨子：廣告式建築　240

明星建築爭霸戰：
「跳 Tone」的添加建築　242

前人的遺產

異教徒之門：重疊的歷史遺跡　246

被犧牲的賓州車站：歷史保存　248

恢復昔日的光輝：
複雜的古蹟修復　250

任性的建築師：
不忠於歷史的歷史重建　253

物競天擇？
穩定建築的不自然淘汰　255

褪色的勝地：引人入勝的廢墟　257

圓圈景觀：遺跡輪廓線　259

建築拆除規範：計畫性拆除　261

CHAPTER 5　地理

劃定界線

起始點：零里程標誌　270

城市的邊界：界碑石　273

時區制定：標準時間　276

道路推廣者：美國公路　278

設置規劃

校正回歸：傑弗遜網格　284

未規劃土地：
縫縫補補的都市網格　286

鹽湖城直直撞：座標放樣　288

巴塞隆納擴展區：設置超級街區　290

標準偏差：成長模式　293

命名

請標示出處：非官方地名　298

提高房價靠縮寫：社區暱稱　300

消失的樓層：凶數　302

故意犯錯：虛擬事實　304

地點錯置：空虛島　306

道路：土桑的斜角「街道」　308

空地利用：無名地　311

景觀

墓地遷移：鄉村風情的公園　123

長條形公共空間：
舊鐵道改建成的綠色步道　123

小偷最愛的棕櫚樹：街道樹木　321

草坪警察：到底是誰家後院　323

直上雲霄的摩天樹木大樓：
無法扎根的植物　326

共生野生動物

居住在都市的野生動物：灰松鼠　332

鬼溪：在地下室釣魚　335

鴿子的家：「過天老鼠」　337

浣熊大作戰：垃圾熊貓　339

無人之地：野生動物生態廊道　341

CHAPTER 6　都市主義
URBANISM

敵意設計

滑板客最愛的博愛公園：
可疑的滑板障礙物　350

不准尿在這裡：趕人用的刺釘　352

頑強設施：難坐的椅子　354

光之城：嚇阻照明設施　356

趕走年輕人：聲音干擾設施　358

別有目的：障眼法　360

干預性設施

游擊修護師：非官方標示牌　364

網路曝光：網路瘋傳的標誌　366

申請許可：開放使用消防栓　368

立意良善還是歧視？巨石之亂　370

宗教的力量：中立的佛像　372

催化劑

打破障礙之牆：路緣坡道　376

腳踏車來了：汽車閃邊站　380

佔用停車格：都市小公園　383

果樹嫁接：草根園藝　386

延伸空間：翻轉公共空間　388

結語　391

謝詞　393

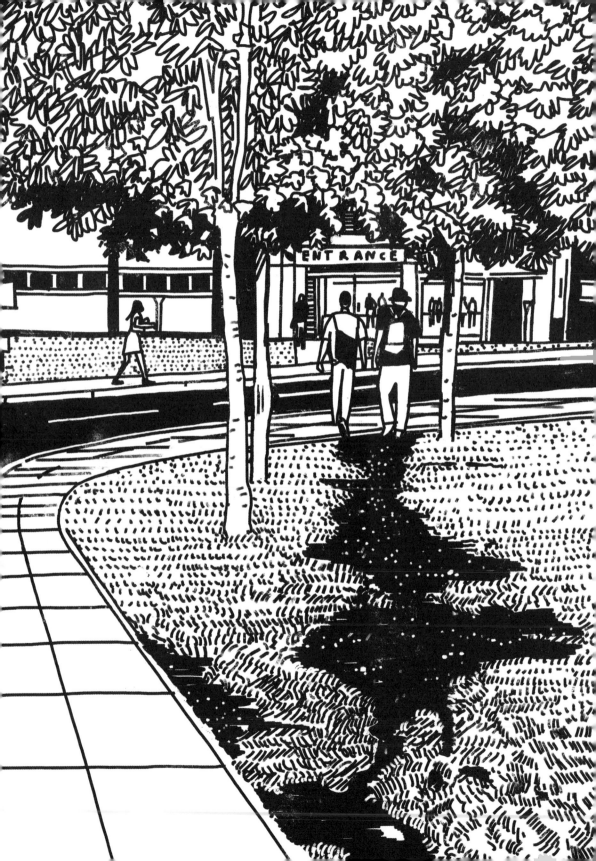

Intro：你沒看見的那99%

世界無奇不有。在大城市中漫步，可以看見令人大開眼界的摩天大樓、工藝精湛的橋墩，以及都市叢林中的世外桃源——綠油油的公園。一般旅遊指南都會介紹這些景點，然而本書收錄的是常被忽視、平凡無奇的都市元素。事實上那些我們經過卻無視，或是不小心變成絆腳石的小設計，也和世界最高大樓、最長橋墩、修剪最整齊的公園一樣，充滿著驚奇與創意。談到設計時我們通常會把焦點放在美感，但是建成環境*中那些為了解決問題、突破歷史限制、處理人際糾紛而產生出的設計，反而更有意思。

這也是《99%隱形的城市日常設計》（99% Invisible）網路廣播一直以來的世界觀。我們從2010年就開始在網路廣播節目中介紹經常為人忽略的設計。《99%隱形的城市日常設計》這個節目名稱指的不僅是隱藏在日常生活中的物件，也是指我們平常所見

之物的隱藏細節。舉個例子，像是克萊斯勒大廈（Chrysler）這種裝飾藝術風的巨大建築物，美感和建築設計其實只佔整體設計的1%。我們的任務就是揭祕設計中不為人知的隱藏故事，好比克萊斯勒大廈的建造速度、在曼哈頓摩天大樓競賽中扮演的角色、設計這棟建築的反骨設計師，以及設計師如何在摩天大樓競賽的最後一刻放大絕脫穎而出。克萊斯勒大廈固然很美，但是背後99%的隱藏故事才是最精彩的部分。

本書與網路廣播不同之處在於，書中有美麗的插圖（出自插畫家派翠克・瓦爾〔Patrick Vale〕之手）與設計歷史、設計發展的文字並陳。然而《99%隱形的城市日常設計》並非百科全書，不會用解釋性文字來介紹設計師和設計起源，要看解釋上維基百科就好。本書的呈現方式是把城市景

* 為人類活動而創造出的人造場域。

觀拆解成更有意思的小單元。與其介紹史上第一座紅綠燈，我們寧可介紹世上最有趣的紅綠燈：紐約州雪城（Syracuse）的紅綠燈，綠燈位在紅燈上方，展現十足的愛爾蘭精神。與其介紹讓你下巴掉下來的布魯克林大橋（Brooklyn Bridge）工程，我們寧可介紹位於北卡羅萊納州（North Carolina）德罕（Durham）那座多年來不斷掀開卡車頭頂，惡名昭彰的「開罐器」路橋。布魯克林大橋是先進工程技術的代表，而德罕的諾克福南方鐵路格雷格森路橋（Norfolk Southern-Gregson Street Overpass）則展現了現代交通單位僵化的官僚體制帶來的損害──讓市民天天撞牆。

我們也和所有貼心的都市規劃師一樣，在這本不可能詳盡的城市指南中，替讀者規劃路線。我們會帶你認識你從來不曾注意到的建設，以及你經常看見卻不能理解的設計──有從上至下，由辦公桌前的專業規劃師設計的大規模市立建設，也有從下至上，由積極熱心改善都市景觀的市民做出的調整。當然你可以從書中選擇適合自己的「探索路線」，開闢一條自己喜歡的路徑。這也是《99% 隱形的城市日常設計》廣播最喜歡討論的主題。有時都市規劃師沒有設計人行道，我們就會為了抵達某個地方而踐踏草坪，開闢一條小徑。無心踏草成徑，這些小徑都是行人用雙腳投票得來的成果。你在城市中發現的這類路徑，通常會是兩點之間最短的距離，然而，有些小徑的出現是為了找到捷徑，有些則單純是因為有人想踏上未開發的路。這些路徑一旦出現就會開始自我強化──因為後人會跟上前人的腳步，讓這些路徑越來越廣為人知。

帶上這本書，隨手翻閱，找篇故事，好好閱讀。如果你身處城市之中，應該可以找到與書中類似的設計，不管我們提到的實際案例是在倫敦、大阪，還是加州奧克蘭這些美麗城市的市中心。

不論身處哪一個城市，這本指南都可以幫助你解開城市密碼。理解了書中介紹的各種設計，就能開始以全新的眼光來觀察這個世界。你會因為路緣斜坡感到興奮，因為長椅扶手感到不悅，還能告訴走在身旁的人，街道上的橘色噴漆代表地底埋著通訊線路。

可愛的宅男宅女們，

準備開始探索

世界各大城市的

設計故事囉！

CHAPTER 1

眼所不見
INCONSPICUOUS

只要多加留心，便不難發現周遭環境處處藏著設計，但是，城市中充滿混亂的視覺干擾，所以我們總是會忽略關鍵的小細節。但是一旦開始注意觀察，就會發現各種設計元素俯拾即是：保護你免於被炸成碎片的路面標記；附加在建築物外部的小安全箱，失火時可以拯救內部的人的性命；也有看似裝飾用的雕花，實際上卻支撐著整棟磚屋。此外還有各式各樣的添加設施，這些都是人們為了改善生活而做的都市改造。解開市景中的小巧思，可以幫助你認識造就城市樣貌的人物，這些人想出這些點子大多是為了改善自己的生活，但也有一些人是為了積極拯救他人的生命。

前頁圖：奧克蘭，用噴漆標示地下設施代碼。

無所不在的都市設計

一旦發現某樣設計，你就會開始納悶，
怎麼可能以前從來沒注意到它。

城市街道上有各種標記，
有的用來界定範圍，
有的可以在發生緊急事故時保護你免受傷害。

專家設計、供專業目的使用的標記
也包含各種不同的資訊，
只要知道如何解碼，
任何人都可以看懂這些標記代表的意義。

左頁圖：人行道上的標記、斷裂式柱杆以及緊急鑰匙箱。

官方塗鴉

設施代碼

不論是不小心挖到管線或是專人開挖馬路，都有可能釀成設施停擺或是瓦斯漏氣等意外——1976年加州就因此發生過事故，一場漏氣大爆炸夷平了大半城市街區。意外發生在六月某日，當時一群工人在洛杉磯威尼斯大道（Venice Boulevard）開挖某段道路，其中一位工人不小心剪斷了埋在地底的石油管線。壓力管線內的氣體噴發出來，炸成一團火球，吞滅了往來的車輛以及鄰近商家。這次失誤總計造成20餘人傷亡。這類意外不是第一次發生，但是洛杉磯爆炸事故規模之大，進而催生了今日無所不在的彩色設施代碼系統。如果你人在美國的城市，低下頭就可以看見街道上隨處都有色彩繽紛的官方塗鴉，這些記號標示出地下盤根錯節的管線與電纜線。

洛杉磯爆炸事件也促成了南加州非營利組織「挖路警報機構」（Di-gAlert）的誕生，該機構的任務是預防未來再度發生類似慘劇。如今，挖路工人必須使用白色油漆、粉筆或旗子標出工作區域，並事先聯繫挖路警報機構，挖路警報機構收到通知後，會查詢該路段地底設施的負責公司，請公司派技工標出可能發生危險的地點。公司派出的技工可以使用迴避電纜工具（cable avoidance tool）找出並確認地底設施的位置與深度，使用地底探測雷達或其他相關工具來偵測金屬或磁場，進而找出水泥管線、塑膠管線和金屬電纜的確切位置。找出位置後，便會使用標準顏色代碼在地面上標出地底可能存在的危險。

這幾十年來，美國各地也出現了其他類似挖路警報機構的組織。「美國聯邦通信委員會」（FCC）為了簡化作業流程，特地於2005年向聯邦政府申請811專線，作為挖路單位和警報單位之間的橋樑。一般來說，不論是誰要開挖公有土地都必須事先和當地警報機構聯繫，就算是私有土地開

挖，也建議先行聯繫有關單位。根據「損害資訊回報工具」（Damage Information Reporting Tool，簡稱：DIRT）近期一份報告，如果所有人都可以在開挖、鑽路、爆破或是挖渠之前先致電警報單位，就可以避免上萬件意外的發生。

為求標示清楚一致，美國的設施公司使用「美國公共工程協會」（American Public Works Association）制定的統一彩色代碼系統，於地面標示出地底的設施種類。如今，我們可以在美國的城市街道上看到各種顏色的安全標記，這些顏色註記是「美國國家標準協會」（American National Standards Institute）十幾年來制定、調整的成果：

紅色：電線、電纜線、電管。
橘色：通訊線路、警報與訊號線路。
黃色：氣體與易燃材料，包括天然氣、油管、石油管、熱氣管線。
綠色：下水道與排水管線。
藍色：飲用水。
紫色：再生水、灌溉管線或泥漿管。
粉紅色：有待調查的暫時標記、不明設施或未知物體。
白色：預定挖掘區域、範圍或路徑。

顏色可以提供地下物的相關資訊，但是仍需靠線條、箭頭、數字等符號來記錄特定危險的地點、寬度、深度等詳細資料。符號代碼與顏色代碼一樣，若有統一標準會比較方便，所以也有相關機構負責協調、宣導符號標準系統。非營利組織「共同土地聯盟」（Common Ground Alliance）的工作成果中，最大的成就就是出版了一份詳盡的〈地下安全與損害預防〉作業指引。好奇想要解開街道密碼的都市狂熱份子可以從這類文件中找到實

用的解說與圖表。

　　有些都市狂熱份子甚至進一步編寫了更仔細的說明。藝術家英格麗・柏靈頓（Ingrid Burrington）的著作《紐約城市網》（暫譯，原書名：Networks of New York）中，花了100多頁的篇幅專門介紹紐約市設施代碼的其中一個顏色：橘色（代表紐約市的網路設施）。這本書不僅深入探討電信業者競爭史，也列舉了一些代碼實例，例如英文字母F和O之間夾著一個箭頭，表示該段人行道下方埋有光纖網路（fiber optic）電纜。在野外，這些標記通常會附帶表示深度的數字、設施公司名稱代號，以及設施材質縮寫，好比PLA就是用來代指塑膠（plastic）管線。

　　各國都有自己的國家、地區、地方標記系統，大多是由政府制定。英國廣播公司（BBC）一篇新聞報導中，記者勞倫斯・考利（Laurence Cawley）簡要提到倫敦的地下設施，也舉了一些實例。從其中一些例子可以看出，有些代碼其實非常直觀，例如英文字母D（depth）旁的數字通常代表深度。電線設施代碼中，H/V代表高壓電（high voltage），L/V代表低壓電（low voltage），S/L則代表街燈（street light）。氣體管線代碼中，HP代表高壓（high pressure），MP代表中壓（medium pressure），LP則代表低壓（low pressure）。有些標記第一眼很難看出端倪，好比無限符號是用來標示待挖路段的起點或終點──這有點違反直覺，因為無限符號通常表示無始無終。

　　專人通常會使用可生物分解的漆料，在城市的馬路和人行道上，噴上各種顏色的字母和記號。這些奇形怪狀的符號有時會在挖路時一併被清掉，有時會被留在原地，隨著時間自行慢慢褪色，在下一個工程準備開始前，騰出空間給更繽紛的新記號。尚未褪色的標記成了挖路人的重要參考資訊，也讓其他人得以暫時一窺腳底下的盤根錯節。

銘牌印象

人行道上的標記

費城是美國立國時的首都，也是美國許多重要歷史事件的場景，市內充斥著歷史紀念碑牌，而這些雄偉的碑牌很容易讓其他低調不起眼的歷史記號相形失色。費城到處都是廣場雕像和大樓附設紀念碑，而埋沒於其中的，是鑲嵌在人行道上的神祕銘牌。人行道銘牌有凹有凸，文字堆砌方式像是抽象的佛學思辨或現代詩，文字內容告知行人：「建築界線內的空間未奉獻」（Space within building lines not dedicated）或是「銘牌後方的財產未奉獻」（Property behind this plaque not dedicated）。

美國財產法中的「奉獻」（dedicating）概念代表「讓渡與他人」，好比讓渡給大眾。每塊銘牌的敘述方式會有些差異，不過這些標示著「地役權」（easement）的銘牌，傳遞的基本訊息是一樣的：行人可以通行，但話說在前頭──這裡可是私人土地。細長的方形銘牌排列成虛線，圈出私人土地的四邊，轉角處則使用直角狀的銘牌。

2016年《費城規劃報》（PlanPhilly）的一篇文章中，記者吉姆・薩克薩（Jim Saksa）解釋：「若是產權界線與建物實際邊界範圍不一致，或是無法靠圍籬、景觀設計、附加設施明確標出公用土地和私人土地的界線時，就會使用這種銘牌。」換句話說，行人可能會誤以為圍籬、樹籬或建築邊界就是產權界線，但實際的產權界線也許已外推至人行道上。

地役權法賦予行人暫時穿越他人土地的權利，但是這也可能變相造成逆權侵佔。薩克薩解釋地役權概念時提到，如果有人「膽敢持續公開佔用」某塊土地，「在一段法定時間之後，佔用者就成了這塊土地的所有人，而在費城，法定時間是21年」。根據費城時效地役權的規定：如果私有土地所有人不能清楚標示產權範圍，他人就有機會宣稱該所有人放棄

產權。於是，費城等城市出現了鑲在人行道上的銘牌，提醒大眾某段人行道為私人財產，只是財產所有人暫時允許大眾通行。

這些銘牌只是都市人行道銘文的冰山一角，其他還有一般市民在各處留下的非法刻字，如水泥人行道半乾時被刻下的愛心，愛心裡面還寫著「某某+某某」。也有些官方刻字並非用來標示地役權，除了上述的半永久性愛情宣言外，許多城市中也可看到營造公司在人行道上留下的典雅簽名。

在加州灣區奧克蘭等城市，有些人行道戳印或銘牌可追溯至1900年代早期，當時便宜又堅固的水泥剛開始取代磚塊或木板作為人行道建材。今天我們看到的許多人行道印記，都

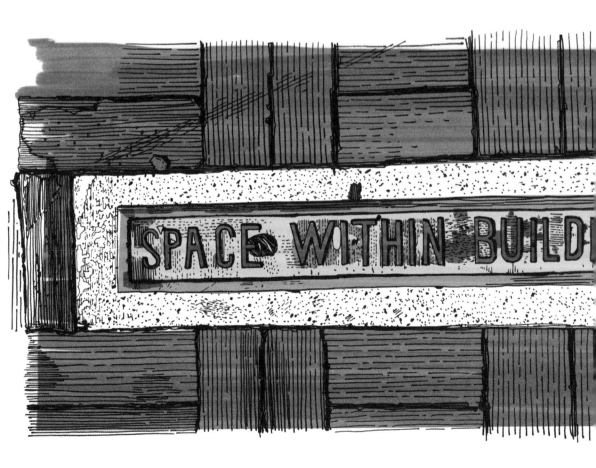

是1920年代戰後快速都市化留下的痕跡。有些戳印有花邊裝飾，還附上建設日期、建設公司地址、電話，甚至工會號碼等相關資訊。有興趣的人可以抄下工會號碼，親臨工會辦公室，找出究竟是誰在50年前用水泥鋪平了該路段。

在芝加哥等城市中，這種類型的標記隨處可見，標記旁還附上很多相關資訊，因為法律明定：「水泥人行道表面全乾之前，負責建設的包商或個人必須在該路段前方留下戳印或銘牌，清楚標示包商或個人的名稱、地址，以及完工年份。」這些記號於是成了都市規劃的實體紀錄，訴說著城市與建設工程的歷史，也道出鄰近社區的建樹與擴展。加州柏克萊（Berkeley）的人行道印記，訴說著家族企業

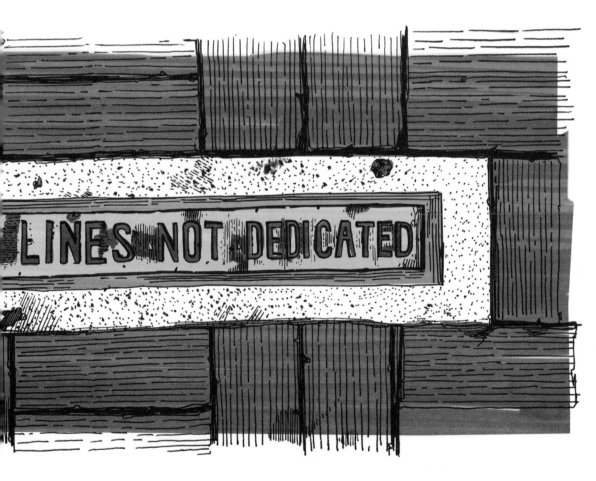

數十年的發展史：「保羅‧舒諾」（Paul Schnoor）戳印上可能寫著1908年，但是比較新的社區會出現「舒諾與舒諾二代」（Schnoor & Sons）的戳印，這可能是舒諾二代開始到父親公司幫忙時，調整了公司名稱。若到最晚開發的地區，還可能看到「舒諾兄弟」（Schnoor Bros.）的戳印，代表著父親退休、子承父業的年代。

有些地方的人行道水泥工把人行道變成了街道標示，直接在水泥地蓋上路口街道名，人行道於是多了指路功能。然而，這種做法並沒有在每個城市都受到歡迎。早在1909年，《卡加立先鋒報》（Calgary Herald）就登了一篇報導：〈卡加立不識字〉（Calgary Can't Spell），抱怨人行道標示的低級拼字錯誤，例如「Linclon」（Lincoln，林肯）和「Secound Avenue」（Second Avenue，第二大道）。該報導呼籲應極力避免「往後再有丟臉的拼字錯誤，因為街道巷弄的名稱一旦被刻上石板路，就會永久留存」，並表示「這種工程品質出現在較早開發的破舊老城也就罷了，但是絕對不能出現在卡加立。」因此，地方政府請工人拆除這些尷尬的石板，亞伯塔省卡加立市的

尊嚴危機總算解除。聖地牙哥（San Diego）等城市則積極保護老舊的人行道戳印——工人進行人行道替換工程時，必須避開戳印，保留城市歷史的見證。

現在許多城市在建設新人行道時已不要求留下戳印。有些官僚作風的政府機構更是掃興，甚至要求包商留下簽名戳印前要先申請許可，並且限縮戳印尺寸，因為戳印是免費打廣告的好機會，而且這廣告一打就是數十年。然而對我們來說更重要的是，人行道標記訴說著環境建設者的豐富歷史，資訊相當詳盡，甚至包含當初屈膝整平路面，讓後人有路可走的功臣姓名。我們可以從人行道標誌上學到很多知識——不過前提是拼字要正確。

壞掉最好

斷裂式柱杆

用來支撐標示、路燈、設施線路的柱杆必須堅固耐用，才能抵禦強風、暴風、海嘯與地震。但是這些柱杆有時又需要執行與日常功能抵觸的重要任務：它們必須在受到衝擊時，輕鬆斷裂。柱體被高速行駛的車輛撞上時，必須在正確的角度斷裂，才能降低傷害、拯救生命。工程師們花了很多時間研究如何解決這種設計上的兩難。

讓柱體輕鬆斷裂的其中一個方式是「滑動底座」（slip base）系統。與其使用單一柱體，滑動底座機制使用了兩段柱，在靠近地面處用連接片把兩根柱體連在一起。這種連接方式讓兩根柱體可以在預定的位置斷開。基本運作方式如下：把下柱插在地面上，再使用活動式螺栓把上柱拴在下柱上。柱體受到猛烈撞擊時，特殊設計的螺栓就會斷裂或鬆開，讓上柱倒

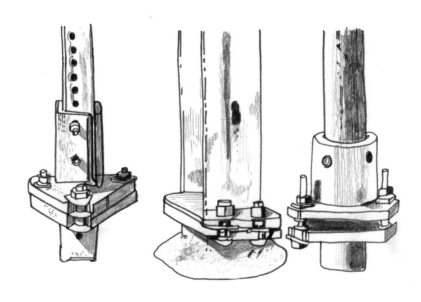

下，下柱則可以安全通過移動的車輛下方。如果一切按部就班，柱杆甚至可以幫助撞上來的車輛減緩速度、降低危險。上下柱的設計也讓修繕變得更加容易——通常只要把新的上柱拴到完好如初的底柱上就可以了，材料和工時也都能大幅降低。滑動底座系統最關鍵的接合處可以裸露在外，也可以用罩子蓋住。

傾斜式滑動底座是進化版的設計，連接片與地面之間構成一個角度，這樣就可以針對從特定方向而來的衝擊，達到最好的保護力。柱杆不會直愣愣地倒在路旁，反而會在承受撞擊時彈到空中，理想狀態是在撞擊車輛通過後，落在車體後方。慢動作撞擊測試影片中可以看到，標誌柱杆向上旋起，被拋至車輛上方，在車輛經過後，掉落在路面。缺點是，如果撞擊來自其他方向，柱杆可能根本無法斷裂。

平行或傾斜滑動基座可以獨立運作，也可以搭配懸掛在柱杆上的建設，進一步保護設施、拯救生命。某些狀況中，車輛撞上柱杆時，柱杆上的電話纜線可以攔住柱杆。經過設計的電話纜線柱杆在承受撞擊時不會直接倒地，上桿與底座分離後會被拋上空中，暫時懸掛在鄰近電線杆的纜線上。

滑動底座和懸掛機制外，城市中還有其他不同類型的斷裂式柱杆。世界各地有很多停車標誌使用金屬連接柱的設計。連接柱的運作方式和滑動底座不太一樣，但基本概念相同：把單一柱體分成兩段，讓柱杆易於斷裂。固定在地面的底柱插著上柱，上柱承受衝擊時便容易彎曲或斷裂。只要實際看過實例，你就很難不再注意到這種設計。車輛撞上號誌是常見事故，而兩段式柱杆是非常普遍的解決方案。

我們總認為行車安全仰賴於汽車安全設計的進步，某種程度而言是這樣沒錯。品質優良的輪胎可以增加摩擦力，堅固的車體可以抵禦衝擊，安全帶可以保護乘客安全，安全氣囊可以提供緩衝，安全玻璃比較不容易裂成尖銳的碎片。但是到頭來，車體設計與工程都只是整體行車安全的一小部分。常被車輛撞上的物體設計比較不起眼，在行車安全上卻扮演著非常關鍵的角色。

安全有保障

緊急鑰匙箱

「緊急鑰匙箱」（Knox Box）一般都設置在門口附近與眼同高處，還貼著一條反光材質的紅色標示，卻經常被人忽略。「Knox Box」和「舒潔」（Kleenex）、「垃圾箱」（Dumpster），以及曾經也是註冊商標的「手扶梯」（escalator）一樣，原本都是品牌名稱，現已成為通用名詞。「Knox Box」指的是都市建築附設的緊急鑰匙箱。災難發生時，這些平常被人忽略的都市保險箱就會一秒變成救命關鍵。

意外發生時，短短幾秒的時間都是關鍵，所以一定要能安全快速地進入室內。緊急鑰匙箱提供了簡單的解決方案：緊急事故人員接到電話，抵達事故現場時，會使用主鑰匙或密碼來打開緊急鑰匙箱，取出箱內的物品。一般來說，緊急鑰匙箱內有另一

支鑰匙或另一組密碼，可以用來打開建築出入口。消防員通常配有一支萬用鑰匙，可以打開管區內所有緊急鑰匙箱。這支萬用鑰匙非常方便，消防員有了它，就可以進入管轄範圍內的各種建築，公寓、商店、複合辦公室、藝術博物館等都可以。

緊急鑰匙箱有很多種。有些緊急鑰匙箱就像是小型保險箱，內有一支或一組建築鑰匙。比較先進的緊急鑰匙箱掀開後有一個控制面板，可以執行較複雜的任務。有些鑰匙箱內設有開關，相關人員可以使用這些開關來切斷電路、關閉瓦斯管線，或在錯誤警報時關閉灑水系統。

若是沒有緊急鑰匙箱，消防員和緊急醫療技術人員就必須等人開門或破門而入，因而受傷或導致建物損壞。為了避免門被撞爛、窗戶被打破，或是屋子燒毀，在建築外部加裝一個小箱子似乎是明智之舉。

從保全的角度來看，這些鑰匙箱可能會成為宵小侵門踏戶、搜括財物的破口，但是「緊急鑰匙箱」可沒這麼容易攻破。有些大樓管理委員會會把緊急鑰匙箱連上保全系統，若有人開啟鑰匙箱，保全就會收到通知。至於主鑰匙，有些消防局會使用追蹤功能來避免鑰匙落入不法之徒手中。雖然不是所有城市、所有公司都認為有必要設置緊急鑰匙箱，還是有許多人認為這個投資利大於弊，很多地方都有這些緊急鑰匙箱的蹤影。

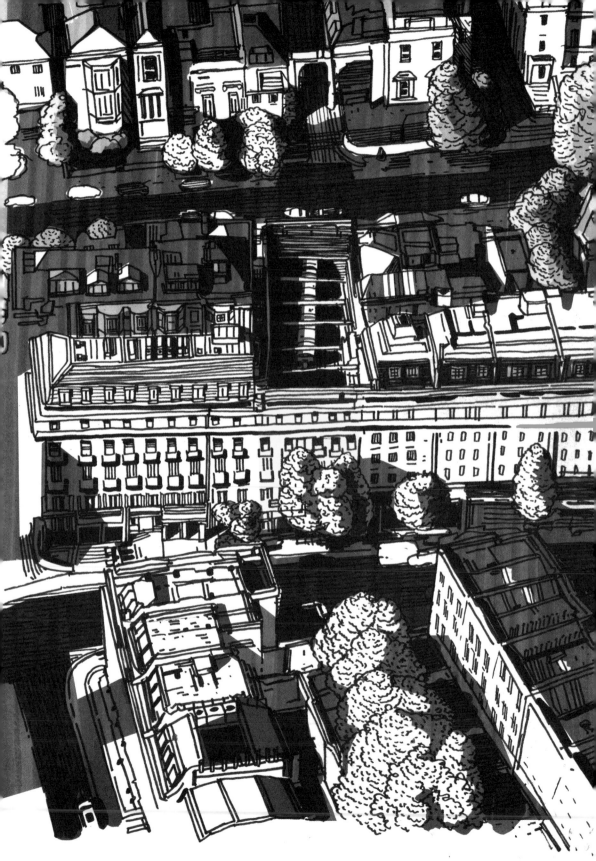

隱藏版的都市設計

美麗的公共設施可以怡情養性——
好比華美的古引水道
以及結構凸出的現代橋墩。

但是一般來說，
絕大部分的公共設施並沒有這樣的皇家禮遇。

我們不會把廢氣孔或變電所設計成
招蜂引蝶的當代建設，
而是退而求其次，把這些設施隱藏起來。

鑽油鐵塔或手機訊號台等設施的隱藏手法千百
種，真真假假，難以區分 。

左頁圖：巴黎一座偽裝成當地建築的的地鐵排氣口。

桑頓的臭氣瓶

臭氣排放管

雪梨的海德公園（Hyde Park）是澳洲年代最悠久的公園，由建築師弗朗西斯‧葛林威（Francis Greenway，Greenway 這個姓氏的意思是綠色的道路，非常符合他的工作內容，很妙）所設計。葛林威最初的想法是要讓這片土地成為一個開放的公共空間。1700 年代晚期，

這塊地主要是當地居民餵動物吃草、採集木柴的地方。後來，這裡漸漸成為了兒童玩耍以及板球比賽的場地。到了 1850 年代，隨著城市及鄰近社區的開發，這塊地也慢慢多了草坪、樹木、自來水、紀念碑等建設。海德公園於是逐漸演變成正式公園，規模也越來越大，成了政治演說以及皇室成員來訪時的官方聚會地點。在當時，海德公園最大的特色是一座高聳的方尖塔碑。

海德公園方尖碑的靈感來自歷史遺跡：埃及的三座克麗奧佩特拉方尖碑（Cleopatra's Needles，目前分別位於倫敦、巴黎與紐約）。1857 年，海德公園方尖碑在雪梨市長喬治‧桑頓（George Thornton）任內正式揭幕。這座紀念碑高約 50 英尺，立在高度 20 英尺的砂石底座上，四邊的寬度越往上越窄，有人面獅身像與蛇形雕塑環繞。改建後的海德公園以及這座充滿異國風情的方尖碑令當地人深深著迷，甚至有

報紙文章記載，市長在揭幕典禮致詞結束後，「被一群高大精壯的男子扛在肩上」，送到附近的飯店。

但是熱潮逐漸褪去後，民眾便開始注意到這座宏偉方尖碑會飄出陣陣強烈臭氣，方尖碑於是被冠上了新名稱：桑頓的臭氣瓶。方尖碑排放的惱人臭氣其實並非意外，反而正是設計初衷。海德公園方尖碑和世界各城市看似無害的雕塑裝置一樣，肩負著兩種主要功能——美學和實際功能。海德公園方尖碑不僅展現了大都會的魅力，同時也是雪梨地下污水系統的臭氣排放設施。

使用宏偉紀念碑來排放污水臭氣的概念看似詭異，但當時雪梨的地下污水設施在澳洲算新科技，工程師發明了兩種臭氣排放系統：「外排式」與「內抽式」。內抽系統把氣體往內吸，外排系統則把氣味較淡的氣體往外排。廢氣排放系統需要考慮到壓力、臭味與傳染病的問題，工程師打算使用兼具美感的建設來解決上述問題——海德公園方尖碑的內抽系統就是首座這樣的設計。以這種概念建成的海德公園方尖碑不僅是公共設施，也是歷史地標，是某段歷史的重現，

本身也有自己的歷史。立碑以來，海德公園方尖碑經歷了數次改建與修繕，不過大抵仍維持著原貌。

雪梨其他地方的早期磚塊通風設施，也是受海德公園方尖碑啟發而出現的建設。其他大城市的污水、廢氣排放設計則各式各樣。倫敦各處的「臭氣排放管」較重視實際功能，有些外型稍有設計，比較像紀念碑或路燈，但是絕大多數臭氣管看起來就像生鏽的旗竿。雪梨的方尖碑時至今日仍發揮著作用，只是功能和過往略有不同，它現在被用來排放過剩的暴雨雨水，已不再是城市下水道臭氣的出口。方尖碑本身也成為極具紀念價值的建樹，於2002年納入新南威爾士州立遺產名錄（New South Wales State Heritage Register）。現今，這座仿克麗奧佩特拉方尖碑的塔碑也已成為現代都市建設的重要里程碑，以及都市創意公共設施的見證。

假門面

廢氣排放口

德國紐倫堡（Nuremberg）有座頗具話題性的「婚姻生活噴泉」（Ehekarussell），噴泉池中擺放著好幾組浮誇的銅像，描繪婚姻生活的冷暖。這座「婚姻旋轉木馬」上的銅像記錄著青春情愛、也描繪配偶離世等悲慘故事，捕捉了一生的喜怒哀樂。因為刻畫手法太過赤裸，附近居民根本不會想在這座歷史城市中散步至此觀賞銅像。然而，這些浮誇的雕像除了美學功能之外，還有一項更重要的任務——噴泉雕像的位置巧妙地擋住了紐倫堡地鐵廢氣口。婚姻生活噴泉於1980年代完工，當時地鐵排氣口易容術已行之有年，婚姻生活噴泉算是較近期的建設。德國有些地方會用小雕像遮掩排氣口，有些則是規模較大的建築工程。

1863年，世界第一座都市地下鐵路系統啟用，土木工程師知道必須處理地下鐵氣體排放問題，乘客才能健康快樂地搭車——才能活著搭車。

當時的火車使用冷凝器來替蒸氣降溫、減少排放，但還是會需要開闊的空間來排放廢氣。倫敦地鐵的前身：大都會鐵路（Metropolitan Railway）開始挖掘地下鐵路線時，使用「鑿開再蓋上」的方式進行建設，為的就是方便排放廢氣。路面被分段挖開，鋪上鐵軌，再把路面蓋回去，只留下某些路段維持開放、通風。因為路線規劃問題，有些已有建物的路段還是必須開挖。在一座優雅社區內，一排歷史住宅正中央的倫斯特花園（Leinster Gardens）23、24號，恰好也屬於倫敦地下鐵的路線範圍內。路線設計師發現可以利用該建築的特色來做特殊規劃。

在貝斯沃特（Bayswater）這種高級地段挖個排氣用的大洞絕對行不通，工程師便決定在倫斯特花園立一個建築立面，配合附近的維多利亞中期住宅外觀。立面融入了旁邊的建築，氣派的正門兩側還有科林斯柱，樓上也

有以小柱裝飾的外凸式陽台,看上去就是個房子,但實際上這個宏偉建築卻只有一英尺深。立面後的地上有個大洞,可以看到許多支撐架和金屬支架,用來穩定開口、支撐立面。雖然這個立面整體還能掩人耳目,遠看更是以假亂真,但還是有些線索可以看出端倪。首先,敲門不會有人應門——這是接到惡作劇電話的披薩外送員發現的。不過最大的破綻還是假裝成窗戶玻璃的灰色方格。這種設計瑕疵也出現在世界其他地方,使類似建設出現破綻。

紐約布魯克林耶路拉門街58號(58 Joralemon Street)的三層樓紅磚建築,看起來也像是一整排希臘復興(Greek Revival)式建築中的其中一棟住宅。它跟鄰近建築有很多類似的特徵:不僅高度、比例相仿,別出心裁的大門前甚至還設有階梯。但若久看建築外觀,就會開始發現事有蹊蹺:建築的窗戶以及窗格、窗框、橫樑都是一片漆黑。這棟建築其實是地下鐵的通風口,若地底列車發生事故時,也可以變成乘客的緊急疏散出口。從這個角度來看,這棟建築是真的,只是內部被挖空,並且被賦予了新的功能。不管是特地設置或改建,這類建設就像是有趣的視覺謎題,是特定地點的3D視覺陷阱。

換氣工程

通風建設

美國的荷蘭隧道（Holland Tunnel）建於1920年，用來連接紐約和澤西市。荷蘭隧道並非世界第一條水底隧道，但在當時堪稱史無前例的厲害設計。要從土壤和岩床中挖出一條隧道是個大工程，但是最艱難的是設法在隧道中容納大量耗油的汽車、卡車，以及車輛持續排放的有毒廢氣。質疑者認為這麼長的隧道根本不可能有良好的通風，絕對會對駕駛造成嚴重甚至致命的危險。

荷蘭隧道工程師與政府機構、大專院校攜手合作，想要解決這個大工程的通風難題，向大眾證明隧道的安全性。他們在一座廢棄礦坑中建了一條數百英尺長的測試隧道來測試通風設計。此外，耶魯大學找來一群自願受試的學生，在密不透風的室內待上好幾個小時，研究員把一氧化碳打到密閉空間中，藉此測試人體的耐受力以及副作用（1900年代早期的學生好辛苦！）。研究人員的結論是，必須設

法在隧道內每秒排出1,000立方英尺的空氣，駕駛和行人才不至窒息。荷蘭隧道的工程設計細心謹慎，完工後，隧道內的空氣品質居然比紐約市的大街小巷還要好（老實說用紐約路面空氣品質做比較，標準其實相當低）。

荷蘭隧道通風系統成功的關鍵不僅在隧道本身的設計，還要仰賴隧道周圍的高大建設，這些建設今日仍在運作。哈德遜河（Hudson River）岸邊有兩座通風豎井，河中央的河面上還有另外兩座露出100多英尺的通風豎井。這四座通風井內建有數十架抽風、排風扇，每一分半鐘就可以把隧道內的氣體換過一次。

荷蘭隧道以代表工程師克里夫‧荷蘭（Cliff Holland）命名，但是最關鍵的通風豎井是挪威建築師阿靈‧歐弗勒（Erling Owre）的設計。歐弗勒想要打造宏偉的排氣建設，所以在設計上更進一步，打造了不僅具有實際功能的排氣結構，更是把這項建設變成了

前衛的建築設計。

澤西市地標保育機構（Jersey City Landmarks Conservancy）創辦人約翰・戈梅茲（John Gomez）表示：「歐弗勒的排氣井設計充滿北歐風情──風格極簡、工藝精湛、賞心悅目。他應該受過傳統建築教育……羅馬式、拜占庭、哥德式等──但是也精通較新的德國包浩斯風格、俄國構成主義，以及柯布（Le Corbusier）和法蘭克・洛伊・萊特（Frank Lloyd Wright）的建築風格。」

歐弗勒結合上述風格設計出史無前例的荷蘭隧道排氣設施，有「鋼筋衍樑、巨大的原地灌漿水泥柱，以及黃色的教堂式砌磚，彎曲細長的弧線、疊澀拱、玻璃百葉窗扇設計、小滴水口，以及懸空的建築基座。」戈梅茲寫道。建築成品外觀大膽現代，就像是法蘭克・洛伊・萊特（Frank Lloyd Wright）的拉金行政大樓（Larkin Administration building）或圖書館、市民活動中心之類的建設。荷蘭隧道通風建設是建築設計與公共設施的融合，開啟了往後的汽車時代，是通往現代主義以及新澤西的橋樑。

社區變壓建築

變電所

多倫多各處用來存放／遮蓋變電設施的建築多變，沒有統一的美學概念，有的是低調的單層小屋，有的又是好幾層樓的大房舍。變電所的牆壁、屋頂、門窗與造景會讓人誤以為它們是一般建築，不過還是有些蛛絲馬跡可以看出事情並非如此單純。

多倫多電力公司（Toronto Hydro）成立於1911年，同年，尼加拉瀑布的全新巨大發電機啟用，點亮市中心的街道，於是出現增設變電所的需要，必須靠變電所把這個大自然發電廠的電力送到家家戶戶，把天然的能源轉變成人類可使用的電能。但是說服市民在居住環境增設難看的金屬、電線設施很不容易，所以多倫多政府找來許多建築師，設計替代方案。

經濟大蕭條前建的變電所大多賞心悅目、規模甚大，大費周章用石頭和磚塊打造，還有各種裝飾，外觀就像博物館或市政府等城市機構。二戰後開始廣興住宅，小型變電所因應而

生，小變電所外觀上是不起眼的住宅，融入了周遭景觀。

房舍型變電所的設計多由六種基本房舍模型衍生而成，以配合當地社區環境。20世紀期間，多倫多建設了各式各樣的住宅式變電所，有屋頂不對稱、由樑柱支撐的田園風房舍，也有山形屋頂、大門頂有三角底座的偽喬治時代豪宅。

當地記者克里斯·貝特曼（Chris Bateman）表示：「斷路器與電壓表通常設在屋內的主要空間，而用來把高壓電轉成穩定家用電的醜陋大型設備，通常會放在後面的磚塊屋內。」進入室內，變電設施一覽無遺。屋內擺滿各種設備以及零星的椅子，供來訪工程師使用。不過外觀上也有一些蛛絲馬跡可以看出這些建築並非真的房舍。

很多偽裝成住宅的變電所，要不門窗位置很怪，就是門窗風格太過工業，不像住家，其他有些則是造景設

計或修整太過完美。又或者有些地方的社區景觀已與過往不同，可能是鄰近房舍規模變大，使得這些溫馨的木頭或磚塊變電所相形見絀，反而更加顯眼。變電所外設置的安全監視器以及車道上的政府、電力公司公務車也都很顯眼。另外，經常在不同地點看到外觀幾乎一模一樣的假屋，也會給人一種奇妙的似曾相識感。

多倫多電力公司已不再增設新的住宅式變電所，也開始拆除以前蓋的變電房舍，因為隨著科技進步，不再需要這樣的設施，而且這種設施有時有安全上的疑慮。2008年就曾發生住宅式變電所爆炸事件，引發大火，造成區域性停電，住在類似設施旁的市民開始感到憂心。現在，社區居民應該可以慢慢減少看到這類設施——只剩仍有實際功能的少數幾間變電房舍。很多住宅式變電所已經改變了原本的用途，成為真正的民用住宅，功能與當初仿製的外觀達到一致。

訊號「細胞」

無線訊號塔台

貝爾實驗室（Bell Labs）的工程師在1940年代首度提出現代無線通訊網路的構想時，打算使用塔台接力傳送訊號。使用者在通話時，可以把通話訊號從一個塔台傳至下一個塔台，藉此提供不間斷的通話服務。到了1970年代，民用行動電話塔台開始快速擴增，因應繪製的訊號範圍圖長得就像塊塊相連的植物或動物細胞（cell）——所以行動電話的英文才叫做「cell phones」：細胞電話。當初

O_i: iTH CELL USING CHANNEL SET Q
●: TRANSMITTER LOCATION

設計行動塔台系統、繪製訊號範圍圖表的工程師應該怎麼也沒想到，後人會把行動網路塔台偽裝成各種不同的樹木。

1980年代行動電話更加普及，於是必須設置更多行動網路塔台，當時的塔台設計著重實用性，有著工業外觀。不意外的，社區居民也開始出現「不要蓋在我家後院」的聲音，因為這些附加建設怎麼看都不順眼。於是，設施易容術也與行動電話科技並進，由亞利桑那州（Arizona）土桑市（Tucson）的「拉森偽裝設計公司」（Larson Camouflage）領頭開發。拉森偽裝設計公司原本就在從事人造自然景觀設計、使用人造石和綠色植物替迪士尼樂園建設假地景，也替博物館展覽與動物園打造仿野生環境，所以已經具備轉型跨界新興產業的條件。拉森在1992年建了他們的第一座假樹訊號台，沒過幾年，行動電話塔台設置相關法規就出現了急轉彎。

　　1996年美國《電信法》（Telecommunications Act）限制社區干預電信公司塔台架設地點，這讓地方政府非常頭痛。地方政府無法直接控管或阻止塔台建設，所以有些地區便擬定條例，要求新設置之塔台必須變裝。突然間，易容美化就從「不錯的方法」成了「必須遵守的規範」。有些新建塔台隱身於教堂尖塔等高大的建築內，也有些與水塔或旗竿等設施融為一體，有些運用現有設施來易容，有些則是特地為了隱藏塔台而打造的建設。然而這種人工藏拙建設在很多地方看起來還是很突兀，樹木造型的行

動電話塔台於是流行了起來。

接下來的幾十年中，隨著手機用戶不斷增加，偽裝設計公司的生意也絡繹不絕。被維蒙特工業（Valmont Industries）併購的拉森後來也推出了更多不同樹種的設計，讓塔台更能融入周遭環境。只有一根柱杆的行動電話塔台稱作單柱塔台，所以拉森設計的第一根松樹塔台就叫做「單柱松」。在「單柱松」之後也推出了「單柱棕櫚」和「單柱榆」——甚至還有巨人柱仙人掌的設計。今天美國各地有成千上萬座行動電話塔台，其中上千座有拉森這樣的設計公司來負責變裝。

有些變裝塔台藏得很好，有些卻還是很突兀，成本及其他層面的難處都是影響因素。變裝可能會衍生出十萬多美元的建設成本，財務吃緊的公司會以減少樹枝來節省開銷。樹枝越多、成本越高，多出來的重量又需要更堅固的樹幹來支撐，更堅固的樹幹又需要更多花費。行動電話塔台要夠

高才能運作順暢，周邊如果都是高度只有塔台一半的小灌木，看起來會很奇怪。若在拉斯維加斯這種地勢平坦的地區立一根假棕櫚，遠從幾英里外就會被發現。當然，在季節轉換的時候，很多地方的變裝塔台又會更加顯眼。假松樹跟四周的常青植物一樣可以永保翠綠，但是假落葉植物在旁邊的真樹開始落葉時，就會顯得尷尬。

最後，有些半吊子的偽裝訊號台，反而比著重實際功能的金屬體訊號台還要突兀，半偽裝訊號台矗立在樹木和設施電線杆中間，形成「怪奇植物生態谷」。把訊號台喬裝成樹木是很聰明，但也有人提出更簡單、坦率、直觀的實用式設計：不一定要仿效大自然才是美觀。不管是實用主義的工業風格或粗糙的假綠景，批評建設美感之餘，多留心看看究竟哪些是贗品也非常有趣。

偽裝藝術品

油井

比佛利山莊高中（Beverly Hills High School）校區內有座高達150多英尺的建築，人稱「希望塔」（Tower of Hope）。希望塔起初只是一根平淡無奇的水泥塔柱，十幾年前為了美觀，多加了一層色彩繽紛的壁畫，然而即便如此，高聳的希望塔在周遭景致中仍顯格格不入，也看不出實際作用。這座尖塔內其實有一組設備，每天可以汲取數百桶石油與大量天然氣。多年來，比佛利山莊高中的年度開銷都要仰賴石油與天然氣的出產，但是隨著時間過去，高中校園內的石油塔也引起了越來越多的爭議。

洛杉磯市的鑽油風潮並非新鮮事，也並非僅見於較先進的地區。1890年代只有約五萬居民的小鎮，成了能源發展的重鎮。1930年代，加州出產全世界1/4的石油。加州某些地方，鑽採地下原油的金屬石油井架緊緊相連，腳架甚至互相交疊。洛杉磯大片土地塞滿鑽油設施，創造出禿木林立的人工森林。高塔矗立的怪奇景觀成為沙灘活動的背景，工業時代的巨大機械與輕鬆自在的休閒活動形成對比。眾人皆懷念那段引領風潮、精心打造的好萊塢電影黃金時代，也就很容易遺忘那段跟風搶挖洛杉磯地底黑色黃金的粗魯工業浪潮。

隨著時間過去，因油田乾枯或合併開採，許多井架和抽油泵相繼被拆除。剩餘的井架和抽油泵，有的矗立於速食餐廳停車場、有的被圈在住家和公路旁、有的隱身於公園旁一排排林木間、也有的杵在高級高爾夫球場的沙坑內。比佛利山莊這種比較高的井架通常會被裝飾成煙囪，或埋藏在一棟棟平淡無奇的辦公大樓之間。也有些油井在偽裝時使用了吸音材質。

一些後期新建的油井移往離岸，成為海上鑽油平台或人工島嶼，著名的長灘油田鏈就是一例。桑姆士群島（THUMS Islands）是美國唯一經過精心布置的人工油田島，把設施易容變

裝術帶向了新的境界。偽裝成熱帶島嶼的世外桃源最大特色，就是特異的棕櫚樹群、新潮建物以及降噪景觀設計。桑姆士群島是以下公司名稱的縮寫：德士古（Texaco）、亨伯爾石油（Humble，現為埃克森〔Exxon〕）、聯合石油公司（Union Oil）、美孚（Mobile）和殼牌（Shell），這個連鎖企業群島後來更名為「太空人群島」（Astronaut Islands）也是合理，因為群島上的建築看起來確實有太空時代感。

這組人造群島建於1960年代，用鄰近天然島嶼搬運來的上百萬噸巨石，以及聖佩德羅灣（San Pedro Bay）撈出的大量沙土來建造。這個計劃被稱作「美感調和」，耗資約千萬美元，由主題公園工程師約瑟夫·林斯克（Joseph Linesch）負責監督。加州迪士尼樂園（Disneyland）與佛羅里達迪士尼未來世界（EPCOT）的精緻人造景觀皆出自林斯克之手。一名評論家把桑姆士群島上的怪奇偽裝建設形容為「迪士尼、《傑森一家》（Jetsons），以及《海角一樂園》（Swiss Family Robinson）的綜合體」。這

些變裝設計大體算是成功，因為基本上不會有人近看。群島上的設施很容易被誤以為是離岸飯店或豪華度假村。過去50年中，鑽油工人在這塊油田上鑽出了十億餘桶石油，水上鑽油設備就這樣在眾目睽睽之下成功隱身。

回到美國本土，洛杉磯石油業景況大不如前。幾十年下來，希望塔的產能不斷下滑，現僅有全盛時期的10%。幾年前，管理這座鑽油井的公司維諾可（Venoco）宣布破產，希望塔的未來就這樣被棄之不顧。與此同時，加州開始綠能轉型，在大都會區採集化石燃料的做法於是式微。到頭來，如果偽裝建設不再能提供大眾利益，再怎麼偽裝也都沒有意義了。

SEA LEVEL VIEW

增設物

城市隨著時間，
會因其中的居民越使用越破舊。

有時我們會修補城市被人類破壞的地方，
有時又任其凋零。

於是，都市環境常是
東修西補和奇怪殘骸的嵌合體。

然而事實上，日積月累的無用殘骸和精心設計的
有用建設都是城市的一部分。

這些瑕疵品雖然無法展現人類的精湛工藝，
卻完美呈現了不完美的複雜人性。

左頁圖：錨定版、愛情鎖以及戰爭轉用材。

磚牆上的星星

錨定板

　　紅磚牆上白色水泥線條前的一顆顆金屬星星，第一眼看上去像是愛國情操的表徵，尤其是在費城這樣的城市。然而不論是在費城或是世界其他城市中，許多古老的連排屋（row house）上點綴的金屬星星都不只是純裝飾——事實上，這些星星有著非常重要的結構功能。

　　許多磚砌老排屋，屋與屋之間乘載重量的分隔牆面垂直於街道地面，由上下相對的屋內地板和屋頂承樑連接起來。這種結構導致前後外牆與主要支撐架構之間的連結不夠穩固。費城建築師伊恩・通諾（Ian Toner）這樣解釋：「這可能會造成外牆磚塊向外凸出，因為外牆僅靠邊緣連結至建築整體。」如果建築工人當初使用品質較差的石灰泥漿，問題又會加劇。地基偏移、地心引力，和時間都會導致問題惡化，對建築造成威脅，一些建築甚至因此出現坍塌的風險。

　　假如已有磚塊向外凸出，就要把磚塊推回原本的位置，但回推還只是第一步。針對這種情況，有一種常見的改裝工程可以用來穩定結構，就是使用螺栓（或連桿）以及錨定板。可以用連桿穿過磚頭，直接穿到磚牆後的承樑內，加強外牆和內部支撐之間的連結。外部則用大型墊片，把張力桿穿過墊片上的套孔，讓鄰近的磚塊分攤受力面積。

　　星形非常適合這種磚牆錨定法，因為往各個不同方向延伸的星星角可以幫助分攤受力面積。星形也有美學上的作用，無論怎麼轉換方向或翻面都還是很美。然而在世界各地其他極具歷史價值的磚塊或是磚石建築上，也可以看到方形、八邊形、圓形或是其他形狀更細緻複雜的錨定板。

　　從上述改裝方式可以看出建築的結構方式、因年代產生的變質、安全標準的改變，以及因地制宜的修繕。在灣區等地震頻繁的地方，磚石建築需要額外的補強，錨定板可以讓磚塊

在地震時不至脫落。不論形狀或功能
為何,錨定板都是磚牆外部可愛的附
加裝飾,絕對比用一堆磚塊來補強更
引人入勝。

城市的疤痕

都市填充建設

建築會隨著都市開發拓展，逐漸填滿過去供車輛、火車或其他交通工具行駛的廢棄巷弄。道路或鐵軌廢棄不用後，留下的空洞有時會被新建築填補，新建築的形狀則會配合人們遺忘的舊有道路。這樣的建築就像是城市的疤痕組織——用人類建設填滿舊傷口，撫平傷痛。從街道上看這些建築看不太出端倪，頂多看到每棟建築各自有些奇怪的角度或彎曲。但若是從空中鳥瞰，就可以看到這些填補建築在街區或是社區的整體分佈。規劃

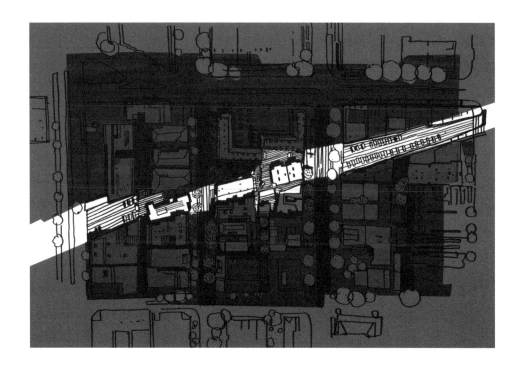

完善的棋盤格狀都市中，建築疤痕又會更加顯眼。

在開發中的工業城市，火車凡走過必留下明顯痕跡。加州柏克萊某處有些房屋排列在聯合太平洋鐵路（Union Pacific Railroad）廢棄路線切出的斜線上，與平行於街道的鄰舍長得不太一樣。世界各地都有廢棄的中央鐵道，這些多出來的空地就成了寶貴的不動產資源，等著被重新規劃。建築會依照原地的形狀被填入空間，無意間保留了當地都市歷史的鐵道痕跡。

傑夫·馬諾（Geoff Manaugh）這樣形容洛杉磯其他類似的「鬼街」：「每座城市都有深刻的傷疤以及拆除的痕跡，這些痕跡永遠留在城市之中，這對我來說很不可思議。有些地方被挖空了——但到了下一個世代，這些空地會變成一棟樓，或是整條街被拆除，最後成為了某人家的客廳。」被賦予新生命的廢棄路線也可以作為公共空間，例如停車場、綠地或是線型公園。不管這些空缺填入的是什麼設施，都會成為都市的「複寫紙」。都市某些區塊會被夷平、複寫，但是複寫後還是可以看到前人留下的腳印。在現代方格型城市中，都市疤痕相當明顯。然而在世界各地的古老城市中，疤痕組織會經年累月，層層堆疊，終將難以辨別傷口是什麼時間發生，又是如何造成的。若能綜觀全局，這些奇形怪狀的痕跡道出了城市演進的故事——或是曾被牆垣圈住，或是曾被天災摧毀，又或是僅僅被鐵道分隔開來。

視距通訊網絡

微波繼電器

明尼亞波利斯（Minneapolis）的天際線上有棟低調優雅的摩天大樓——「世紀連接大廈」（CenturyLink Building）。大樓外觀統一採用花崗岩材質，還有裝飾風藝術（Art Deco）經典的垂直線條。世紀連接大廈建於1930年代，《明星論壇報》（Star Tribune）的詹姆斯·李萊克斯（James Lileks）表示：「這是明尼蘇達的在地建設——建石來自杜魯斯（Duluth），鋼筋材料則取自『美沙比鐵礦區』（Mesabi Range）」。1960年代，世紀連接大廈頂部加裝了一個數層樓高的高調皇冠，在接下來的幾十年，大樓的功能和外觀便就此改變。樓頂新設置的微波通訊天線陣列皇冠，讓世紀連接大廈走在當時代科技的尖端。增添了微波通訊天線設施後，世紀連接大廈就成了史無前例、幅員遼闊的視距通信網絡其中一個主要中繼繼電器。美國全國都在這個網絡範圍內，直到今日，美國郊區山頂和都市塔台上還可以看到一些網絡繼電器。

1878年，明尼亞波利斯首度出現電話通信服務，接線總機設於市政府內，而市府就在未來的世紀連結大廈對面。原本只有11條線路的總機板，在10年內，線路數量暴增至將近2,000條。到了1920年，總計有將近10萬條線路供大眾使用，因此必須設置新的總機專用空間。世紀連接大廈的前身「西北鐘電話大廈」（Northwestern Bell Telephone Building）於是誕生，大廈內設有總機設施、辦公室、機房，以及可容納約1,000名員工的空間。但是科技不斷演進，電話業務量也持續增加。

為因應1950年代長途電話的需求以及家用電視的普及，美國通訊業者AT&T推出了新的科技作為解決方案。微波網路節點系統可以利用塔台在全美接力傳送訊號，使東西岸訊號得以互通。這是當時規模最大的電話通訊網絡系統，無線微波在當時是相

當先進的科技，比起傳統的有線訊號傳播更加方便快速。從甘迺迪遇刺的年代一直到尼克森總統卸任這段期間，一直都是由休旅車尺寸的巨型指向性天線負責傳送電話以及電視訊號。微波通訊和州際公路、州際鐵路一樣，要有夠長的直接路徑以及縝密的城市設計才能順利運作。

到了1990年代，AT&T售出了微波通訊網路剩下的多數設備。在現今這個光纖、衛星、無線網路傳播的世界，微波通訊幾乎完全式微，微波通訊塔台相繼被拆除，改建成行動數據專用設施。用來連結美國大陸城市間微波通訊網的偏遠地區重要建設，很多都被買下，改建成度假小屋或是末日避難密室，有些則變成偏遠地區的緊急通訊網絡備用設施。

明尼亞波利斯則於2019年宣布拆除世紀連接大廈樓頂的微波繼電器皇冠。這個設計在當時不但被譽為「現代」設施，1967年一篇文章也提到，這項建設改善了「屋頂整體外觀、大樓剪影以及城市的天際線」，但終究難逃拆除的命運。李萊克斯惆悵地表示：「天線拆除以後，大樓的外觀就會變得死板嚴肅」，要跟「高調的頭飾」說再見了。

其他城市尚存的微波節點可能會埋沒在暖氣或通風設備、碟型衛星天線以及都市屋頂上其他突出的建設中。但是一旦認識了微波繼電器的特殊形狀，就很難不注意到躲在其他設備中的繼電器。有些尚存的繼電器設施其實頗顯眼，與突出屋頂的視覺設計融合成為一體，若是拆除便會改變天際線的剪影，所以才會出現以下的詭異現象：有些已無實際功能的微波繼電器，因為美觀因素，仍有人積極維護修繕。

沒用的湯馬森

刻意維護的無用殘骸

1972年某日，日本藝術家赤瀨川原平與三五好友走在路上準備去吃午飯時，發現某棟建築一側有座無用的梯子，向上幾階處有個平台，但是階梯頂端沒有入口，而顯然正常階梯頂端應該要有這項必備設施。然而最讓他感覺詭異的是，雖然這道梯子沒有目的地，扶手卻剛經過修繕。顯然這座階梯沒有實際功能，卻被維持在可以使用的狀態。赤瀨川又進一步在城市中觀察，發現建成環境中還有其他許多難以解釋的類似建設。

城市會不斷進化，增添新設施，拆除、翻新、或擴增舊建設。在反覆汰舊換新的過程中，舊設施會有小部分留存下來變成殘骸，例如沒有電線的電線杆、空管線、無用的梯子。這類遺跡有的會被人拆除，有的會原地凋零，但是有些卻會被人清潔整理、修繕上漆，即便這些遺跡完全沒有存在的意義。

赤瀨川對「修繕無用物品」的現象深深著迷，認為這是一種藝術。於是他開始在一本反主流文化攝影雜誌的專欄中討論這類建設。赤瀨川收到來自世界各地的投稿照片，他會針對照片中物品的無用程度以及維修時間進行評估。1985年，他把蒐集而來的照片精選成冊，出版發行，書中也附上他的評論。

赤瀨川早就替這些殘骸取了一個名字，但是一般讀者看到這個名字可能會滿頭問號。赤瀨川把這些物件稱

作「湯馬森」（Thomassons）——美國棒球選手蓋瑞‧湯馬森（Gary Thomasson）的湯馬森。湯馬森待過洛杉磯道奇隊、紐約洋基隊，以及舊金山巨人隊，後來搬到日本加入赤瀨川最喜歡的讀賣巨人隊。球員湯馬森在海外工作的報酬很高，但是他人一到日本，事情就變調了。原本是明星球員的湯馬森居然變成日本中央聯盟1981年三振出局的紀錄保持人。一直到合約結束時，湯馬森的表現都不見起色，坐板凳，領高薪，無功用，但存在。

隨著「湯馬森」一詞的概念越來越廣為人知，赤瀨川開始感覺五味雜陳，不知道用湯馬森來表示無用卻存在的物品是否恰當。赤瀨川很景仰蓋瑞‧湯馬森，也不想冒犯這名球員的粉絲或家人，但是這個代名詞已深植眾人腦海。最後，湯馬森本人也因此累積了一定的知名度，讓其他棒球員好不羨慕。發現「沒用的湯馬森」物件時，總是令人雀躍，所以這個名稱產生的聯想也不如一開始想的負面。湯馬森是有待發掘、有待分析的寶藏——不論這些物件是否算得上藝術，都確實是引人入勝的萬花筒，不僅可以用來觀賞，也可以探索時間帶來的改變。

甜蜜的負擔

愛情鎖

愛情掛鎖（簡稱愛情鎖）的風潮源自塞爾維亞弗爾尼亞奇卡礦泉鎮（Vrnjačka Banja）一名叫做娜達（Nada）的教師和軍官雷亞（Relja）的故事。在雷亞準備赴第一次世界大戰戰場前，這對戀人站在當地一座橋上宣示彼此的愛情。但是雷亞在希臘與同盟國作戰時，與其他女人愛苗滋長、結為連理。故事的結局是，娜達發現雷亞不忠，悲傷而死。這齣悲劇開啟了一項傳統：情侶在掛鎖刻上雙方的名字，把掛鎖掛在橋上，再把鑰匙投入水裡，公開表示對彼此忠誠。塞爾維亞詩人馬克希莫維奇（Desanka Maksimović）聽聞了這個故事後作詩紀念，也因此越來越多人開始在橋上掛上愛情鎖。

今天，弗爾尼亞奇卡礦泉鎮「愛之橋」上的金屬圍欄掛著大量的掛鎖，形狀、尺寸、顏色、材質各有不同，但是上面都刻寫著名字、日期以及綿綿情話。這個風潮也席捲到世界各地，巴黎、羅馬、紐約等以浪漫著名的城市中，不管是橋上、牆上、圍籬上或是紀念碑上，都可以看見愛情鎖的蹤影。

民眾都很喜歡愛情鎖，政府對愛情鎖的態度卻有所保留。2015年，澳洲首都坎培拉（Canberra）怕愛情鎖的重量會壓垮橋樑，於是拆除橋上的愛情鎖；同年稍晚，墨爾本也把一座橋上的愛情鎖剪斷、移除，因為愛情鎖的重量已經開始導致電纜線下墜。巴黎的行人專用藝術橋（Pont des Arts）上承載了70萬顆愛情鎖的重量，有關單位便把一塊塊掛滿愛情鎖的面板全數移除。藝術橋和各地許多橋墩都換上了壓克力和玻璃隔板，避免再有人掛上新的愛情鎖。

愛情鎖最初只是浪漫之舉，現在卻成了一股全球風潮（雖然有時頗有爭議）。在某些城市中，掛愛情鎖等於破壞公物，情侶掛鎖時若被逮個正著，就會吃上罰單。但也有些地方設

有愛情鎖專用建設，鼓勵大家在上面掛鎖。舉例來說，中國長城某些區段就有愛情鎖專用鍊——沒錯，有些人認為愛情鎖的故事其實源自於古中國，而非塞爾維亞。此外，莫斯科一座著名的橋邊設有金屬假樹，作為吊掛愛情鎖的替代地點。這種做法其實類似某些城市處理塗鴉的方式，既然無法阻止，乾脆提供壁畫專用牆面，防止塗鴉客違法塗鴉。就像在愛爾蘭親吻巧言石（Blarney Stone）或是在西雅圖噁心的牆上黏上口香糖，這些傳統原本有其由來，但一旦有人開始跟風，就失去了它的浪漫情懷，愛情掛鎖也是。

廢物利用

戰爭轉用材

第二次世界大戰時，英國有關當局組裝了60多萬支擔架來處理納粹德國空襲倫敦釀成的慘劇。這些擔架不但堅固耐用，並且為了因應可能發生的毒氣攻擊，也有方便消毒的設計。然而，戰爭結束後還剩下非常多擔架，倫敦郡議會（London County Council）於是把擔架分配至城市各處，讓擔架發揮神奇的功用——不是當作紀念碑或紀念雕像，而是作為各種建築邊界的欄杆。擔架外型多為黑色金屬網，為方便從地上提起擔架，也設計了弧形的支撐架。設置在郊外的擔架因其特殊曲線，非常搶眼。一張張擔架被橫置，用垂直於地面的支撐桿懸掛並排列整齊，就成了實用的長圍籬，在佩卡姆（Peckham）、布立克斯頓（Brixton）、多弗（Deptford）、歐弗（Oval）以及倫敦東部、南部其他許多地方都可見其蹤影。然而這些暴露在外、歷盡風霜的擔架多已破舊不堪。

擔架圍欄協會（Stretcher Railing Society）表示：「因為擔架風化老舊，近年有些地方單位拆除了許多擔架圍欄。」擔架圍欄協會希望把他們對二戰擔架廢物利用的熱情感染給大眾，於是替市內使用擔架圍欄的地點進行造冊，也請地方議會協助維護。該協會認為「這些擔架圍欄是倫敦歷史相當重要的環節，與20世紀中葉的住宅密不可分，必須一起保存下來。」

英國戰爭的實體記憶並非只有擔架，擔架也不是最早的戰爭轉用材。有些戰時碉堡和地堡被改建成了庫房和住宅。英國沿岸的海上堡壘也全數改建成私人度假島、海盜廣播站，甚至還有一個高調的私人國家叫做西蘭公國（Sealand）。擔架圍欄或艦砲警示柱等小規模的廢物利用則比較常見，但是較容易為人忽略。

警示柱是用來繫船、控管都市交通、避免馬車（或之後出現的汽車）撞上行人的短柱，已經有好幾世紀的歷

史。傳統警示柱材質多為木頭，但是早在17世紀就已經出現半埋於地下的廢棄金屬大砲警示柱，是木柱堅固的替代品。

在英國，據傳皇家海軍在拿破崙戰爭時帶回了法國大砲，把這些大砲安置在東倫敦的海軍造船廠作為勝利的展示。但是，這些大砲被安置在該處其實是出於經濟考量，而不是慶祝勝利。英軍帶回的廢棄大砲多為鐵器，不適合回收再利用，因為殘料價值很低。若帶回更貴重的大砲，通常會被熔化，煉取成分金屬。

英國各地仍可見改裝後的大砲矗立在街道或人行道上，通常用來當作擋車柱或測量用標示。在世界各地都有機會撞見大砲警示柱——堅固的大砲殘骸替加拿大新斯科細亞省（Nova Scotia）的哈利法克斯（Halifax）標出建築四角，又在古巴哈瓦那防止車輛開上人行道撞上行人。雖然多數大砲都會被熔化來提煉金屬，或是回收再利用，還是有許多城市可以看到大砲警示柱，其中也有些並非真實武器改裝，單純只是採用大砲外觀。大砲警示柱的美學概念保存了下來，要分辨真大砲和贗品並不容易，然而不管是真大砲還是假大砲，它們都是貨真價實的警示柱。

城市歷史有多久，都市廢物利用的實行就有多久。只要是長期有人類居住的地方，就能看見「Spolia」——戰爭轉用材。Spolia 是拉丁文，就是英文的「spoil」：戰利品。歷史上，這個詞常被用來指涉建物拆除後，保留下來供新建設使用的建築石材。就像金屬擔架圍欄或大砲警示柱的例子，這種廢物利用多為實用導向。如果可以從被打敗的敵軍奪取物資，何苦製造新的？從敵人身上搶奪建材聽起來有點病態，但是考古學家彼得・桑莫（Peter Sommer）有比較正面的詮釋。桑莫觀察到「我們可以接受視覺藝術家、作家、詩人、音樂創作者，

甚至是學者用前人的作品來創作，有時還會融入並『重新使用』參考素材。」他認為戰爭轉用材在人類歷史上也有類似的功能。

今日多數的建築師與藝術史學家都不贊成把具有歷史價值的製品放在新的建設中、賦予新的目的，一般市民當然也很難買單。誰會想拆掉羅馬萬神殿來取得建材，或是把它改建成鄧肯甜甜圈店（Dunkin'Donuts）。就算是愛用歷史風格、歷史裝飾來增添多樣性、帶來好心情的後現代主義者，也僅用歷史元素作為靈感來源，不會真的把古老的歷史物件拿來使用。我們現今在世界各地城市中看到的建設，多半是為了滿足目前的需要而特地打造的，但是到頭來，建成環境中許多建石都比實際外觀還要古老，是後來重新利用的成果，用來滿足都市演化中，世世代代的新需求。

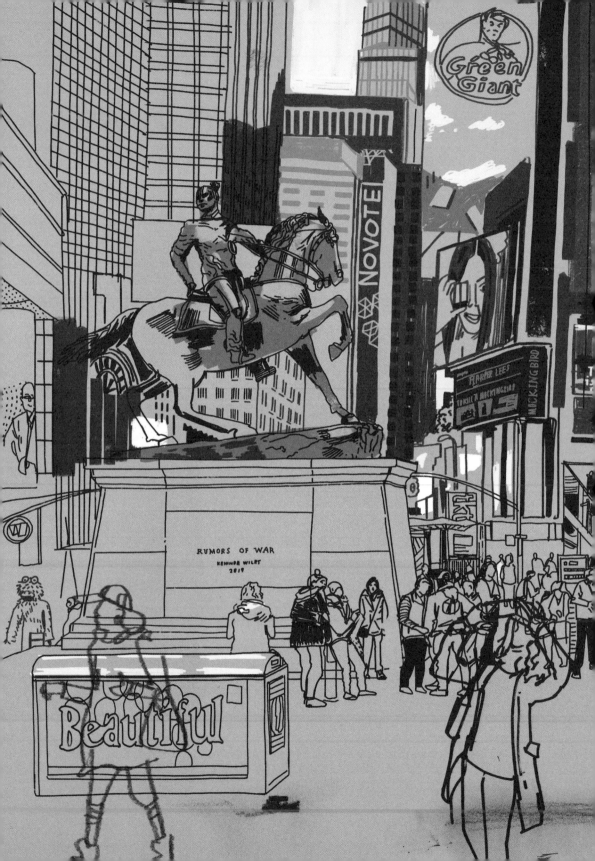

CHAPTER 2

引人注目
CONSPICUOUS

常有人說，好的設計是隱形的。一項設計若能發揮功用，就不會有人注意到設計的存在。不過有些設計就是刻意要引人注目。警示標誌、警示牌、警示旗幟等設計的工作就是要傳遞重要訊息：快停下來！安全方向在此！這裡是芝加哥！如果沒有人注意到這些訊息，設計就失職了。最優秀的視覺標誌只要瞄一眼，就能傳達清楚完整的訊息。

前頁圖：旗幟、雕像、紀念牌與廣告招牌。

城市特色

城市或社區的特色通常是
由各種角色的獨立行為所決定。

街口開了一間新的咖啡店；
一間維多利亞式住宅被裝修成亮色系；
一年一度的街口派對聯絡社區成員的感情。

但是若以宏觀的角度來看，
政府由上至下的政策
也能創造出獨特的市民認同感。

而我們私心認為，
美麗的市旗是最好的起手式。

左頁圖：紐約公共圖書館分館的曼哈頓小姐雕像。

旗幟學

市旗

愛達荷州（Idaho）波卡特洛（Pocatello）的市旗堪稱全美最醜，至少2004年北美旗幟學協會（North American Vexillological Association）針對150個市旗做的調查是這麼認定的。旗幟學是研究旗幟的學科，而這種不太會造成實質危險的學科，通常會出現很多不同的意見互相較勁。不過就算只是匆匆看一眼，也不難理解為什麼投票者覺得波卡特洛市旗不討喜。羅曼·馬斯（本書作者之一）在2015年一場網路瘋傳的TED演講中解釋，波卡特洛市旗的顏色、形狀、字體都是一團

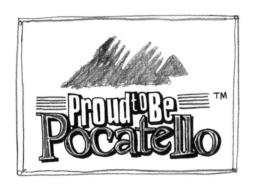

亂，旗面上還有註冊商標和版權標誌，更是雪上加霜。當然，你可以說旗幟設計好壞的判斷很主觀，但是旗幟學者泰德·凱（Ted Kaye）在他的著作《好旗、壞旗：如何設計最棒的旗幟？》（暫譯，原書名：Good Flag, Bad Flag: How to Design a Great Flag）中提供了一些基本的判斷原則。

凱提出了旗幟設計的五個關鍵原則，這些原則大多也適用在其他不同的設計上：1.保持簡單。2.使用有意義的符號。3.使用兩、三種基本顏色。4.不要使用文字或徽章。5.要有特色或關聯性。換句話說，優秀的市旗要簡單、有紀念價值、令人印象深刻、適用於各種不同場合。設計的用色、圖案、圖像要有意義、有特色，要具備與當地歷史或市民認同感有關的元素。

多數人都認得自己國家的國旗，也有不少人認識州旗，至少能認得自家州旗。至於城市，有些市旗的知名

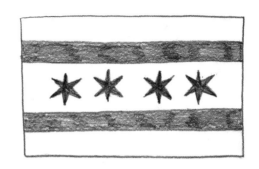

度比其他市旗高。芝加哥市府建築上常有市旗飄揚，此外，芝加哥市旗特殊的設計也深植民心。芝加哥市旗白底上有兩條藍色橫線，兩條橫線中間是一排四顆六角紅星。藍色線條代表水，指密西根湖（Lake Michigan）與芝加哥河（Chicago River），四星則代表芝加哥的重要歷史事件：迪爾伯恩要塞（Fort Dearborn）的建立、芝加哥大火、因為「白城」而在眾人心中留下印象的哥倫布紀念博覽會（Columbian Exposition），以及沒什麼人記得的世紀進步展覽會（Century of Progress International Exposition）。

芝加哥市旗具備許多「好設計」的條件——簡單、有象徵意義、有特色、具代表性。各行各業的芝加哥人，不管是龐克還是警察，都很喜歡展示芝加哥市旗。當然，這種紋章展示的行為可能源自對城市的自豪，但是泰德・凱也提到，市旗設計和市民對城市的認同之間可能存在著良性循環。市民喜歡自己的城市，所以也會喜歡市旗，若市旗設計很酷，市民也會因此更愛自己的城市。芝加哥市旗之所以在市內隨處可見，其中一個原因是它的設計實在完美，不管是使用整個旗面或擷取部分元素，都可以在各種不同場合作裝飾。你可以在咖啡店、T恤，甚至是刺青圖案上看到芝加哥的六角星。

明白了芝加哥市旗的強大魔力之後，也不難了解為什麼相較之下，舊

金山市內很少出現舊金山市旗。舊金山市旗上有隻浴火鳳凰，暗示1800年代摧毀舊金山的大火。這個符號設計是很大膽，但不具代表性。亞特蘭大也曾經被大火燒盡，也在市旗上放了一隻不死鳳凰，而且美國還有另一個城市的市旗上有隻搶眼的鳳凰，就是鳳凰城。亞特蘭大和鳳凰城的市旗設計都比舊金山優秀，舊金山市旗的圖案細節多，難以留下記憶，違反了旗幟設計的首要原則：簡單。舊金山市旗上的傳說鳳凰粗糙卻又太過複雜，另外還有一條飄揚的緞帶，緞帶上用很小的字體寫著一段西班牙文，遠看根本看不見文字內容。更恐怖的是，旗面上還用搶眼的藍色字體把城市名印在下方。泰德·凱堅稱：「如果需要用文字寫下旗幟代表的意涵，符號設計就失敗了。」

國旗受國際檢視，所以一般來說都設計得不錯，但是地區旗幟、州旗、市旗的設計程序相較之下不那麼正式、比較沒有系統。如果缺乏經驗，又沒有可參考的標準，設計地方旗幟時，就有可能把手邊各種象徵城市的符號拿來亂用。把市徽放在藍色背景上是很常見的市旗設計。旗幟學者把這種設計稱作「床單上的市徽」。徽章是用來印在紙上的，近看才能看見徽章上的資訊，但是旗幟通常只能遠觀，還會隨風飄動，所以不適合直接使用徽章圖案。波卡特洛市旗是城市符號濫用的產物，白底旗幟上印著一個胡亂擷用的波卡特洛宣傳標誌，上面還有註冊商標等元素，就這樣湊成一面市旗。

前述的TED演講雖然特別提到波卡特洛市旗有多醜，但波卡特洛卻善用這個負面曝光來創造更好的設計。2016年波市的記者會聲明稿中提到：「過去這一年來，波卡特洛市旗受到全國關注，」專家都認為這是「全美最爛的市旗。」於是，「社區領導人與民選官員聽取了這些建議，

波卡特洛市成立了特別委員會,專職處理新市旗設計事宜。」委員會評選了所有參賽者的設計,最後由名為「只剩下山」(Mountains Left)的設計奪冠,成為新的官方市旗。這面新市旗上有三座抽象幾何的紅色山脈,背景是一片藍。最高那座山的山頂有顆金黃色的羅盤玫瑰,代表交通運輸在該區的歷史地位,橫貫山底的藍色直線代表波特納夫河(Portneuf River)。這個設計非常成功,形狀、顏色都很簡單,但又很有特色,也具象徵意義。

美國許多城市也打算重新設計市旗,目前各自在設計計畫的不同階段。有些計畫是從基層由熱心的市民發起,其中不少人表示《99%隱形的城市日常設計》是他們的啟發。沒有城市想因為市旗很爛而受到關注,步上波卡特洛的後塵。但是市旗重新設計要得到市政府的支持還是頗有難度,市府官員表示他們有比市旗更重要的事情要處理,而泰德·凱的回應是:「展開漂亮的市旗可以振奮民心,讓大家團結起來面對更重要的事情。」醜市旗無用武之地,只會把視覺宣傳的工作拱手讓給來來去去的體育競賽隊伍以及企業界。市旗設計得宜就有混搭翻玩的空間,也會成為一股強大的力量,凝聚市民向心力、提升市民對城市的認同感。

屬於大眾的身體

市政之光

許多城市的雕像中都有這樣一個人物，她們是同一個人，卻有不同的名字，有的叫「星辰少女」（Star Maiden）、有的叫「清晨的勝利」（Morning Victory），也有的叫「文化女祭司」（Priestess of Culture）。這些雕像的範本其實都是奧黛莉·夢森（Audrey Munson）。紐約市各處都可以看到不同姿勢、不同赤裸程度的夢森雕像：在市立圖書館總館，夢森靠在一匹白馬身上；在59街和第五大道口，夢森站在一座噴泉上方；在107街和百老匯路口，夢森側躺在床上；而曼哈頓市政大樓（Manhattan Municipal Building）樓頂站著一尊高大的夢森金像。大都會藝術博物館（Metropolitan Museum of Art）也有30餘座雕像是以夢森的形象打造的。紐約市數十個紀念館和各處橋樑，都有夢森作為美麗裝飾。她的身體以不朽的銅像或大理石像保存了下來，這位20世紀早期的女星，後來被冠上了美國第一位超級名模的稱號。她的名字卻為眾人遺忘。

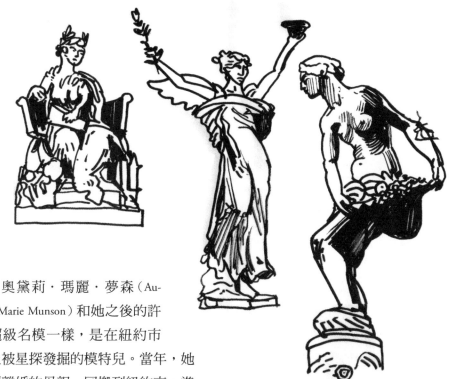

奧黛莉·瑪麗·夢森（Audrey Marie Munson）和她之後的許多超級名模一樣，是在紐約市街上被星探發掘的模特兒。當年，她與剛離婚的母親一同搬到紐約市，準備展開新生活。1907年某個晴朗的早晨，一名攝影師向夢森搭訕，問她是否願意擺些姿勢讓他拍攝人像照，夢森的媽媽也受邀陪同。當時攝影師拍下的這組照片中，夢森是穿著衣服的。在那之後夢森累積了點名氣，有人把她介紹給知名雕塑家伊賽多·康提（Isidore Konti）。康提也想請夢森當創作模特兒，但是他的創作需要夢森一絲不掛，也就是裸體。夢森和母親都答應了。於是康提以夢森為範本創

作的三尊雕像，這幾十年來一直放在阿斯特酒店（Hotel Astor）的大廳。回首過往，夢森本人稱這三座雕像為：「母親的同意書」。

夢森也開始和紐約其他知名藝術家合作，於是聲名大噪，《紐約太陽報》（the New York Sun）甚至稱她為「曼哈頓小姐」（Miss Manhattan）。夢森的特點是她可以運用姿勢和表情來營造情緒——此外，她還能長時間維持同

一個姿勢。她與藝術家合作密切，懂得觀察藝術家的性情，知道如何熟悉工作內容。隨著法國學院派藝術（Beaux Arts）建築風格崛起，夢森也越來越受歡迎，因為這種建築風格使用許多裝飾與雕塑。夢森的樣貌也跟著學院派藝術風潮，拓展至美國西岸，沒過多久，東西岸各大首都的市政大樓以及紀念館，都擺上了她的雕像做裝飾。1915年，舊金山巴拿馬萬國博覽會中的雕像有3/4都是以夢森為雛形。博覽會甚至出了夢森雕像地圖，標出夢森雕像的展覽位置。

夢森後來到了西岸，也來到了好萊塢。一堆製片人積極找她試鏡模特兒的角色。不過很可惜，每次試鏡時，夢森只要一擺出姿勢，她創造情緒、傳達強烈情感的魔力就消失了。夢森面對攝影機時非常僵硬，有時候甚至需要準備替身，請不用從事危險動作的特技演員在動態演出時代替夢森上陣。這也難怪夢森無法成為電影

界的新星。

再往後，現代主義勢起，新的建築建設逐漸捨棄崇尚細緻裝飾的學院派藝術，這也暗示了曼哈頓小姐時代的終結。夢森最後搬到紐約州北部，餘生都住在母親家中，後來因為一次自殺未遂，轉往各大精神病院。

這位名模的身體以雕塑、雕像的形式，在公共場合展現各種不同的概念，如真理、回憶、市政之光、星辰，甚至是宇宙。但是這位啟發眾人的模特兒的人生下半場是個悲劇，一生有2/3的時間過著隱居生活。不過，那1/3的璀璨仍使奧黛莉·夢森成了不朽傳奇，她的雕像遍佈美國各城，供對她幾乎一無所知的民眾欣賞。像夢森這樣的「無名名人」其實為數眾多，這些人背後都有故事，為人所知的卻只有他們的外表，在世界各地的城市中被保存下來。

文字的意義

紀念牌

幾年前，作家約翰・馬爾（John Marr）在波特蘭州立大學（Portland State University）的史密斯學生會大樓（Smith Memorial Student Union Building）演講時，問聽眾是否知道這棟樓名稱的由來。在座的人都傻住了，他便接著說了年輕人麥克・史密斯（Michael Smith）的故事。這位大學生在1965年帶領大專盃猜謎隊，在猜謎遊戲中逆轉勝，卻在大學畢業後沒多久，因囊腫纖維離世。有人問馬爾怎麼知道這段當地大學歷史，馬爾表示，他要演講的這棟大樓外有塊顯眼的紀念牌，他在紀念牌上讀到這段故事，而他的座右銘就是：「看到紀念牌就要讀」。座右銘的字面意義清楚明白，但是這句話其實也在提醒我們主動留意建成環境背後的故事。

紀念牌也可以幫助我們對每天看到的物品產生新的感受。舊金山教會區（Mission District）一條平凡無奇的人行道上有個消防栓，眼尖的行人會發現，這支消防栓背後有個英勇故事。1906年，舊金山發生大地震，天搖地動引發的大火橫掃全市。市內的主輸水管幾乎都壞光了，支線水管也打不出水，但是有個消防栓卻努力持續供水。這個小小的公共設施成為了教會區的救星，使教會區免於被燒成灰燼。今天，這座消防栓被漆成了金色，它的重要歷史也被記錄在旁邊的紀念牌上，永久流傳。這塊小小的告示牌訴說著改變城市的災難與功績，也記錄了改變都會區的時刻。

每個國家、城市針對官方紀念牌的設置地點、形狀、尺寸，以及紀念的內容，都有自己的規範。有些地方會規定紀念牌的材質、顏色、字體，這樣市民和遊客才能一眼認出官方設置的紀念牌。舉例來說，在大倫敦地區，英國遺產局（English Heritage）使用藍色的紀念牌。圓形藍色紀念牌標示歷史名人的故居以及重要事件的地點。 文化巨擘狄更斯（Charles Dick-

ens）、希區考克（Alfred Hitchcock）和吳爾芙（Virginia Woolf）等人的故居前都有這塊圓形標示。

　　不過要知道，紀念牌和歷史銘牌上寫的不一定是完整客觀的真相。詹姆斯・洛溫（James Loewen）在他的著作《美國各地的謊言》（暫譯，原書名：Lies Across America）中指出，歷史告示牌上的資訊有時較注重對於時代的著墨，較少呈現紀念的實際時間、地點或人物。美國南部許多告示牌美化了奴隸制度，這些告示牌是20世紀初期的產物，當時對於激進重建運動的反彈聲浪來到了高點。美國西部等

地的告示牌則常忽略美國原住民的觀點，以白人殖民者的角度來撰寫。

　　紀念牌上有很多城市相關資訊，有些是直接陳述，有些是間接暗示。「看到紀念牌就要讀」這條命令可以幫助我們了解建成環境及其背後的故事，但是這並不代表金屬牌上的銘文是真實完整的故事——有興趣的人在閱讀紀念牌的時候，必須對上面的文字抱持存疑態度。

幸運符號

引領風潮的四葉飾

四葉飾形狀簡單卻隨處可見，不論是快時尚手提包，或是天主教教堂窗戶裝飾，都可以見到它的蹤影。四葉飾很好認，它是對稱的四葉草圖案，只不過少了四葉草經典的葉莖。四葉飾的簡約美感常被用來表現風格與精緻——有品味的形狀代表有品味的人，有品味的社區。歌德復興建築華麗的立面、古老的維多利亞風格或佈道院風格（Mission Style）的住宅窗戶、羅德島新港的小屋、華盛頓國家座堂（Washington National Cathedral）等建築，都有不少四葉飾圖樣。仔細觀察就會發現其實金屬圍欄、水泥橋樑以

及其他日常建設上，也有重複的四葉飾圖樣。

四葉飾的英文「quatrefoil」取自盎格魯法語的「quatre」（意指四）以及中古英語的「foil」（意指葉子）。這兩個字於15世紀首度被合成一個字，但是這個形狀的歷史還要更悠久。拜占庭帝國時期的君士坦丁堡以及古代中美洲（Mesoamerica）都曾用四葉飾來代表雲朵、雨水，以及天堂與地獄的交會處。

任教於多倫多大學（University of Toronto）的建築史學家克莉絲蒂·安德森（Christy Anderson）認為近代西方

文化中的四葉飾，可追溯至伊斯蘭建築長久以來的傳統——把自然界的形狀改變成幾何圖形。後來，四葉飾圖案也跟著毯子、絲絨及絲綢這類奢侈品經由絲路傳至了歐洲。

四葉飾圖案抵達歐洲後形狀維持不變，用途卻改變了。它們被用在大玻璃窗外圍的石窗格上象徵富裕，其中一個原因是，雕刻四葉飾非常困難。教堂也開始在浮雕、窗格以及其他裝飾中使用四葉飾，替四葉飾賦予了宗教意涵，尤其四葉飾的幾何形狀又與基督教的十字架有些相似。這些年來，四葉飾的流行起起落落，在不同的時代和不同的脈絡之中，各有不同的意涵。歌德建築與文藝復興建築經常出現四葉飾的元素，到了工業革命時，大家又開始對工業革命前的裝飾以及自然形狀產生興趣，於是歌德復興式建築又開始使用四葉飾。

安德森解釋：「19世紀後半葉有很多建築師和設計師編纂了設計圖樣書，供建築師、石匠、工匠等各領域的人參考。」藝匠在設計時會參考這類指導手冊。歐文・瓊斯（Owen Jones）的《紋飾法則》（The Grammar of Ornament）中就收錄了來自世界各地的圖案，有中國、印度、塞爾特、土

耳其、摩爾等文化元素。瓊斯這本書以及其他類似著作，會從整體設計脈絡中擷取裝飾元素，把這些元素變成設計的原料，運用在各種新材質上以及不同的地方。設計師除了在實際建築、設施中使用四葉飾圖案，各種不同類型的平面設計也會出現四葉飾的蹤影。

　　瓊斯1856年的著作開頭先列出了37點優秀裝飾的設計原則。他認為在創造建築及裝飾藝術時，可以依據這些原則來配置形狀和顏色。簡介中列出的原則容易被忽略，因為瓊斯接下來列舉的圖樣實在太過精彩，第13點原則分析了四葉飾的魔力，瓊斯寫道：「不能用花朵或其他大自然的產物直接當作裝飾。」反之，他認為「以這些元素為本創造出的形狀，可以讓人聯想到該元素，又可以維持被裝飾物體的完整性。」簡言之，抽象是關鍵。當自然產物被轉換成幾何形式後，混亂、有機的元素就變成了有規律、容易理解、重複、美麗的圖樣。瓊斯說的不無道理，至少對了一部分。不論原因為何，簡化後的四葉草圖樣確實無所不在、令人趨之若鶩，也成了奢華與高級風尚的象徵。

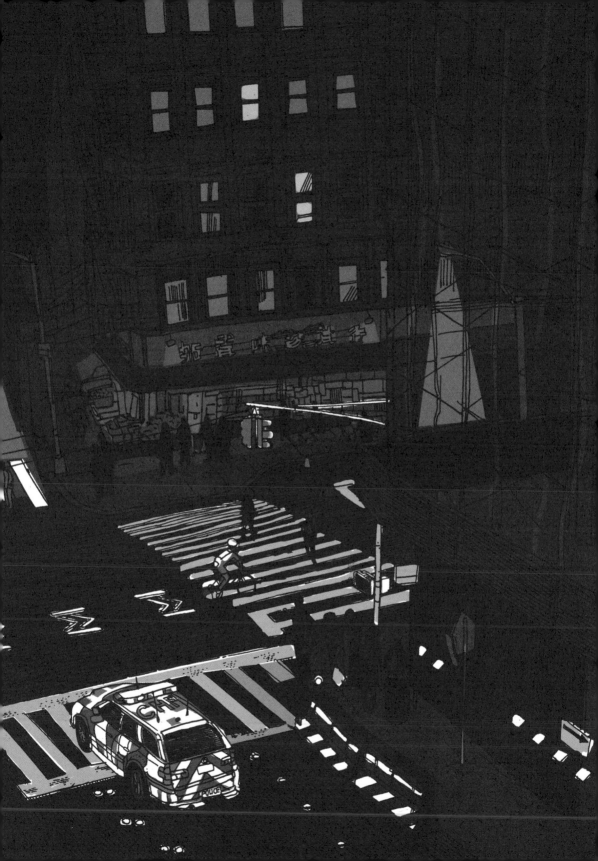

安全性

從各種角度來看，
人活在世界上最安全的時代就是現在。

這主要是因為抗生素和疫苗等醫學突破，
不過建成環境各處的警告燈號、
交通號誌、道路標識，以及安全標誌
對於安全保障也功不可沒。

世界運作的速度越來越快，
眼不可見的新危險也跟著出現，
視覺標誌的設計必須進步，才能跟上時代。

左頁圖：交通號誌、反光道釘與識別用圖案。

紅下綠上

交通號誌

紐約雪城（Syracuse）一個看似平凡的路口矗立著一支上下顛倒的紅綠燈。這樣的紅綠燈全美就這麼一支，自1900年代早期設立至今，一直讓人感覺新奇有趣。紅色燈號在綠色燈號上方的紅綠燈現已是標準設置，但在當時，紅綠燈還算是新發明。提珀雷立丘（Tipperary Hill）以愛爾蘭的提珀雷立郡命名，當提珀雷立丘的湯姆金斯街（Tompkins Street）和密爾頓大道（Milton Avenue）路口立起新的紅綠燈時，代表聯邦主義的紅色位在代表愛爾蘭的綠色上方，這讓一些當地人非常反感。

從那時起，該路口就成了充滿爭執的地段。故事通常是這樣：正常的紅綠燈設置完成，引起不悅，開始有人丟石頭或磚塊破壞公物、打破紅燈。紅綠燈才修好，上述循環就會再上演一次。最後，該區市政官（alderman）約翰・「哈克」・萊恩（John "Huckle" Ryan）終於出面處理，請求市政府反轉紅綠燈號。但是州政府駁回了市政府的決定，要求把紅綠燈修復為正常的狀態，又導致再一次的衝突。官員這才意識到政府的堅持無效，終於讓步，把燈號永久反轉過來。

1994年，雪城在該路口動土建設紀念公園。提珀雷立紀念公園（Tipperary Hill Memorial Park）乍看只是由傳統建材、傳統造景方式打造的一般都市小公園，但是仔細觀察就會發現，這座又名「投石者公園」（Stone Throwers' Park）的紀念公園，究竟是為了紀念什麼。公園路口附近有座一家人的銅像，其中父親手指路口，站在旁邊的兒子背後口袋插著一把彈弓。公園有些地方鋪有磚頭，磚頭上有當地捐贈者的姓名，其中許多感覺是愛爾蘭名。公園內還飄著愛爾蘭國旗，由綠色旗竿支撐。如果這些暗示還不夠明顯，公園某些地方還有綠色圍牆，圍牆上有三葉草裝飾。這裡顯然

已經成了重要的社區空間。反轉紅綠燈不是什麼大工程，卻是頗具意義的讓步舉動，點出了文化與公共設施之間密不可分的關聯。

來到世界的另一端，日本的紅綠燈設計也是搶眼的文化產物：日本許多綠燈燈號的實際顏色是藍綠色。艾倫‧李察斯（Allan Richarz）在雜誌《暗黑地圖集》（Atlas Obscura）中提到：「從歷史的角度來看，這和日本的語言大有關係，因為涉及了『綠』（midori）和『藍』（ao）。藍色是日語中四大傳統顏色之一（另外三色是紅、白、黑）。綜觀歷史，日語會用『藍』來表示其他文化認為是綠色的東西。」於是產生了「藍綠色」和「青色」。蘋果等在英語世界中認為是綠色的東西，在日語中卻是藍色（青色）——紅綠燈也是一樣道理。

顯然日本並非維也納路標和信號公約（Vienna Convention on Road Signs and Signals）簽約國，這項跨國公約規範數十個國家的道路標誌、記號以及燈號設計標準。將近一百年來，日本紅綠燈在官方文件的文字中一直是使用「藍色」表示，雖然其他語言使用者直覺會以綠色稱之。更甚者，日本駕駛在顏色視力考試使用的是紅、黃、藍三色。日本花了好幾十年討論是該調整綠燈的顏色，使其更接近藍色，讓顏色與用語一致，或是應該改成綠色以符合國際標準。結果是，採取中庸之道。

李察斯寫道：「最後出現了一個創意解決方式。1973年，日本政府下達內閣命令，規定交通燈號必須使用最接近藍色的綠色——理論上還是綠色，但是視覺上又夠藍，所以可以繼續合理使用『ao』這個名稱。即便到了現在，當代日語在描述藍色和綠色時，用字上已有清楚區分，但是日本文化和語言仍舊認為『藍色』包含各種不同的綠色調。」

從「藍綠色」和「青色」的概念確實可以看出一個地方或當地人的特色，但是人類在界定顏色光譜時，仍無統一不變、絕對必要或放諸四海皆準的標準。雪城和日本對傳統紅黃綠的交通燈號嗤之以鼻，感覺是件荒謬的事，但從另外一個角度來看，統一的標準要是存在才是真的荒謬。

夜間助手

反光道釘

發明家珀西・蕭奧（Percy Shaw）的哥哥西賽爾（Cecil）曾說過這個故事：1933年某個晚上，弟弟在克萊頓丘（Clayton Heights），從他最愛的老海豚（Old Dolphin）酒吧開車回家時經過一陣大霧，霧裡一隻貓發亮的雙眼救了他一命。蕭奧看見昆斯伯里路（Queensbury Road）的路肩有隻貓便趕緊轉換車道，得以避免掉出馬路。在當時，蕭奧和其他汽車駕駛在視線不清時，需要靠路面電車金屬軌道的反射，才能維持在狹窄的直線上行駛。但是事件當天，路面電車軌道可能是因維修暫時卸除，或是永久拆除了。英國許多地方拆掉了電車軌道，騰出道路空間供汽車使用，卻導致駕駛失去了重要的道路標示（雖然不是特地設置給駕駛使用的）。蕭奧是個發明家，這次事件後，他便開始設計道路視覺輔助裝置，還替他的裝置取了一個相當合適的名字，就叫「貓眼」。

蕭奧這項發明是把兩個反光玻璃珠嵌在圓形的鑄鐵外殼內，路過的駕駛會被這些眼珠盯著瞧。這個精巧的裝置不僅可以反射光線，更可以聚光，把光線投射回駕駛的方向。貓眼還能自體清潔——汽車在雨天或雨後駛過貓眼時，橡膠擦拭裝置就會自動貼上玻璃珠，清潔玻璃表面。貓眼也有路丘的功能，提醒駕駛不要駛入對向車道。

蕭奧也開始遊走在法律邊緣來實測他的設計。蕭奧以前是鋪路工人，他借助過去的經驗在當地路段挖洞，設置測試版貓眼。他的設計最後也引

CAT'S EYE, UNITED KINGDOM

起政府官員的興趣，但是一直要到第二次世界大戰實施燈火管制，這個裝置才開始廣為採用。實施燈火管制後，夜間行車的視線問題忽然變得更加重要。蕭奧因此受邀至倫敦白廳，還獲得政府的資金，一週可以製造四萬個貓眼，蕭奧於是一夜致富。貓眼在英國流行了很長一段時間，其中一個原因是，貓眼特別適合起霧天。而世界其他地區的道路標示也因地制宜，各自發展出不同的樣貌。

戰後美國交通量大增，加州出現許多交通事故，加州運輸署（Department of Transportation）於是研發了「波特的圓點路標」（Botts' dots），其名來自替運輸署設計這種路標的艾伯特・迪薩・波特（Elbert Dysart Bott）。凸出的圓點設計是為了提升行車視線，但是圓點的高度也可以達成減速的作用。早期的波特路標是玻璃材質，在頂部打一個洞，用螺栓或釘子固定在地上，但是這種設計很容易破裂或鬆脫，導致螺栓露出、刺破輪胎。後來也研發出加強版的黏著方式來改善裝置。1966年，加州議會要求在無雪區的所有公路安裝圓點路標，接下來的數十年，全州各處共安裝了 2,500

個圓點路標。然而加州最近又政策轉彎，打算慢慢汰換波特圓點路標，波特路標雖然在設計上已有所改善，還是必須定期更換。目前廣泛使用的是新的熱拌塑膠標線技術*，價格比較便宜，又可以直接融在路面上，比較持久。在某些地方，路面標示甚至結合了更先進的科技，使用太陽能設計以及 LED 裝置，可以主動閃光。

BOTTS' DOTS, USA

STIMSONITE, USA

* 也就是我們一般在柏油路上看到的線漆。

各種不同顏色的鮮豔凸狀道路標誌（raised pavement markers，縮寫：RPM）常被用來增強其他道路標誌的能見度，像是白色與黃色就可以加強車道標線。不過，這些標誌還有更特定的用途，例如在公路上劃出警用暫停區。某些城市會使用藍色凸狀道路標誌告訴消防員這裡設有路邊消防栓。綠色標誌用來標示緊急救援車輛出入口位置，例如不對外開放的社區入口，也可以幫助設施公司找到關鍵設施的地點，以便快速處理問題。凸狀標誌與地面呈斜角（向上凸出一點點，頂部有個小平台，然後緩坡向下），所以也可以用來警示不同方向的用路人，紅色那一側能讓駕駛知道自己開錯方向了，白色的另一側則讓駕駛在調頭後知道自己是順向行駛，可以鬆一口氣。

珀西・蕭奧在道路標誌史上的貢獻，在他的家鄉哈利法克斯（Halifax）成了佳話。蕭奧的設計獲得英國國家獎項，贏得英國皇室的讚許，他的故居也別上了藍色紀念牌。但是蕭奧對於自己的名氣和好運卻一直保持低調。他經常到世界各地出差，最喜歡的卻還是回家玩發明、舉辦小聚會。顯示蕭奧身價不菲的唯一線索是他新買的高檔車。常有人看到司機開著勞斯萊斯幻影（Rolls-Royce Phantom），載著蕭奧開上當初啟發他設計出偉大發明的路，往返他最喜歡的酒吧。

棋盤格紋的歷史

識別用圖案

美國典型的警車外觀是這樣的：白色車門、白色車頂，與黑色的車頭、車尾、後葉子板、引擎蓋、後車廂形成強烈對比。達拉斯警察局公共資訊警官珍妮絲・克勞瑟（Janice Crowther）表示：「黑白外觀代表法律執行單位。而且看起來俐落時髦，因為其他（非執法單位）車輛很少有這種配色，所以黑白警車很顯眼。」有些警局的警車繼續使用傳統黑白配色，但也有些警局想要嘗試不同的顏色組合與PVC輸出，看看是否能玩出新花樣。美國和世界各地的執法公務車開始流行起棋盤格紋，這股風潮的起源可以追溯至警察剛開始開車巡邏的頭幾十年。

警察單位使用的棋盤格紋源自蘇格蘭傳統格紋以及英國北部一位很有創意的警官。格拉斯哥警察博物館（Glasgow Police Museum）表示：「約在第一次世界大戰期間以及戰爭剛結束時，頭戴大盤帽的蘇格蘭警察單位希望在警察與公車司機或其他地方官員之間做出區別，因為這些人也戴類似的帽子。」起初，警察單位在帽子外加上白色的帽套作為識別，但是後來發現白色帽套很難保持乾淨。於是格拉斯哥的警察便於1930年代開始把黑白格紋帶繞在帽子上，與其他公職人員作出區別。這種格紋圖案是由柏西・西利托爵士（Sir Percy Sillitoe）引進執法單位。

格拉斯哥警察局長西利托最有名的事蹟的就是消滅格拉斯哥惡名昭彰的「剃刀幫」（razor gang，因使用剃刀作為武器而得名），又替局內添置現代化無線廣播設備。西利托後來成了英國內政情報安全單位「軍情五處」（MI5）的處長。然而，這些都比不上他留給後世最大的禮物，也就是把樣式簡單的格紋圖案引進現代警察單位。蘇格蘭格紋註冊處（Scottish Register of Tartans）做了一項澄清：「嚴格說來那不算是格紋，也不是柏西・西

利托爵士的設計。」事實上，「這是許多蘇格蘭紋章都會出現的象徵圖案，已有約百年的歷史，據說當初是因為高地師的軍人把白色緞帶編入黑色帽帶中，才有了格紋。」西利托轄內員警使用的三排格紋就是從這種蘇格蘭無簷帽衍生出的設計。

「西利托格紋」也出現了各種不同版本，在英國各地警局和緊急單位流行起來，甚至連巴西、南非、冰島等其他國家都可以見到西利托格紋。在某些地方，格紋仍以黑白或藍白呈現，但是其他顏色組合也所在多有。格紋通常被用在緊急事故單位的官方服飾中，如背心或帽子。不同的顏色在不同的地點也有不同的意義。在澳洲，州級、領地級、國家級警車及軍用警車使用藍白格紋——就連澳洲聯邦警察局（Australian Federal Police）的官方旗幟也繞著一圈西利托格紋。其他緊急單位會使用紅色、黃色和橘色的組合。交通、矯正部門以及志工救援

機構也使用不同版本的西利托格紋。西澳則有個救護單位採用較新的設計，是乍看很像西利托格紋的「巴騰堡格紋」（Battenburg marking）。

巴騰堡格紋和西利托格紋一樣是棋盤格，但是西利托格紋是三排交替，巴騰堡格紋只有一或兩排，格子比較大，有白色、黑色或其他顏色。1990年代，英國下令強化警用車的辨識度與能見度，警方科學發展處（Police Scientific Development Branch，縮寫：PSDB）便替巡邏車設計了巴騰堡格紋。

當時英格蘭和威爾斯的警察單位已經普遍使用西利托格紋，所以英國多數地區對格紋相當熟悉，不過這種經典的三排格紋也有一些限制。對圖案非常狂熱的緊急醫療技術人員約翰・基林（John Kileen）下了一個結論：「西利托格紋是識別用圖案，不能用來提升能見度。」雖然西利托格紋近看可以用來分辨不同的緊急單位車

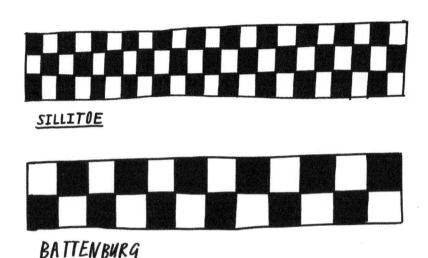

SILLITOE

BATTENBURG

輛，但若是格紋較小，從遠處就很難識別。公務車輛需要識別度也需要能見度，這樣警車不管是在行進中，或是必須在街道旁、公路邊暫停，都能避免不慎被撞上。

英國警方科學發展處在設計巴騰堡格紋時試過許多不同的配置，最後決定採用亮黃色和藍色的大方格作為新的設計。黃色在白天能見度高，藍色可以形成對比，同時也是「天色變暗後，人類彩色視覺轉變成單一灰色調視覺前，最後一個看到的顏色。」基林說。這兩種顏色都以反光材質呈現，藉此提升夜間能見度。無獨有偶，民眾也很習慣藍色與黃色（或金色）的組合，英國很多地方的警察制服一直以來都是使用這兩種顏色，所以藍黃格紋推出的時候，警官和大眾都很能接受。

英國在測試新格紋的時候，警方科學發展處發現「完整」的雙排巴騰堡格紋在視覺背景比較乾淨的郊區效果比較好，而「半套」的單排巴騰堡格紋比較適合都市。但是在其他地方，格紋設計失控了。基林表示，若是設計師太想發揮創意，就會出現問題。「負責設計的單位很少認真研究能見度以及明顯度，很少在設計時考

慮到安全性的問題。」設計師常想出一些奇怪的搭配，例如「混用西利托格紋、巴騰堡格紋、螢光材質，又穿插彩虹蛋糕配色的設計。」有些單位甚至把格紋設計弄得極為誇張，超過兩三排，在車體上疊好疊滿，甚至還放上文字。一堆方格反而不能提升能見度，導致更難注意到車輛。

　　柏西·西利托爵士開了一扇門，讓世界各地得以選用不同的方式來設計格紋，但是每個城市在設計時仍需要因地制宜。與其貪圖便宜、方便而直接採用西利托格紋或是巴騰堡格紋，警察單位和其他緊急事故單位應該觀察英國其他先例，在設計之前制定設計原則，設計後也要進行測試。因為沒有縝密的設計原則和測試程序，達拉斯等地選擇依循傳統、熟悉的圖樣，在車體漆上大面積的黑白色塊，可說是明智之舉。

認出它、記住它

警告標誌

世界上有各種警告標誌，提醒著我們這時應該感到害怕，要我們離遠某處，或禁止我們從事某種行為。警告標誌大多好懂，因為可以直接從標誌看出意義，例如火焰圖案或是火柴人踩到濕地滑倒。然而也有一些標誌標示的危險很抽象，很難用視覺方式呈現。

生物威脅（biological threats）就是一種相當狡猾卻眼不能見的危險，有時是以極小的粒子造成危害，通常無色無味，所以很難用實體形象表示，只能抽象描繪。然而內含危險微生物、病毒、有毒物質的空間或包裝必須有明顯的視覺標示。在統一的設計標準出現之前，處理危險生物材料的科學家要面對各種令人頭昏眼花的警告標示，每個實驗室都有自己的版本。就連軍隊內部也無法統一標示的形狀或顏色：美國陸軍實驗室使用藍色的倒三角形來標示生物危害，美國海軍卻使用粉紅色的矩形標示。另一方面，萬國郵政公約（Universal Postal Convention）在運送生物材料時使用的標示，是紫色背景、毒蛇纏繞的手杖。

1960年代，美國陶氏化學公司（Dow Chemical Company）開始擔心警告標誌不一致的問題。陶氏化學與美國國家衛生院（National Institute of Health，縮寫：NIH）合作開發危險生物材料容載系統，若沒有放諸四海皆準的標誌設計，恐造成實驗人員不慎感染，進而導致更嚴重的慘劇。1967年，國家衛生院的查爾斯·L·鮑德溫（Charles S. Baldwin）和羅伯特·S·

朗科（Robert S. Runkle）非常關切這個議題，於《科學》（Science）期刊共同發表了一篇重要的文章，推廣我們現今使用的生物危害標誌。

專案小組為了設計這個生物危害標誌，制定了六項設計原則。標誌要夠震撼，同時必須易於辨識、能留下記憶。同時，標誌還要有特色、夠清楚，才不會與其他標誌混淆。至於實際面的考量，標誌的形狀要便於使用板模轉印於容器外。另外還要考慮對稱，這樣才能從不同角度識別危險標誌。最後，標誌不得冒犯人，要特別注意標誌設計不能讓人對特定種族或宗教產生負面或有爭議的聯想。

生物危害標誌沒有已知視覺元素作為設計基準，若要避免不小心令人產生聯想，只能從頭設計全新的符號。鮑德溫後來在訪問中表示：「我們想要能留下記憶卻沒有實質意義的圖案，這樣才可以向大眾灌輸這個符號的意義。」陶氏化學的專案小組明白了上述原則，手上也有了設計標準，便著手開始設計各種不同的生物

危害標示。為了確保最後的成品確實能留下記憶又不具實質意義，專案小組工程師和設計師公開了入選的六個設計，找來民眾做測試。

專案小組把六個待測試符號與18個常見符號或商標放在一起，請來自25個城市，共300名受試者進行測試。18個常見符號包括花生先生（Mr. Peanut）、德士古石油公司的星星標誌、殼牌石油標誌、紅十字標誌，甚至還有卍字符號。受試者必須指認或猜測符號代表的意義。接著，研究員會把受試者的回應做成「意義量表」。一週後再讓同一群受試者看一組60個符號，也就是原本的24個符號再加上新的36個符號。受試者必須回憶自己在第一輪測試中看過哪些符號，研究員會使用受試者的回答再做成一份「記憶量表」。

測試結束後勝出的符號，在兩個量表的得分都是六個候選符號中最高的。優勝符號最容易被記住，也最難與任何事物產生聯想。這個符號也符合起初設定的其他設計標準，甚至超過標準。雖然這個符號的形狀頗為複

雜，但是轉印容易，而且只用直尺和圓規就能繪製。符號的三葉形狀又是另一個優點，三葉型成旋轉對稱，不管是貼紙或轉印都沒有方向的問題，就算貼上標示的桶子或是箱子側放或倒置，還是可以輕易辨識。該符號使用亮橘色，與背景產生對比，也能提升能見度。

　　生物危害標誌看似不會產生意義聯想，卻與多年前問世的三葉輻射警示標誌有些相似，這是一個優點。形狀較為簡單的三葉輻射標誌是加州大學柏克萊分校的設計。加州大學放射實驗室（Radiation Laboratory）健康化學團隊（Health Chemistry Group）當時的負責人內爾斯‧嘉爾登（Nels Garden）後來表示：「團隊中不少人提出各種不同的設計，最多人喜歡的是原子放射輻射線的圖案。」事後來看，也可以說三葉輻射標誌替三葉圖案和嚴重危險之間建立了連結。

　　但是在1960年代，生物危害標誌還是很新、很抽象的設計，所以下一步就是要開始使用這個仍無實質意義的符號，藉此替它賦予意義。1967年，鮑德溫和朗科建議：「這個符號應該用來代表實際存在或可能發生的生物危害，用來標示承裝可能造成危險的物質，或已被危險物質污染的設備、容器、空間、材料、實驗用動物等。」兩位作者也在文章中替生物危害（biohazard）下了清楚的定義：生物危害指的是「透過直接傳染人類或間接影響人類環境，而對人類健康造成或可能造成危害的傳染性物質。」當然，這個設計必須實際被廣泛使用才能成功。好在美國陸軍生物戰實驗室（US Army Biological Warfare Laboratories）、農業部（Department of Agriculture）以及國家衛生院同意花六個月的時間測試這個新符號。而在疾病管制與預防中心（Centers for Disease Control and Prevention，縮寫：CDC）與職業安全健康管理局（Occupational Safety and Health Administration，縮寫：OSHA）開始使用這個新符號後，這個符號很快就成了美國生物危害的通用標誌，也開始在國際間獲得認可。

　　人類的建成環境中，許多標誌設

計是以視覺元素來表現實際現象。然而，生物危害標誌的設計強調辨識度、說服力，以及複雜卻令人記憶深刻的特性。這個設計成功的關鍵在於，它與大家熟悉的標章、形狀、符號保持著安全距離。但是在今天，這個符號的說服力和特色卻可能成了缺點──因為它太酷了！T恤、馬克杯、太陽眼鏡、安全帽、運動包、貼紙及其他日常用品上都開始出現了生物危害標誌。

鮑德溫對這種流行感到擔憂，並提到他有次與生物危害研討會的主辦人起的衝突。「他設計了一條漂亮的領帶，上面印著許多小小的生物危害標誌。我看了很生氣，用很難聽的話寫了封信給他，告訴他這個符號不可以用在服飾上。」鮑德溫的反應是有點激烈，但是他的出發點很合理，這是很嚴重的問題：生物危害符號若在不該出現的地方流行了起來，生物危害的提醒功能、拯救生命的效果就會降低。舉海盜旗（Jolly Roger）圖案為例，這個圖案曾經讓世界各地的人聞之喪膽，因為它代表死亡、海盜、毒藥。

但是現在，骷顱頭搭配兩根交叉的骨頭更容易讓人聯想到好萊塢強檔大片或萬聖節服飾，而不是實際危險。

要設計代表危險的符號，又要這個符號的意義不隨時間改變，是一件非常困難的事，這是物理學家／科幻作家葛瑞格‧班福德（Gregory Benford）的親身經驗。1980年代，美國能源部（US Department of Energy）邀請班福德加入一個特殊專案，希望班福德可以協助新墨西哥東南方平原的巨大核廢料存放廠：輻射廢料隔離實驗工廠（Waste Isolation Pilot Plant，縮寫：WIPP）。班福德必須計算核廢料廠危險仍未解除時（大概要一萬年），人或物侵入廢料場的機率。但是符號意義很難維持這麼久，不可能使用骷顱和交叉骨頭，或是生物危害符號這類警告標示，因為大家看到這類標示要不就是無感，要不就是認為這代表價值連城的物品──例如埋藏在地底的寶藏。

「人為干預工作小組」（Human Interference Task Force）的工程師、人類學家、物理學家和行為科學家，針對

萬年警告感受度的基本問題，提出各種設計方案。其中一個方式是使用一系列看板來說明因果，以報紙漫畫的方式呈現誤闖輻射廢料存放處會造成的危險。這個策略預設未來人能理解每塊看板之間的關聯，並且閱讀方向是由左至右，但是閱讀方向就連在今天的世界也不能統一。其他設計師則著重直接在建成環境內設計警告，想法是運用人類對某些事物原始的恐懼和不適，在景觀中設置劍山和巨大金字塔。但是這些建設究竟會引發恐懼還是引人入勝，沒人說得準。

1984年，德國的《符號學季刊》（Journal of Semiotics）發表了數名學者提出的不同解決方案。語言學家湯姆斯・西比奧克（Thomas Sebeok）提出原子祭司制度的概念。他的構想是組成一個專門的政治團體，用團體自訂的儀式和神話來保存輻射區的相關知識並傳與後代，就像宗教信仰一樣。另一方面，法國作家法蘭索瓦・巴士提（Françoise Bastide）與義大利符號學者保羅・法比利（Paolo Fabbri）提倡使用基因工程創造生物發光的貓，這些貓暴露於輻射線環境就會發亮。替危險的發光貓咪寫歌、制定傳統，其實就是用人類文明中最古老的遺產——文化——來達到警告作用。

沒有任何一個想法或提案，可以保證在遙遠的未來仍能警示後人，而訊息清楚完整的標誌仍是現今生活中維持人類安全的關鍵。文化會改變，人類的視覺傳播方式也會改變，所以警告標誌必須跟著人類一起改變，領帶、打火機、T恤、安全帽以及你最愛的咖啡杯上的生物危害標誌也最好跟著改變。

時代的眼淚

避難所標誌

美蘇冷戰時期，新墨西哥阿第夏（Artesia）有個不平凡的平凡建設：地底小學。阿波國小（Abo Elementary School）的「屋頂」是地面上的堅固柏油，也是小學生的遊樂場。地面上幾棟不起眼的方形建築內有通往地底的樓梯，學生可以從那裡下去。該校學生每天會在擺滿書桌、黑板的地下教室上課。但是看似平凡的走廊另一端卻有一個停屍間、一整排消毒淋浴設施，以及滿滿的食物、藥品儲藏室。若是發生核武攻擊，阿波國小可以變

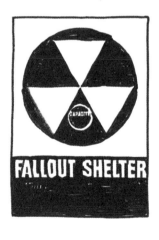

成該地區的地堡，供2,000多人避難。室內人數達到上限時，金屬門就會重重地關上。阿波小學就連吉祥物也很符合詭異的教室位置，他們的吉祥物是阿波地鼠。

阿波國小的建設非常大膽，不過當時因為美國對冷戰充滿恐懼，這樣的建設也算是拋磚引玉，希望可以呼籲其他人效法。1961年的夏天，甘迺迪總統（John F. Kennedy）慷慨激昂地表示：「在這個飛彈年代，明知可能爆發核武戰爭，如果人民不清楚核彈落下時該怎麼辦、該去哪裡，就是政府失職。」情勢劍拔弩張，與蘇聯政府的戰爭隨時可能爆發。於是，甘迺迪總統請國會籌措資金，「找出並記錄可以用來當作核戰避難所的公私立建築或空間，防患未然。」避難所內應備妥充足的「食物、水、急救箱以及其他基本的求生物資。」

在甘迺迪的領導之下，美國陸軍工兵部隊（Army Corps of Engineers）展開

全國普查，找出可能可作為避難所的地點。陸軍工兵部隊為替新的國家避難所系統設計標誌，找來一位名叫羅伯特・布萊克利（Robert Blakely）的低階行政人員。布萊克利上過兩次戰場，曾服務於退伍軍人管理處（Veterans Administration），1950年代也在加州大學柏克萊分校（University of California, Berkeley）讀過景觀建築。

計畫負責人布萊克利用務實、實作的角度來設計避難所標誌。他認為標誌應該使用金屬材質才能耐久，選色要簡單、顯眼，才能在遭受核武威脅的黑暗市中心引導民眾。於是他在自家地下室試了幾種不同的符號、不同的反光漆，最後設計出一組三個黃色的三角形，外圍以黑色圓圈包住。這個設計和輻射警告標誌相似度極高，一樣都是三葉紋，配色也類似。黑色的「輻射避難所」字樣可以加強訊息傳遞。標誌下方預留的空間可以寫上避難所可容納的人數。字體與容

納人數之外，這個標誌設計其實有個潛在問題——輻射警告圖案的警示效果與輻射避難所的目的（引人入室）完全相反，混淆兩者很可能造成嚴重的後果。然而，就算當時有人注意到這個問題，在這個設計正式上路前，這些人的意見顯然未被採納。

很快，100多萬個避難所標誌已經出廠，全美各地的指定避難處也貼上了避難所標誌，其中有學校、教堂，也有辦公室、複合式公寓以及政府大樓。這時還出現了一波自家後院／地下室避難所改建潮，甚至還有業務會挨家挨戶推銷標示牌。有建設游泳池等設施經驗的公司嗅到商機，開始轉換跑道研究避難所的開鑿與建設。與此同時，不管是現有設施改建或者是特設的避難所，幾乎都已貼上布萊克利設計的標牌，為千千萬萬擔心害怕的美國人做好準備。

在核武戰爭威脅籠罩全世界的時代，輻射避難所標示牌成了一種普及

的實體象徵，至於象徵的究竟是希望或是絕望，端看各人看待事物的角度。輻射避難所標誌在建成環境中越來越普遍，所以也開始出現不同的解讀與用途。對某些人來說，這是不可或缺的預防性措施，若有災害發生，可以拯救生命；如果環境中存在危險，這些標誌可以引導人們找到有基本生活用品的藏身之處。另外有些人則把這個標誌看作反文化符號（countercultural icon），在反戰示威遊行中使用。評論家認為避難所預言了軍事化美國──就算成功挺過核武攻擊，美國也會變成一個充滿水泥陋舍的荒蕪之地。避難所符號與核裁軍＊符號（常用名稱為和平符號）一樣，都是時代的產物。

擔心冷戰越演越烈的人開始口出惡言，攻擊阿波小學這類誇張激進的避難所。就連蘇聯政府也加入了口水戰，莫斯科一份當地報紙譴責阿第夏藉此洗腦人民，讓人民進入備戰心態。但是對阿第夏政府而言，這一切其實沒那麼複雜。阿第夏政府打算蓋新學校，而民防局（Office of Civil Defense）表示若新學校也能提供避難功能，民防局願意支付衍生出的額外費用，政府當然點頭。學童上學時幾乎沒有發現學校的設計有什麼不尋常。對羅伯特‧布萊克利來說也是一樣，設計避難所專用標誌不會對他的人生有什麼影響──不過就是漫長的軍隊和公務員生涯的其中一個專案，就只是一個符號標誌，不過也還好這個設計真的就只是一個符號標誌，沒有演變成真正的大災難。

＊　呼籲減少或消除核武器的運動，最終目標為完全消除核武器。

廣告招牌

人眼所見的視覺設計絕大多數都是廣告，
不認真看也沒差。

《99% 隱形的城市日常設計》
的理念其實是用心觀察，
但是如果不阻隔這些量產的垃圾，
就很有可能忽略替城市增添活力的特色設計。

左頁圖：手繪招牌、霓虹燈與片場告示牌。

大筆揮毫

手繪招牌

在整個20世紀，專業標誌設計師幾乎都是用雙手來創造城市的樣貌和氛圍。理髮廳窗戶、三明治價位板、甚至是城市街道標誌上的字體，都是他們一棟接著一棟，一個標誌接著另一個標誌親手畫上。這些專業人員被稱作技工，不是藝術家，因為他們的工作是打造功能標誌，並非藝術創作。有時候美麗搶眼也是標誌的部分「功能」，但是在日常生活中，易讀、清楚、簡單才是標誌的關鍵元素。

招牌專家和招牌迷可以從一些線索看出畫匠的技術。大師等級的字匠用松鼠毛筆簡單畫上幾筆，就可以勾勒出O這類圓形字母，新手就可能需要來回塗畫，用更多顏料才能完成。速度也是完成工作的重要條件。藝匠碰到按件計酬的工作就要搶時間才得以糊口，常常還得在惡劣的天氣中，掛在大樓外牆作畫。繪製招牌的辛苦之處不僅在於耗體力、求美感，

還需要到處交際跟商業頭腦。有些畫匠會在外走闖、各地奔波，說服當地公司當場雇用他們。典型的美國城市通常都有幾十名專業畫匠，他們受過特定風格或字體的訓練，也具備把小圖轉至大平面的功力。

手繪招牌並沒有因為繪圖軟體和其他科技的普及而完全消失，但是PVC印刷的發明確實翻轉了這個產業。大規模印刷的出現讓招牌繪製變得相對簡單。只要輸入字樣，機器就可以用你想要的字體，精準放大輸出文字。PVC印刷字體比較容易維持，不像手繪版本，洗幾次窗戶就開始脫落。到了1980年代中期，招牌繪製產業開始大量使用機器印刷，入門門檻變低，任何人都可以進入招牌繪製領域，不論是否具備美感。無論如何，城市的樣貌確實因此改變，從典範轉移前、中、後期拍攝的電影，就可以看出改變的軌跡與改變帶來的影響。

今天很多地方仍留有復古的手繪招牌。勞拉・福瑞澤（Laura Fraser）在《工藝季刊》（Craftsmanship Quarterly）中表示：「老舊招牌歷久彌堅，這些招牌形塑了城市主要的美學風格與市景，成為人類居住環境中的視覺考古元素。」就算這些標誌的廣告功能已不存在，它們仍訴說著逝去的歷史——「每個十年、每個地區都有自己的樣貌與氛圍：通靈板字體、粗黑琺瑯字體、眨著眼的卡通人物、花俏的立牌、泡泡與星星、花體和蜷曲的花卉圖樣，也有時髦極簡的設計。」

只要出現新科技，就會出現反彈，只要有潮流，最終也必出現反潮流。今天，華麗的古董店、舒適的咖啡店、時髦的餐車以及高級雜貨店越來越常出現手繪招牌。手繪招牌字體比較活潑，充滿懷舊風情，很吸引人。但是手繪招牌之所以能捲土重來還有其他原因。瑕疵、筆觸以及創作者的個人特色，讓觀看者下意識注意到招牌製作過程背後有個真實的人，而且這個人在創作時，不但注重功能，也講求美感。

紙醉金迷

霓虹燈

美國加州奧克蘭美麗的市中心在白天時，天際線是高樓大廈的剪影，但是到了晚上，其中一棟大廈脫穎而出、大放異彩。纖細高聳的論壇大廈（Tribune Tower）由泥磚包覆，頭上頂著鍍銅的馬薩式屋頂。然而，論壇大廈最與眾不同之處在於閃亮的霓虹燈。大廈四側都有發光的紅色字體，拼寫出「論壇」的英文：Tribune。每一側的字也都搭配一個霓虹時鐘，用閃亮的數字和指針標示出現在的時間。論壇大廈的霓虹設計非常搶眼，也維護得很好，但是它之所以奪目，不只是因為閃閃發光，也是因為霓虹設計元素在當代建築中非常罕見。曾經有過這麼一段時間，霓虹是常見設計，那時，閃爍的霓虹燈點亮了世界各地的城市，而今日仍可見到這些建設的痕跡。

1898年，科學家威廉·拉姆塞爵士（Sir William Ramsay）和莫里斯·特拉弗斯（Morris Travers）發現了霓虹。

霓虹一詞的英文「neon」是兩位科學家根據希臘文「neos」（意指：新）所創的新詞，沒過多久，這個新發現造就了新科技。法國人喬治·克勞德（Georges Claude）於1900年代早期首創霓虹招牌，第一個霓虹商業設計出現在巴黎一間理髮廳。1920年代，克勞德的公司克勞德霓虹（Claude Neon）把霓虹招牌引進了美國。到了1930年代，霓虹的使用已遍及全球，光是曼哈頓和布魯克林就有兩萬座霓虹廣告，幾乎都是克勞德霓虹的作品。

霓虹招牌的原料很簡單：玻璃、電、氣體，而氣體原料大多可以從我們呼吸的空氣中取得。紅色一直都是霓虹招牌常用顏色，其中一個原因是霓虹燈通電後自然呈現的光就是紅色光。藍色霓虹燈也很常見，不過藍燈要用氬氣加一點水銀來增加亮度，所以理論上不是「真霓虹」。此外，也可以混合其他氣體和材料來創造其他

顏色的霓虹燈，或在玻璃燈管內側塗上螢光粉（phosphor powder）。

霓虹燈起初被用來裝飾高級場所和新潮餐廳，但是隨著霓虹越來越普及，霓虹燈的文化詮釋也有所改變。幾十年下來，近郊逐漸拓展，市中心沒落，霓虹燈於是成了快速開發的記號以及淒涼都市的代名詞。餐館一側故障閃爍的霓虹燈招牌，破舊夜店內俗氣的霓虹燈光，皆給人墮落與凋零的感覺。1950年代的照片中，舊金山市場街就跟拉斯維加斯賭城大道一樣耀眼奪目。到了60年代，因為要清理、美化環境，市場街的霓虹燈幾乎全數拆除。其他城市也有類似的故事，包括曾經也是霓虹都會的紐約市。香港等地則有霓虹限制條例，開始逐步拆除、替換霓虹招牌。

與此同時，歷史學者、預防性保存人員（preservationists）、藝術家以及其他創意產業人士，基於歷史與美學因素，仍持續擁護霓虹燈。奧克蘭資深霓虹燈包商約翰‧文森‧洛（John Vincent Law）修護了許多霓虹標誌，論壇大廈的霓虹燈也是由他負責，他認真的說：「霓虹燈最特別了。其他種類的燈光不如霓虹可以創造出霧濛濛的天境感。」不過文森‧洛也明白為什麼很多人批評霓虹，表示「有人認為霓虹又俗又醜，代表已不入流的商業主義，看了就討厭。」

如今LED燈的市場非常龐大，但霓虹燈還是默默捲土重來，深受一些人喜愛。「拗燈管工」還沒失業，這些工藝師傅親手加熱玻璃燈管，把筆直的燈管彎成字母或其他形狀。拗燈管工通常會從廠商取得四呎長的玻璃管，畫出彎曲路徑，接著從字母或形狀的最中央開始往外塑形。下一步是加熱燈管，抽出燈管內的雜質，最後填充氣體，接上電源。這項工作費勁傷財，所以壞掉的霓虹燈通常都會被換成二極燈管。

城市街道常見的大型霓虹設計，都是當地霓虹燈匠一個字接著一個字辛苦完成的。就連中國量產的霓虹招牌也幾乎都是工匠親手扭出。霓虹燈管破了要找工匠修理或製造新燈管的花費很高，所以才會一天到晚看到仍高掛的故障霓虹燈。就連著名的論壇大廈霓虹燈也罷工了好幾年。不過最終，論壇大廈的新主人還是修整了霓虹鐘面，也請文森‧洛來維持這項設計的霓虹照明，讓這個設計繼續做奧克蘭市中心的明燈。

天空舞者

充氣人

汽車經銷商、加油站、購物中心前的馬路和人行道旁，充氣人舞動著身體慶祝銷售業績達標以及盛大開幕活動。這些生動的廣告充氣人隨風飄蕩、揮舞擺動，很難不引人注目。這種充氣廣告物有很多不同的名字與形狀，通常是一根長條氣球型主幹插在一座電扇上，主幹上有細長的手臂，上面還畫了張臉。每個人品味不同，有些人覺得他們活潑可愛，有些人卻覺得醜到不行。有些城市隨處可見充氣人，但休士頓等城市卻禁止使用。2008年休士頓頒布的一則條例中指出，這些充氣人「造成都市視覺紊亂、視覺污染，嚴重破壞環境美感。」

你可能會猜想這些管狀充氣人是汽車經銷商為了刺激買氣，用吹葉機和塑膠袋想出的把戲，但是充氣人的歷史其實更悠久、更豐富、更奇妙。一切的起源來自1941年出生的加勒比海知名藝術家彼得‧敏蕭（Peter Minshall）。敏蕭最著名的設計就是他的浮誇人偶，這些人偶跟著金屬打擊樂隊穿梭於街道巷弄，舞動身軀。他的作品收錄在《加勒比節慶藝術》（暫譯，原書名：Caribbean Festival Arts）中，而奧運指導委員會的人看到了。

敏蕭替1992年的巴塞隆納奧運開幕典禮設計了浮誇的服飾，搭配他的巨大人偶。過了幾年，敏蕭來到美國與其他藝術家一起設計1996年的亞特蘭大奧運開幕慶祝活動。這時他才想到：底部裝有電扇的人形充氣管可以重現他家鄉千里達及托巴哥當地人跳舞的樣子。但要讓這些「高個男」（Tall Boys）舞動身軀，敏蕭需要協助。

彼得‧敏蕭打了通電話給以色列藝術家多隆‧蓋齊特（Doron Gazit），蓋齊特也曾替奧運做過設計，並且對充氣設計非常有經驗，最早他在耶路撒冷街上製作、販賣動物氣球。他倆最後的設計成品與今天世界各地出現

的充氣人很類似，不過他們的設計有兩隻腳，而且更巨大。1996年的奧運佈置、表演只是暫時的活動，但是充氣人物設計卻流傳了下來。

多隆・蓋齊特回到家鄉，找出他的「飛舞男」（Fly Guys）專利，開始向其他製作、販售商業用類似設計的公司收取費用。如今，世界各地除了「高個男」和「飛舞男」（Fly Guys）之外，還有「天空舞者」（Air Dancers）和「天空突擊隊」（Air Rangers），後者類似稻草人，用來驅趕入侵農地、偷吃作物的動物。天空突擊隊臉上沒有笑容，而是齜牙咧嘴的臉孔。「看過來」（LookOurWay）公司表示，這些空氣人「生動隨機的舞蹈動作驅趕了不少鳥類。」但是空氣人進軍市場，卻成了爭執的開端。

彼得・敏蕭表示，一名同行藝術家打電話給他，告訴他多隆・蓋齊特調整了他們的共同設計作商業用途。蓋齊特則表示律師告訴他，使用專利販售衍生產品是合理使用，因為就法律層面而言，敏蕭並非衍生產品的發明人。彼得・敏蕭和多隆・蓋齊特都認為跳舞充氣人是敏蕭的構想，也都同意這個構想是因蓋齊特化作現實。

至於蓋齊特未先知會敏蕭就申請專利是否恰當，兩人意見有所分歧，因為敏蕭認為在申請專利前應先詢問他的意見。但整體而言，敏蕭對於空氣人在外發展出一片天仍樂見其成，空氣人把千里達和托巴哥的傳統舞蹈引進了世界各地的城市。俗氣氣球人除了會用雜亂無章的舞蹈動作宣傳賤價促銷活動，其實還是千里達及托巴哥的音樂文化產物。

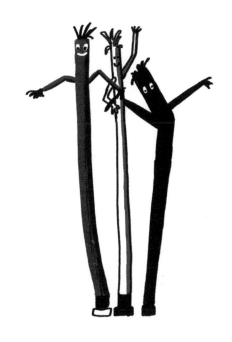

指向好萊塢

片場告示牌

洛杉磯的圍籬、路燈和交通錐上常有亮色的拍片標誌，當地人可能已經習慣這個景象，但是外地人可能會感覺有些突兀。這些黃色告示牌每天替洛杉磯當地的娛樂產業工作者指引方向，替演員和劇組標出不同電影的拍攝地點。拍片標誌和政府的繞道標示一樣採間隔設置，如此一來光靠這些標誌就可以找到方向。拍片告示牌非常普遍，一年能生產超過一萬張，所以外地來的訪客很容易以為這是政府標示，但其實不是，至少理論上不是。市政府對拍片告示牌通常睜一隻眼閉一隻眼，因為這些告示可以幫助電影從業人員，而電影產業又是當地的經濟支柱。

拍片告示的格式也隨著時間演變，如今已經比過去更為統一。幾十年前，電影從業人員頂多拿筆在手邊現有的物品上寫下文字，畫上箭頭。現在，拍片告示上一般是亮黃色底，畫著一個黑色的方向箭頭，箭頭上下方皆用黑體寫著神祕的詞彙、片語或縮寫。箭頭上方是順向、正面的文字，箭頭下方的文字則是左右相反、上下顛倒。仔細想想會發現這樣的設計很合理，因為這樣標準尺寸的告示牌倒置後，就可以改變指引方向。不管放置成哪個方向，一定會有其中一排字是可閱讀的——在寬18吋長24吋的告示牌上，夠清楚了。

告示牌上的文字通常是代號，非圈內人看不懂。因為一旦寫上真實的用詞，粉絲可能就會循線找到祕密拍攝地點，雖然有些狡猾的電影迷還是可以破解代號。《星際爭霸戰》（Star Trek）重啟拍攝時，本來是用「企業總部」（corporate headquarters）來標示地點，後來被粉絲破解才又印了新的告示牌，改用「華特蕾絲」（Walter Lace）做暗號。有些告示牌上的代號使用了圈內哏，只有節目或電影工作人員看得懂，其他人很難破解。不過熟悉美國隊長這個漫畫角色的人可能

就會知道「凍燒」（freezer burn）一詞暗指虛擬二戰英雄美國隊長，因為他在粉墨登場之前，有好幾十年的時間都被冷凍在冰塊裡。

名稱代號要夠有特色才能發揮功能，但是又不能太過幽默，因為如果代號太怪或太有趣，告示牌就會被偷。這些告示牌是洛杉磯文化樣貌的一部分，甚至還有了自己的音樂錄影帶。二人樂團「遊艇」（YACHT）的《洛杉磯自動播放》（L.A. Plays Itself）音樂錄影帶中，就用印著歌詞的黑黃告示牌引領觀眾。

JCL交通服務（JCL Traffic Services）的共同所有人吉姆·莫里斯（Jim Morris）表示，在數位地圖普及的現代世界，這種告示牌或許感覺有點多餘，但事實上，告示牌卻比以前更加流行。JLC交通服務就是這些黃色告示牌的主要製造商。莫里斯表示，他們在節奏超快的電影產業中提供不可或缺的重要服務。電影工作人員會在拍

攝前一晚收到通告單以及拍攝時間、地點地圖。問題是，手機的衛星導航系統通常找不到拍攝地點，而一邊開車一邊看紙本地圖或方向指引很不安全。有些拍攝地點不好找、不在地圖上，或是分散在一個大區內，又更令人困惑。所以黃色告示牌非常重要，可以告訴你該往哪裡走，若是一天需要跑很多點，就更需要黃色告示牌。

片場告示牌這麼顯眼好像有點不合邏輯，因為拍攝地點要隱密，劇組才能安靜拍片。不過莫里斯指出，洛

杉磯的電影拍攝量實在太過龐大，所以這個問題其實不是問題，幾乎每個地方都有人在拍片，很少有人有興趣去追不明代號。莫里斯也說，鐵粉不管怎樣都有辦法找到拍攝地點，有沒有告示牌對他們來說根本沒有差別。

拍片告示牌的外型並沒有特別規範，但是如果不使用傳統的黃色，一天到晚開車穿梭洛杉磯的眾多演員和劇組會很困擾。莫里斯以前有個客戶要求過藍底白字告示牌，莫里斯說：「我們當時一次做了大約300張，結果大概過了三天，這些牌子都被送回來了。」客戶表示想要重做，還抱怨：「大家車子開過去都視而不見！大家都在找黃色告示牌。」

企業的良心

消失的廣告

聖保羅（São Paulo）過去也和其他城市一樣，到處都是廣告，但是聖保羅有個大刀闊斧想解決廣告問題的市長。2006年，聖保羅市長吉爾貝托・卡薩比（Gilberto Kassab）提出大規模城市淨化法案，希望藉此減少視覺污染並清除太過氾濫的視覺廣告。《城市淨化法》（Lei Cidade Limpa）打算清除上萬個廣告看板以及數十萬個招搖的企業標誌，這些看板、標誌多掛在人行道、馬路上方，彼此爭豔。該法也禁止公車、計程車的車體廣告，就連發宣傳單也列為違法行為。該法的通過不僅重新打造了聖保羅的外觀，更近一步揭露了聖保羅繽紛外表下的黑暗真相。

《城市淨化法》甫一提出就獲得大眾強力支持，許多市民對於私人企業在公共空間肆無忌憚地打廣告早已感到厭煩。公共空間廣告公司是既得利益者，因此負責人開始反擊也不意外。企業遊說者表示這項禁令會對經濟產生負面影響，房地產價值也會受到波及。廣告公司也試圖直接說服納稅人，向市民表示拆除舊廣告看板的費用是納稅人繳的稅金。甚至還有人宣稱照明式廣告在晚上可以保護市民的交通安全。世界級戶外廣告公司「清晰戶外廣告」（Clear Channel Outdoor）甚至提告聖保羅市政府，認為這項禁令違反憲法。

最後，廣告支持者輸了，法案順利通過。各公司行號有90天的時間清除廣告，否則就要判處罰款。廣告拆除改變了城市外觀，在某些地區，可愛的老式建築與外觀細節也得以重見天日。聖保羅當地記者文尼蘇斯・高佛（Vinicius Galvao）向紐約公共廣播電台WNYC的《媒體》（On the Media）節目表示，自己的家鄉是個「垂直城市」，也提到該法案通過之前，「根本看不到建築物，因為建築……都被廣告看板、標誌還有文宣遮住了。」一夕之間，公司行號再也不能

用大招牌招攬生意，於是許多公司開始使用亮色油漆重新粉刷辦公建築。過去聖保羅街上褪色的建築外牆上總是掛滿各種標誌，而現在已是完全不同的風景。

在壁畫和塗鴉盛行的城市，清除建築外的廣告也無意間替街頭藝術家清出了更多作畫空間。然而，一頭熱的市府人員在執行淨化城市法時，偶爾會有點過頭。當時在聖保羅，某些公共場所的塗鴉被抹去了，其中還包括政府批准的塗鴉藝術，當中有個長達2,000英尺的塗鴉設計，其中一段被清理掉後引起當地民怨，也登上國際媒體版面。最後，在市民的支持之下，聖保羅設計了官方登記處來保護重點街頭藝術，這些創作現在非常耀眼。

《城市淨化法》除了提升美感、推廣藝術，也意外地暴露了一個更重要的議題——聖保羅的都市問題長期被廣告物遮住了。主要道路邊的大型廣告看板拆除之後，巴西的貧民窟頓時無所遁形。過去開車經過貧民區時，通常不會注意到貧民區的棚戶，因為有廣告作為視覺屏障。廣告看板拆除後，人們就能親眼見證極端的貧富差距。貧民區之外，過去有廣告遮掩的工廠窗戶也重見天日，可以看到工廠內有許多工人，不只工作環境極差，甚至因為沒有經濟能力另找住房而住在工廠內。換句話說，少了這些色彩繽紛的廣告，問題就浮出檯面了，從正面積極的角度來看，這也是開始改善城市的好機會。

不是只有聖保羅這麼努力減少公共環境中的廣告，只是很少有城市像聖保羅一樣，有如此徹底的禁令。有些地方只允許刊登特定形式的廣告，或限制廣告內容。美國阿拉斯加、夏威夷、緬因以及弗蒙特等州則直接禁止大型廣告看板。北京市長特別禁止在公共場所刊登奢華的建案廣告，因為華美的住所會鼓勵大家追求以自我

為中心、過度奢侈的生活。巴黎也拆除了大型的視覺廣告。幾年前，德黑蘭拆下一些廣告，放上暫時性的藝術創作，這種方式在很多城市中已行之有年，但是不見得有政府批准。

與此同時，聖保羅也慢慢重新開放刊登廣告，但是這次比較小心謹慎，打算放慢腳步。一些公車候車亭安裝了互動式搜尋引擎廣告看板，供民眾查詢目的地的天氣。這種設計背後的概念是，如果公司要打廣告就必須提供便民服務。此外，廣告主也必須承諾維護候車亭。有些規模更大的廣告也使用類似概念，舉例來說，聖保羅有32座LED大型戶外廣告看板，每一座看板搭配聖保羅的一座主要橋樑，廣告主必須負責維修分配到的橋樑才能打廣告。這種做法也許有點太樂觀、太簡化，也還有待觀察，但是過去用來粉飾太平的廣告，現在可以用來解決都市問題，確實令人為之一振，雖說公共設施逐步私人化，

也可能會造成新的問題。

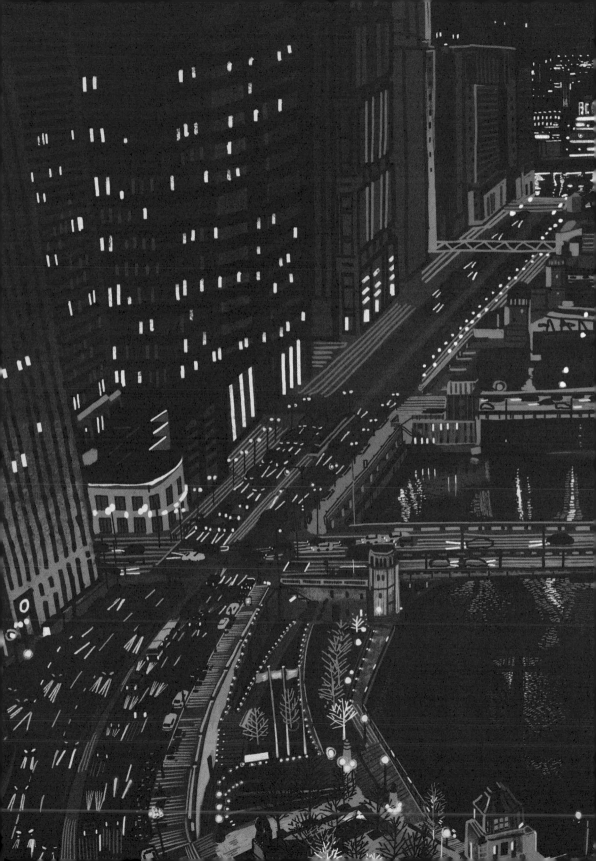

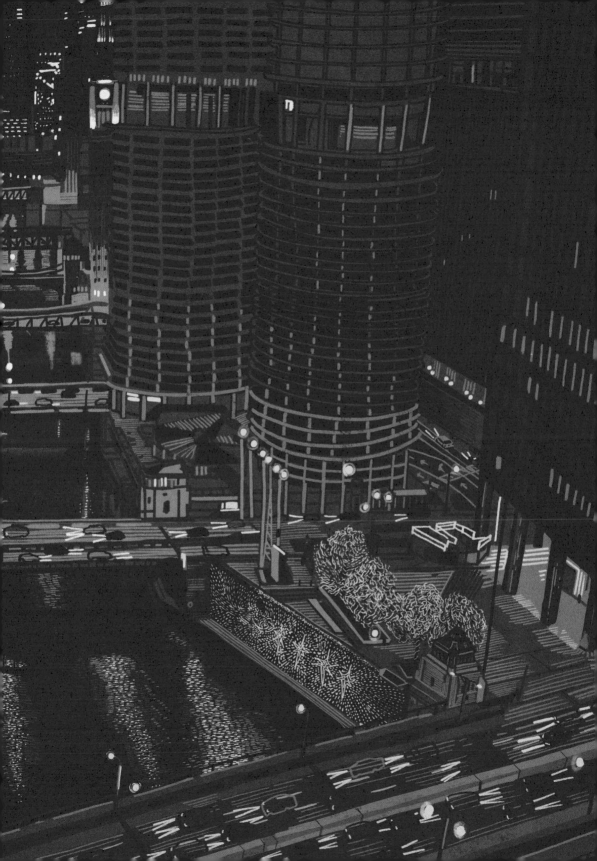

CHAPTER 3

基礎建設
INFRASTRUCTURE

個文明最重要的實體建設就是道路、橋樑、水壩
等基礎建設。宏偉的大規模建設會有特別的揭幕
典禮，由西裝筆挺的人拿著大剪刀剪綵，這種建
設通常會獲得最高的關注。但是也有一些比較低調的基礎建
設值得我們發掘，好比污水排放淨水系統。要建設這些複雜
的重要設施需要密集的協調、規劃以及大筆經費——這也是
政府存在的主要目的，不同黨派的政治人物通常少有共識，
但是絕對都同意好的政府必須做好基礎設施。成功的基礎建
設展現眾人同心協力可以帶來的成就，失敗的基礎建設則暴
露體制缺陷，告訴我們哪裡需要改進。

前頁圖：為了處理廢水而逆轉流向的芝加哥河。

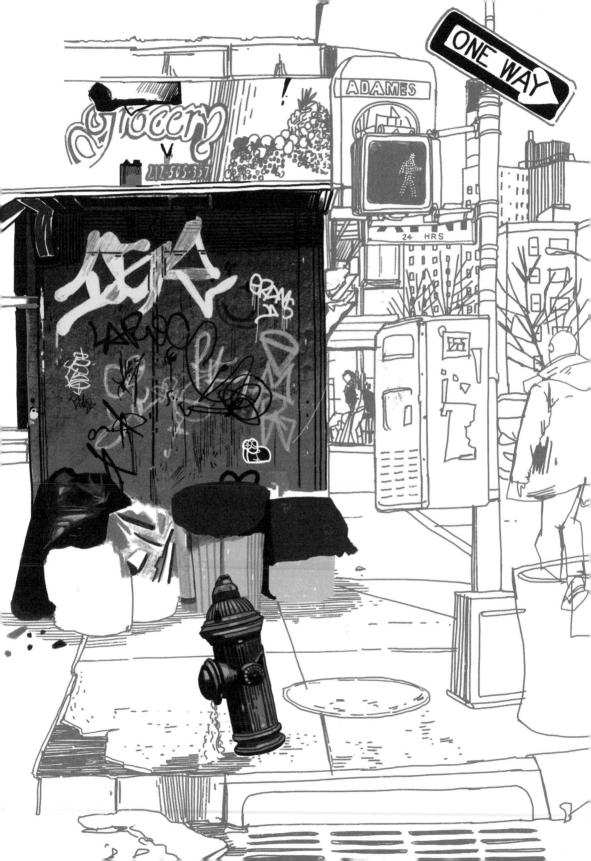

市政設施

城市不一定能按照我們的期望順利運作，
但只要認真想想
究竟有多少角色共同努力的維繫城市，
就會感覺城市只要可以運作，
就已經很了不起了。

左頁圖：雜亂無章的公共設施。

怠惰的官僚體系

卡車殺手

北卡羅萊納州（North Carolina）德罕（Durham）有座惡名昭彰的鐵路橋，膽敢從下方經過的大卡車經常被這座鐵路橋削掉車頂。諾福克南方鐵路－格雷格森街鐵路橋（Norfolk Southern–Gregson Street Overpass），人稱「開罐橋」（Can Opener）或「11呎8橋」（11-foot-8 Bridge），是1940年的設計，只有約12英尺以下的車輛才可以安全通過。以當時的標準，這個高度綽綽有餘，但是這些年來卡車高度越來越高，於是就有越來越多卡車撞上橋底。雖然鐵路橋周圍張貼著清楚的告示、閃光燈和警語，提醒駕駛若車體太高就會慘遭斬首，意外還是不斷發生。

德罕當地居民尤根・漢恩（Jürgen Henn）當時在附近一棟大樓工作，發現這座橋經常發生事故。2008年，他安裝了一架攝影機記錄鐵路橋的車禍事故。從那時起，他總共錄下了100多支影片並上傳至網路。這些短片捕捉了各種不同的有趣慘劇，至少對喜歡看基礎建設鬧笑話的人來說很有趣。高大的卡車尤其好笑，卡車撞上鐵路橋後停了下來，像是有人一頭撞上櫥櫃，向後彈開。稍矮一點的車輛經過時則發出痛苦的摩擦聲響。若是車輛高度剛好（或是不巧），整個車頂就會像沙丁魚罐頭一樣被掀開，鐵路橋於是得到了開罐橋的稱號。看過了無數起鐵路橋意外，你可能會想，這麼明顯的問題怎麼這麼久都沒人處理。

這些年來，鐵路公司、市政府及州政府都曾設法減少鐵路橋意外，卻少有措施成功。鐵路公司安裝了緩衝樑，讓卡車不會直接撞上鐵路橋。緩衝樑可以保護鐵路橋和橋上的電車、行人，但是對從底下通過的卡車沒有什麼幫助。達蘭市政府則是安裝了一系列輔助警告設施，其中有三個小心高度的標示，分別貼在通往鐵路橋的三個交叉路口。另外還有一組路邊標

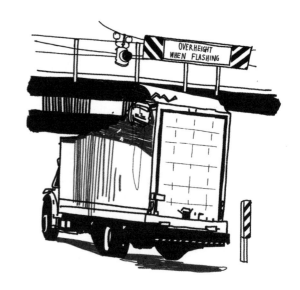

誌，註明限高11.8英尺，為了多一層安全防護，標示高度還比實際高度少了一些。後來北卡羅萊納州又多加了一個警告標示：「閃光代表車體過高」，在橋的正前方安裝了橘色閃光燈。但是卡車還是不斷撞上緩衝樑，所以政府在2016年拆除了這個標示，換上更高科技的警示方式，用 LED 顯示器打出「車體過高請轉向」字樣，連接了感應器的 LED 顯示器，可以偵測車體過高的車輛。該系統也與新的紅綠燈整合，感應器接收到訊號時，紅燈就會亮起。這個設計是要為了讓卡車司機在發現警告標示後有更多反應時間，不至繼續往前開。雖然有了更精密的意外防範措施，這座鐵路橋還是持續不斷地摧毀大卡車。

因為警告系統不管用，這幾年也有人開始設計其他解決方案，諸如架高鐵路橋、降低路面，或是直接引導卡車改道。鐵路公司認為架高鐵路橋需要重整兩側高度，太過費工，還可能耗資數百萬美元。降低路面也不可行，因為該路段正下方是主要下水道。在靠近鐵路橋的路段安裝高度警告標示或直接引導過高車輛改道也很困難——這樣貨車要送貨到附近餐廳時，必須開到鐵路橋後再轉向。不可能這樣重新規劃路線。

經過多年的拖延和互踢皮球，

2019年10月，工作團隊在鐵路橋集合，開始執行不可能的任務——架高鐵路橋。過去高11.8英尺的鐵路橋，根據路邊新的限高標誌，現在有大約12.4英尺的空間，但是根據尤根·漢恩的觀察，實際高度其實僅約12英尺又8英寸。北卡羅萊納州鐵路公司這項工程耗資50萬美元，這並不便宜。在不影響「開罐橋」兩側鄰近路口的前提下，鐵路公司盡量架高了鐵路橋，但是這個高度仍不能滿足所有卡車，因為北卡州的車輛高度上限是13英尺又6英吋。果不其然，鐵路橋「處理完畢」後，漢恩又上傳了一支影片，影片中一輛大卡車被削掉了一大塊金屬皮，掉到地上。

這幾十年來，由於財政限制、實務挑戰，以及不可能提出完善解決方案的官僚體系，使開罐橋成了必然結果。即便開罐橋已經架高，仍是瑕疵基礎建設，不停製造麻煩。每座城市都有類似的情況，好比建設順序出現

衝突，衍生出不良副產品，絆倒行人（或是削掉車輛的頭皮），但是很少有像開罐橋規模這麼大、這麼麻煩、又在網路上瘋傳的不良建設。

眞正的「使命必達」

郵政服務

　　每週有六天，大峽谷會有成群的驢子背著信件和包裹，走上兩個半小時的路送貨。這些英勇的駝獸負責把信件送至峽谷下方2,000英尺處的蘇佩（Supai）郵局。這條送信路徑開闢於1896年，用來服務哈瓦蘇佩（Havasupai）保育區的居民，也是美國郵政體系30,000多間郵局中的其中一間偏鄉郵局。有些郵局規模很大，佔據了城市整個街區，有些規模較小，隱匿在偏鄉的小商店後方或峽谷內。今天郵政服務常被視為理所當然，但是從偏鄉郵局可以看出，美國郵政署的國家郵政網為了替人民傳送信件不遺餘力。郵政建設起初只是基本服務，最終卻成了推動當代基礎建設的一大助力。

　　世代以來，政府機構與達官顯貴想出了不少辦法來進行遠距傳播，但是有很長一段時間，這些傳播方式只有少數上層人士可以享受，美國殖民地時代早期的郵政體系也是一樣。英國君主建立皇家郵政，主要用來支援殖民地之間的聯繫。最初，殖民地間無意聯絡彼此，畢竟這些殖民地就像感情很差的兄弟，每個都想向祖國爭寵。當庶民需要傳遞訊息時，通常會請旅人代為捎信。因為沒有完善的政府郵政服務，才發展出這種非官方的接力送信法。

　　富蘭克林（Benjamin Franklin）是早期英國君主底下的郵政局長，那時郵政體系尚不成熟。郵政局長需要親訪所有北方領地視察體制有待改進之處，所以富蘭克林開始以單一國家的

形態來看待所有領地，而不是把領地視作分散的地區。1754年，殖民地代表在紐約奧巴尼（Albany）開會時，富蘭克林提出了殖民地統一的概念，建議殖民地自行推選首長，取代由君主國指派的做法。這個想法在當時根本是無稽之談。但是20年後，美國自治的論述流行起來，殖民地的革命人士也發現，若要交換激進的想法，不能依靠皇家郵政體系。

於是在1774年，第二屆大陸會議（Second Continental Congress）根據傳播必須免受政府干預（包含新聞自由）的信念創造了一套郵政體制。美國獨立革命在即，這個郵政體制也替愛國人士傳遞訊息，幫助一般大眾明白情勢。美國在尚未有《獨立宣言》和美國憲法時，就已有這樣的郵政體制在服務美國人。溫妮佛德‧葛拉格（Winifred Gallagher）的《美國如何靠郵局立國》（暫譯，原書名：How the Post Office Created America），書名也蘊藏相同的概念。葛拉格在著作中強調，郵政服務在美國建國以及更深的層面上，扮演著關鍵角色。

美國從英國獨立後，開始推廣使用郵政體系派送報紙，因為美國建國元老相信有識讀能力的人民，才能有健全的民主。1972年，美國國會通過了《郵政法》（Postal Service Act），設立運送郵件的新路線，也降低派報的郵資。喬治‧華盛頓（George Washington）總統也簽署通過這項法案。不同政治立場的團體也抓住機會，利用價格低廉的郵政派報系統發送新創刊物。

郵政業務逐漸擴張，也帶動了道路等基礎建設。社區新移民會要求設置郵局，因為郵局不僅可以促進傳播，更可以開拓新的交通路線。郵局的設置可以強化新社區，幫助地區發展成市鎮，市鎮最後也有發展成城市的機會。郵局也是居民活動中心——因為當時並沒有宅配服務，郵局便成了大家來來去去的場所。

郵局逐漸發展成美國的重要建設，預付郵資的問世貢獻尤甚。收件付款常造成收件人不願意付錢領件，使信件堆積如山，改成寄件者付費後，這個問題就改善了。郵資標準化的設計，讓美國人民在國內寄信，不論距離，皆支付相同的標準費用。低廉的郵資和簡單的費率促成一波寫信潮，女性尤甚，而女性寫信潮也改變

了郵局的生態。

歷史上，郵局一直是男性的社交場合，所以也充滿了酒、娼妓、扒手。後來郵局特別加設婦女專用窗口，讓女性在領信時不用碰上這些惱人的人、事、物。郵局轉型專業機構是條漫長的路，而女性窗口的設置，也算是突破了一個關卡。到了1800年代中期，美國各地有上萬間郵局除了寄送黨報和一般信件，也開始寄送新問世的「賀卡」（一推出就大受歡迎）。

隨著郵政服務拓展，激進的想法也可以繼續使用郵政體系作為傳播管道。提倡終結奴隸制度的廢奴主義者利用郵政體系派送的報紙作為宣傳平台。到了1860年代，美國因為奴隸制度展開內戰，此時的美國郵政體系也一分為二，南北間不再互通郵件。美國內戰前所未見的死亡人數也促成了美國郵政的另一項偉大發明：宅配。要人母、人妻在郵局這種公開場合接收親人過世的消息，未免太令人心碎，她們需要私人空間。於是，郵差開始送信到府，這樣收信者就可以在自家的私人空間閱讀噩耗。

美國西部的郵政服務發展較慢。

曇花一現的「小馬快遞」（Pony Express）一下就被電報和火車送信服務取代了。火車車廂很快就成了行動郵局，員工會在移動的車廂內整理、處理信件。火車改變了郵務，但反過來看，郵務也改變了火車。自1800年代中期開始，郵局便會撥款替信件預定車廂，火車業者於是多了一項穩定收入，這項收入也幫助鐵路系統更快速拓展。郵政專款也曾在第一次世界大戰後，幫助維持航空業。當時民用機還在草創時期，所以早期的機場、飛機也需要郵局這筆收入來源。

過去幾十年中，美國國會提出的新財政措施對郵政體系造成非常大的負擔。與此同時，私人物流公司也成了郵局的競爭對手，搶走了一些過去由郵局負責的業務，例如包裹運送。話雖如此，即便郵政體系歷經了種種變革，在美國社會仍扮演著非常重要的角色。美國郵政與民營競爭者FedEx和UPS不同，不能根據利潤來決定服務範圍。美國郵政肩負無差別服務的使命，必須「確保所有客戶都能以合理價格取得基本的郵政服務」，每日至美國各處社區收件、送件，就算是大峽谷底，也要使命必達。

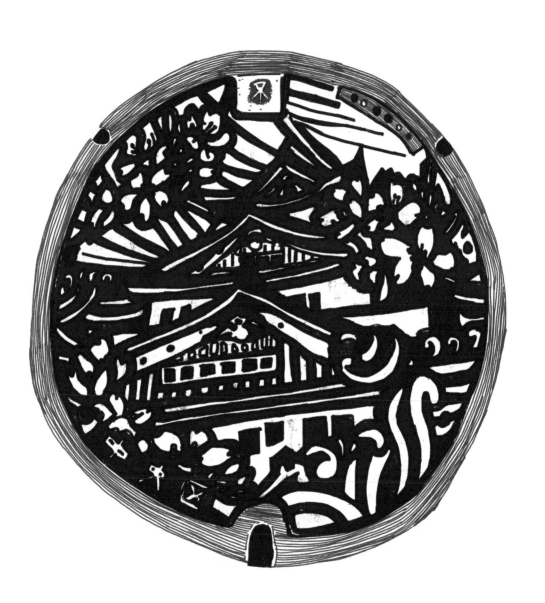

水

都市的健康與成長都和水息息相關。

都市需要淨水，廢水也必須排掉。
水的重要性值得一再強調，
但是卻很容易被我們忽略。

城市地點的決定關鍵通常與水有關，
而城市的實際界線和範圍也是由水決定。

隨著氣候變遷，
水與城市之間的關係也在變動，
對市民生活造成深刻影響，
讓我們越來越難以忽視水的問題。

左頁圖：以大阪城形象為主體的華麗浮雕人孔蓋。

圓形最棒

人孔蓋

日本大阪有個可愛的金屬人孔蓋，外觀很不像都市中注重實用功能的人孔蓋，反倒像是木雕版裝飾品。這個人孔蓋上的浮雕設計有藍色海浪與櫻花圍繞的大阪城，用以紀念大阪建市一百週年，圖案非常耀眼奪目。但是這種設計並不侷限於日本某一城市或某個慶典，日本到處都有充滿彩色花卉、動物、建築、橋樑、船隻、神話人物以及鳳凰展翅圖案的人孔蓋。

兩千多年來，日本城市一直都有各種不同的下水道及污水排放系統，但是地面上的標準化下水道入口，仍屬較近期的新發明。標準化會激發設計創意。根據東京一個人孔蓋製造協會，創意人孔蓋源自1980年代的建設部門，一位名叫龜田泰武（拼音：Yasutake Kameda）的公務人員。在當時，只有稍微超過半數的日本家庭配有城市下水系統設施。龜田泰武希望推廣這項重要的地下設施，讓居民買

單。畢竟如果大家都看不見也不珍惜下水道系統，那麼未來要課稅改善、拓展相關建設就會非常困難。

龜田泰武認為要讓大家更認識下水道系統，人孔蓋是最好下手的目標——因為人孔蓋是隱形地下設施的有形門面。龜田泰武開始鼓勵城鎮設計與當地元素有關的人孔蓋圖案。過不了多久，城市之間便開始互相競爭，希望可以設計出最酷的人孔蓋，大家紛紛從大自然、經典民間故事以及當代文化（包括流行卡通人物凱蒂貓）尋找靈感。從那時起，人孔蓋設計便掀起了一陣熱潮，攝影、拓印、別針、貼紙，甚至是拼布書籍，都會出現日本人孔蓋的藝術設計。

日本的人孔蓋設計明顯受日本藝術的影響，但是人孔蓋設計不只是為了視覺藝術表現。交叉線條和其他直線、曲線構成的圖案向四面八方延展，可以增加摩擦力，在天雨路滑或是路面結霜時避免輪胎打滑。世界各

Tokyo, Japan

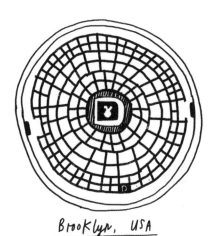

Brooklyn, USA

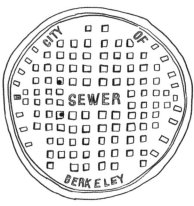

Berkeley, USA

seattle, USA

地的人孔蓋都有類似的防滑設計，就連人孔蓋視覺設計比較平淡的國家也是一樣。

日本還有些人孔蓋比較難用肉眼看出設計上的巧思，這些設計目的是為了提升生活安全以及生活品質。內縮的人孔蓋底部比頂部窄（類似玻璃酒瓶的軟木塞或是酒瓶塞），比傳統的圓柱型人孔蓋更穩定，車輛經過上方時較不容易發出碰撞聲，可以降低噪音污染。易淹水地區的人孔蓋則有特殊的鉸鏈設計，水漲起來時，人孔蓋會被水推到一側，水退去後又會回到原本的位置。這個設計可以避免人孔蓋整個掀開，在路面留下一個危及生命安全的大窟窿，釀成災難。

人孔蓋設計大多因地制宜，不過還是有些基本設計原則大致上各地通用。舉例來說，人孔蓋大多是圓形。圓形很棒！圓形的人孔蓋不會掉到下方的洞裡，反而方形或橢圓形人孔蓋拿起來轉向就有可能掉進應該要被蓋住的洞裡。圓筒型人孔蓋施予土壤平均的壓力，用車床統一製造也比較方便。若需要移動厚重的圓型孔蓋，可以把人孔蓋掀開，在路上滾動。讓我們為圓形拍拍手！

日本人孔蓋以美麗的設計聞名，其他地方的人孔蓋也有具備當地特色的特殊設計，或是實用功能。新罕布夏納舒厄（Nashua）的三角形人孔蓋能指出地下水流的方向。西雅圖的人孔蓋上則刻有城市地圖，而人孔蓋上凸起的城市街道圖也可以作為各種方向的防滑刻紋。在柏林，市景圖案以及其他具有柏林特色的圓形人孔蓋成了藝術家的創作靈感，有一位藝術家就在人孔蓋上塗上漆，把圖案轉印到 T 恤上，製作手工客製休閒服。就連比較低調的人孔蓋設計也訴說著當地的歷史點滴，倫敦古老的人孔蓋上印有「T. CRAPPER」字樣，向現代沖水馬桶發想者湯瑪斯（Thomas）致敬。無論如何，城市各處都可看見具備實際功能的人孔蓋，但是注重功能性不代表不能同時展現藝術創意。

噴你滿臉飲用水

飲水泉

1859年某個春日，上千名倫敦人翻出最好的衣服，盛裝打扮，齊聚一堂欣賞倫敦的最新發明：第一座飲水泉。慶祝飲水泉的設置好像很奇怪，但是這場揭幕典禮對倫敦來說可是盛事。當時倫敦的工人階級生活非常辛苦，其中一個原因就是缺乏淨水。許多市民從泰晤士河汲取飲用水，但泰晤士河根本是臭氣沖天的化糞池，裡面有人類排泄物、動物屍體，還有噁心的化學物質。這座飲水泉啟用的一年前，太臭河（the Great Stink，媒體後來都這樣稱泰晤士河）的臭氣已經瀰漫了整個倫敦。有一次維多利亞女王搭船遊河，甚至因為難忍惡臭而要求船隻調頭上岸。一名英國記者覺得不可思議，為什麼自己的國家可以「殖民地球最遙遠的彼端」，卻「無法整治泰晤士河」。

當時大家比較擔心的不是「太臭河」的臭氣，而是臭氣造成的致死傳染疾病。幾年下來，霍亂造成上萬人死亡，有一說法是，被污染的空氣導致傳染病流行。但是有些人對此說存疑，科學家約翰‧斯諾（John Snow）也是其一。斯諾認為受污染的飲用水才是罪魁禍首——他打算要證明自己的理論。

某次疫情爆發時，斯諾挨家挨戶詢問是否有人染疫，再根據蒐集到的回應繪製染疫地圖。斯諾靠著這份地圖找出染疫範圍中心的一座水井，他懷疑這個水井是疫情的罪魁禍首，於是收走汲水工具，以免有人再使用這口井。沒多久後，疫情開始趨緩，斯諾的權威地位也因此提升。斯諾用縝密、數據導向的研究方式來研究傳染病，在當時是創新的做法，他也因此而得了現代流行病學之父的稱號。

斯諾這項發現過後不久，都會免費飲水泉與牲畜飲水槽協會（Metropolitan Free Drinking Fountain and Cattle Trough Association）隨即開始在倫敦各地建設飲水泉（動物當然也需要乾淨的

飲水）。到了1879年，該協會已經建設了數百座飲水泉。對飲水泉擁護者來說，重要的還不只是水質，許多人希望可以藉此解決酗酒（包含小孩飲酒）的問題。當時倫敦的水質並不好、咖啡或茶等煮沸的飲品又很貴，所以很多人沒得選擇，只能喝酒解渴。公園、教堂附近以及酒吧外開始出現「戒酒水泉」，提供無酒精飲品選擇。其中不少水泉有漂亮的裝飾，還具有紀念價值，上面刻著戒酒勸世文或聖經經節。飲水泉並沒有真正解決酗酒問題，無法達成某些擁護者的期待，但是確實是個優良先河，為所有市民提供乾淨的飲用水。

早期的飲水泉成了不可或缺的建設，但仍有一些設計問題需要克服。約在19、20世紀交會之時，很多飲水泉設有水龍頭，並用鏈子鏈上公用杯供大眾使用。公共衛生官員花了好長一段時間才完全接受細菌會傳染疾病的理論，也終於開始引進新的設計，讓民眾無須以口觸碰共用設施。舉奧勒岡州波特蘭為例，1912年，商人／慈善家西門・班森（Simon Benson）請建築師設計了一種多噴口飲水泉，後來被稱為「班森泉」（Benson Bubblers）。現在這種多噴頭飲水泉已成經典之作，飲水會由下方往上噴，解民眾的渴。

班森泉的設計是很創新，但還是有個問題：碰到嘴的水會回流至噴水口，衛生飲水泉這個名字於是變得諷刺，有時甚至會有人把嘴唇直接貼上噴水口。有人提議用圍欄圈住噴水口，防止民眾直接把嘴貼上去，但是設計師最後決定使用弧狀噴水來解決問題——今日的飲水泉很多仍採這種設計。在倫敦這類快速開發的城市，不可能光靠飲水泉就解決衛生與惡臭的問題，但是飲水泉至少可以提供工業化時代身處污染物質中的都市居民酒精以外的解渴新選擇。

逆流

污水管理

50多年來，芝加哥河（Chicago River）每年都會閃爍一次亮晃晃的綠光，紀念愛爾蘭國慶——聖派翠克節（St. Patrick's Day）。向不知情的人解釋一下，這道綠光最初並非為了節慶而設計，而是因為可怕的有毒物質污染河川而產生，最後卻成了當地人喜愛的傳統。一切要從1961年說起，據傳當時芝加哥水管工工會一位名叫史蒂芬·貝利（Stephen Bailey）的公司主管看到一名水管工的連身工作服上沾有綠色污漬，這名水管工當時用染料追蹤廢水流向，貝利見狀，心中萌生了一個大計畫。貝利是第一代愛爾蘭裔美國人，他向他的朋友，芝加哥市長理查德·J·戴利（Richard J. Daley）提議使用染劑將市中心的河水染色，慶祝聖派翠克節。芝加哥的年度節慶傳統於是展開。欣賞色彩鮮豔的芝加哥河時，若仔細觀察，便會發現有個地方很不尋常：一般來說，河流會往大面積水域流動，但是綠色的染料卻反其道而行，離開了密西根湖（Lake Michigan）。

這個不尋常的現象是過去一個多世紀以來，為了解決某個問題累積而成的結果，這個問題其實所有大城市都要面對，那就是排泄物。芝加哥是個地形相對平坦的城市，所以仰賴地心引力排出排泄物的排放系統絕對會出問題。隨著芝加哥人口越來越多，一直未能解決的下水道污水問題也就隨著時間越來越嚴重。1854年，霍亂疫情無情地奪去了5%的芝加哥人生命，政府官員再也無法坐視不管，於是使用19世紀最擅長的解決問題方式，展開一系列大刀闊斧、史無前例的建設工程來處理這個嚴重的問題。

艾利·S·切斯博爾（Ellis S. Chesbrough）是波士頓的水利工程師，後來來到中西部，於1850年代被任命為芝加哥污水排放系統委員會（Board of Sewerage Commissioners）的委員。切斯

博爾上任後提出了一個雄心勃勃的大計畫：抬高城市讓廢水流動。接下來的幾年中，千斤頂把芝加哥許多建築向上架高了 10 英尺。這是項大工程，需要好幾組工人同時啟動千斤頂才能把當地建築一棟接著一棟舉起。芝加哥於是出現了以下的壯觀景象：眾人在街道上，甚至是在準備被舉起的建築陽台上，觀賞著好幾層樓的巨大建築，以一次不到一英寸的速度慢慢被舉起，接著石匠便會在下方塞入新的地基材料。這項大計畫展開的同時，眼前還有另一個迫在眉睫的問題：飲用水。抬高建築可以讓污水順利流入密西根湖，但是密西根湖也是芝加哥的淨水來源，於是問題就產生了。

為了解決第二個問題，切斯博爾提出了另一個史無前例的浩大當代工程：在密西根湖底下挖掘隧道，打造一個兩英里的汲水管線，從更遠處汲取淨水。為加速完工，隧道工人分別從兩側開工，先向下鑽 6 英尺，接著平行開挖，於隧道中間會合。這兩項工程日以繼夜地進行著——工人白天挖鑿隧道，石匠晚上砌牆墊樓。

卓越大計畫如火如荼地展開，但是城市擴張的速度已讓芝加哥吃不消，污水量也越來越大。污水中不只有人類排泄物，隨著芝加哥的屠宰場越來越多，屠宰場也會把廢水排入「芝加哥河」。但芝加哥河其實不是「一條河」，而是一整個自然／人造河流、水道網。芝加哥河南支流有一段被稱作「泡泡溪」（Bubbly Creek）的恐怖河段，名稱很可愛，由來卻是因為水中充滿腐爛動物肢體釋放的甲烷泡泡。該河段甚至有時會發生火災。有些動物殘骸會流到密西根湖兩英里標記處，接著流入新的汲水管線。有人提議把汲水管線拉到更遠的地方，但是拉再遠都趕不上城市擴張的速度。

芝加哥需要更大膽的計畫，於是又出現了更誇張的提議：逆轉整條芝加哥河的流向。與其讓河裡的廢水流入密西根湖，不如反過來讓湖裡的淨水流入城市。這樣便可以一勞永逸解決污染問題，把廢水推至下游的伊利諾伊河（Illinois River）、密西西比河、最後流入墨西哥灣——這導致沿途城市一陣恐慌。這項工程耗時數年，動用了上千名工人、數噸炸藥、新發明的挖掘設備，以及整年不懈地努力挖掘深渠。1900 年 1 月，該建設的最後

一個水壩完工啟用，水流終於開始逆向，把污水往南排放，《紐約時報》的頭條如此寫道：「芝加哥河水變得乾淨清澈」（The Water in the Chicago River Now Resembles Liquid）。

芝加哥河廢水排放計畫就此展開，然而位在下游的城市也開始抵抗可怕的排泄物污水流到自家後院。聖路易斯（St. Louis）抗議逆流的申訴案件最後上到了最高法院。奧立佛・溫代爾・賀姆斯（Oliver Wendell Holmes）法官在評估這個議題時提出了一個問題：「主要河流是否終究無法脫離成為沿岸城市污水排放處的命運。」法庭的答案是：確實無法。聖路易斯不能阻止芝加哥的逆流大計畫。城市本來就或多或少會把自然廢水或是人為廢水（或半自然半人為）排放至河川，法庭先例也幾乎都支持污水排放行為。城市必須設計自己的廢水處理廠來處理來自上游城市的污染。

芝加哥河流流向逆轉是為期好幾十年的超大工程，規模之大令人印象深刻，所以後來被美國土木工程師協會（American Society of Civil Engineers）冠上「千禧壯觀工程」（Monument of the Millennium）的名號。一個多世紀後的

今天，有人提出了「再逆轉」芝加哥河的想法。因為密西根湖水位屢創新低，某些河段也已經開始實施季節性逆流。如果再不想辦法處理，可能會造成永久性的流向改變，危及美國最大的淨水來源。也許這個危機是要告訴我們，人類在面對自然時不應傲慢自大，又或者應該要再設計一個史無前例、驚天動地的大工程來解決新的問題。

未雨綢繆

地下蓄水池

舊金山某些街道路面嵌有磚塊圍成的巨大圓圈，總數將近200個。有些圓圈幾乎盤踞了整個路段，每個圓圈中間都有個金屬圓盤，乍看很像是蓋住下水道入口的人孔蓋，但是金屬圓盤底下的水並非廢水。圓圈外圍的磚塊標示出地底巨大蓄水池的範圍，這些蓄水池是舊金山輔助供水系統（Auxiliary Water Supply System）的一部分，輔助供水系統的其他設施還有水庫、泵站、消防船等。當舊金山主要供水系統異常時，這些資源就成了供水備案，畢竟舊金山主供水系統確實出錯過。

1906年舊金山發生地震，在地震當下和結束之後，城市各處受到祝融摧殘。這場天災共造成數千人罹難，大半城市被地震以及地震引發的大火摧毀、吞滅，火勢持續了數日之久。大火一發不可收拾，城市各處的主供水系統損壞，路邊的地震殘骸也擋住了消防栓。

災難過後，舊金山開始擴建蓄水池系統，以免類似形況若再度發生，才能有更完備的供水設備。消防員可以從地下蓄水池接水滅火，不用擔心主供水系統接不上都市水源。地下蓄水池以堅固的水泥、金屬框住（以免被地震摧毀），每座蓄水池可以儲存多達上萬、甚至數十萬加侖的水。地下蓄水池的設計非常顯眼：可以從磚塊外緣得知蓄水池地點，磚塊中間印有網格的金屬蓋上也清楚標示著「蓄水池」（cistern）。

地下蓄水池只是舊金山輔助供水系統的其中一項設施，另外還有分別戴著藍、紅、黑色帽子的消防栓，各自連至不同的水庫。消防栓的設置概念基本上與蓄水池一樣：如果主供水系統出錯，就可以從位於瓊斯街（Jones Street）、阿什伯里街（Ashbury Street），以及雙峰（Twin Peaks）的水庫接水。如果上述輔助供水系統設施全部壞掉，消防員還有一個備案的備

BRICK CIRCLE, SAN FRANCISCO

案：直接從舊金山灣打海水。舊金山灣有兩個泵站，一分鐘可以打約一萬加侖的水，另外還有兩艘待命的消防船也可以供給海水。人類不可能預測所有天災，但是我們可以有備無患。舊金山藉著豐富的經驗以及充足的灣區海水，防患未然，成為絕佳見證，雖然過去曾經被大火吞滅，但是舊金山的堅毅性格絕不容許這個悲劇再度發生。

紐約大牡蠣

防洪措施

2012年颶風珊迪（Hurricane Sandy）侵襲紐約，猛烈的暴雨導致建築、街道、隧道淹水。這場悲劇提醒我們，美國最大的城市其實比想像中還要脆弱，尤其現在還要面對海平面升高以及氣候變遷造成的各種現象。政界與工程界開始設計防洪閘門與巨大的防波堤來對抗現代生活中日益嚴重的環境威脅。也有一些人開始研究紐約歷史，鑑往知來，從巨型牡蠣礁環繞曼哈頓的年代汲取靈感。

紐約在成為「大蘋果」之前其實是「大牡蠣」。紐約市建在肥沃的哈德遜河（Hudson River）河口，河口有豐富的海洋生態。根據科學家與史學家的估計，過去曾有上兆的牡蠣圍繞曼哈頓，這些貝類可以過濾水中的細菌，同時也可以是人類的食物來源。海浪底下的牡蠣礁也有一些比較鮮為人知的好處，可以抵擋暴風浪與沿岸侵蝕。不像其他軟體動物，牡蠣會在海面下建造複雜的牡蠣礁生態系統，高度可達數十英尺。哈德遜河口的牡蠣礁範圍曾達到數萬英畝。牡蠣礁的粗糙表面可以在大浪打上海岸前，破壞海浪結構，作為都市的天然屏障。

提到紐約市的城市景觀，很少會馬上聯想到牡蠣，但是早在1700年代，牡蠣可是用途多多。當時的紐約市正在擴張，不論貧富，人人都吃牡蠣。生蠔店旁的街道上堆滿了大量牡蠣殼。磨成粉的牡蠣殼甚至會被用作營建材料，燃燒取石灰或製成灰泥。據說珍珠街（Pearl Street）就是因為街上曾堆滿牡蠣殘骸，才有了這個名稱。

自然界豐富的天然牡蠣逐漸耗盡，採蚵人便開始在海港淺水處養殖牡蠣，一年可以產出上億隻牡蠣來滿足大眾需求。但是隨著城市規模擴大，廢水量也變大。雖說牡蠣可以有效過濾廢水，但是人口越來越多，人類製造的廢水已經超過牡蠣的負擔能力了。1900年代早期，公共衛生官

員發現許多傳染病的來源是牡蠣場，牡蠣場於是紛紛便關門大吉。因為水質每況愈下，剩餘的牡蠣數量也有減無增。直到1972年，《淨水法案》（Clean Water Act）出現，污染問題才正式獲得關注，但這時已經沒有牡蠣了，牡蠣帶來的生物多樣性以及自然保育能力也隨之消失。

近幾年開始有人提倡讓牡蠣回歸紐約，但是過度疏濬、底部平坦的水道很難重建牡蠣生態。牡蠣需要附著物，要有東西讓牡蠣抓住、架在泥濘的河床上方。2010年，曼哈頓景觀建築師凱特・奧爾芙（Kate Orff）就根據這個概念設計出一套解決方案。奧爾芙的「牡蠣建築」（oyster-tecture）提案是試驗性計畫，設計很簡單：把表面粗糙的海用繩織成大網，再把大網架在海床上方，網上放滿未來可長成牡蠣的擔輪幼蟲，藉此創造出對城市有益的半人工牡蠣礁生態。這項提案才剛提出，奧爾芙的公司「SCAPE」的「生物防波堤計畫」（Living Breakwaters initiative）就獲得政府補助，得以開始進行測試。生物防波堤是牡蠣建築的變化版，把繩子換成石頭。該計畫希望養出來的牡蠣礁可以幫助改善沿岸侵蝕、創造海灘、避免城市受暴風摧殘。SCAPE也與「十億牡蠣計畫」（Billion Oyster Project）合作，向紐約市的餐廳蒐集牡蠣殼，再把這些牡蠣殼做成讓新牡蠣攀附生長的結構。

但是就算牡蠣計畫最後真能成功，也不可能完全在暴風時阻止海水倒灌。紐約與其他沿岸城市都曾考慮建置防波堤，但是築堤等於是在市民與海洋之間加裝屏障，而且海水的最高水位必須不變，防波堤才能發揮作用。與其把陸地和海洋分開，重新養殖牡蠣礁反而是讓建成環境與自然環境和睦相處的好機會。牡蠣礁可以當作沿岸緩衝、默默提供更乾淨、更平靜的海水，也可以是生物棲地。這種混合式設計非全天然也非純人工，是創新的自然生態與基礎建設綜合體，也許也能藉此修復城市與周圍水域的關係。

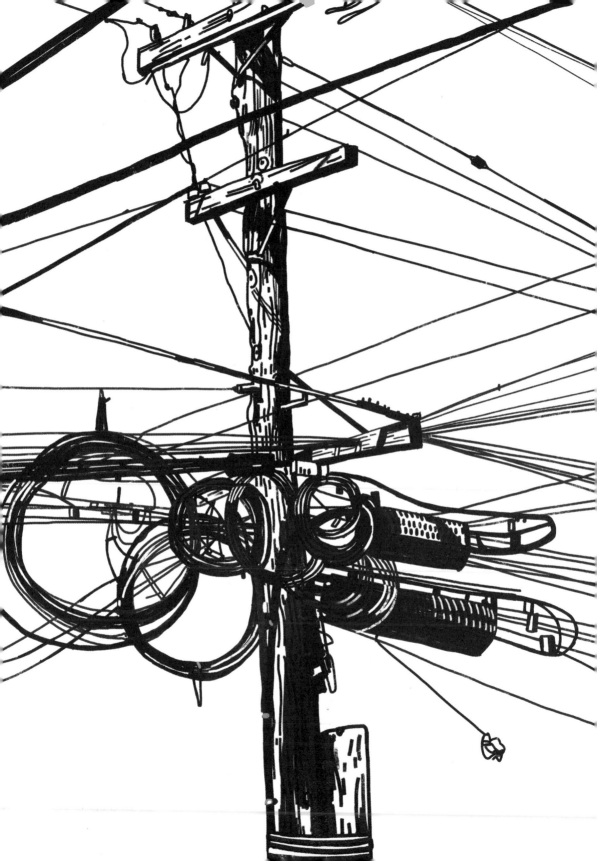

科技

人類利用電纜建立了連結。

20 世紀的城市被各種不同功能的電纜覆蓋，
替我們連接電力、照明、資訊以及彼此。

21 世紀的城市中，
許多電纜設施已經消失無蹤，
但是連結的網絡會永遠保留下來。

左頁圖：支撐電力網路與網際網路的電線杆

電纜天際線

電線杆

約翰・厄普代克（John Updike）在他的詩作《電話線桿》（Telephone Poles）中歌頌了美國幅員遼闊的木頭電線杆網絡：「這些巨無霸比常青植物更長青。這些電線杆陪伴了我們好久，比榆木還要長壽。」沒錯，這些健壯的電線杆今日仍在。早在薩繆爾・摩斯（Samuel Morse）初次測試他新發明的電報機時，這些電線杆就成了電信通訊系統的一部分。

摩斯本來是畫家，在美國政界以畫總統等名人的肖像聞名，後來才轉換跑道，發明了史無前例的通訊模式。摩斯在 1825 年做某個案子的時候收到了一封家書，信中提到他的妻子病了。這封信是由馬車送往華盛頓特區，但是信件送達時已經太遲，摩斯展信時，妻子早已過世。很多人認為摩斯之所以放下畫筆，展開長途通信傳播的研究，就是因為這場悲劇。

約十年後，摩斯首度公開他發明的初代電報機，但是當時沒有接收方可以收訊，所以不太實用。於是摩斯開始運用他的政治人脈，說服政府提撥預算建設電報網絡。1843 年，國會總算撥了 30,000 美元的預算，讓摩斯展示電報系統跨市傳播的能力。摩斯與他的工作團隊在華盛頓特區國會大廈與巴爾的摩一個火車站間鋪設地下電纜，可是地下電纜一直失敗。眼看時間與金錢都要耗盡，團隊決定挖出埋在地下的電纜，改把電纜掛上樹頭和電線杆。這個逆轉設計成功了，也因為美國木產豐富，這種地上設施才得以遍佈全美。

到了 1850 年代，美國已經設置了數千英里的電纜線，主要集中在東岸。幾年後才出現第一組穿越大西洋底部的電報纜線。到了 1861 年，電報網路跨越了北美大平原，連接東西岸，形成橫越美國的電報網。這些電報網帶來了巨大的轉變。1860 年林肯當選總統的新聞花了八天的時間抵達西岸，但是五年後林肯遇刺，西岸

幾乎是立刻收到消息。

電報成為傳送長途訊息的方式，但是其實電報也可以發揮地區功能。在華盛頓特區以及美國其他約500個城市，人民可以使用緊急電報亭來聯絡警察局和消防局。雙向無線電問世之前，警察巡邏時也會利用這些電報亭進行聯繫。

摩斯過了很久才實至名歸，不過最後他也確實因此而致富與聞名——他的名字成了電報員使用的密碼名稱，永世流傳。1871年，西聯匯款（Western Union）的員工制定了「摩斯電報日」（Samuel Morse Day），舉辦了慶祝活動，活動時間還刻意選在中央公園設立摩斯雕像的時間。當時80歲的摩斯沒有出席所有典禮，不過他參加了當晚紐約的一個招待會。招待會中，摩斯把一封電報內容讀給電報員，請電報員拍電報，把和平與感謝的訊息傳送至世界各地的電報員。不到一年，摩斯就過世了，他過世時應該怎麼都沒想到，在他離開後會出現這麼多電纜線桿。

起初只是幾條電纜掛在電線杆／橫樑上的設計，到了1900年代早期已經發展成錯綜複雜的龐大網絡，電線杆越來越高，有些甚至高達數十英尺，桿上的木橫擔還掛著電話線以及輸送電力的電纜線。傳播仍不發達的郊區甚至發揮創意，把鐵絲刺網做成傳輸線。同時，城市街道上也出現越來越多交錯的電纜線，甚至掛滿建築外牆。特設的電纜線塔可以乘載上千條纜線，規劃出電纜路徑。

今天的電纜線網路比過去清爽，更有效率，纜線束也變得整齊。不同於以前的木頭設施，現在的纜線是以金屬電線杆支撐或埋在地底。不過這些仍被稱作「電話線桿」的設施還是背負著大量的基礎建設。我們看似生活在無線世代，但仍需要裝設電線杆來進行語音和文字傳輸、在城市之間輸送電力、用不斷演化的方式進行人與人之間的聯繫。

交流電電電

電網

1800年代晚期，發電廠改變了洛杉磯地區的城市景觀。當時洛杉磯的用電需求主要來自蓬勃發展的柑橘產業冷凍設施，然而這也進而帶動了洛杉磯發展電路燈，成為最早使用電路燈的城市之一。發電廠剛起步時，洛杉磯就開始部署設置，但是當時仍未有發電廠相關規範，供電頻率也尚未制定。

電力通常由一波波的交流電提供，交流電的頻率是以每秒脈波數（number of pulses per second）為標準。最早送至電線的交流電頻率沒有全國統一標準，50赫茲或60赫茲都是常用的頻率。一般家用電或企業用電，只要在一定的頻率範圍內，都沒有問題。頻率較低（例如30赫茲）可能會導致燈泡不停閃爍，50和60赫茲之間則沒有明顯的視覺差異。南加州一名工程師在設計新的大型發電廠時，選擇50赫茲作為標準，但是美國其他地方主要使用60赫茲。加州一向喜歡按照自己的規矩（或自己的脈波率）玩遊戲。

但是時間一久，相容性的問題就浮出了檯面，好比家用電器的設計需要因地制宜，時鐘的準確性更是出現了明顯（麻煩）的問題。插電時鐘對時的時候，要靠每秒60次的穩定脈波來確定一秒的時間有多長。也就是說，紐約製造的時鐘若用加州50赫茲的頻率來供電，1小時會少10分鐘；又或者加州後來開始從胡佛水壩（Hoover Dam）等處取得電力，而這些地區送出的電是60赫茲，所以電力輸出時需要變頻。供電頻率的問題越滾越大，要解決問題的花費與難度也越來越高。

於是，洛杉磯市在1936年決定改用60赫茲的供電頻率。南加州愛迪生電力公司（Southern California Edison）又在1946年決定把洛杉磯鄰近區域（約有100萬名用戶）的供電頻率也改成每秒60脈波。這項大工程會

對專業器材以及日常電器造成影響。發電廠於是派電頻轉換工作人員至大企業、大工廠以及區內住戶，幫忙調整機器與家電。另外，有時鐘的人可以把時鐘送到特別打造的「時鐘庫」，會有技術人員幫忙把這些插電時鐘調整至 60 赫茲。

1948 年，南加州完成供電系統調頻，總計調整了 457,000 個時鐘、380,000 盞燈具、58,000 台冰箱來配合新的供電系統。這在當時是浩大工程，但是改變供電頻率的決定非常有遠見，因為以接下來幾十年，以洛杉磯擴張的速度來看，這個問題要是不處理，只會越來越棘手。

時至今日，全球的供電頻率仍未能統一，歐洲各地使用的幾乎都是 50 赫茲系統。有極少數國家連國內的供電系統也無法統一，因而造成麻煩。舉例來說，日本就是各地電網不相容的代表，要在國內跨市傳輸電力非常困難。緊急情況時，轉換 50 赫茲與 60 赫茲供電頻率的系統就會超載，福島第一核電廠事故後的大停電就是這個原因造成。雖然有這樣的重大缺失，短期內這些互相獨立的供電系統仍會維持原樣，因為這個問題實在太過龐大，難以處理。不管這樣是好還是不好，只要牽扯到權力結構與供電建設，就經常有這種擺爛的情形發生。

比月光還亮

路燈

人類歷史有大半時間裡，月亮是夜裡最亮的光源。1894年，德州奧斯丁市改變了這個狀況，在市中心立了一組共31盞燈的「月光塔」來照亮街道。月光塔強烈的光線與柔和的月光形成對比——每盞月光塔上有6顆燈，可以照亮四面八方數個街區。美國第一個使用這種弧光燈*的城市其實是印第安納州的瓦貝希（Wabash），但是急著想要趕快運用這項科技的卻是奧斯丁。紐約、巴爾的摩、底特律等大都會也發明了類似的弧光照明系統，隨著現代發電廠的問世，弧光燈如雨後春筍般出現，開始普及。

奧斯丁等地的月光塔由細長的桁架支撐，高度可達15層樓，由拉力杆件固定。其他地方的月光塔，有的底座寬度足以覆蓋城市街區，越往上越尖越細，就像迷你版的巴黎鐵塔。不論外型為何，所有月光塔的運作方式都很類似：塔頂的弧光燈利用兩個電極來持續發光。弧光燈亮度約是煤

氣燈的1,000倍，所以弧光路燈非常刺眼強烈，需要使用巨塔來分散亮度。但是不論巨塔再怎麼高，弧光燈還是太亮，所以行人晚上甚至會撐傘來遮蔽強光。

新的弧光路燈改變了奧斯丁，夜晚成了白晝，市民24小時都可以在

城市中活動。有些評論家認為弧光燈太過明亮、刺眼，而且會讓斑點、皺紋無所遁形，簡直見光死。此外，弧光燈又吵又髒。室外的弧光燈燃燒時會發出討厭的吱吱聲，產生的灰燼又會掉到下方街道上。有些人則擔心夜間照明會影響人類睡眠、作物生長和動物行為。不過弧光路燈最大的問題其實是維修──電極約一天要換一次，也就是說工人必須每天在高塔上爬上、爬下。

到了1920年代，多數城市已經拋棄、拆除弧光燈塔，改用比較容易維修的白熱燈泡路燈，但是奧斯丁例外。20世紀早期對奧斯丁來說是段艱難的日子，奧斯丁各處其實已立起更新、更好用的路燈，卻沒有足夠的預算拆除弧光燈，政府官員就這樣把老舊的月光塔留在原地。

1950和60年代，奧斯丁開始出現拆除月光塔的聲音，但是也有人認為月光塔是當地特色，值得保存。於是，月光塔在1976年被列入國家史跡名錄（National Register of Historic Places），月光塔的名聲和麻煩也一同保留了下來。為了遵循古法維護奧斯丁留下的十幾座月光塔，必須根據歷史來修復所有細節，就連量身打造的螺帽、螺絲也不能放過。這不便宜，也不簡單。

即便如此，當地人還是很願意花錢維護月光塔。從照明科技發展的角度來看，從蠟燭到煤氣燈，到白熱燈泡，到現代的LED，整個演化過程中，月光塔只是其中一個環節，早該被淘汰，但是對奧斯丁來說，月光塔是文化工藝品，當地樂團歌頌它，當地酒吧流傳它，李察・林克雷特（Richard Linklater）的電影《年少輕狂》（Dazed and Confused）更是月光塔的經典代表作。月光塔已經不只是古老經典的基礎建設──「在月光塔下狂歡」的期盼，已經成為奧斯丁文化的一部分。

* 弧光燈以電弧產生光源，以鎢製成電極，在兩個電極之間以氖、氬、氙、氪等惰性氣體填充。

指針倒退嚕

電表

1970年代早期，有人請史蒂芬·斯壯（Steven Strong）到新英格蘭（New England）一間公寓加裝熱水用的太陽熱能板。斯壯安裝熱能板時，又在屋頂加裝了幾個發電用的太陽能板。太陽能板在當時是非常新的科技，所以斯壯必須自己設法接線，也要想辦法處理光電板產生的多餘電力。他決定把多餘的太陽能送回電網，結果居然造成公寓電表指針倒退，令他大吃一驚。

湯瑪斯·愛迪生（Thomas Edison）設立他的第一座發電廠時，並未在住家設置電表。愛迪生用各戶燈泡數來計算每月電費，但這種方式不太精確，所以沒過多久，電表就誕生了——跟我們現今使用的電表大同小異。現在，電力輸送至住戶時，電表的小指針會往前跑，顯示用了多少電。但是當電力反向從家中向外傳輸時，指針居然也會反向倒退。大家都很震驚，就連設計電表的人也感到意

外，他們當初根本沒想過會發生這種情況。

對多數居家用電來說，電是單向的，但還是有些例外——例如使用太陽能板自行製造電力的用戶。一般來說，太陽能矩陣製造的多餘電力會送回電網供其他地方使用。美國各州有多餘太陽電能的用戶，絕大多數都可以收取費用。這種機制叫做電價淨計量（net metering），也就是電能使用淨量。起初這種計價方式沒有什麼爭議，近期卻引發了激烈的政治口水戰。

斯壯的設計再加上電表（意想不到）的運作模式，讓用戶可以因自家太陽能板產生的多餘電力獲得報酬。這種新計價方式是假設太陽能板產生的電子與電網產生的電子價值相等，乍聽之下很直觀合理，日後卻引發爭議。接下來的幾十年，許多州的立法機構紛紛把這個概念引進法規中。提供電力的用戶可以依照零售電價收取

費用，這個價格比公用設施向大型發電廠購買電力的價格還高。

　　公用設施公司起初不認為這有什麼問題——太陽能板的售價和安裝費用都很高，所以很稀有。但是到了2000年代，太陽能科技變得更進步、更便宜，太陽能發電於是越來越普及。公用設施公司開始不願用比量販價格高的零售價格回購電能，認為這不僅有損盈利，更影響他們替客戶維修設施的品質。

　　政治人物、工程師以及經濟學家開始找尋不同的解決方案，包括設計可以反映當下實際經濟價值的新電錶。但是最後還是需要在消費者和供應商之間，達到某種程度的平衡。因為若沒有誘因，用戶使用環境友善的太陽能板意願就會降低，但是公共設施公司若沒有盈利，也就沒辦法維護現有的電網設施。太陽能是現在的趨勢，但是未來電網要能更進步，也需要考慮風力、地熱以及可再生能源等發電方式。

雲端在哪裡

海底電纜

現代網路、無線設備以及所謂的「雲端」，很容易讓人忘記這些科技背後的實體基礎建設其實大多不在天上。這些建設包含頭頂上和地底下的纜線，當然還有衛星，但是網際網路最重要（也是最隱藏）的關鍵其實是海底電纜，99%的網路資訊都是由海底電纜負責傳送。水底下 25,000 英尺處，數百條細長的光纖管線是全球網路的主幹。繞著地球跑的水底電纜，總長約數十萬英里。

電纜路徑規劃是一大挑戰。調查員必須找出最穩定、最平坦的路徑，而海底的珊瑚礁和船隻殘骸絕對會提升整體規劃的難度。路線決定好之後要開始埋設電纜，必須把電纜埋好才不會傷害淺水區。綁在船隻後方的挖鑿設備沉到水底，由船隻拖曳，挖出埋設纜線用的溝渠，在溝渠中放入纜線後，沙土會自然蓋住溝渠。保護纜線的外殼因地而異，設計時也會考慮到可能發生的危險——像是銳利的海嶺、好奇的鯊魚、漁民，以及下錨的船隻等。

就算有了詳盡的規劃和謹慎的工程，纜線有時還是會被破壞。鯊魚咬壞纜線的故事比較容易登上新聞版面，不過網路斷線最常見的原因其實是人為因素，而且故事也沒那麼聳動。一般來說，全世界每週都會有幾起纜線故障事件。一般的小故障通常不至於造成網路服務完全停擺，因為訊號可以暫時從其他纜線通過。當纜線出問題時，就會出動專門修復纜線的船隻，把故障段落換新。纜線修復船隻載有數千英里長的纜線以及潛水遙控車，讓遙控車深入水底，從海床上把受損的纜線抬起。好笑的是，船隻上的修護人員照理來說是最接近網路纜線的人，卻必須使用衛星網路。這就叫「遠端工作」，不是像現在的共同工作空間、數位遊民這類的遠端工作，是貨真價實的「遠端」。

海底網路纜線昂貴、複雜、風險高，你可能會想，為什麼不讓衛星網路多分擔點工作。但其實總體來說，海底網路纜線還是比衛星網路便宜、快速。有些公司已經開始測試氣球等其他高空網路設施，但是目前的「雲端」科技主要還是位在海底，而非天空。

道路

羅馬人發現了帝國延續的關鍵：
想要由單一政府來治理各自獨立的社區，
就要建造道路。

道路是相當了不起的科技，卻經常被小看。

在道路上移動的物體速度越來越快，
交通工程師在設計道路時也必須快馬加鞭，
跟上腳步，有時還得設立障礙物讓使用者減速。

道路常被人以為是簡單的設計，
而且無所不在，所以我們很容易忘記道路的功能
其實會隨著時間有所改變。

左頁圖：畫有分隔中線的住宅區道路與形形色色的道路使用者。

降低速度感

畫中線

愛德華・N・海恩斯（Edward N. Hines）對道路非常狂熱：他是個自行車手，也是推動密西根通過道路相關法律的積極份子，他的成就包括修改州憲，把更多稅金運用在道路建設上。1906年，韋恩郡道路委員會（Wayne County Road Commission）成立，海恩斯與亨利・福特（Henry Ford）共同列席該委員會之委員。1911年，海恩斯在美國道路上留下了無法抹滅的記號。這個故事有很多版本，其中一個版本是海恩斯在鄉間小路上開著車，前方是一台牛奶卡車，卡車上的牛奶灑到路面上，海恩斯因此萌生繪製車道標線的靈感。這個故事的真實性也許有待商榷，但是不論事情始末究竟為何，大家都知道海恩斯是第一條道路中線的發明者。第一條道路中線就畫在韋恩郡（底特律也是屬於韋恩郡的城市）。從那時起，彎路與其他危險地段紛紛開始出現車道線，接著是韋恩郡的所有路段、最後是全密西根州的道路上，都畫上了車道線。今天，美國東至西岸的車道線總長共數百萬英里。車道線是日常交通基礎建設不可或缺的一部分，但是若問你標準車道中線究竟長什麼樣子，多數人應該都答不出個所以然。

俄亥俄州立大學（Ohio State University）的心理學者丹尼斯・夏佛（Dennis Shaffer）這些年來總是要他的學生推測白色（有時是黃色的）道路虛線的長度。學生答案的中位數是2英尺，但是聯邦政府的建議長度其實是10英尺，每條線之間間隔30英尺。有些標線其實不到10英尺，但符合聯邦政府建議長度的標線還是比較多，尤其是主要公路上的標線。但無論如何，所有虛線標線的長度都遠超過2英尺。簡言之：我們對標線長度的感受與標線實際長度天差地遠。

會有這種錯誤認知，一個原因是人在車上望著的通常是遠方路段，所以標線長度看起來會比實際短。要了

解這個差異還要了解另一個關鍵因素:「速度」。人在快速移動時對世界的感受會不同。長長的車道線、寬闊的車道和清晰的視野會讓駕駛產生錯覺,以為自己在公路上行駛的速度很合理,但其實當下的速度在人類移動史上,根本快得不可思議。視覺提示不僅會降低速度感,也會讓駕駛產生加速的慾望。

不僅車道線會造成這種錯覺,只要清除道路障礙,就會改變駕駛對時間與距離的感受,進而影響駕駛對速度的感受。舉人行道和路邊樹木為例,戰前許多郊區會把樹木種在滿是車輛的馬路與人行道中間。而在戰後的郊區,都市規劃師擔心路邊樹木可能造成車禍,便嘗試把樹木種在人行道的另一側。表面看來,把可能導致車禍的物體移開是很合理,但這麼做也可能產生負面影響,讓駕駛產生視覺錯覺,誤以為馬路面積比實際寬。一旦道路變寬闊,駕駛就會想要加速,因為路邊少了障礙物,少了「邊緣摩擦力」。而路邊障礙物變少,車輛如果脫序衝上人行道,就會對行人造成危險。

我們可以從上述故事看出,交通工程常遇到的更大問題是:駕駛人的天性是路有多寬就開多快。一旦有寬闊的空間,駕駛就會開更快。在路邊種植行道樹或加設其他景觀,刻意讓道路在視覺上變窄,駕駛可能就會比較緊張,但緊張的同時也會更加謹慎,於是所有道路使用者都可以有更安全的使用環境。

肇事原因

都怪行人亂穿越馬路

1900年代早期，美國馬路上到處都是悠哉逛大街的行人。但是後來馬路上的車輛越來越多，車禍就成了嚴重問題，每年有數千名行人死於車禍，其中很多都是兒童。歷史學家彼得・諾頓（Peter Norton）在他的著作《對抗交通》（Fighting Traffic）中提到，人們開始視車輛為死亡的預兆。當時有則報紙漫畫把一輛車畫成尖牙利齒的怪獸，被視為現代版摩洛（Moloch），供在台上祭拜。摩洛是聖經中的角色，必須以兒童獻祭，這位古神祇在汽車年代復活，引起論戰。

在當時，人車相撞身亡被視為最慘的人間悲劇，大眾會替亡者舉辦紀念遊行、設立紀念碑。而造成人車相撞高死亡率的原因，首先被怪罪的當然是超速的車輛，超速車輛甚至被比作高科技戰爭武器。《紐約時報》一篇報導把人車相撞的危險比做武裝衝突：「對和平的恐懼似乎比對戰爭的恐懼更甚。汽車成了比機關槍更具殺傷力的機械。魯莽的駕駛見到的屍體比砲兵還多。行人面對的危險似乎比戰場上的人還要更大。而致命的關鍵因素只有一個，就是汽車。」因為車禍問題實在太嚴重，辛辛那提於是在1923年舉辦公投，要求汽車安裝調速器，把速限設定在時速25英里。

1920年代，汽車產業發展神速，出現了許多汽車製造商、經銷商以及俱樂部。各路汽車狂熱份子齊聚一堂，他們以「汽車王國（motordom）」這個稱號聞名，想辦法推動汽車友善政策。汽車王國想把責任歸咎於魯莽的行人，讓駕駛免責。汽車王國的論點是，汽車有錯，但是行人也有錯。不管到底是誰的錯，背後的理論是：殺人的不是車輛，殺人的是人——美國許多遊說團體時至今日仍採用這種論述邏輯（參考美國全國步槍協會，National Rifle Association, NRA）。

汽車王國甚至為此創了一個新

詞：jaywalking──穿越馬路。在當時，「jay」代表來自鄉下的人，這個詞代表鄉下人在城市中到處亂走，看得目瞪口呆，完全無視於其他行人及周遭交通。「Jaywalking」就是「jay」的延伸概念，汽車王國用這種方式把責任從汽車推到行人身上，臭罵那些不管時間地點，胡亂穿越馬路的人。這個策略很奏效，大家開始理解路權，馬路逐漸成為汽車的領地，不需要在馬路上擔心行人。

接下來的幾十年，美國開始出現越來越多汽車友善的設計，車輛不僅可以在城市中擁有馬路路權，出城、入城，或在城市間往返也更加快速。回首過去，很難說到底是先有蛋還是先有雞──究竟是美國人對車的熱愛催生這些基礎建設，還是道路建設催生勢在必行的汽車路權。不論如何，汽車王國的熱情似乎確實把美國推上了一條冗長危險的單行道。

鐵包肉

撞擊測試

早期的汽車廣告注重美感、奢華、自由，更勝於注重安全。克萊斯勒（Chrysler）一名安全總監曾把汽車比作女人的帽子，認為「汽車應該要具備特殊迷人之處，有時甚至可以犧牲功能。」汽車製造商在20世紀早期怪罪行人造成人車事故，同樣，也有人認為車禍傷亡是駕駛的錯，與割傷行人的碎裂板玻璃或撞擊後可能刺穿駕駛的方向盤沒有關係。

汽車製造商認為「安全」的汽車設計並不存在，哪怕車禍事故已經成了美國前幾大死因，製造商仍堅持這個論點。政府政令宣導要行人多注意危險駕駛，危險駕駛不但被針對，還被嘲諷為「手握方向盤的瘋子」。然而問題其實並不出在沒有人設計出安全的汽車，而是要「有人」意識到「能夠」設計出安全的汽車，而這個「有人」就是修・迪黑文（Hugh De-Haven）。

迪黑文是第一次世界大戰加拿大皇家飛行兵團（Canadian Royal Flying Corps）的受訓機師，後來飛機失事，他因嚴重內傷便停止訓練。迪黑文在休養期間發現是安全腰帶上一個凸起導致他器官受損，不然傷勢可能不會這麼嚴重。他決定著手設計更安全的裝置。迪黑文開始用雞蛋等易碎物品進行撞擊測試，一邊關注相關事故生還者的新聞，藉此找出飛機安全設計的關鍵。迪黑文從實驗和觀察中發現，安全的關鍵在於分散衝擊的時間與空間——基本上就是把人放在一個承受衝擊時，可以分散衝擊力的「包裝」裡。

迪黑文又把研究重點轉移至更常見的道路汽車事故，盡可能蒐集相關資料。他致電醫院和停屍間，詢問車禍相關訊息，但是一直到他開始和印第安納州警察局（Indiana State Police）合作為期一年的研究時，迪黑文才有了突破性的發現，知道車體哪些部分在車禍時最容易造成危險。他發現堅硬

的凸起和鋒利的邊緣會造成極嚴重的傷害，受到衝擊時，方向盤柱更會直接刺穿駕駛。根據政府統計，接下來的幾十年中，折疊式方向盤柱拯救了數萬條生命。

但是汽車公司還是不接受迪黑文的理論。直到多年過後，汽車公司才開始把折疊式方向盤柱等設計納入新車的標準配備。汽車產業因為怕影響銷售業績，總是避免公開討論安全性問題，所以必須由瓊恩·克雷布魯克（Joan Claybrook）和勞夫·奈德（Ralph Nader）等熱心人士，向大眾提倡汽車安全設計。直到1966年，詹森總統總算在白宮玫瑰園進行演說，表示汽車安全問題是公共健康議題——是比戰爭更致命的瘟疫。緊接而來的新法也帶動了許多相關建設，聯邦車禍資料庫就是其中之一。

當時發明或法律要求的基本安全科技今日仍被使用，也持續拯救生命，日後各種附加的創新設計，也使行車安全有所提升，多虧了豐富的數據資料，才能有這些發明。過去的50年中，車禍死亡人數大幅減少，警察在車禍現場仔細記錄事故細節也很有幫助。警察的數據對行車安全設計非常重要，可以幫助設計師開發更安全的車體以及更適合行車的安全道路。

水泥護欄

車道分隔設施

加州勒貝克（Lebec）附近有段危險公路被稱作「死亡彎道」（Dead Man's Curve），如同其名，這段公路在1930至40年代間，經常發生車禍。該路段畫有車道分隔線，但分隔線顯然起不了作用，所以後來又加裝了分隔護欄，避免兩輛車會車時迎頭撞上。但是里奇公路（Ridge Route）的該路段實在太陡峭，又有4,000多英尺的高度差，還是非常危險。卡車司機有時還會故意擦撞分隔護欄，用摩擦力幫助減緩下坡速度，造成護欄損壞。所以到了1946年，這些護欄最終還是被拆除，換上了更堅固的拋物線型水泥分隔護欄。

新護欄似乎有發揮作用，但是加州採用新護欄的動作很慢。然而，幾年後紐澤西也開始採用這種基本設計，並且不斷修改、調整，開發出下寬上窄的護欄（底座寬，頂部細長）。這種設計現在多被稱作「紐澤西護欄」（Jersey barriers）。設計師也花了一

段時間測試不同的高度、寬度、角度，想找出最能有效防止車禍的設計。紐澤西護欄外型簡單，感覺就是沒什麼特別（但有點粗獷）的道路分隔設計，但是這背後其實有很多巧思。

工程師凱莉・A・吉卜林（Kelly A. Giblin）在《發明與科技》（Invention & Technology）雜誌中寫道：「一般駕駛根本不知道這些護欄設計有多精細。這些護欄最主要的功能是分隔雙向車道。楔型設計則是用來減輕事故發生時造成的危險，因為楔型設計可以在車輛受到衝擊時幫助穩定車身。若是撞擊角度小（僅擦邊），汽車前輪就會直接滾上紐澤西護欄底部的斜坡，然後滑回路上，不會造成太大的損害。」換句話說，紐澤西護欄不僅可以避免會車時兩車迎頭撞上，也可以減少兩側車輛駕駛的車禍事故（並降低車禍嚴重性），因為護欄設計可以讓車身保持朝前。

這種護欄設計最後終於又回到了

西岸。1960年代晚期，加州公路部門（California Division of Highway）使用遠端遙控車進行了護欄撞擊測試，從不同的角度、用不同的速度把車開上護欄。這項研究證明「紐澤西水泥路中護欄設計不但有效，又不需經常維修」，於是，加州開始在公路廣設紐澤西護欄。到了1975年，美國已經有十幾個州在危險路段採用紐澤西護欄，護欄總長超過1,000英里。

現在，紐澤西護欄的形狀也經過進一步的改善，更多不同的模組、彈性設計也因應而生。紐澤西州公路廳（New Jersey State Highway Department）早期發包的護欄多為定點鑄模的永久式設計。今天，道路施工時可以選用活動式的水泥或灌水塑膠護欄。活動式護欄頂部通常有兩個套環，方便大型機械吊起護欄，或是底部有空隙可以讓堆高機直接插入，輕鬆舉起，把護欄堆在一起。舊金山金門大橋（Golden Gate Bridge）等有空間限制的路段甚至會使用「拉鍊式」護欄，讓專用卡車舉起護欄，再把護欄移至隔壁車道。護欄卡車在橋上緩慢前行，替一個方向的車輛從對向車道擷取車道，調節當日車流。

紐澤西護欄的外觀就是一塊水泥，形狀也很常見，很難看出什麼厲害之處，但是這些護欄的所有細節都是縝密的設計工程。紐澤西護欄會有今日的樣貌，並非單一發明家的成就，而是長期持續調整、改進的產物。從很多角度來看，紐澤西護欄設計其實反映了道路開發的整體歷程——原本根據直覺產生的解決方案，經過峰迴路轉，進化成縝密的設計，若不知道背後的故事，我們還會視這些發明為理所當然。

暈頭轉向

更安全的左轉方式

自1970年代起，UPS 的物流部門就開始要求公司送貨員避免左轉。起初這項規定感覺很極端，但這是根據嚴謹的工程研究下的決定。UPS 調查發現，左轉越多次，交通時間就會越長，導致花的油錢更多、車禍風險提高。多數情況下，左轉車輛一定會切過對向車道，也會經過行人專用的斑馬線。不是只有UPS 有這項發現──聯邦政府的數據也顯示，超過50%的會車事故都與左轉有關，只有5%是右轉造成。

非UPS駕駛也可以依照UPS的建議，只右轉不左轉，但是交通工程師也提出了更能治本的解決方案，密西根左轉（Michigan Left）就是其一。密西根左轉又叫「密西根潛水鳥」（Michigan loon）、「大道調頭」（boule-vard turnaround）或「徹底迴轉」（Th-rU-turn），這種左轉方式是讓要左轉的車輛先往前直行一段距離後迴轉，回到原路口後再右轉──駕駛必須多

開一段路、調頭、回到路口、右轉。這種行車設計能減少車輛在一般十字路口左轉。老實說，這比單純左轉複雜多了，但是研究顯示這種做法可以減少車禍，而且也節省時間，因為不需要預留時間給左轉車輛，這樣一來便縮短了等待紅綠燈時間。「蝴蝶結式左轉」（Bowtie，轉彎路徑的形狀是蝴蝶結）也採取類似的方式，多開一段路、調頭、再回來，但是蝴蝶結左轉是利用路口兩側的迴轉圓環來轉彎。另外還有「水壺把手式左轉」（Jughandle，有時又稱「澤西左轉」），這種左轉方式有點違反直覺，因為左轉車輛靠近路口時要切到右側車道，駕駛還是必須穿越車道才能左轉，但是穿越車道的路口沒那麼複雜，避開了主要十字路口，可以保障斑馬線上行人的安全。

澤西左轉還是有一點要注意，駕駛在左轉時，還是必須像在一般路口左轉一樣，一看到綠燈馬上快速左

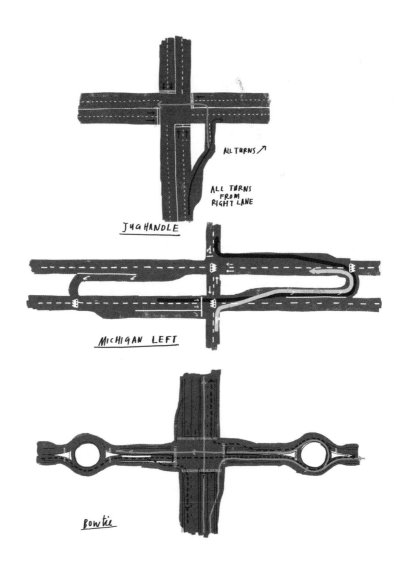

JUG HANDLE

ALL TURNS↗

ALL TURNS
FROM
RIGHT LANE

MICHIGAN LEFT

Bowtie

轉，這樣才能搶在對向來車前轉彎。這種危險的左轉方式並非紐澤西特有，這種（通常違法的）左轉技巧有時以其他名稱出現，例如「波士頓左轉」（Boston Left）、「匹茲堡左轉」（Pittsburgh Left）或是「羅德島左轉」（Rhode Island left），出現在什麼地方就叫什麼名字。密西根左轉、蝴蝶結左轉和水壺把手左轉需要比較多空間，也可能使外地人感到困惑，但是至少比跟對向來車搶時間左轉安全多了。

繞圈邏輯

圓環

印第安納州卡梅爾（Carmel）市政府官方網站上有則很妙的政績炫耀文：「卡梅爾市目前有超過125個圓環，圓環數量居全美城市之冠。」根據卡梅爾市官方數據，用圓環取代一般交通號誌路口，不但替城市節省開銷，車禍案件也減少了40%，受傷人數減少了80%，駕駛也因此節省了油錢。有些人可能會覺得圓環很令人困惑，但是數據顯示，比起四個方向都有停車標誌的十字路口和其他類型路口，圓環的交通其實更安全、有效。雖說有人批評圓環，但圓環也有一群擁護者。

在大西洋的另一端，圓環更為普遍，（不怎麼重要的）英國圓環同好會（Roundabout Appreciation Society）大肆宣揚圓環的優點：「圓環……是柏油路汪洋上的綠洲」，認為比起「規定何時停、何時行的法西斯機械式紅綠燈」，圓環高明多了。而談到英國圓環，就一定要提到英國最神奇的「魔術圓環」（Magic Roundabout）。

英國斯文頓（Swindon）的怪奇魔術圓環，是英國交通與道路研究實驗室（British Transport and Road Research Laboratory）工程師法蘭克・布拉克摩（Frank Blackmore）於1970年代的發明。布拉克摩先測試了單圈圓環，接著又開始測試雙圈、三圈、四圈圓環。斯文頓最後採用的五圈圓環原名叫做「郡島」（County Islands），但是後來被暱稱為「魔術圓環」，這個名字也深植人心，最後成了圓環的官方名稱。魔術圓環不是單一圓環，而是五個順時針小圓環圍繞一個逆時針大圓環的組合。這種設計乍看很不合理，但是五圈圓環確實可以有效調節交通，英國各地也開始採用相同的五圈圓環設計或改良版。

五圈圓環的運作邏輯如下：車輛可以從接駁道路進入圈內各圓環。進入圓環的車輛順著圓環行駛方向，找到自己的出口後，離開圓環。對圓環

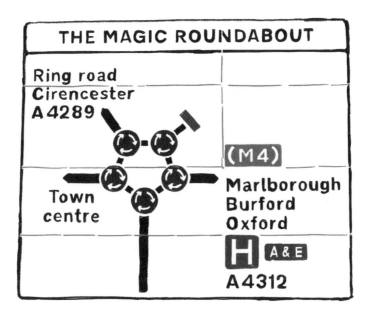

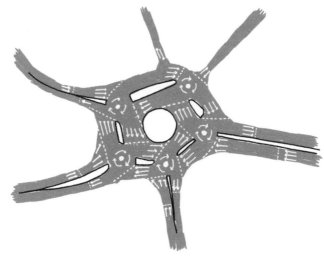

經驗老到的駕駛可以很快進出圓環，生手則可以沿著圓環、順著車流，直到弄清楚去向。魔術圓環啟用初期，四周駐有交通警察，幫助駕駛理解車流，但大家其實很快就上手了。

如果你還是覺得這種設計很瘋狂、複雜，想想駕駛在圓環上要做的決定有多簡單。駕駛只要順著車道線和箭頭走，禮讓已經在圓環內的車輛，按部就班地往目的地前進。圓環整體看起來很混亂，但是步驟其實相對直觀。此外，圓環的複雜其實也可以變成優點：駕駛需要提高警覺，所以會更專心看路並留意路邊環境，而不只是單靠招牌或標示行駛。

當然，魔術圓環還是飽受不少批評。英國一家保險公司的投票調查結果認為魔術圓環是最爛的圓環，一份汽車雜誌把魔術圓環譽為地表最爛路口，一份駕駛問卷調查中，魔術圓環名列十大恐怖路口。這些可怕的評論解釋了為什麼其他國家不喜歡圓環，

美國也包含在內。美國其他城市很少像卡梅爾市一樣瘋狂建設圓環，但其實卡梅爾市過去主要也多採取傳統路口的設計，一直到近幾十年趨勢才出現了變化。圓環如雨後春筍般出現，大家也發現，圓環其實更有綠意、更快速、更安全、更便宜。根據《印第安納波利斯星報》（Indianapolis Star），卡梅爾居民納森·湯瑪斯（Nathan Thomas）很喜歡圓環帶來的好處，但他也開玩笑說自己喜歡圓環是「因為繞來繞去很好玩，我感覺自己像個賽車手」。圓環是為了提升行車安全產生的設計，得到這種評論也是挺有趣。

減速慢行

最高品質靜悄悄

駕駛看到減速丘時會習慣放慢速度,而倫敦有項前導計畫也運用此一概念來操弄駕駛的感官,藉此達到「交通寧靜」(traffic calming)。該計畫設計的減速丘其實只是在平坦路面刷上油漆,但是視覺上會讓人誤以為地面隆起。若從兩側觀看,錯覺就會消失,但是從正面看,平面的油漆看起來就像路上的立體減速丘。雖然只是錯覺,這種設計再搭配真實的減速丘,還是可以使駕駛放慢速度。

各種不同形式的「減速丘」在英文裡並沒有統一的名稱。談到減速丘,多數人會先想到「高減速丘(speed bump)」,有些高減速丘其實就只是增高版的「低減速丘(speed hump)」,因為比較高,效果也比較好。但是美國全國城市交通官員協會(National Association of City Transportation Officials)在描述「凸狀速度控管設施」時,從來沒有用過「減速丘」一詞。協會的減速丘列表中有種別具特色的聰明設計,協會把這種設計稱作「速度緩衝丘」(speed cushions,也有人以「lumps」稱之)。速度緩衝丘有間隙可以讓輪胎間距較大的緊急車輛從兩個緩衝丘(要叫它減速丘也行,總之都可以)間通過,不用和其他車輛一樣減速。交通寧靜設施非常多樣,包括車道縮減、減速彎道、閘道,以及其他隆起的路面障礙以及人行道加寬。都市設計師使用各種方式讓駕駛減速,其中也有些聰明設計可以讓緊急車輛不受減速丘影響。

實體障礙物是很管用,但是有時障礙物也會造成其他問題,例如乘車不適以及車體上下跳動時產生的空氣污染、噪音汙染。理論上,以視覺方式達到減速目的的設計可以解決上述問題。「視錯覺」(optical illusion)是其中一種方式,但也還有其他類似方法,好比2016年英國劍橋某條街上出現的詭異磚塊圓圈,盤據整個路面。磚塊圓圈的設計是為了讓駕駛覺

得陌生，進而減速。這個令人困惑的圓圈被戲稱為「幽浮降落點」、「都市麥田圈」，以及「免費甜甜圈區域」。

　　道路安全分析師理查・歐文（Richard Owen）在BBC談到這項設計時表示「該設計背後的行為科學很厲害。這種設計是要讓駕駛對道路環境感到陌生，這樣不用使用減速丘也可以讓駕駛減速。」話雖如此，這個構想本身會造成另一個不小的問題：一旦駕駛熟悉了這種設計，就很可能學會視而不見，隨著時間，磚塊圓圈的功能就會降低。視錯覺減速丘也有一樣的問題，因為在駕駛快速通過時視錯覺丘時，車身不會震動。視錯覺減速丘有時管用，但這會需要駕駛具備開過實體減速丘的經驗。換句話說，把所有實體減速丘換成視錯覺減速丘，最後只會失敗。

徹底反轉

改變行車方向

1967年9月3日是瑞典的「H日」（Hoögertrafikomläggningen），從那天起，上百萬名瑞典人從左側駕駛改成了右側駕駛。「Högertrafikomläggningen」常簡寫為「Dagen Day」，是行車基礎建設史無前例的大規模徹底反轉。到底應該走右邊還走左邊，其實沒有對錯，然而，瑞典人發現了相容性的問題。

歷史上，行人、車輛或馬匹在道路上的移動方向各有不同，也會改變。在馬匹為主要交通工具的年代，通行通常靠左，這樣騎士的右手才有空間可以視情況打招呼或是攻擊對向騎士。馬車開始普及後，習慣也就跟著改變。馬車車伕通常會坐在左後方的馬匹上，這樣慣用手（右手）才方便控制車伕前方和右側的其他馬匹，因此靠右駕駛比較合理，這樣車伕才會位在馬路正中央，更好掌握周遭環境。不過當時仍未統一規定行駛方向，而在汽車開始取代馬車後，大家多依照當地慣例來選擇右駕或左駕。

在「H日」之前，瑞典人一直都是靠左駕駛，而鄰國丹麥、芬蘭以及挪威都是右駕。經常往返這些國家的旅人，因為不熟悉當地交通習慣，很常發生交通事故。除了車禍的危險，許多瑞典人開的是美國等地的進口車，就連瑞典汽車公司也製造右駕車輛出口至他國，但是有些出口車輛最後還是會回到瑞典，導致瑞典駕駛開車時離路邊太近，視線不佳，很難操作。要解決這些問題，瑞典政府打算實施全國右駕，並且把這個議題開放給大眾公投。

大眾對於逆轉行車方向的看法幾乎是一面倒：82.9%的人投了反對票，希望維持熟悉的行車方向。但是最後瑞典政府無視投票結果，儘管眾怒難息，仍宣布改變行車方向。政府官員設立新部門處理轉型相關事宜，提出基礎建設計畫，提升大眾意識。政府廣為宣傳、發布公告，也設計了

印有「H」字樣的標示與貼紙,「H」代表「höger」,就是右邊的意思。瑞典一個電視台甚至舉辦作曲比賽,讓參賽者角逐幫助大眾記得改走右邊的歌曲。這場作曲比賽的冠軍是「電視明星樂團」(the Telstars)的《Håll Dej Till Höger, Svensson》(瑞典人靠右行),歌名內含雙關。瑞典文中的「靠右邊」是「對伴侶忠誠」的縮寫,而「向左走」則是「婚外情」的意思。

大逆轉的前幾個小時,路上車輛都停在路邊,讓工程團隊翻轉道路標識,進行最後的設施調整。到了凌晨4點50分,警報器大響,擴音器也傳來人聲,宣布車道改向。「H日」非常順利,表現地可圈可點。這都要感謝駕駛在看似恐怖的政策轉彎時,行車比過去更加謹慎,交通事故件數甚至還比以前少。

瑞典的無痛接軌世界都看見了。瑞典交通轉向一年後,冰島也決定改採右側駕駛。到了1970年代,迦納和奈及利亞等英國殖民地也從左駕改為右駕,與西非鄰國一致。今天,世界多數國家都採右側駕駛。而在英國等仍實行左駕的國家,偶爾會有名嘴提倡改成右駕。不過在右駕的趨勢中,有個國家反其道而行。

2009年,薩摩亞島國追隨瑞典等國的腳步改變了行車方向,然而卻是從世界各地習慣的右側駕駛改成左側駕駛。改成左駕其實是政治策略,這樣薩摩亞就和他們最友好的三個國家(澳洲、紐西蘭、日本)一樣是左側駕駛。改採左駕之後,薩摩亞就可以從日本進口二手車,日本二手車是世界上最便宜的二手車。薩摩亞從右到左的轉型相當順暢,不過也不意外,因為薩摩亞就那麼幾條主要道路。

這些改變證明就算國家交通模式有了劇烈的變化,駕駛確實有足夠的能力來適應新的交通環境。從上述先例可以看出,藉由大膽改變人類與道路間的關係來改善都市生活是可行的。沒想180度翻轉行車模式,竟然可以確實提升安全,哪怕當初有82.9%的人投下了反對票。

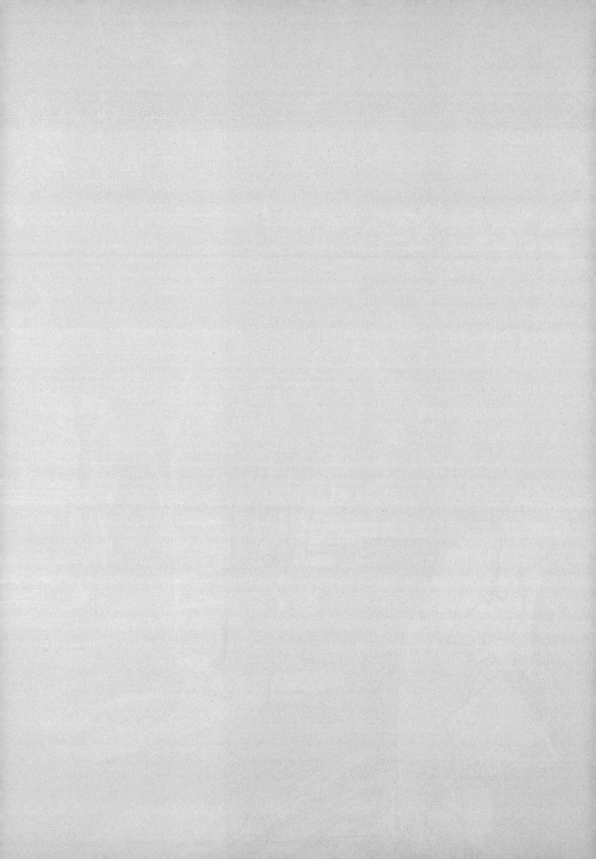

公共空間

後工業時期，
沒有汽車可以鐵包肉的行人被趕下馬路，
必須從剩餘的空間中找到新的領地，
這並不容易。

幾十年來，
行人和腳踏車的路權被犧牲，
只能在夾縫中求生存。

到了最近，行人和腳踏車開始爭取自己的權益，
汽車與其他種類的交通工具之間
存在著緊張的關係，
而相關議題也有了更公開的討論、調整。

左頁圖：在車用道路與人行道之間，栽有樹木與綠草的夾縫空地。

路邊綠地

夾縫中的空地

馬路和人行道之間存在著一條細長的邊界,細長邊界有時會拓寬,變成長型空地,有些人稱之為「路邊綠地」(verge),路邊綠地有各種不同的形狀,在不同的地方也有不同的名稱。紐西蘭和美國某些地方稱之為「路邊平台」(berm)。加拿大和美國上中西部(Upper Midwest)某些地區則稱之為「大道」(boulevard)。美國東西沿岸某些地方又叫「路邊空地」(curb strips)。而在美國南部,又有人稱之為「人行道草坪」(sidewalk lawn)或「人行道空地」(sidewalk plot),南佛羅里達叫「濕草皮」(swale),俄亥俄州東北叫「惡魔之地」(devil strip),族繁不及備載,另外還有「路邊路」(besidewalk)、「草地」(grassplot)、「公園地」(park strip)、「地獄之地」(hellstrip)、「樹木腰帶」(tree belt)、「農人區」(planter zone,原因很明顯)、或是「傢俱區」(furniture zone,因為有長椅、電線杆、消防栓及其他「街道傢俱」)。

路邊綠地之所以發展出這麼多名字,也許正是因為路邊空地具備這些名字代表的各種不同功能。路邊綠地可作為種植植物、擺放路燈以及建設公車候車亭的空間,也是人行道上的屏障,保護行人不被車撞,不被積水噴濺。路邊綠地也具備生態功能,幫助排掉累積的雨水,減輕水污染,同時還可以提供生態棲地。

路邊綠地好處多多,但是它們的存在也不是沒有代價。在高密度的都市區域,路邊綠地常被視作未妥善利用的空間。許多人口密集、如詩如畫的老城市中找不到路邊綠地,所以我們對這些城市的體驗也會有所不同。想想古老城市中的石鋪路,沒有路緣石、沒有路邊綠地等可以隔開馬路和人行道的設計,街道兩側矗立著歷史建築,構成一幅令人舒暢的圖畫。世界上很多地方都有這種景象,好比德國拜羅伊特(Bayreuth)的狹窄街道,

或是中國北京的蜿蜒胡同。

是否要建設路邊綠地，取決於當地的建設優先順序，必須考慮綠地、建築、人行道、腳踏車道、汽車用路的用地規劃，以及不同用途的用地要如何整合或如何隔開，應該劃清界線或是共享土地。我們會想，路邊空地越多，綠地就越多，有益無害，但是有些厲害的城市正是因為沒有路邊綠地，才能有高密度的建設，才能提供市民走路的空間，才能完成更多無形的城市規劃。

過馬路

行人專用紅綠燈

東西德統一之後，東西雙方同心協力想要剷除任何與東西分裂有關的視覺元素。但是在通力合作與各種慶祝活動之中，有些問題雙方卻僵持不下——通常都是些小事，例如「Ampelmännchen」——行人專用紅綠燈。幾十年來，東德居民一直靠著這些「小綠人」和「小紅人」判斷何時

行、何時停。這些小綠人和小紅人背負的任務已經不只幫助行人穿梭於城市之中——柏林圍牆倒塌時，小綠人和小紅人在當地的意義，已經遠超過它們的原創者預期。

這些小人燈號是交通心理學家卡爾・佩格勞（Karl Peglau）1961年的設計。他的宏大計畫是，交通燈號除了顏色以外，還要加入形狀設計，這樣視障或是色盲也能辨別號誌。佩格勞的解決方案是清楚區分「走」與「停」。行走小人與停止小人唯一的共通點是頭上可愛的草帽。草帽小綠人與草帽小紅人也有屬於自己的漫畫，在政府的馬路安全宣導中，也扮演著重要角色。所以當政府宣布統一東西德行人紅綠燈，考慮拋棄小人燈號時，有些德國人很反彈。最後，不僅是東德保存了一些小人燈號，西德也開始出現了小綠人、小紅人。

時至今日，這些小人燈號已經比過去還要更出名。小人燈號紀念品一

年可以售出數百萬歐元。行走的小綠人又特別代表對東德的懷念。根據《德國之聲》（Deutsche Welle）的報導，小綠人「擁有至高無上的地位，因為他是共產東德鐵幕落幕之後，少數存留下來的東德特色，受歡迎程度也絲毫不減。」

前德意志民主共和國（東德）留下的小人燈號大受喜愛，但是城市人行道標誌可不是德國特產。各國的設計燈號還是有些共通點，例如紅燈停、綠燈行，以及一個靜態小人搭配一個動態小人。但是如果把這些標誌攤開排在一起，就可以清楚看出形狀各有不同，動作也有所差異，或大步走、或散步、或小跑，甚至是跟著交通號誌大聲的鳥囀跳著舞。紅綠燈號誌很難單獨給人留下印象，但若與其他視覺元素放在一起，這些標誌也能替城市增添特色、令人印象深刻，同時繼續引導行人過馬路。

腳踏車族的路權

非專用腳踏車道

馬路上的單車行駛建議標誌,也就是現在的「汽車/腳踏車共用道」(sharrow),起初只是權宜設計。1993年交通工程師詹姆斯・麥凱(James Mackay)替丹佛(Denver)設計的共用車道是早期的版本。當時丹佛市不願砸重本或讓出大空間打造單車專用道等單車友善建設。後來麥凱想出的解決方式便宜又簡單,就是只在原本的車道上畫上標示,替腳踏車指出車流方向,並提醒駕駛禮讓單車。麥凱設計的圖樣是一個包在箭頭內的火柴人單車騎士。這種馬路上的共享車道標誌,被大家稱作「單車屋」。

近期出現的雙箭頭版本又更為普遍,雙箭頭圖案被稱作「sharrow」,是由「share」(共享)和「arrow」(箭頭)二字組成,設計者為舊金山腳踏車計畫(City and County of San Francisco Bicycle Program)的奧利弗・加達(Oliver Gajda)。可能因為「Sharrow」這個名稱很好記,所以在加州非常流行,後

來美國各地都開始出現了這些標誌。汽車/腳踏車共用道主要出現在住宅區和都市馬路,不過一些高速公路上也可以見到它的蹤影。共享車道有時會引發爭執,但也有不少支持者。

根據美國聯邦公路總署(Federal Highway Administration)外包的一項調查,共用車道對某些特定情況很有幫助。腳踏車標誌可以引導單車騎士避開停在路邊的車輛,離開危險的「開門區」,也可以減少騎士逆向的情形。理論上,這些標誌也可以提醒汽車駕駛要和單車分享車道。但實務上,有些相關研究結果含糊不清,甚至有負面結論——汽車/腳踏車共用道標誌的實際效用不得而知。無論如何,根據美國全國城市交通官員協會提出的《都市腳踏車道設計指引》(Urban Bikeway Design Guide),「共享車道標誌不應是腳踏車專用道或其他分隔汽車、單車建設的替代品,仍應建設相關設施,規劃專用空間。」

理想世界中，單車應該要有專用車道，但是這有時有執行上的困難，所以共用道標誌仍會繼續出現在馬路上，有空間與預算限制的地方可以考慮使用。有些城市仍持續研究如何改善這個相對年輕的都市設計。舉例來說，波士頓試行新版共用道標誌，於較寬的車道上，在共用道標誌外加了一圈虛線，記者稱之為「加強版共用道標誌」。奧克蘭則用綠色油漆把共用道塗滿，套色的共用道比間隔出現的標誌更加顯眼。加強版的共用道成效較佳，至少在很難特別規劃單車專用空間的城市中，可以作為權宜之計。不過現在，共用道標誌通常還是被用來敷衍單車騎士，作為不努力爭取單車路權的藉口。

無車日

打破都市街區僵局

巴黎在幾年前開始實驗無車日。在無車日，巴黎市中心幾乎不見車輛蹤影。巴黎利用無車日等措施重新思考都市空間、重新規劃行人與單車的優先路權。法國以外也有類似的措施。在倫敦，週間尖峰時刻的車輛幾乎都得繳交高額的塞車費，市中心車流因此大幅減少。巴塞隆納設有「無車超級街區」，把九個街區結合在一起，駕駛必須繞道而行。中國許多巨型都市建設（megaproject）甚至有意從零開始，打造全新的無車城市。

減少車輛的措施如火如荼展開，但是這並非新概念。早在1970年代，紐約等地就出現了推動「無車未來」的聲浪。這幾十年來，汽車逐步佔領紐約市，各行政區間的橋樑開始取消通行費，路面電車鐵軌也被拔起，好騰出更多空間讓汽車行駛。當時，交通部門的年輕員工山姆・史瓦茲（Sam Schwartz）創造了一個新的交通詞彙——「街區僵局」（Gridlock），所以大家叫他「僵局山姆」。史瓦茲希望處理都市車流量問題，便和幾個同事提出了幾個霸氣的計畫，例如在曼哈頓中城區早上10點至下午4點完全禁止私人車輛。但是紐約市的汽車禁區計劃，才進行到標誌印製階段就正式被廢除了。在那之後，史瓦茲和其他志同道合的人，提出了各種其他辦法來清理街道，包括規定載有兩人以上的汽車才可以開進曼哈頓。

不意外，政商界非常反對降低車流量的相關計畫，也不斷阻撓把馬路變成腳踏車道和公共空間的想法。有些人擔心建設更多公共空間會助長已經很高的都市犯罪率。業界遊說者聲稱，減少車輛會對購物中心和飯店業造成衝擊。各種爭執僵持不下，於是「街區僵局」一詞除了實指塞車，後來也被用來表示都市政治（及一般政治）官僚體系的僵局。

近年，紐約市已逐步邁向「僵局山姆」十幾年前夢想的少車城市，重

新開始討論徒步廣場、腳踏車專用
道、塞車費、過路費等設施與政策。
時代廣場成了無車區，紐約其他地方
也開始試行無車區。這種未來願景看
似有點激烈，但說穿了不過就是回到
車輛與行人爭道前的時代罷了。

還路於民

裸街運動

有些都市規劃師、研究員、分析師開始質疑街道設計的關鍵元素，例如號誌、標示、路緣石及護欄等安全設施，是否真能保障安全。歐洲各處城鎮開始實驗讓汽車、公車、腳踏車以及行人在相同空間自由穿梭，挑戰現代都市設計慣例。這種風潮有時被稱作「裸街運動」。英國運輸部的指南這樣描述「共享空間」：重新設計後的空間，「限制汽車路權來改善行人移動方式與舒適度」，如此便可以「讓所有用路人共享公共空間，不需恪守傳統道路設計制定的交通規則」（把行人隔開，讓車輛有享有更多空間的規則）。有位支持這個新構想的荷蘭人甚至閉上雙眼，倒著過馬路，藉此展示這種做法非常安全。

英國波殷頓（Poynton）過去到處都是亂七八糟的標誌和燈號，人行道又少又狹窄，得靠凌亂的護欄來保護行人安全。但是幾年前，波殷頓把傳統交通號誌全數拆除，又花了400萬英鎊拓寬人行道空間，移除市中心的傳統界線。現在當地唯一的標誌只有：「波殷頓共享空間村」（POYNTON SHARED SPACE VILLAGE）。

共享空間村的概念是，若沒有清楚劃定的區域範圍，每個人移動時反而會更加謹慎 —— 通勤者會放慢速度、交換視線、用眼神與他人溝通。同時，車輛也不必花時間等紅綠燈，駕駛可以更快速通過路口。理論上，共享空間對行人來說是好事，因為這樣行人就可以自由自在到處穿梭。但是實務上，大家還是習慣走斑馬線，若訪問這些行人，他們會說自己比較喜歡原本的設計。

若一切按部就班，有些地方的實驗算是成功，相關數據也顯示設置共享空間以後，車禍以及差點釀成車禍的情況都變少了。根據預估，共享空間也可以減少50%以上的通勤時間與交通延誤。話雖如此，這不代表共享空間適合所有人。共享空間策略剛

起步時，就被質疑無法提供身障行人足夠的保護，尤其是視障者。英國出現了許多政治角力，爭論應該保留或拆除共享空間，或是在正式實施前有更透澈的研究。

丹麥建築研究所（Danish Building Research Institute）等團隊提出的測試版共享空間採中庸之道，比兩種極端都更加可行。其設計概念包括讓共享空間存在不同的交通形式，同時結合傳統都市設計元素，例如加深路面紋路，替身障人士在斑馬線加裝紅綠燈按鈕。這種新策略會需要更多研究與測試，此外還需要加強公眾教育、提升參與度、蒐集回饋與建議。這種策略最後若能成功造成典範轉移，就有可能再次改寫規則，改變城市可能的樣貌或應有的樣貌。

CHAPTER 4

建築

ARCHITECTURE

想到城市就會想到高樓大廈，這很合理，因為我們常用高大宏偉的建築來代表人類成就的巔峰。建築師當然功不可沒，但完美建築並非一個人的成就。建築的背後有各種意想不到的限制、法規、錯誤、流行、歷史、妥協，以及丟臉的設計。但是這些元素反而讓建築更加美麗、更吸引人。走在城市街頭，抬頭欣賞街道兩側的建築物時，也要記得深入觀察建築的內涵：大門的移動方式、建設時用了哪些材料、哪些部分很老舊了、哪些地方換過了？各種決策的背後都有故事，這些故事通常比官方介紹有趣的多。

前頁圖：明尼亞波利斯，密西西比河畔的磨坊廢墟公園。

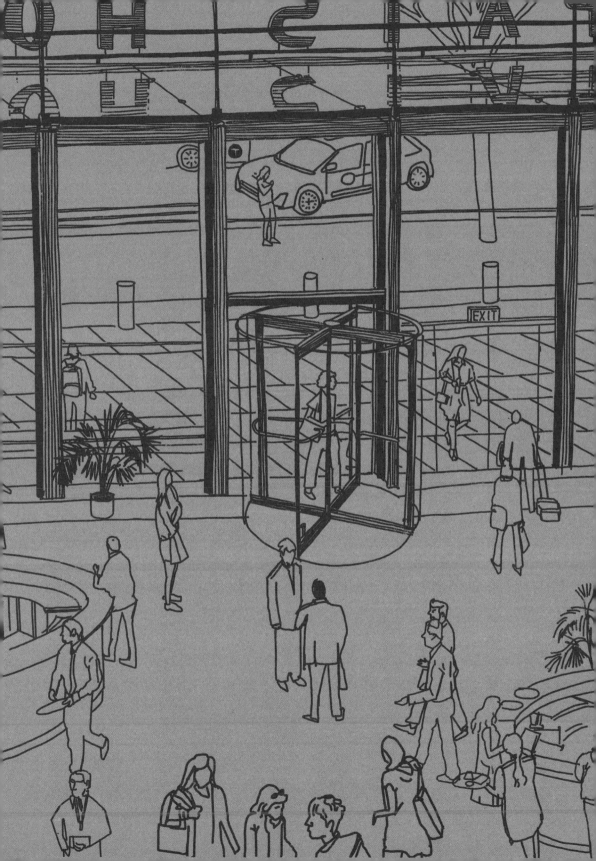

出入口

我們在跟建築互動時，
第一個與最後一個經過的空間，就是室外公共空
間與室內私人空間的交界處。

進出時，你或推，或拉，或該推你拉、
該拉你推、轉動門鎖等。

幸運的話，這些互動可以在一樓順利完成。

若是倒楣出現緊急狀況，可能就必須使用開著的
窗或是可承受你體重的防火梯。

一棟樓如果連出入口都設計不好，
就不夠格稱作建築。

左頁圖：作為公共出入口的旋轉門與作為逃生出口的開闔門。

只擋君子

門鎖

門鎖出現後的漫長歷史中，只有一小段時間人們是真的感覺自己受到完整的保護。1700年代晚期起，約有70年的時間，大家使用的是一種極安全的機械式門鎖，這種門鎖不論有心人再怎麼努力都撬不開。在那之前，撬鎖並非難事。以前的門鎖設計師使用假鑰匙孔這類可預測、可攻破的方法來防範宵小。但事實證明，這種防範措施根本不夠。要確保某件物品安全，不能只靠鎖，但是因為沒有更安全的替代方案，多數人也只能相信人性本善，相信大家會遵守社會規範。直到後來英國發明家喬瑟夫‧布拉默（Joseph Bramah）發明了一項突破性的安全設計，改寫了歷史。

現今多認為布拉默設計的鎖，是史上第一個安全鎖。簡言之，他在鑰匙和鎖頭之間加了好幾道防線，讓攻破這些防線的難度變很高。最了不起的是，這位發明家並不打算隱藏設計原理，反而公開相關計畫，廣邀開鎖

專家破解他的設計。布拉默對自己的設計非常有自信，甚至做了一個掛鎖版本，放在他倫敦的店面門口，旁邊的告示牌上漆著金色的字，寫道：「做出工具解開、突破這道鎖的人，成功後可以立刻獲得200堅尼。」200堅尼等同於今天的數萬美元。幾十年來嘗試者眾，卻無人成功。

布拉默鎖問世之後，又有更多人發明了更複雜的鎖，也加了更多道安全防線，其中包括耶利米‧丘伯（Jeremiah Chubb）的「丘伯鎖」（detector lock）。丘伯鎖的鎖栓若被推得太深，整個鎖就會卡住。這樣不僅能防止宵小入侵，更可以提醒主人有人試圖破壞門鎖，卻不得其門而入。丘伯鎖有篇很賤的廣告文：「我叫丘伯，我發明了丘伯專利鎖。一看到丘伯鎖，竊賊就沒轍。」這種新鎖引起了消費者和政府的關注。為了要測試丘伯鎖是否真的無法攻破，政府從獄中找來一名竊盜犯請他解鎖，若能成功解鎖

就可以讓他免刑。丘伯本人還加碼提供100英鎊的獎金。這名竊盜犯是開鎖專家，但是他努力了好幾個月，最後還是宣告失敗。

各種看似無懈可擊的新門鎖，促成了完美保全的黃金年代，從那時起，一路延續到1800年代。到了1851年，美國鎖匠阿爾福雷德·查爾斯·霍布斯（Alfred Charles Hobbs）跨越大西洋至倫敦參加萬國工業博覽會（Great Exhibition），才改變了這一切。博覽會中，以鋼筋、玻璃建成的水晶宮（Crystal Palace）是摩天大樓的前身，很多人慕名前來，但是吸引霍布斯的並不是水晶宮，而是展覽內各種號稱無法破解的鎖。霍布斯想要藉此測試自己在保全產業這段時間累積的解鎖技術。霍布斯過去走訪各大銀行，破壞銀行保全系統，再推銷自己的加強版保全，開創事業，以此營利。

萬國展覽的鎖對霍布斯來說頗具挑戰性，但並非不可能的任務。最後，霍布斯解開了丘伯鎖，騙過調節裝置，利用丘伯鎖的設計原理來破解這個鎖。霍布斯找到方法，讓丘伯鎖的每一段進入失效安全位置，接著再把鎖調回正常的上鎖位置，每試一段，就解開一道的關卡。成功解開幾次丘伯鎖之後，布拉默的「安全鎖」就是下一個目標。布拉默安全鎖發明於半個世紀以前，但仍未有人成功解開。後來霍布斯用兩週的時間，花了超過55個小時研究，慢慢解開這個號稱無法破解的裝置。霍布斯的解法不怎麼高明也非常耗時，而且解鎖模式很難複製，但至少他打破了所謂的完美保全。

繼霍布斯的突破之後，鎖匠又繼續研發更複雜的新鎖。完美的保全系統沒有統一標準，所以門鎖的設計也開始分歧。雖然出現了更多難以攻破的新安全裝置來滿足嚴苛的安全需求，多數家庭和辦公室仍比布拉默鎖時代更容易被破門而入。彈子鎖非常普遍，不是因為特別好用，而是因為價格便宜、安裝容易。鎖鏈、門閂、鐵窗和警報系統也很普及，但這些科技並非十全十美。現代製鎖競賽追求的不是防破解，而是多快可以設計完成。總之，我們對入口保全系統的信任不在於門鎖本身，而在於更宏觀的社會秩序，在於相信大家會尊重公共空間和私人土地間的界線。

開開關關

旋轉門

1800年代晚期，迪歐非利‧范‧卡內（Theophilus Van Kannel）把德國一項新發明引進了紐約，在時代廣場上的一間餐廳安裝旋轉門。卡內公司的旋轉門廣告上寫著：「不可能沒關好、不會被風吹開、沒辦法甩門。旋轉門永遠是關著的，但是仍可以通行」──換個不要那麼囉唆的說法，旋轉門開著的同時也是關著的。數千年來，若要開門、關門，都需要推拉或是滑動，所以旋轉門的問世是個很大的轉捩點。這種新型的門不只可以避免幫別人開門的尷尬社交互動，也可以避免灰塵、噪音、雨水和雪水。「永保關門狀態」的旋轉門還有另一個功能──2006年時，麻省理工學院一群學生替這個功能進行了量化研究。

這群學生研究了各種門的效果，其中一項發現是，一般推拉門的換氣量比旋轉門高出8倍，也就是說，建築使用旋轉門可以節省冷暖氣。鉸鏈門每次拉開（或推開）就會引進氣流，造成冷暖空調的負擔。長時間下來，進出頻繁的建築會因氣流每年浪費上千美元的能源以及相關環境成本。此外，如果旋轉門旁設有一般推拉門，大家通常會選擇推拉門，捨棄旋轉門，浪費旋轉門的設置。有些人覺得旋轉門隔間很擠、很尷尬，還有些人根本沒辦法使用旋轉門，例如身障者或是推著推車的人、大包小包的人。

有些設計師用標示引導行人使用旋轉門，不過要引導使用者選擇理想出入口，還有其他方法。如果旋轉門隔間較寬敞，使用時比較有安全感，大家會更樂意走旋轉門。飯店若將旋轉門設置於明顯位置，並且不再讓員工主動替客人開門，也頗有幫助。人總是習慣走障礙較少的路，也習慣跟著人流走，所以只要能讓理想路徑位在顯眼位置、清除障礙就沒有問題。

旋轉門好用的時候是很好用，但是出問題時，也可能釀成悲劇，好比

1942年波士頓椰叢夜店（Coconut Nightclub）的火災事件。這場大火共有492人喪生，其中許多都是因為夜店最主要的旋轉門出入口塞滿逃難的人，導致許多人受困室內。其他出入口早已被封住、拴死，或擋住了。而理論上還能用的門也因為門的設計是往內開所以塞住了。這些設計瑕疵讓場面更加混亂，逃生更加不易。隔年，麻塞諸塞州開始通過安全相關法律，其中也包括旋轉門相關規定：旋轉門兩側必須設有外開的別門，還要附設推桿，讓逃生更安全、更容易。這場悲劇提醒了我們，設計門的時候要注意一件事：放人進來很重要，但是放人出去更重要。

改良版逃生設施

緊急出口

　　火一直都是建築物和裡面的人最大的生存威脅，但過去建築師在設計建築時，很少充分考量到防火逃生設施。在1700年代，防火逃生梯並非建築附屬設施，而是由消防員推至火場的行動梯。到了1800年代中期，紐約等大城市開始湧進大量外地居民。容易起火的廉價公寓越蓋越高，樓梯又窄，紐約市於是開始要求公寓設置逃生出口。房東當然選擇最便宜的逃生設施，例如用繩子和籃子，在火災發生時把人垂降至公寓外。有些發明家甚至想出了更瘋狂的點子，好比降落傘帽。降落傘帽長得很可愛，但是根本無法發揮實際作用。一名工程師甚至建議請弓箭手在一樓把繩子射往高處，讓逃生的住戶抓著繩子、搖搖晃晃地爬下來。

　　好在後來大樓開始加裝鐵製防火逃生梯，這些點子就被淘汰了，算是明智之舉。雖然鐵製逃生梯很難走、很可怕，但是在建築立面增設堅固的永久性逃生設施，至少比業餘弓箭手的方案好些。當然，建築所有人對堅固設施的衍生費用可開心不起來，許多人想辦法降低設施規格，勉強符合法律規定的最低標準，並且有漏洞就鑽。

　　當時紐約的艾許大樓（Asch Building）有十層樓，照理應設置三處樓梯間，但是建築師認為兩處就夠，因為室外防火逃生梯就是第三道緊急出口。艾許大樓頂樓三層的租客是三角女衫公司（Triangle Shirtwaist Company），1911年發生大火時，該公司約有600名員工擠在建築內。火勢一發不可收拾，公司員工到處亂竄，想要找到逃生出口。十樓有些員工逃到屋頂，用老舊的「天窗」逃生口向上找出口，八樓員工則多使用樓梯，下樓逃到街上。但是九樓員工卻因鎖死的門和擠滿人的樓梯間而受困室內，不得不使用鐵製防火逃生梯，但是逃生梯卻因超載而倒塌了。該次事件死亡人數總

計146人。這場可怕的意外後來變成爭取工人權益的施力點，公開討論、激進行動以及改革聲浪接踵而來。妙的是，這棟建築雖不能保護裡面的人，但是建築本身卻沒有因為火災有什麼損壞。艾許大樓的防火設計做得非常好，逃生設計卻很差。從這場致命火災可以看出，建築光是防火還不夠——好的逃生設計也是關鍵。

三角女衫工廠大火之後，美國國家防火協會（National Fire Protection Association）開始蒐集相關數據，研究有效的逃生方案。協會發現建築外側的金屬逃生梯因為很少使用，很容易年久失修。暴露在外風吹日曬，也很容易導致逃生梯金屬零件受到侵蝕，此外，對兒童、身障人士或被長裙以及流行服飾絆住的女性來說，使用逃生梯也相當困難。防火協會也表示，人在慌張的時候，第一反應不會是找逃生梯，而是先找熟悉的路徑，好比平常使用的主要樓梯。這些觀察與結論都可以幫助新逃生路線的設計。

現代建築佔用率高，緊急狀況的人流控管必須在建築設計初期就被視為重點考量。標準逃生系統需具備煙霧偵測器、標示以及其他整合設施；建築必須內建樓梯間、走廊及疏散路線。現在的防火逃生出口多設在建築內，成為加強版的防火梯。現代建築內的防火逃生梯也可以當作日常使用的一般樓梯，唯一不同之處在於，這些看似一般的樓梯有加強保護的設計與設施，這樣火災、地震或等災害發生時才能確保逃生安全。過去有些金屬防火逃生梯今日仍繼續使用，但多數已成為建築遺跡，提醒著我們，人類長期以來對火災的合理恐懼，改變了都市環境。

建築材料

建築的樣貌取決於一地的建材、需求與傳統，好比蘇格蘭多用石材，中國運用竹子。隨著時代越蓋越龐大的建築需要承受大火與地震等極端壓力，建材的要求也就越來越嚴格。曾受祝融摧殘的地區，不論是社區或整個城市，都會開始使用磚塊取代木頭作為建材。

水泥是後期的發明，比磚塊便宜，建設工程也比磚造快速。然而，人們逐漸意識到出產水泥會消耗大量能源，所以設計師又開始想辦法重新使用木頭作為建材。新的技術可以讓木材更堅固、更耐久，還能防火，於是許多人開始提倡使用這種古老傳統的材料來作為未來建築的主要建材。

建築史上，建材的使用歷經多次改變，但有一件事是不變的：沒有任何一種建材可以永遠不退流行。

左頁圖：聖路易斯，被磚牆小偷破壞的房屋。

偷牆的人

磚塊回收

建築史上有很長一段時間，所有的磚塊都是日曬泥磚。世界上最早的城市都使用日曬泥磚，像是非洲北部與亞洲南部主要河流的沿岸村落，因為這些地方有充足的土壤與水資源。這種簡單的磚塊很適合溫暖的氣候。火磚則在數千年後問世，比泥磚更堅固，適用於更多環境。羅馬帝國選擇火磚作為建材，因為火磚可以適應各種氣候類型。燒製火磚的技術隨著羅馬帝國的殞落，在分崩離析的領地也逐漸失傳，但是到了工業革命，經濟耐用的量產火磚又成了廣受歡迎的建材。到了現代，火磚已無所不在，若有人說「磚塊」，通常直覺指的是火磚。

「磚塊黑市」乍聽之下很沒道理——畢竟磚塊笨重，單價又不是太高——但是某些地區曾有過一段時間，建築用的磚塊比建築本身還要有價值。20世紀末，美國聖路易斯（St. Louis）就進入了這個階段，磚塊盜竊案創下新高，盜賊會在城市各處亂挖建築，竊取大量的磚塊。

1849年，聖路易斯數百棟木建築被大火燒盡，市政府於是通過立法，要求新建築使用防火建材。美國各地大火也導致各級政府重新考慮是否該繼續使用木頭做主要建材，然而，聖路易斯有個先天優勢：位在中西部的聖路易斯擁有豐富的優質紅土資源，該區也盛產煤礦，方便把紅土燒製成磚。聖路易斯地標協會（Landmarks Association of St. Louis）的安德烈·威爾（Andrew Weil）表示：「聖路易斯萬事俱備：材料、勞工、工業創新，於是，聖路易斯成了一個製磚大工廠。」到了1890年，聖路易斯成了世界最大磚塊製造地，其他城市也發現聖路易斯出產的磚塊特別耐久，又能適應各種氣候。聖路易斯出口了數以百萬計的磚塊至美國各地，芝加哥的摩天大樓與其他城市的磚塊建築，都是使用聖路易斯的磚塊。磚塊資源

在聖路易斯便宜又豐富，就連工人階級也能在自家使用複雜花俏的磚塊裝飾。

磚塊產業欣欣向榮，但此時出現了白人搬家潮。第二次世界大戰後，美國軍人權利法案（GI Bill）提供房貸讓退伍軍人搬至有白色柵欄的郊區房屋。很多人離開城市，都市開始出現空房，就連高級磚塊建成、有數百年壽命的建築也無人居住。在資源匱乏的社區，人們更是開始拆房取材。許多聖路易斯的磚塊最後都流至美國其他地區，南部尤甚，因為南部氣候宜人，不耐風吹日曬的室內磚就算使用在建築外部也沒有問題。

到了2000年代早期，北聖路易斯20世紀蓋房使用的磚塊，已經比房屋本身更有價值。這導致磚塊竊盜猖獗，每個月都有數十棟房舍遭到破壞或整棟摧毀。有些磚塊竊盜會用纜繩穿過窗戶，再從另一個窗戶把繩子繞出來，接著拉垮整面牆。有些人更

過份，直接放火把建築可燃的部分燒個精光。消防員抵達現場救火時，高壓水柱會把磚牆打散，砌磚用的灰泥也一併順便清除乾淨。滅火後，縱火者就可以輕鬆收成散落的磚塊，再把磚塊轉賣給供應商。不同於早期的日曬泥磚，品質優良的火磚方便攜帶，在二手市場也有一定價值。

今日的聖路易斯還是經常可以見到使用磚塊立面的新建築，但是這些磚塊也就只是門面罷了。新式磚牆越來越薄，立面變薄了，就會需要使用隱藏的木頭、金屬或是水泥做支撐。要蓋傳統的沉重磚屋不但困難重重，也有成本考量，所以通常僅把一層薄薄的磚牆加在外面。換句話說，磚塊起初是承重建材，但現在已演變成裝飾建材。現代建築工程的地區差異可能比較小，相似度比較高，但是標準、便宜、量產的建材可以壓低房價，進而把城市變得更平等，更適合所有人居住。

比想像脆弱

崩壞的水泥

波士頓市政廳（Boston City Hall）在1968年完工前，就已經出現批評聲浪，要求拆除。1900年代中期的都市居民早已習慣了現代主義建築與粗野主義（Brutalism）建築外凸式的幾何設計和筆直線條，但是有很多人希望市政大樓可以使用傳統的金色圓頂以及希臘柱式。波士頓市政廳的設計非常招搖，一系列的懸臂基腳向外凸出，延伸至旁邊的廣場上，厚重的水泥架構支撐著深色小窗。該建築佔地面積大、柱子厚實，展現水泥建材的潛力，希望可以藉著這種現代建築手法替都市注入新的活力、開啟新的時代。

波士頓市政廳獲得了許多獎項，建築界也讚譽有加，但是完工以來也登上不少最醜建築榜。有些人覺得波士頓市政廳就是建築評論家艾達・露薏絲・賀克斯苔博（Ada Louise Hux-table）所謂的「建築鴻溝或建築陰間，因為它存在於20世紀建築設計師和使用者之間的鴻溝」。有人批評波士頓市政建築冰冷怪異，也引發了當地政治口水戰。各任市長和市議員對此爭論不休，拆除市政廳的支票成了他們籠絡民心的利器。喜歡也好、討厭也罷，這棟建築的設計不只追求宏偉，更是要顯示羅馬帝國引以為傲的優秀建材，也可以用來重塑今日的建成環境。

古羅馬人留下了了不起的便利水道、鋪設堅固的道路、精細的下水道系統以及其他了不起的建設。萬神殿是羅馬時代的建築，但在今日仍是世界上規模最大的無支撐水泥圓頂建築，即便沒有現代建築大量使用的鋼筋架構，依舊屹立不搖。往後的一千多年，水泥建設發展停滯，直到一千多年後才開始有工程師發現水泥的優點，開始改良水泥建設工程。1900年代早期，都市基礎建設又開始見到水泥的蹤影，水泥也開始被譽為未來建材。水、水泥，以及骨料（多為砂

石）都很便宜，取得容易，再加上鋼筋架構的支撐，水泥也可以用來做大範圍建設。水泥於是成了道路、橋樑、隧道、人行道的預設建材，最後，建築物也開始使用水泥，不過水泥在建築上的運用仍是毀譽參半。

「水泥叢林」（concrete jungle）一詞有時會被用來形容人工、醜陋的都市景觀，讓人聯想到所有城市都會出現的乏味建築。但水泥其實也是地方建材，在不同的環境中由不同的成分組成。水泥同時具備全球與在地的特質。羅馬時代的水泥如此耐久，其中一個原因就是因為羅馬水泥含有當地原料，例如可以讓水泥混合物更堅固的火山灰。現代水泥建築的顏色與質地也有所不同，取決於當地的土壤、石材、建築需求以及建築傳統。

很多人以為現代水泥是神奇建材，但其實不然。很多現代水泥建築要不了幾十年就開始崩壞。有時偷工減料是主因，但就算使用品質較高的水泥原料，裡面提供張力支撐的鋼筋架構還是會加速水泥結構崩解。鋼筋若開始生鏽，輔助水泥的作用就會消失，並且造成反效果。生鏽的鋼筋會

膨脹，撐破周遭的水泥。水泥破裂通常表面就可以看得出來，而且會破壞結構完整性，需要花大錢維修，甚至必須整個拆除。

有些工程師想向古羅馬人汲取智慧，創造出和羅馬帝國一樣耐久的水泥，甚至希望水泥建築可以越久越堅固。另外也有一些研究員目前正在研究自體修復水泥，在混合物中添加遇水或潮濕空氣就會膨脹的物質，進而填滿水泥裂縫。然而就算這些研究得以實現，水泥還是有另一項缺失會造成嚴重的環境衝擊，甚至可以說水泥越普及，衝擊影響程度越大。

水泥是世界需求量第二大的產品，僅次於水。不幸的是，製造水泥需要非常大量的能源，還要使用到看似豐沛、實為有限的資源。近幾年砂礦需求飆升，特別是適合用作混凝土骨料的粗砂，每年僅為滿足建設需求就要開採幾十億噸的砂礦。砂石量越來越少，人們也逐漸意識到製造水泥帶來的氣候改變，使建築設計師開始考慮使用其他新舊建材。

複合式解決方案

大型木構建築

英屬哥倫比亞溫哥華（Vancouver）的「布洛克公地高木屋」（the Brock Commons Tallwood House）於2017年完工，成了當時世界最高的木構屋，高度超過170英尺。從外觀來看，該建築的立面主要由木紋板構成，可以加強提示這棟高樓的主要建材是木料。室內結構則由木頭建材直接接合，藉此減少金屬建材的使用，該建築主要只有地基和電梯構造會使用到鋼筋水泥。水泥、玻璃與鋼筋已經在都市景觀中稱霸了一個世紀，木頭建築開始回鍋可能讓你感到驚訝，但是現在有了新的大型木構科技、新的防火措施，人們也逐漸開始重視生態友善設計，讓木材回歸不是問題。

人類打從開始蓋房子，就使用木頭作為建材。古代先人會使用木材搭建暫時的棚舍。長木可以堆疊成帳篷、簡便木屋、基本的木建築，但是木料的潛力在近年才開始被開發。布洛克公地高木屋中，預製的直交式集成木板（cross-laminated timber）地，由層膠木（glue-laminated timber）柱支撐接合。加工木柱比一般直接使用整根樹幹的木柱還要堅固，可以被用在大型結構中，無需砍伐巨大的老樹。木頭還有其他優點：木頭比水泥或鋼筋輕，移動木材需要的馬力較少，對環境造成的傷害也很輕微。木頭建材的主要原料是可再生的，而且世界各地都有——很多地區都可以在當地種樹、收取木料，可以用照顧蔬果植物的方式來照顧這些樹木。

貝琪‧昆特（Becky Quintal）在《每日建築》（ArchDaily）中寫道：「木頭是自然界最創新的建材。製造木材不會產生廢棄物，還能吸收二氧化碳。」她還表示：「木材很輕，這麼輕」卻又可以做成「非常堅固的承重結構」。火災仍是問題，但也沒大家想像的那麼嚴重，因為木材其實很耐高溫。昆特說：木材可以「比鋼筋水泥更防火」，一個原因是木材含

水，水氣蒸發可以延後大火燒起來的時間。火災時，木材表面會燒焦，裡面的木料因而受到保護。鋼筋遇火時，升溫速度很快，馬上就會扭曲變形；反而木頭遇火時，水份會先蒸發，接著才會慢慢由外至內燒起來。世界各地許多城市都開始慎用木材的優點，把通過防火測試的新木材技術和建築技術納入建設標準。許多城市因為過去曾發生嚴重火災而決定拋棄木材，但是在未來，木材可能會在都市更新中扮演重要角色。

法規

建築形式取決於手邊材料、當地氣候與建築科技，
但是這些只是比較有形的因素。

另一個層面的因素如：
規範、法規和稅政，
也都在建築外觀上扮演重要角色，
影響著每塊磚塊的尺寸，乃至天際線的形狀。

左頁圖：阿姆斯特丹的運河屋是節稅設計的成果。

課稅影響市容

建材稅

不同政府課不同的稅，但有時候，舊稅造成的影響會微妙地融入建成環境中，延續好幾個世紀。美國獨立戰爭之後，英國因為海外軍事花費而欠下巨債，英王喬治三世（King George III）於是在1784年開始徵收磚塊稅來增加政府稅收。磚塊稅徵收方式很簡單：用磚塊數量課稅；而製造商起初避稅的方式也很簡單：磚塊越做越大塊。英國政府通權達變，不但增加了每一塊磚的稅，還規定超過一定尺寸的磚塊要加倍課稅。一些磚塊業者因為稅賦太重，庫存賣不出去而關門大吉，有些則冷靜咬牙苦撐。同時，有些建築業者乾脆直接改用木材等建材來避磚塊。當然，還是有些建築使用較新的超大磚塊，歷史學家在鑑定建築年代時可以依此判斷。

這並不是英國第一次因為稅收而改變建築設計，也不是最後一次。1684年，一名烘焙師想要規避壁爐稅，壁爐稅是用每戶的壁爐數量來課稅，所以這名烘焙師偷接鄰居煙囪，最後引發火災，燒毀20間房舍，造成數名鄰居身亡。壁爐稅於是受到大肆抨擊，這也可能是英王威廉在1696年開始實施不易釀成火災的窗

戶稅的原因。窗戶稅計算方式很簡單：一棟建築窗戶越多，課的稅就越多。結果，人民開始把較少使用的房間窗戶用板子或磚塊封死。有些建築今日仍維持這個樣貌，即便窗戶稅早已廢除。

另類課稅甚至從英國住房外部入侵室內。1712年，英國開始課圖案壁紙稅，造成購買素色壁紙再自行建模繪圖的風潮。1746年，以重量計算的玻璃稅導致玻璃設計策略改變，玻璃工匠開始製造更小、更細緻，還有中空設計的玻璃器皿，這種玻璃後來被稱作「稅玻璃」（excise glass）。

英國以外，也有其他地方因為課稅而出現了設計上的改變。荷蘭運河屋是阿姆斯特丹現代設計的典範，但是運河屋的樣貌並非出自美學考量。荷蘭依照建築物前立面的面積來課建築稅，不看建築高度或深度，所以許多荷蘭建築都又瘦、又高、又長，藉此替屋主節稅。細長的建築內，階梯

狹窄，所以必須使用外部升降機把傢俱和物品送入或送出高樓層。今日許多運河屋外仍掛有運送貨物的鉤子或升降機。如詩如畫的荷蘭，肩並肩的狹窄建築排排站在石頭路邊，絕對不是在設計時就打算替現代觀光客打造令人舒心的都市體驗，而是創意節稅設計。

磚塊、窗戶、玻璃器皿的形狀和尺寸，乃至建築正面的面積，都是看似次要的美學細節，背後卻有各種課稅規定及市政府相關法規層層堆疊，才累積成今日樣貌。隨著時間，這些元素慢慢堆加在建築上，形成了我們今日看到的經典設計，這些元素也都是歷史聞名、別具特色的社區和城市不可或缺的一部分。

形式限高

馬薩式屋頂

經典的馬薩屋頂（有時稱法式屋頂）設計，常被以為是喬治-歐仁·奧斯曼（Georges-Eugène Haussmann）壯闊巴黎藍圖的一部分。奧斯曼於1800年代中期受拿破崙三世（Emperor Napoleon III）之託，重新規劃巴黎市區，這項著名的大工程徹底改變了巴黎許多地方的都市景觀。這項計畫造就了今日巴黎的經典樣貌與氛圍——寬闊的街道以及混合用途建築，建築特色是厚重的石牆、重複出現的細節，以及一致的建築高度。奶油色石灰石建築頭上頂著一排排陡峭的深色馬薩屋頂，屋頂上還有天窗點綴。但是經典的馬薩屋頂其實在奧斯曼的大計畫之前就已經存在。巴黎之所以普遍改採馬薩屋頂，並不是因為奧斯曼的獨到遠見，背後真正的原因其實很普通，就是無聊的都市建築限高。

1783年，巴黎實施20公尺的建築限高，但是這個規定有一點要特別注意：高度計算是從建築底部算至簷板，簷板上的屋頂不算。歷史上，巴黎的建築一直是高、窄、深，一樓通常是店面，二樓是店主的住家，店主的家人住在樓上。頂樓通常是儲藏空間，但是因為人口壓力，頂樓的空間變得非常珍貴。想要妥善運用居住空間的店主便會打造馬薩式屋頂，這樣就可以在不違法的前提下有效加蓋一層樓。後來因為實施窗戶稅，馬薩屋頂設計的經濟誘因變少，但是馬薩屋頂並沒有因此消失。

世界其他地方也有類似的限高規定，馬薩屋頂因此離開巴黎，向外發展。1916年紐約分區管制決議（zoning resolution）要求限制樓高，馬薩屋頂優雅地解決了高度問題：不但具備美感，也具備實際功能。有些建商用高低起伏的附加建設來處理高度限制，但也有些設計師讓屋頂往街道後方傾斜，創造出有數層高、寬敞的馬薩屋頂。今天，世界各地都可以看到馬薩屋頂，有些是為了符合（或配合）地

方法律，有些只是單純因為漂亮。

上至天堂下至地獄

產權範圍

早在13世紀，就出現了一條強大的不動產權法規：「cuius est solum, eius est usque ad coelum et ad inferos」，用中文說就是：「土地擁有者亦擁有土地上方及土地下方的所有空間，上至天堂，下至地獄。」這個概念很直觀，也很強大，土地所有人不僅擁有該土地，也擁有該土地上方以及下方無限延伸的所有空間。在地鐵、飛機、高樓問世以前，這個概念尚合理堪用，但隨著城市興起與新科技問世，問題就變得複雜了。天堂到地獄原則在誕生後的好幾個世紀中，逐漸被淘汰。

1783年，約在史上第一個熱氣球升空那段期間，人們開始意識到「天堂」法之下，天空旅人經過某人土地上空時，很可能不小心侵入私人土地，稍微觸法。美國在開始出現客用飛機時，政府便開始立法處理「天堂」法造成的問題，例如1925年的《航空郵件契約法》（Contract Air Mail Act）以及1926年的《航空商事法》（Air Commerce Act）皆明定飛機應有的權利。

接下來的幾十年，開始出現使用天空即公路的概念。到了1946年，「高斯貝案」（United States v. Causby）替無界限的天空領域權做了最後的判決。農人湯瑪斯・李・高斯貝（Thomas Lee Causby）遇到了一個問題：他養的雞被低空飛行的軍用機嚇死了，是真的死了。高斯貝於是告上政府，最後最高法院的判決是一定高度以下的空權不屬於政府，但是判決中也清楚提到「天堂」規定「不適用於現代」。該案最後判決，在公共空域飛行高度低於365英尺的軍用機必須賠償高斯貝。

回頭討論地面（以及地底），「地獄」相關規定也受到挑戰。相關法規、判決都認為下水道系統、地鐵、地下排水管線、粒子加速器等只要夠深，就不會侵犯地主的產權。而礦業

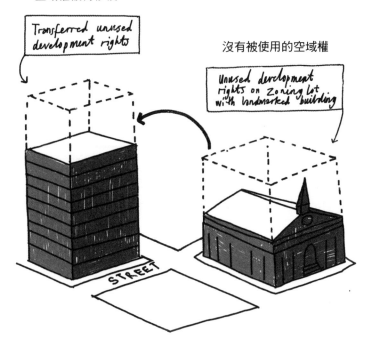

空域權被轉移後

Transferred unused development rights

沒有被使用的空域權

Unused development rights on Zoning lot with landmarked building

STREET

權和水權又使地獄規定的概念變得更加複雜。

礦業權適用於燃料資源（煤礦、天然氣、石油）、貴重金屬及工業用金屬（金、銀、銅、鐵）以及其他資源（鹽、石灰、砂石等）。在許多地方，這些資源可以不受地上土地權限制，進行買賣。

沿岸權可向外延伸至水域的臨近土地，如海洋、海灣、三角洲、海邊或是湖泊。多數地區會根據高低水線，提供沿岸的公私使用權。

河岸權處理的是流經私人土地的水，例如河川或溪流。若是水量少，通常以「合理使用」來限制，例外和其他限制則另訂（保護分水嶺等相關規定）。若是水量多，通常會比照公共道路規定辦理。這些權利的細節很快就越滾越複雜，因為可以從流動水域獲益的人不僅限於土

地所有人，市政府、州政府、下游其他土地所有人，也都有各自的權益。就連落在私人土地上的雨水也會產生問題——有些城市會限制雨水收集量，理由是收集雨水可能會剝奪下游居民的用水權。

許多地主搞不清楚土地權、空域權、水權和地上權，但是這些相關限制卻造就了我們眼前的都市景觀。紐約等城市在處理建築限高規定時，就考慮了這些權利，因此改變了紐約高樓的形狀。紐約市有時會允許把空域權賣給想要蓋高樓卻受建築限高約束的建商。這可以鼓勵小規模歷史建築所有人保持建築原貌，把錢投資在保存歷史，而非拆掉歷史建築，再蓋更有利可圖的高樓。用白話說，假設有人擁有10層樓高的歷史劇院，但他有權蓋50層樓的建築，他就可以把多出的40層空域權賣給附近想蓋摩天大樓的建商，建商原本只有50層樓的空域權，購入空域權之後就可以蓋90層樓。實際操作當然沒有這麼簡單，但是空域權轉移的概念，替紐約市拯救了許多老舊劇院。少了低矮百老匯劇院的曼哈頓，就跟少了摩天大樓天際線的紐約市一樣，難以想像。

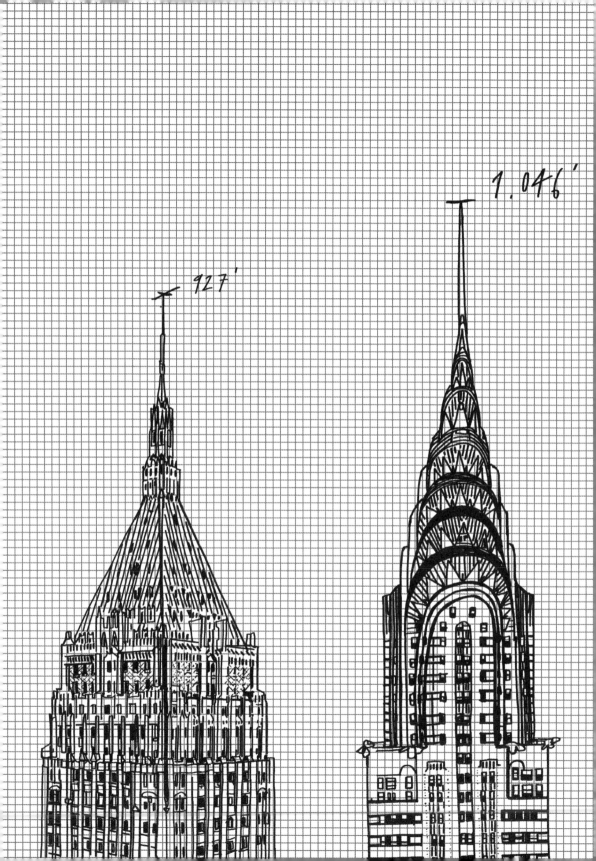

927'

1.046'

垂直建設

摩天大樓是把土地變成鈔票的機器。
不動產價格高昂的人口密集城市，
自然會一層一層往上蓋，再把這些空間租出去。

但是高樓要成為可使用建築需要一些關鍵元素，
其中最重要的就是
可以自動停止的電梯以及鋼架結構。

這些設計問世之後，
城市便開始以暴風般的速度向上擴展，
但是工程師在創新高的過程中，
一定也會面臨到前所未有的新挑戰。

左頁圖：紐約兩座摩天高樓相互競爭世界第一高的頭銜。

停好停滿

現代升降梯

升降梯並非伊萊莎・奧的斯（Elisha Otis）的發明。早在好幾千年以前就有人使用繩索、滑輪以及機械來升降箱子和平台。奧的斯其實和許多設計師、發明家一樣，只是發現了問題，然後找到解決問題的方法。自動停止升降梯的背景如下：奧的斯在1800年代早期和同事替一間傢俱工廠搬運、安裝機器時，一條繩子斷了，兩層樓的升降平台就這樣墜毀。奧的斯親眼目睹這場災難，便替該公司設計了升降梯煞車系統，也因此獲得升遷。

1854年，奧的斯進一步在公共場合重現升降梯墜落事件。奧的斯在紐約水晶宮，站在一個40英尺高的平台上，示意助理剪斷繩索，模擬升降梯繩索斷裂。奧的斯下墜了幾英寸，自動煞車系統就起了作用，平台停了下來，現場觀眾無不歡呼。雖然垂直升降系統並非奧的斯的發明，但是是奧的斯加強了升降系統的安全性，還做了場漂亮的演出。

升降梯煞車系統也漂亮地搭上當代其他創新工程風潮。電梯問世之前，傳統建築頂多幾層樓高，高樓通常是教堂這類有壁龕的建築，或是燈塔。科技日新月異，建築也越蓋越高，但是樓梯逐漸成了人類登高的限制。奧的斯看見電梯改變世界的潛力，開始推廣用電梯來取代麻煩的樓梯。1857年，奧的斯售出了他的第一架客用電梯，安裝在紐約市一棟5層樓的商用建築中。

1861年奧的斯過世後，兩個兒子進一步改良父親的設計，推出更新的升降梯，並且積極廣告、宣傳。他們主打飯店業，向業者推銷豪華電梯，電梯可以帶著貴賓直達頂樓，避開吵雜擁擠的一樓。歷史上，一樓通常是最奢華的樓層，因為出入最方便，但是兄弟倆認為不一定要採取這種模式。隨著電梯的普及，建築也越蓋越高，閣樓便逐漸成了大家最喜愛

的樓層。

　　到了下一個世紀，各大公司也持續調整電梯設計，增加電梯的速度與順暢度，以跟上越蓋越高的大樓。2009年，哈里發塔（Burj Khalifa）摩天大樓完工。哈里發塔矗立在杜拜平坦的沙漠上，高度達2,717英尺，令人頭暈目眩。世界最快的雙層電梯是哈利發塔的賣點之一，製造商不是別人，正是奧的斯電梯公司（Otis Elevator Company）。哈里發塔的雙層電梯1秒可以移動30英尺，乘客約花1分鐘就可以抵達124樓。哈里發塔共有超過70座奧的斯雙層電梯。這棟超級摩天高樓背後有許多了不起的建設工程，但若沒有電梯，根本不可能建造這般高樓。

外牆包覆

建築帷幕

綜觀建築史，建築高度之所以受限，是因為要加高就要把厚重的建材一層一層堆在一起。希臘神殿與羅馬神殿之所以能屹立不搖，是因為離地很近，又有粗重的柱體支撐。埃及金字塔比較高，但是金字塔能垂直向上發展，是因為基座夠寬。哥德式教堂靠扶壁上達天庭，但是教堂的高度還是有限制。一直到19世紀，十層樓的都市建築都還是罕見的奇觀，而且當時的十層建築都有著非常嚴重的缺失：建築石牆底部要使用較寬的石材，也就是說，低樓層的樓地板面積較小。建於1891年的芝加哥殘丘大樓（Monadnock Building）就是個經典的例子。殘丘大樓共16層，在當時算是非常高的建築，但是要達到這樣的高度，底部牆壁厚度必須要有6英尺。

這個限制讓從事絲綢進口的約翰‧諾伯‧史帝恩斯（John Noble Stearns）陷入了兩難。1800年代，史帝恩斯在紐約市百老匯精華地段買了一塊地。很多建築師都告訴他，要在這塊22英尺寬的地點蓋十層以上的建築根本不可能，若硬要蓋，一樓的樓地板面積就會少一半。然而，一位叫做布萊德福‧李‧吉爾伯特（Bradford Lee Gilbert）的建築師，聲稱自己可以完成別人眼中不可能的任務，使用厚度不超過1英寸的牆壁建造高樓。

其他建築師從傳統建材尋找解決方案，吉爾伯特卻打算從工業時代的科技求解——他相中了鋼橋架構，鋼橋架構可以乘載載有數噸貨物的火車。他認為鋼橋的結構原理與建材，既然可以應用在水平建設，也應該可以應用在垂直建設。結構鋼建築並非全新的構想，但是吉爾伯特的設計帶來了突破。吉爾伯特在設計紐約高塔大樓（Tower Building）時，把石材（通常是用來支撐建築）做成一層薄薄的「帷幕」，這些石材無法實際支撐結構——建築完全要靠鋼結構撐住。這

種「構架與外牆包覆」（frame and cladding）建築手法，後來也成為了建設高樓的統一標準。

在當時，很多人合理的質疑吉爾伯特這種創新的建築方式。吉爾伯特面對批評，表示願意把自己的辦公室設在高塔大樓頂樓，藉此展現他對乘載能力的信心。建設過程中，他甚至在風速高達1小時80英里時測試大樓架構，從建築上方投下一顆錘球，展示鋼結構的穩定度。

1889年高塔大樓完工時，吉爾伯特也說到做到，把辦公室搬上了閣樓。完工後的好幾年，他坐在他的辦公桌，看著其他大樓使用他當初推動的結構原理，一棟一棟冒出。高塔大樓幾十年後就被拆除了，但是這棟大樓卻名留青史，成為開創新世代的先鋒建築，引進更多更高的摩天大樓。

一樓還有一樓高

摩天大樓競賽

20世紀的開端，因為有了能建造摩天高樓的工程技術，一場永無止境的攻頂競賽就此展開。「世界最高大樓」的頭銜不斷在世界各地換人，設計師、開發商和客戶其實也都心知肚明，最高建築紀錄的光環總是稍縱即逝。近年來，摩天大樓競賽已躍升國際舞台，競爭非常激烈——杜拜建新大樓挑戰台灣的紀錄，沙烏地阿拉伯又在競賽中超越了南韓。但是回到1920年代，垂直競爭在當時還是新文化。同一個城市中的兩棟摩天大樓同時被提名角逐最高大樓時，就會非常精彩，因為同一個城市的建築師本來就是死對頭。

威廉‧范‧阿倫（William Van Alen）是「建築師即藝術家」的代表，熱衷創意構想，較不在乎時程或預算規劃。范‧阿倫以前的工作夥伴 H‧克萊格‧瑟維倫斯（H. Craig Severance）則比較理性，中規中矩，對經營公司和增加營收比較有興趣。兩人因理念不合而分道揚鑣之後，瑟維倫斯的企業長才替他在紐約的咆哮20年代，找到許多高報酬的工作。范‧阿倫則沒那麼順遂，直到後來汽車大王沃爾特‧克萊斯勒（Walter Chrysler）崛起。當時克萊斯勒打算蓋一棟宏偉、獨創的高樓，而他覺得要實現這個理想，范‧阿倫是最適合的人選。與此同時，瑟維倫斯則與金融夥伴共同投資華爾街40號的新大樓，這棟大樓較有「錢途」、也比較規矩、實用。兩個團隊都打算蓋出世界最高的大樓。

克萊斯勒大樓的團隊搶先公布建設計畫：他們打算蓋高820英尺的大樓，比當時世界最高的伍爾沃斯大樓（Woolworth Building）還要高，伍爾沃斯大樓的高度是792英尺。瑟維倫斯的團隊在幾個月後也宣布了他們的計劃：華爾街40號上的大樓將會有840英尺高。直到開工後，雙方還是不停宣布新的目標高度，越加越高。雜誌爭相報導這場競賽，讓好奇的民眾跟

上最新進度。

克萊斯勒和范·阿倫在建設過程中，不斷調整設計，增加高度，甚至把經典的裝飾藝術圓頂向上延伸。另一方面，瑟維倫斯則使用較簡單傳統的方式與其競爭，以增加樓層數來增加建築高度。但這些手段都不是最終勝利的關鍵，決定贏家的其實是一個隱藏設計。

兩棟大樓越蓋越高，同時范·阿倫的團隊在克萊斯勒大樓內，設計著祕密武器。他們在建築的中心架構內，吊起一塊塊金屬，組裝在一起，堆成尖塔。185英尺的三角尖塔一直藏在大樓內，直到競爭對手決定最終高度，范·阿倫才把尖塔端上克萊斯勒大樓樓頂。克萊斯勒大廈於是成了世界最高大樓，高度為1,046英尺。

克萊斯勒大廈金屬包覆的拱形設計、反射陽光的三角窗、老鷹形狀的裝飾滴水嘴，以及形似車輪蓋的簷壁，收到建築界與大眾各種不同的評論。無論如何，克萊斯勒大廈終究成了紐約市眾所皆知的經典建築，卻沒什麼人對華爾街40號（後改叫川普大廈，〔Trump Building〕）的外型有印象。之後不到一年的時間，紐約帝國大廈（Empire State Building）就以全新高度打敗了這兩棟大樓。克萊斯勒大廈短暫的世界最高樓頭銜，無疑替自己打下了最初的名聲，然而克萊斯勒大廈能在林立的高樓中仍保有一席之地，還是因為它特殊的美學概念。

壓力山大

危機處理

59層樓的花旗集團中心（Citicorp Center）摩天大樓於1967年完工時，紐約人對神奇的鋼筋玻璃帷幕大廈早已司空見慣。不過花旗集團中心仍是世界級高樓，獨特的傾斜屋頂在越來越熱鬧的曼哈頓中城天際線中別具特色。大眾的注意力都在天際線上，卻經常忽略花旗集團中心大廈底部非比尋常的設計。大廈底部四根高蹺般的支撐柱，把整棟大樓騰空架起——但是這些支撐柱和你想像的不一樣，不是位在建築角落，而是在建築四面的正中央。這樣的設計是為了配合街角一座教堂，這整個街區都屬於這間教堂，而該教堂賣出這塊地時下了一個但書，就是新的建設必須在原街角設置一間教堂。這是一大挑戰。

建築師休・史塔賓斯（Hugh Stubbins）是該建築計畫的總負責人，但是解決問題的設計主要出自總結構工程師威廉・勒穆蘇利耶（William LeMessurier）。勒穆蘇利耶的構想是在建築的四面，用支撐柱把建築架高，讓建築位在教堂上方，接著再用山形紋鋼結構把建築包覆起來。這些V字形支撐結構可以把重量引至大廈四面中央的四根「高蹺」。另外再加上「調諧質量阻尼器」（基本上就是一大塊水泥放在壓力滾珠承軸上）可以幫助穩定建築，使建築在起風時不至搖晃。這個設計起初沒什麼問題，直到1978年，勒穆蘇利耶的辦公室接到了一通電話。

建築系學生黛安・哈特利（Diane Hartley）當時正在進行的論文就是研究花旗集團中心大廈。經過哈特利計算後，她發現該建築很難承受從四角方向吹來的風。哈特利想要用勒穆蘇利耶的工程報告證實她的計算結果，但是找不到相關數據。於是哈特利聯絡了勒穆蘇利耶的辦公室詢問是否可提供相關數據，結果發現花旗集團中心大廈建築確實有缺失，大廈的支撐結構有變形可能，風一吹，整棟建築

就有可能倒塌。一般建築比較需要擔心的是側風，角落通常比較穩固，但是這棟大樓的支撐柱位在四面，所以會出問題的地方也不同。雪上加霜的是，當初為了節省成本，決定在主要接合處使用螺栓，摒棄焊接，導致結構更加脆弱。

勒穆蘇利耶檢查了數學公式，發現確實有必要處理結構問題。他比較了建築可承受的風速以及氣象數據，發現平均每55年，紐約市就會發生一次足以吹倒花旗集團中心的暴風，維持建築物安全的前提是調諧質量阻尼器要能正常運作，抵銷鄰近建築搖晃時造成的影響。然而勒穆蘇利耶發現調諧質量阻尼器若因停電斷電，就會使大廈更加脆弱，甚至無法承受小規模的暴風。他還發現花旗集團中心每一年都有1/16的倒塌可能。花旗集團中心就是曼哈頓中心隨時可能引爆的不定時炸彈。

穆勒蘇利耶和他的團隊聯絡了花旗集團，協調建築緊急修繕事宜。在紐約警察局的協助之下，他們規劃了規模大至十個街區的疏散計畫。共有3個氣象單位負責預測強風。當時颶風艾拉（Hurricane Ella）正逐漸逼近，紐約市部署了2,500名紅十字志工待命，建築工人也開始上工。維修工人暗地裡徹夜焊接，天一亮就收工，讓在大廈工作的員工入內上班。颶風艾拉最後並未登陸，大廈內的員工對這項維修計畫也毫不知情。

無巧不成書，紐約市各大報社當時正在罷工，媒體們因此錯過了這個大八卦，整件事就這樣瞞天過海。直到幾年後，時間來到1995年，作家喬·摩根斯坦（Joe Morgenstern）在一場活動中聽到有人談論此事。摩根斯坦於是採訪了勒穆蘇利耶，並於《紐約客》（The New Yorker）報導整起事件——然而當時第一個發現異狀的建築系學生黛安·哈特利的姓名並未見報。就這樣，一棟難以角逐世界最高樓的大廈，找到了其他留名青史的方式——雖然應該不是設計師樂見的成名方法。

一切在於視角

重新界定天際線

1900年代中期現代主義開始流行，現代主義是美學概念及建材需求的產物。20世紀中葉經典的極簡鋼構玻璃摩天大樓因乾淨、實用、架構清楚分明而受人愛戴，建築師也紛紛跟上這個設計美學的風潮。所以舊金山在1960年代晚期提出在市中心建設後現代金字塔高樓時，馬上出現許多反對聲浪，建築界的反應尤其激烈。

泛美金字塔（Transamerica Pyramid）是泛美公司（Transamerica Corporation）的總部也是泛美公司的標誌，這棟建築的建設將會改變天際線，讓鄰近建築相形見絀，成為舊金山最高的大樓。有些人認為泛美金字塔侮辱了都市分區與整齊的都市規劃；有些人則批評泛美金字塔不倫不類，只是行銷噱頭。美國建築師協會（American Institute of Architects）舊金山分會也發聲攻擊泛美金字塔。大樓最頂端200英尺的空間不能使用，單純只是金字塔頂，這對當時擁護現代主義的建築師來說，根本是侮辱建築師的專業。抗議群眾頭戴金字塔形狀的「笨蛋高帽」上街。附近居民也提告希望停止建設。此外還出現了限制建築高度的公投提案。泛美金字塔的設計被批評為「不人性的設計」和「次等的太空針塔（Space Needle）」。但是設計師和客戶無視於這些反對聲浪和抗爭，仍繼續建設。

然而，泛美金字塔完工後的幾十年，有些建築師紛紛改變了看法。時間當然扮演了重要角色，但若把這棟大樓當作舊金山城市體驗的一部分，也是一個不同的視角。泛美金字塔位在舊金山市中心金融區一個特殊的交叉路口，四面都是棋盤式都市街道，也是哥倫布大道（Columbus Avenue）的盡頭。泛美金字塔在這個特殊的位置，構成一個四十五度角。從這條街上觀看這泛美金字塔，可以看到建築的不同面向——或是說不同角度。設

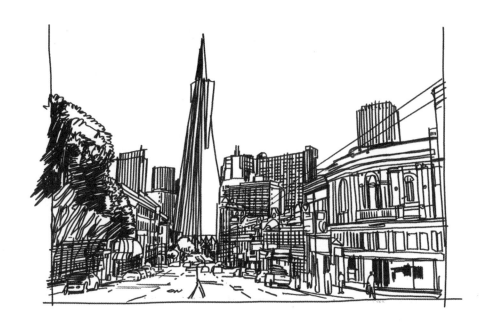

計師當初若能事先公佈這個視角的設計圖（如果這個視角也是設計的一部分），也許可以獲得更多支持者。

泛美金字塔還有其他不雅之處為建築師詬病，好比建築與地面之間的尷尬交會，或是整體結構造成窗戶奇形怪狀。不論如何，如果這些批評在1960年代晚期就成功阻止泛美金字塔的建設，今天的舊金山就不會有如此奇特的天際線。泛美金字塔已不是舊金山最高樓，但在先後建立的傳統鋼構玻璃摩天大樓中，仍展現其特殊風格。

晃上雲霄

發生在101樓的地震

20世紀的摩天大樓競賽起初只是企業實力的展現，好比美國以政治、經濟強權崛起時，相繼出現的西爾斯大廈（Sears Tower）、克萊斯勒大廈（Chrysler Building），以及泛美金字塔（Transamerica Pyramid）。近幾年，以企業名稱替大樓命名的風氣逐漸轉變成以地名命名，例如上海中心大廈和麥加皇家鐘塔（Makkah Royal Clock Tower）都各自成了所在城市的代表建設。台北101也是以地名命名的高樓，這棟建築不只是高，是超級高，所有超過300公尺高的建築都可以獲得超級高的頭銜。台北101高達508公尺（1,667英尺），輕鬆獲得超高建築的稱號。

台北101完工後成為了世界最高的建築，這非同小可，因為要在台北市的都市、地質與氣候條件下建設高樓，會面臨許多挑戰。台北101的工程必須考量地震和颱風等因素，該區的飛機也必須重新規劃航行線路。除

此之外，還要說服住商和訪客，待在這棟巨大建築裡面舒適又安全。建築師李祖原為了提升安全感，把建築外觀設計成超高寶塔的樣式，再用金幣、代表幸運的龍以及其他吉祥設計做裝飾。這些元素在一定程度上可以提升大眾對101的接受度，而建築內部的專案設計師又更進一步提升了整體的安全與舒適感。

維持101結構穩定的關鍵是調諧質量阻尼器，也就是用來平衡風力的

風阻尼球。101阻尼器跟一般阻尼器的不同之處在於，這顆阻尼器同時也是101的經典標誌。有些高樓的調諧質量阻尼器是把重量壓在滾筒上；有些則是一塊水泥懸吊在一池液體中。台北101的阻尼器則是一顆巨大鐘擺，可以減緩建築搖晃的速度。許多細長的摩天大樓都設有不同形式的阻尼器，通常都藏在高層樓的密室內。台北101的巨大阻尼器卻是該建築的一大景點。

台北101的阻尼器位在高樓層，是用四捆粗繩吊掛起來的大金球。這顆大金球由41層扎實的鋼板堆疊而成，重量等同132隻大象。101的安全裝置成了公開展示的作品。開發商還做了其他行銷設計，甚至請來凱蒂貓的設計公司三麗鷗替101設計品牌形象。三麗鷗推出了101卡通人物「Damper Baby」，Damper Baby的身體是顆阻尼球、頭大四肢細。這隻圓胖的可愛卡通人物有黑色、紅色、黃色、銀色、綠色和金色版本，每種顏色都有自己的個性。Damper Baby的眼睛是兩條垂直線，嘴巴是個圓圈，合在一起就是阿拉伯數字101。通往阻尼器的走廊上有許多Damper Baby的圖案負責迎賓。Damper Baby也出現在動畫影片中擔任解說員，101禮品店也有各種Damper Baby的產品和公仔。

2010年，杜拜的哈利發塔搶走了101世界最高大樓的頭銜。超高建築在世界各地如雨後春筍般出現，台北101的名次不斷被往後推。然而，金色阻尼器保住了台北101的世界知名度，101也成了台北市的象徵。超級高樓出現的速度實在太快，要成名不能只靠高度。所以台北101想出了Damper Baby以及各種無敵設計，好比世界最大的阻尼器、世界最快的電梯，同時也是美國綠建築協會（LEED）認證的世界最高綠建築。頂尖摩天大樓開發業者也紛紛跟上腳步，在高樓添加別具特色的元素，例如巨大的鐘樓、透明玻璃觀景平台，或是在外部加裝空中溜滑梯。到了現在，摩天大樓的目標逐漸轉移至教育、娛樂及引起大眾興趣，大樓在暫時創下新高而獲得短暫稱譽之餘，還具備其他令人印象深刻的特色。

* 2009年後改名為威利斯大廈(Willis Tower)，不過原名西爾斯大廈還是更為知名。

集體效應

都市峽谷

若從遠處觀看，天際線是由別具特色的建築組成，如太空針塔或參差不齊的高樓。但是在街道上，各種不同形式的建築會影響人類與城市的互動。馬路兩側的建築不僅影響地面美感與採光，也會影響溫度與風。設計師有時很難預測建築對上述面向造成的影響，或是根本沒有考慮到這些面向。極端的例子中，哪怕一棟不起眼的建築也可能不小心造成惡劣甚至充滿危險的環境。

曼徹斯特的比瑟姆塔（Beetham Tower）於2006年完工，主要結構頂端立著一個美麗的玻璃「刀片」，但是風吹過時會發出詭異的噪音，有個人把這個聲音比做「鋼琴的中央C」。設計師試過很多解決方案，包括吸音海綿以及調整風向的鋁製裝置，但是每每暴雨來襲，比瑟姆塔還是會大聲哭嚎。比瑟姆塔的建築師也為噪音道歉，他本人就住在比瑟姆塔的閣樓，知道這個聲音有多吵。

微風拂來可能產生的問題還不只噪音這種小事。風對里茲的橋水大廈（Bridgewater Place，有時被稱為戴立克〔the Dalek〕）帶來的麻煩更大。橋水大廈因為形狀問題，當地又經常起風，打在建築上的風會往下送，造成地面風速高達每小時80英里。2011年，一輛卡車被風捲起，翻了過去，一名行人慘被卡車擊中。人行道上的行人也常被風吹倒、受傷。橋水大廈試過很多解決方式，最後在建築底部排了一組巨大的擋風板。橋水大廈所有權人甚至必須賠償市政府約100萬美元，補償在颶風日引導車流改道衍生出的政府花費。

倫敦芬喬奇街20號（20 Fenchurch Street）上被稱作「對講機大廈」（Walkie-Talkie Tower）的建築也必須處理風的問題，不過這棟大樓的暱稱，其實來自建築與太陽間的關係，例如「炙熱對講機」（Scorchie）或是「摩煎大樓」（Fryscraper）。對講機大廈在建設時期

才發現內凹式立面會反射、反彈陽光，使建築底部街道溫度升高。對講機大廈曾經成功熔掉路邊汽車的塑膠零件，甚至還點燃了附近一棟建築內的毯子。一名記者曾在對講機大廈前的馬路上用反射陽光煎蛋，展示反射陽光的強度。對講機大廈後來加裝了一層遮陽裝置，得以緩解陽光反射的問題。

這類問題在高樓完工之前，也許有機會被發現、排除，但是從城市的角度來看，高樓群聚累積而成的問題更難處理。高密度城市中，「都市峽谷」（street canyons）會有自己的微氣候。一座座摩天大樓鋪張在筆直的城市街區，會導致風速增加。密集建築的幾何排列方式，會攔截太陽光或凝聚熱空氣，造成溫度升高，加劇都市熱島效應。某些地區的都市峽谷會把空氣中的污染物質向上排出（理論上是對下方的市民有益），但是也有些地方，摩肩擦踵的高樓反而把霧霾困在同一個空間，不斷惡性循環，無法排出。

都市峽谷造成的也不盡然是負面影響。高樓林立有時也會造就迷人的景象，好比「曼哈頓懸日」（Manhattan Solstice）。這個季節性現象發生時，日出和日落會落在街道兩側高樓間的狹長縫隙中。都市懸日並非紐約特有的現象，但是紐約這類地勢平坦的地方，可以不受遮蔽直接看到地平線（或多或少還能看到一點紐澤西），懸日的美麗景象就更是驚為天人。天體物理學家尼爾・德古拉斯・泰森（Neil deGrasse Tyson）替曼哈頓懸日起了一個別名叫「曼哈頓巨石陣」（Manhattan-henge），向真實的巨石陣致敬。泰森心想，未來的考古學家是否會誤以為曼哈頓的棋盤式街區是配合季節性懸日的設計。因為「這個罕見的美景……正巧與國殤節和職棒大聯盟全明星賽的時間吻合，未來的人類學家可能會認為……自稱為美國人的這群人

Manhattan Henge

MANHATTAN HENGE

崇拜戰爭與棒球」，倒也不是完全錯誤，只是這些活動的日期每年會有些調整。

　　城市是複雜的系統，但是有很多人為了更了解城市的運作機制，做了很多相關研究。科學家、工程師和城市規劃師研究城市中的互動，建築公司則針對個案，替單一建築對城市產生的影響建立模型。如同樹木之於森林，城市並非所有大樓的加總，不論這些大樓究竟有多高、多經典。

日常建設

摩天大樓界定都市天際線，
但是人類在體驗城市時，
範圍通常僅限於建築的頭幾層樓或鄰近區域。

我們對一地的感受通常來自店面、
住宅以及博物館。

然而購物廣場的攤販、商店，
對環境的個性以及日常的體驗也有很大的影響，
影響力不亞於世界聞名的厲害建築師。

左頁圖：加拿大多倫多皇家安大略博物館，造型特異的添加建築「水晶宮」。

異國風情

中國城

不論是在舊金山、紐約、洛杉磯或拉斯維加斯，只要在美國傳統社區中看到廟宇式屋頂、龍門、各式中國元素，就知道來到了中國城。但是對初來乍到的中國人來說，中國城的美感並非熟悉的家鄉味，不但風格過時，還混搭了各種奇怪的設計元素。

舊金山中國城最初和市內其他地方長得差不多，有磚砌房屋與義大利式維多利亞（Victorian Italianate）立面。中國移民集中在該區，不是因為特別喜歡這種建築風格，而是出於政治、社會和經濟因素。19世紀的舊金山不太歡迎中國移民，對他們也不怎麼友善。當時的中國城就是個貧民窟，禁藥、娼妓猖獗，導遊有時介紹這個異國風情區又愛誇大其詞，更加深了負面印象。《舊金山紀事報》（San Francisco Chronicle）刊登的〈美國境內的中國——帶你進入中國城的白晝與黑夜，探索野蠻中國人的生活習慣〉（The Orient in America—A Stroll Through Chinatown by Day and by Night—Habits of the Heathen Chinese）已經算是「比較客氣」的中國城報導。

1906年舊金山大地震釀成大火，夷平了大半城市，中國城的居民在災難中和災難後都未能得到附近居民的協助。舊金山消防局把現有資源分給了中國城附近的諾布山（Nob Hill）等高級住宅區，甚至為了防止大火蔓延，炸毀中國城部分建築。

當地一些官員把這場災難視作剷除中國城的大好機會。大火粉塵落定、煙霧清除之前，就有人提出把唐人街移到獵人角（Hunters Point），騰出空間讓白人企業進駐這個精華區。舊金山市長找來建築師／都市規劃師丹尼爾·伯納姆（Daniel Burnham），配合都市美化運動（City Beautiful Movement）擬定相關計畫。打造「白淨城市」的概念在當時相當流行，但也令人不安。中國移民極力抗爭，打出中國人的經濟貢獻，威脅要離開舊金

山，並把事業一併帶走，於是舊金山市政府舉了白旗。

　　但是這又衍生出一個新的問題：該如何從頭打造中國城？當地一位名叫陸潤卿的企業家請建築師 T・佩德森・羅斯（T. Paterson Ross）和工程師 A・W・伯爾葛倫（A. W. Burgren）替華人社群設計新建築，但是這兩人都沒有去過中國。他倆根據幾世紀前的古老圖片（主要是中國民間宗教圖片）來設計新中國城的新樣貌。最後的混搭建築成品充滿各種不同的中國傳統元素，以及美國人對中國樣貌的刻板印象。鄰近其他社區也開始採用相同的建築設計風格，這種設計也奠定了世界各地建設中國城的新美學概念。

　　舊金山中國城發明的混搭風格視覺上雜亂無章，但是背後的概念其實很直觀：社區負責人知道中國城會成為觀光景點，所以用混搭的方式來吸引大眾。舊金山中國城的異國風情略顯不足，但卻足以吸引美國白人，是安全牌。遊客以及遊客帶來的錢潮湧入舊金山中國城，美國各地的中國城也開始跟風建設。以西方視角重建的中國城，在各大城市成功提升大眾對中國移民的觀感——但是另一方面，這種設計也把對中國文化的刻板印象與誤解保存了下來。到頭來，中國城不中不美，歷史不正確又不夠新潮，是個不上不下的存在，也是華裔美人史孕育出的獨特混搭建築文化。

親切好鄰居

現金服務處

一般現金服務處對經過的行人來說可能是不怎麼起眼的建築，但是設計上，可以清楚看出服務處提供的服務。現金服務處屬於金融產業，但是這些小店面看起來一點也不像銀行，銀行通常有柱子、蕨類植物、絲絨地毯、素雅的內部裝潢，用來表現財富。銀行門口可能會有西裝筆挺的人迎接客戶，或至少有一排面帶微笑的行員。進入銀行後，你可能會有點不知所措，不確定應該坐下等候專員，還是走到服務櫃。不熟悉金融機構運作模式的人，如果沒有讀過服務手冊或是和油嘴滑舌的專員討論服務內容，可能很難判斷銀行究竟提供哪些服務。而一般的現金服務處的外觀、給人的感受也和銀行差不了多少。

2008年，全美最大連鎖現金服務處所有人湯姆·尼克斯（Tom Nix）在《紐約時報》（New York Times）一篇報導中，向道格·麥克葛雷（Doug McGray）解釋他們內部裝潢的關鍵元素。尼克斯強調他們的服務處故意不使用華麗裝飾，設計得像街角雜貨店鋪，創造出親民社區據點的氛圍。服務處內部也沒有高級地毯——尼克斯的店面全使用合成地氈。這種設計是為了讓建築工人和藍領階級從街上踩著髒靴子進來時，可以感覺自在。

現金服務處簡單明瞭，裡面通常有一個大看板，看板上標示出各種服務與價格。現金服務處提供的交易服務，對藍領階級來說條件很差、很剝削，但是至少費用標示清楚明白。銀行提供的服務可能有五種提款帳戶、不同的投資組合等金融工具，手冊上印著密密麻麻的複雜利率；現金服務處的服務較少，但是比較直觀。

現金服務處與發薪日貸款機構常因蓄意操弄與高額費用而為人詬病，但無論如何，這些鋪著合成地氈的據點依舊門庭若市。對不需要相關服務的人來說，現金服務處可能很不起眼，不過就是一堆零售店中的一間店

面，然而這些據點雖然不怎麼光鮮亮麗，卻是經過精心設計。現代一些銀行開始注意到現金服務處的設計元素，也開始拋棄蕨類植物與鏤空花紋，效法零售店面的設計，甚至內建咖啡廳，讓銀行空間更舒適、更友善、更便民。

可愛的鴨子

廣告式建築

7層樓高的籃子大樓是棟有著巨大野餐籃造型的辦公大樓，完工後不到20年，就被丟上市場販售。籃子大樓在全盛時期，共有500名隆加伯格公司（Longaberger Company）的員工在裡面辦公。這棟大膽前衛的建築是以該公司著名的中型手作菜籃作為設計藍圖，建築本身也成了隆加伯格的巨型廣告。後現代主義建築師羅伯特‧文丘里（Robert Venturi）和丹尼斯‧史考特‧布朗（Denise Scott Brown）稱這種建築為「鴨子」，籃子大樓就是鴨子建築的經典代表。

鴨子建築以形狀和建設工程來展現建築功能。鴨子的名稱源自紐約長島的「大鴨」（Big Duck）建築，大鴨建築是販賣鴨肉和鴨蛋的商店。建築外觀讓過路人清楚知道建築裡面有些什麼，用不同的手法來表現建築功能，與較常見的「裝飾棚子」（decorated shed）建築有所差異。裝飾棚子就是一般的建築，只是加上了具備解釋功能的標誌和裝飾，例如有巨大招牌的大型連鎖店或餐廳。

1960年代晚期和1970年代早期，文丘里和史考特‧布朗在研究賭城大道時，替鴨子建築和裝飾棚子做了清楚的區分。當時很少有建築師研究針對大眾設計的商業場所，甚至認為這種研究很可恥。其他現代主義專家認為賭城這座萬惡城市金玉其外、敗絮其中，充滿假歷史建築、裝飾，但是文丘里和史考特‧布朗卻在這些無聊建築的符號學中，挖掘出更深的內涵。

羅伯特‧文丘里、丹尼斯‧史考特‧布朗和史蒂芬‧伊茲諾（Steven Izenour）出版了一本頗具爭議的著作：《向拉斯維加斯學習》（Learning from Las Vegas），在書中發表自己的發現與觀點。這本書在建築界掀起一陣波瀾。沒多久後，現代主義以及最終被稱作「後現代主義」的新風格開始彼此較勁，這本書也刺激了其他當代建

築師選邊站。「文丘里、史考特・布朗合夥事務所」（Venturi, Scott Brown & Associates）把所學謹記在心，應用歷史建築的風格、混搭設計，在建築中加入可愛的招牌和標誌，這些設計也成了後現代主義運動的代表之作。

　　不管設計師覺得仿歷史裝飾很酷還是很俗，對於是否該在當代建築中使用裝飾，或如何在當代建築中使用裝飾，仍讓今日的建築設計師感到苦惱。後現代主義建築師受到不少批評，有些評論家甚至攻擊鴨子建築和裝飾棚子太主觀、太任性，但是這種建築概念直到今日仍影響著建築界。

無論如何，用這種方式來區分世界上的建築很有意思。鴨子建築很稀有，而且在荒涼的地方看到鴨子也會特別開心。

明星建築爭霸戰

「跳 Tone」的添加建築

2007年，多倫多皇家安大略博物館（Royal Ontario Museum）在歷經多年的翻新與裝修後，揭幕了博物館的最新建設：「水晶宮」。這棟無釐頭的附加建築引起不少爭議。佔地十萬平方英尺的水晶宮是世界級明星建築師丹尼爾·里伯斯金（Daniel Libes-kind）的作品。水晶宮是複雜的幾何結構，把玻璃、鋁、鋼等建材交織在一起，包住傳統的磚砌本館。在原本的新羅馬式義大利建築外，加蓋外型截然不同的三角形建築，建築界同仁皆難以想像，這就像是在老派火車站外加蓋一棟孤獨堡壘（超人的避難所）。安大略博物館新舊並陳、秩序與混亂並列，相當詭異，一名評論家用挖苦的口氣（以及客戶口吻）說：「以後再也不要同時雇用兩名建築師了。」整體而言，水晶外觀確實搶眼，但是當不連貫的建築手法在都市景觀中成為主流時，視覺層級就會逐漸瓦解。

熟悉里伯斯金或法蘭克·蓋瑞（Frank Gehry）等解構主義大師作品的人，會知道解構主義常有大膽複雜的設計（不論有沒有考慮到周遭的景觀或建築）。有些設計會跳脫城市整體外觀與歷史脈絡，藉此突顯建築的目的、功能與地位，綜上，博物館外觀與周遭景物格格不入也很合理。形狀與風格可以展現建築在文化與城市中的地位，多倫多安大略博物館宏偉的本館與里伯斯金大膽的附加建設，應該都想達成這個目標。但是像瑞士伯恩的西城購物休閒中心（Westside Shopping and Leisure Centre）這類非市政建設，三角外觀這種噱頭似乎就有點太超過了。不管你怎麼看，這兩個實例都告訴我們，不應僅以建築本身來評論建築，形體、社會與文化脈絡也都是重要的考量因素。無論如何，歷史上總是充滿各式各樣的特色建築，其中也有不少在建設初期就飽受批評。

巴黎就有很多這樣的例子，最著

名的大概就是巴黎鐵塔。巴黎鐵塔建立之初因鋼筋骨架暴露在外而被嘲笑為「眼中釘」，旁觀者得知這只是暫時的外觀時，才稍微覺得舒服一點。但是這座鐵塔最後就這樣成了定局，成為巴黎天際線的一部分，從此奠定巴黎經典建築的地位。倫佐·皮亞諾（Renzo Piano）和理察·羅傑斯（Richard Rogers）等明星建築師打造的龐畢度中心（Centre Pompidou）也受到這樣的待遇，揭幕時被批評為「怪獸」。龐畢度中心運用了內外反轉的建築手法，把通風和機械管線暴露在外，內部的寬敞空間則是藝廊。龐畢度中心從那時起就被視為大膽突破的創新建築，至少有些人這麼認為。貝聿銘設計的羅浮宮玻璃鋼筋金字塔成為巴黎市景時也為人詬病。金字塔造型被評為年代錯置、不協調，好像只是單純想要仿古埃及建築，卻又使用現代建材，與法國文藝復興歷史風格的博物館本館格格不入。但是在今天，羅浮宮金字塔卻成了經典建設。

上述這些例子以視覺方式突顯建築在周遭景物中的重要性，有的直接以建築手法呈現，有的間接以建築與環境的互動（或缺乏互動）表示。這些建築運用大膽的手法彼此爭豔，也成功成為眾人注目的焦點。但是刻意展現優越，或不分青紅皂白貿然創新，其實是個冒險。住房、銀行、購物中心等日常生活建築，最好還是融入周遭環境為佳。不是所有建築都可以、都應該要有特色。在每棟建築都想獨具一格的世界中，反而找不到真正亮眼的建築。

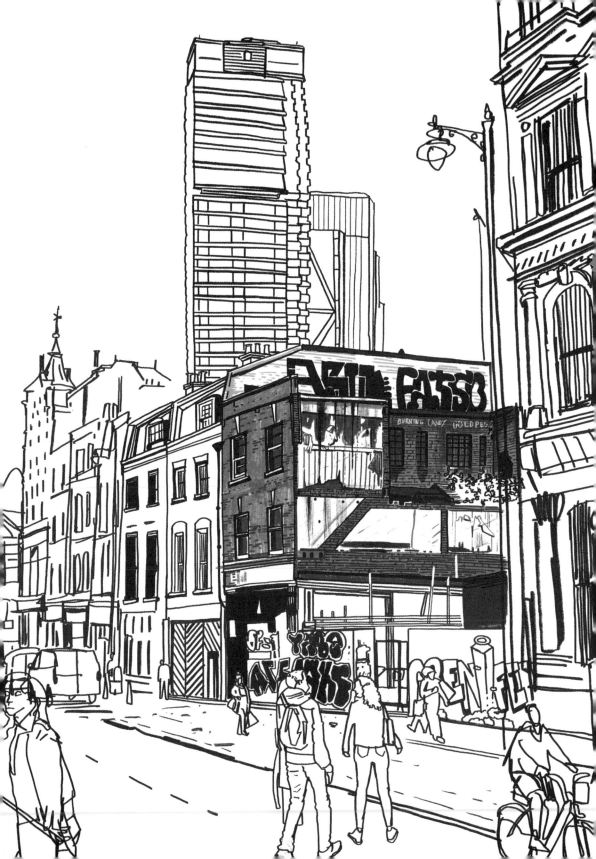

前人的遺產

建設新建築時做的決定，
反映了一個文化的優先順序與價值，
而維持、保存今日城市中的歷史建築的方式，
也一樣反映這些面向。

隨著都市演化，前瞻性的開發與回顧式的維護常
會產生衝突。

保存、修復、重建、
穩定歷史建築的方式（或是單純任其凋零），
對都市特色都有很大的影響。

左頁圖：拆遷後內裝外露的舊建築。

異教徒之門

重疊的歷史遺跡

羅馬古城／軍事要塞卡農屯（Carnuntum）鋪展在奧地利維也納附近的多瑙河（Danube River）沿岸。世界各地的遊客會來此探索這個巨大的露天博物館，向歷史學習。該處遺跡有的年久失修、有的正在重建。有些建築埋沒在殘骸堆中，有些則經過強化穩定，甚至使用古老的修復方式和建材進行重建。

卡農屯的眾多建築中有一座巨大的紀念碑，一般認為這是君士坦提烏斯二世（Emperor Constantius II）用來紀念自己軍事成就的建設。這座巨型四面拱門（quadrifrons）紀念碑在中世紀被認為是異教偉人的四面塚，所以被稱作「Heidentor」——異教徒之門。（諷刺的是，君士坦提烏斯二世本身是亞流教派的基督徒，以迫害異教徒聞名。）

這座拱門紀念碑年久失修，部分已經崩壞。紀念碑實體未被修復，但是它的歷史樣貌，卻以更簡單、更吸引人的方式保存了下來，在遊客眼前

栩栩如生。紀念碑附近有兩個金屬座，金屬座上架著一塊透明板，就像是一個透明銘牌，板上有線條圖案。把透明板上的線條對齊紀念碑，紀念碑的原始樣貌就會和殘缺的實體重疊在一起。如此一來，觀者就可以在腦海中結合實體廢墟和透明板上的輪廓，同時看到過去與現在。這種重建方式很簡單，卻很有效。

這類遺跡引起了考古學、藝術等界的關注，但是各界的利益衝突，讓古蹟保存、穩定、重建的相關決策變得複雜。多數人都認為應盡可能想辦法用合理的方式保存歷史遺跡，至於該如何保存，卻意見分歧。根據某一時期的樣貌來修復古蹟，可能會導致一地錯綜複雜的歷史被限制在特定的時間範圍，如此便無法如實呈現建築的完整歷史。該修復哪些部分、該改變哪些部分這種細節討論，對有志替現在與後代保存歷史建築的人來說，會是個持續不斷的文化挑戰。

被犧牲的賓州車站

歷史保存

紐約人超討厭賓州車站。賓州車站於 1968 年完工，是個單調、陰暗、擁擠的空間——與原本的賓州車站大不相同。初代賓州車站是麥金、米德與懷特事務所（McKim, Mead & White）的設計，於 1910 年完工，是都市景觀中的宏偉學院派（Beaux Arts）建築。原賓州車站有巨大的多立克柱迎賓，走下大型階梯後，是一片遼闊寬敞的空間，有自然光從弧狀玻璃屋頂傾倒而下。

宏偉的原賓州車站結合了歷史建築元素與現代工業美感，從過去汲取靈感，再用現代科技建設。原賓州車站之壯觀程度，讓全美首富范德比爾特家族（the Vanderbilts）的紐約中央車站（Grand Central Station）相形見絀，范德比爾特家族於是決定砍掉重練，才造就了今日經典中央車站的樣貌。

但是幾十年下來，原賓州車站開始變得破舊。鴿子拉屎的速度遠超過清理速度，難清潔的高處更是累積一堆鴿屎。窗戶一直破，一樣也來不及修。戰後進入噴射機時代（Jet Age），客運火車生意變差，加上州際公路問世，火車站漸漸入不敷出，難以支付昂貴的修繕費用。

賓州火車站的所有人必須想辦法增加收入。在曼哈頓等寸土寸金的密集城市，空域權非常寶貴。車站所有人心想，若不能靠車站本身賺錢，至少可以賣出車站上空的建設權。各種提案相繼而出，舉凡大型停車場、辦公大樓，或是圓形劇場，但是最後勝出的是多功能麥迪遜廣場花園。車站底下的火車軌道會維持原樣，但是車站上方的建築必須拆除，騰出空間給新的上空設施。賓州火車站當下狀態很差，所以拆除工程並沒有太多反對聲浪。

只有在 1960 年代早期，紐約「優化建築倡導團隊」（Action Group for Better Architecture）的建築師發起一場遊行，呼籲保留原賓州車站。優化建築

倡導團隊用團隊名的英文縮寫「AG-BANY」（誰記得住）自稱，高喊著「美化不拆除」的口號（看得出來這些人沒什麼示威遊行經驗）。但該拆的還是要拆。1963年，手鑽機開始破壞車站，建設工程就此展開。花崗岩和洞石的細部設計全被拆除，投入紐澤西的沼澤中。

新車站的設計很不討喜。1968年，建築史學家文森特‧斯卡利（Vincent Scully）難過地表示，「過去進城總受到尊榮禮遇；現在進城像過街老鼠。」市民和政府官員也逐漸發現重建是個錯誤的決定。這場重建之災後，紐約市長羅伯特‧費迪南德‧華格納（Robert F. Wagner）設置了地標保護委員會（Landmarks Preservation Commission），也制定新法保護舊建築。但是接下來的幾年中，紐約仍持續痛失經典建築，因為委員會替申請者審查、核發地標認證的速度實在太慢。

1968年，中央車站也上了斷頭台。中央車站步入賓州車站的後塵，開始賠錢，中央車站也擬定計畫準備向上建設，創造更多收入。但是這次，政府官員介入了中央車站開發案，阻止中央車站的建設計畫。中央車站所有人和紐約市政府打起了漫長的官司。賈桂琳‧甘迺迪‧歐納西斯（Jacqueline Kennedy Onassis）公開表示支持保存中央車站，車站未來的命運於是從紐約的問題變成了全美的問題。官司也從地方法庭打到聯邦法庭，最後進入最高法院，最高法院根據1978年的地標法判紐約市勝訴，中央車站為歷史車站，必須保存，不得拆除。

究竟是否因為賓州車站捨己才拯救了中央車站，並不好說，但是賓州車站的拆除確實造成影響，避免中央車站及紐約等地的類似建築步入相同的命運。今天，中央車站內部的拱形屋頂上仍留著一塊烏黑的煤垢，提醒著旅客和通勤者，中央車站曾一度因破舊不堪，險遭拆除，但最後仍被判定為值得保存的歷史建築。

恢復昔日的光輝

複雜的古蹟修復

要說服大眾把備受喜愛的建築修復成原本乾淨整齊的樣貌，其實不是那麼容易。替老舊建築擬定修復計畫是個複雜的大工程。希臘、羅馬時代的雕像與建築原本都塗上了搶眼的亮色漆，把這些建設修復成原貌是可以還原歷史，卻存在著諸多爭議。就連自由女神像等現代建設，也是以改變後的樣貌聞名天下——自由女神的銅漆起初跟全新的硬幣一樣閃亮，後來才氧化成今日的綠色。自由女神像於1980年代進行徹底翻修，許多結構都恢復了昔日的光輝，但是卻沒有人打算把人像拋光回原本的銅色。此外，蘇格蘭中部史特靈城堡（Stirling Castle）的大廳（Great Hall）世代以來都是石頭外觀，在經歷了一次大翻修之後，整個建築才變成了黃色。

想到城堡，就會想到巨石砌成的建築以及搶眼的砲台。實際上，許多城堡的結構其實錯綜複雜，甚至是好幾十年、好幾世紀累積建設的成果。

史特靈城堡就是這種經年累月的建設，有宮殿、小教堂、內院、外院、大廳及其他可反映城堡世紀歷史的增設建築與裝修。這個著名的小山丘上仍保有12世紀，甚或更早的城堡遺跡，但是多數建設主要來自1400和1500年代。在這一系列建築中，有座刷著柔和淡金黃色油漆的大殿堂特別搶眼。

這座大殿堂叫做大廳，是史特靈城堡非常重要的建築。大廳於1503年完工，是王室與貴族聚會、宴會、慶祝、立法的地方。 1991年，負責國家歷史文物教育與保存的蘇格蘭文物局（Historic Scotland）著手裝修大廳。文物局接手時，大廳的狀態很差。這棟建築有超過一世紀的時間是由英國戰爭部（War Office）負責管理，被視作功能性的軍事建築，所以窗戶、門、地板、天花板都被換過，整個地方被改造成軍事營房。軍隊使用後的大廳破爛不堪，完全無法反映該建築

過去的光輝年代。

蘇格蘭文物局奉命根據現狀判斷該如何處理這些建築，必須決定是要保留建築殘破的外觀、修復成軍用時期的狀態，或是修復成更早期輝煌時代的樣貌。文物局考慮到大廳自1500年代來的文化地位，決定把大廳回覆到16、17世紀時的榮景。

這個決定也衍生出很多重要的問題：建築原先究竟長什麼樣子？建築工法為何？修復團隊埋首查找史料，從刻版畫按圖索驥，但是有些資料的內容不太一致。每幅畫上的建築高度、數字，以及牆壁、煙囪和屋脊獸（屋頂上的巨大動物雕像）的位置都有落差。修復師爬梳了許多相關資料，努力解開這些盤根錯節的謎團。最後，修復師認為屋脊獸最有可能位在懸臂樑屋頂支撐結構突出處（該懸臂樑結構也是根據1719年的圖畫而重建的）。每一項新發現都能幫助判定其他構造的位置，重建計畫也得以越來越精確。

重建後的大廳正式揭幕，當地人很喜歡屋頂某些元素以及格狀木樑支撐架構，但是大廳外觀有個簡單卻突兀的改變，讓很多人感到措手不及，引起不小的爭議，也就是黃赭色的石灰外牆。蘇格蘭文物局多方尋找線索，想得知大廳過去的樣貌，建築外側有些地方還留有幾處過去的粉刷痕跡，只是被後來的添加設施遮住了。從這項發現可以直接看出大廳外牆原本塗著鮮豔的顏色。當時的建成環境基本上充滿了死氣沉沉的灰色與棕色，大廳卻是鮮豔的黃色，由此可看出大廳在城市與該地區的重要地位。

大廳修復歷時多年，修復過程中，整棟建築幾乎都包覆在鷹架和塑膠布內，所以當修復完成的大廳公諸於世時，許多人看到最後的亮黃色外觀都感到震驚，馬上公開批評。事過境遷再回頭看，當時若能與社區多溝通修復計畫的相關內容，也許就不會

造成這麼大的反彈。大廳修復完工的樣貌，是蘇格蘭文物局盡了最大努力求精確的成果，亮黃色的外牆也比黯淡無光的灰色畫出了更明確（並且更明亮）的歷史樣貌。一些當地居民還是覺得黃色有些刺眼，畢竟建成環境只要出現大變動都很刺眼。遊客卻感覺黃色很迷人（因為黃色讓人驚艷），迷人之外也具有教育意義，展現了歷史的色彩繽紛。

拜數位模型工具之賜，在未來，這種大陣仗的建築修復手法會越來越罕見。現在，對歷史保存有興趣的機構可以用3D建模渲染（3D rendering）的方式來重現建築各階段的狀態（不論是已知狀態或推測狀態），無需實際修復建築。這樣人們就可以經歷建築多年／多世紀以來演化（或凋零）的樣貌，了解建築在世界上經歷的各種不同階段。

任性的建築師

不忠於歷史的歷史重建

距離柏林圍牆倒塌已經好幾十年，但是中歐與東歐的建成環境中，仍有蘇聯政府的影子。布拉格、布達佩斯和布加勒斯特等城市都能見到蘇聯時代的巨大方塊式建築。波蘭首都華沙的建築多為共產時代的方塊建築，色調黯淡，不過也還是有例外。華沙舊城區等地有許多歐洲遊客，紀念品商店林立，也有許多觀光馬車和古色古香的美麗建築，遊客在大城市想體驗的一切，應有盡有。但是眼見不一定為憑。舉華沙為例，你在華沙看到的景物很多都是騙人的，華沙的古風建築其實是第二次世界大戰後的產物。

二戰時華沙被打到落花流水，甚至有人認為不應重建華沙，或選擇其他地點作為波蘭首都。最後，波蘭政府決定用「快、俗、大」的蘇聯風格來重建華沙。但是在歷史要道：舊皇家幹線（Royal Route）上，政府卻大張旗鼓，請來建築師、考古學家以及其

他領域專家進行都市重建，這個區域也就是現在的舊城區（Old Town）。政府甚至還打造了特製的窯，把殘磚破瓦燒成新的建築用磚，推廣建材永續。

在殘破不堪的戰後華沙，這個重建計畫非常成功，是絕地重生的美好故事。但是時間一久，當地人也開始發現這個偉大的重建工程有些不合理之處。首先，許多建築外觀是古蹟，內裝卻是現代風格。除此之外，還有其他從外觀就可一眼看出的錯置。

舊城區在戰前確實有些城市地標，例如大型劇院與城堡，但是這些建設並非觀光景點，早已失修、廢置。重建後的舊城區經過清理，添加了懷舊之情，使用歷史元素，卻又比真實的歷史建築更進步。皇家幹線兩側的建築明顯經過簡化，過去是一排排不等高的建築，現在卻蓋上了整整齊齊的三層樓新建築。有些人認為與其重建原貌，標準化反而可以反映共

產主義的平等思潮，統一樓層數這類決策，就是推廣平等的實務教學。

　　都市規劃師開始進行都市重建，也從各個歷史時期尋找靈感。有些建築採用義大利畫家貝納多·貝洛托（Bernardo Bellotto）的風格，貝洛托在1700年代來到華沙，那是二戰前的華沙、尚未成為廢墟的華沙。貝洛托擅長寫實、記錄式的畫作，作品非常精確、有很多細節，但是他的畫作也有自己的藝術表現。舊城區重建時參考貝洛托畫作中的理想樣貌作為藍圖，蓋了許多建築。

　　如實重現舊城區並非不可能的任務——許多學生與建築師拍下的城市照片、繪製的城市圖，清楚記錄了華沙戰前的樣貌。但是對蘇聯政府來說，把舊城區打造成理想樣貌其實有兩個功能，一是可以把舊城區帶回現代資本主義前的時代，二是可以向世界展現蘇聯政府管理下的華沙，比過去更美好。

　　今天，華沙市區很多地方的景觀旁都陳列著貝洛托的市景畫作，用來表示實際景觀與畫作相符，作為重建的「成果展示」。華沙都市重建確實成功——雖說不盡然符合史實。用主觀手法進行都市重建並非華沙特有的文化，只是華沙的做法比較徹底。世界各地有很多城市因為懷舊，想在城市中重現歷史，於是創造出許多類似華沙舊城區的仿古社區，讓當地人嗤之以鼻，遊客卻流連忘返。這些地方不但與現代格格不入，與歷史的軌跡也不見得一致，好壞自在人心。

物競天擇？

非自然淘汰

義大利首都的古羅馬廣場（Roman Forum）東邊有座舉世聞名的歷史遺跡——羅馬競技場。拜現代媒體之賜，就算不曾親臨現場，羅馬競技場的圓胖造型、層層堆疊的拱門、坍塌曲線以及歷經風霜的外觀，都是眾人熟悉的景象。好幾世紀以來，紅棕色的羅馬競技場遺跡外包覆著另一個顏色：綠色。一直到不久以前，競技場遺跡仍被樹、草、藤蔓和灌木包覆，各種植物在競技場各處不同的微氣候中茂盛生長，有些地方濕冷（低樓層的陰暗處），有些地方乾熱（高樓層無遮蔭處）。許多造訪羅馬的歷史藝術家、作家看到這般蓊鬱的綠色景觀深受感動，紛紛記錄下他們的感受。查爾斯·狄更斯（Charles Dickens）就是其中一人，競技場「被綠意攻佔的牆壁和拱門」令他非常震撼。此外也有許多歷史繪畫描繪了這座建築遺跡孕育出的繽紛植物生態。

1850年代英國一位名為理查·狄金（Richard Deakin）的植物學家為羅馬競技場豐富的植物物種感到吃驚，決定到此展開一場植物田野調查。狄金記錄了400餘種物種，有些非常罕見（甚至就他本人所知，根本不存在於歐洲）。這麼多種不同的植物齊聚一堂，狄金覺得不可思議，他的假說是：罕見植物的種子可能是羅馬人把獅子、長頸鹿，或其他外來動物帶到競技場參加競賽時，夾在動物皮毛中或肚子裡一併帶來的。這項假說很難證實，但是確實可以解釋狄金找到的各種非原生物種。

無論如何，在政治的推波助瀾之下，考古學最終還是戰勝了植物學，這個特殊的植物生態也在約一個半世紀前消失了。1870年，義大利被非基督教民主政府統一，新的政治勢力挑戰了教皇在羅馬的權力。新政權的理念與舊政府相左，希望根據古羅馬歷史打造一個理性、科學、現代的義大利。為了實現理念，新政府清除了

入侵羅馬競技場的外來植物，讓競技場在外觀上更具美感，也藉此穩定、保存建築遺跡。這些植物確實慢慢地在摧毀競技場，卻也是羅馬競技場歷史進程的重要元素。建築不只是堆疊而成的建材——居住在建築的植物（或動物）也訴說著建築的歷史，古羅馬競技場還是獅子、老虎等嘶吼型動物的溫床，是不是很棒！

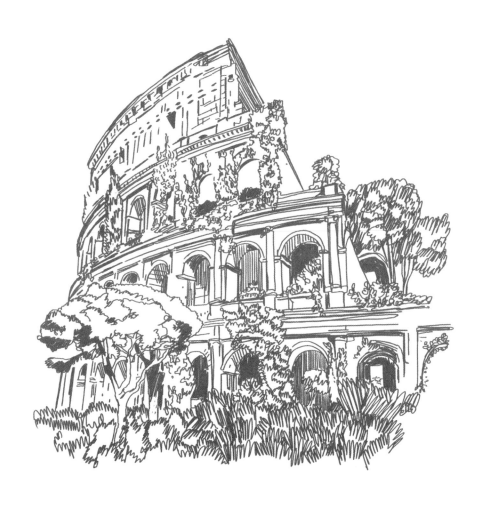

褪色的勝地

引人入勝的廢墟

不論是巨大神祕的古老建築或是一般的廢棄房屋，具有年代美感的廢墟總是引人入勝。當然，在有年輕城市（如舊金山）、年輕州（如加州）的年輕國家（如美國），西方文明的古老建築遺跡並不常見，但是，灣區人沒有放棄！

太平洋沿岸近金門大橋的防波堤旁，緊連著蘇特羅海水浴場（Sutro Baths）遺跡。遺跡附近有個洞穴和一些古浴場的殘骸。乍看之下，這些遺跡很像詭異、古老、被人遺忘的羅馬遺跡，但是這座泳池／遊樂園複合設施其實只有一個多世紀的歷史。蘇特羅海水浴場是因挖礦一夜致富的德國工程師阿道夫・蘇特羅（Adolph Sutro）的得意傑作。蘇特羅就是西岸的洛克斐勒（John D. Rockefeller），投資大錢大興舊金山建設，工程精細的蘇特羅海水浴場就是其一。

蘇特羅起初計畫打造由太平洋潮汐供水的戶外水族館，但是這項計畫卻不斷擴張，企劃初期，蘇特羅只雇用了一位工程師，基礎工程趨近完工時，又有一位建築師加入。計劃完工後，不僅有好幾座泳池、連接水道、數百間更衣室，還有一間藏有各種新奇物品的博物館。蘇特羅海水浴場大半設施被罩在巨大的玻璃罩內，成了灣區的水晶宮／康尼島複合設施。

蘇特羅海水浴場雖然新奇有趣、引人入勝，卻在開幕第一天就開始虧損，其中一個原因是海水浴場位在城市外圍，交通不便。蘇特羅希望吸引更多遊客，便開始投資海水浴場周邊的鐵路建設。到了1894年，蘇特羅選上市長，他最愛的海水浴場仍舊沒有盈利。幾年後，蘇特羅過世，家人本打算拆除蘇特羅海水浴場，最後卻不小心又再經營了半個世紀。

蘇特羅的家人起初打算裝修蘇特羅的浮誇建設，藉此吸引更多遊客，甚至曾經把較低的泳池抽乾，填入沙子，做成室內熱帶海灘。如果你曾經

去過寒冷的海洋海灘（Ocean Beach），在天然海灘另一側打造玻璃屋室內海灘的想法應該不至於太誇張。但是，唉，這個點子最終還是失敗，原本的室內泳池後來被改建成溜冰場。蘇特羅家族也嘗試了更多不同的建設，但都不怎麼成功。

1966年，蘇特羅海水浴場正準備大舉翻新，一場大火卻把整個區域燒得殘破不堪。1980年，這塊土地被賣給了美國國家公園管理局（National Park Service）。今天，該處為金門大橋休閒區（Golden Gate Recreation Area）的一部分。雖然蘇特羅海水浴場營業時從未吸引太多遊客，但是近幾年，這個地方卻成了免入場費的現代廢墟，吸引不少人潮。蘇特羅海水浴場和所有建成環境一樣，不斷演進。幾年下來，海水浴場的建設也不斷風化，一塊塊剝落，掉入海中。大自然奪回地權，植物慢慢佔領海水浴場，把它變成了一塊濕地。小鳥經常造訪，積滿水的泳池中也可見到水獺。於是，雖然（或是因為）蘇特羅海水浴場逐漸崩壞，卻出現了各種不同的新功能，原以為這是古建築遺跡的遊客的好奇心也得以被滿足。

圓圈景觀

遺跡輪廓線

2018年夏，北歐歷經了一場可怕的熱浪，不列顛群島各處可見道路融化、荒野烤焦、植物枯乾。當時，學者／廢墟迷保羅・庫柏（Paul Cooper）替《紐約時報》（New York Times）寫了一篇文章，細數這場旱災帶來的可怕後果。庫柏提到：「在英格蘭、威爾斯和愛爾蘭，羅馬時代、舊石器時代、中世紀的屋舍、殖民建設、古墓、石陣及街道規劃重新浮出檯面——歷史以景觀的形式，在各處出現。」消失的建築痕跡慢慢浮出，自然景觀的表面出現了神祕朦朧的藍圖。土壤品質、密度、孔隙會影響地表植物的健康，在綠地上勾勒出地下遺跡的輪廓與樣貌。

記者安東尼・莫非（Anthony Murphy）在愛爾蘭田間用空拍機拍照時，發現了深色的作物痕跡圍成的巨大圓圈。考古學家後來發現，數百年前該處曾經豎立巨木陣。若不是常青的愛爾蘭當時異常乾旱，這個巨木陣根本不會被發現。這座巨木陣早已坍塌腐壞，但是木造巨柱留下的凹陷，對植物生長模式產生很大的影響。巨柱原位土壤上的作物比鄰近作物還要翠綠、健康，在嚴重乾旱時又會更加顯

眼。

在英格蘭，德比郡（Derbyshire）的查茨沃斯莊園（Chatsworth House）等地也因乾旱而出現了舊花園、舊建設的痕跡。查茨沃斯莊園中，一座17世紀的古花園也因為植物生長方式不同而浮出檯面，只不過這次是反向：地表下的舊人行道和花盆改變了土壤和水的位置，導致該處植被比周遭稀疏、枯黃。而在附近的諾丁罕郡（Nottinghamshire），枯黃植物是精緻的克蘭博莊園（Clumber House）大宅的足跡。莊園大宅過去歷經數場無情大火，終遭拆除。莊園大宅房間和大廳的輪廓浮上地表，在綠油油的草坪上，成為一張一比一的巨大藍圖（其實是棕圖）。

作物痕跡、乾旱痕跡只是考古學家用來鑑定建設史的其中幾種天然線索。結凍痕跡也可以幫助找出舊遺跡，不同的結凍、解凍速率反映不同的土壤類型及水深。從地面隆起處的影子可以看出坡度較不明顯的大型土方工程，或是長滿草的古高地堡壘、城堡。

用飛機或空拍機攝影最能看清楚

上述現象，不過紅外線攝影或是熱成像攝影也很方便。另外值得一提的是，紅外線和熱成像技術其實在現代飛機和其他高科技工具出現之前就已經存在。早在1789年，自然學家吉爾博·懷特（Gilbert White）就發現當地人會利用地表濕度差，找出埋在濕地裡的橡木（可當燃料），懷特心想：「這種觀察方式，除了用來找出房舍中被人遺忘的舊排水管和水井，是否也可以運用在羅馬驛站、兵營，藉此找出當時的街道、浴場、墳塚以及其他有趣古物的隱藏遺跡？」可以啊，懷特，當然可以。

接下來的好幾世紀，蘇格蘭、英格蘭，以及羅馬古城阿爾蒂納姆（Altinum，北義大利威尼斯前身）都藉著這些痕跡挖出不少考古遺址。這些痕跡不是那麼明顯，也不能光靠這些痕跡就看出事物的原貌——痕跡通常只是一個指標，表示地下可能埋藏著有趣的東西。考古學界這些朦朧記號讓我們得以一窺刻劃在地表上的人類史。不論是經過保存、修復，或是被放任凋零的古建築，它們的遺跡都能替後世刻劃出不褪色的歷史印象。

建築拆除規範

計畫性拆除

每20年，日本的伊勢神宮就會經歷一次大規模的拆除重建，這項傳統已有1000多年的歷史。拆毀重建的過程反映了神道教「置之死地而後生」的觀念，同時也是歷史保育的方式，每一次重建都會特別注意細節的傳承。定期拆除重建並非神宮特有的文化——日本也會用這種方式來保育其他傳統建築。

日本常出現毀滅性天災，所以一般認為建築壽命有一定的年限。日本人也認為新建築比較安全，一個原因是建築歷經多次地震或水災，會隨著時間越來越脆弱。這些年來，建築規範不斷演進，大家對新的建設也更有信心。上述因素加上政府警告，日本人也開始對老舊建築感到不安。其他國家的房價通常會隨著時間升高，但是日本的趨勢卻相反。老建築貶值帶動新建設，許多老舊建物也紛紛被拆除。而在高密度的城市中使用傳統方式拆除建物會有危險，於是日本出現了拆除建築的創意新法。

與其炸掉建築或使用噪音很大的設備一塊塊把建築拆毀，有些創意拆除工程公司採用一次一層樓的方式，小心翼翼地拆除多層樓建築。從外面看上去，高樓會慢慢縮水，在接下來

的幾天、幾週或幾個月內，完全消失。傳統拆除手法快速敲爛大樓，會發出很大的噪音，相較之下這種新的方式可以降低噪音和空氣污染，要回收建材也比較方便。

其中一種逐步拆除方式是從頂樓開始往下拆。大成生態再製造系統（Taisei Ecological Reproduction System）執行拆除工程時會先用建築罩把頂樓罩住，除了提供保護之外，還可以隔音。接著，會在建築罩上方使用橋式起重機來加速工程。高樓層順利拆除後，就會把建築罩往下移，一次拆一層，直到拆完整棟建築。拆除過程每個步驟都要非常謹慎，把材料往下送時產生的動能都可以再被利用。往下傳送建材時，連接在輸送裝置上的馬達會產生電力，電力會被存在電池內，替拆除工人的燈具和器材供電。

要一層一層拆除建築，由上至下的工程感覺是最直觀（或唯一）的做法，但是其實也有由下至上的拆除方式。鹿島建設首創的「切下移除工法」，可以從一樓開始慢慢拆除樓面，接著再小心地把上方樓層往下放，再拆除、再下放。從一樓開始動工可以縮短拆除時間，因為這樣比較

容易分類可回收建材，不需要把拆下的建材打包送至一樓再打開。

日本多認為短期建設非常浪費，所以一直努力避免建設決策失誤，也盡力讓建築更持久。日本沿岸的百年「海嘯石」上刻有警告字樣，提醒建商建設不得低於歷史的最高水位。在較高的安全建設地點會使用傳統木接合技術來進行建設，幫助建築抵禦地震。近期也有大型的測試建築，測試建築被放在巨大的水力「震動台」上，模擬地震時的崩壞狀況；興建新建設、整修舊建築時，可以使用這種壓力測試的結果來設計更完善的營建策略與建築規範。

更進步的建築科技之外，新的拆除工法在日本各島和其他地方也都有很好的應用。這些科技或許是因地制宜的產物（好比伊勢神宮），但是也反映了世界各地人類建設一個本質上的關鍵──沒有建築可以永遠屹立不搖。世界的計畫性報廢文化遭受不少批評，但即便是設計得宜的建設，最後也終將走上報廢一途。從這個角度來看，更縝密、周延、永續的拆除工法可以讓舊建築用更優雅的方式從建成環境中退場。

CHAPTER 5

地理

GEOGRAPHY

小時候坐飛機都要選靠窗座位，但多數人長大後，童心不再，便會為了方便選擇靠走道的座位。現在我們要你留在靠窗座位享受這個「地理優勢」（不能實際上飛機，至少可以想像）。高空的窗戶最能清楚看見城市的形狀、邊界、與大自然的距離，以及綠地的使用。當我們運用想像力在城市景觀的上空徜徉，就可以看見在地表上難以發現的大規模設計決策。

前頁圖：座標放樣、網格狀規劃的洛杉磯地景。

劃定界線

找到兩點之間最短的距離並沒有想像中簡單，
因為首先要對起始點達成共識。

要在城市中找到兩點間的最短距離則更困難，
因為都市界線不斷在改變，城市間的路線也是。

19、20 世紀，交通速度變快，時間與空間被壓縮，
人與人之間的距離也縮短，於是就會需要前所未
見的新型態合作、規劃和標準化。

左頁圖：世界各地的零里程標誌，從古典到摩登的設計都有。

起始點

零里程標誌

　　幾年前，舊金山打算在城市的地理中心設立一個告示牌。《舊金山紀事報》（San Francisco Chronicle）的記者詢問舊金山公務局局長（Public Works Director）穆罕默德・努魯（Mohammed Nuru）這塊告示牌的必要性，努魯回答：「城市的中心位置很重要」。記者繼續追問為什麼中心位置很重要，努魯卻表示「他不太確定」。該報導寫道：「努魯思考後表示，知道了中心點的位置，就可以從中心點推算其他地點的距離，不過努魯也承認他不確定推算距離能帶來什麼好處。」事實上，找到地理中心點通常不是為了什麼特定功能，只是城市起始點的象徵。

　　回頭尋找城市中心點是個迂迴的過程，有些人甚至覺得浪費時間。若是在四面環水的城市尋找中心點，必須決定鄰近島嶼是否要納入城市範圍，以及城市邊界要用高水位或低水位來界定。最後，舊金山把地理中心定在雙峰（Twin Peaks）附近的灌木叢中。但是告示牌放在灌木叢中根本沒人看得到，所以舊金山在附近的步道上鑲了一塊銅板。銅板安裝後一天就被偷了。而且根據推測，舊金山實際地理中心應該是在某戶人家的書架上。總之，這也不是舊金山第一次想要找出地理中心點。

　　1887年，尚未成為舊金山市長的阿道夫・蘇特羅在「官方指定」中心點立了一尊雕像，但這個位置根本不是實際的中心點。該雕像名為「光明的勝利」（Triumph of Light），就站在艾許伯里高地（Ashbury Heights）的奧林匹斯山（Mount Olympus）上。後來這座雕像漸為世人遺忘，被放任凋零數十年。1950年代，舊金山宣布光明的勝利雕像已無法修復，這尊斷臂女神像終於被拆除，只剩下底座。找出（或指定）城市中心點的計畫，並非僅見於舊金山等現代城市。

　　在羅馬帝國全盛時期，「條條大

路通羅馬」這句格言不怎麼準確，但也算其來有自。幅員遼闊的主要道路網，每條道路都可以通往羅馬城中一個特定地點：金色里程碑（Milliarium Aureum，又名 Golden Milestone）。西元前20年，奧古斯都皇帝（Emperor Augustus）在古羅馬廣場立了這座里程碑。羅馬帝國各處的距離都是以該處作為測量起始點。金色里程碑現已不在，建立一個實體中心點的概念卻延續了下來。拜占庭帝國也繼續使用羅馬人的中心點傳統——君士坦丁堡的「零里程標誌」殘骸於1960年代出土。

東京、雪梨、莫斯科、馬德里等現代城市都有類似的「零里程石」，有時又叫做「零里程標誌」、「零點」，或是「零公里處」。英格蘭有自己的神祕倫敦石。倫敦石源自1100年代，有可能是羅馬的建設，不過歷史學家對倫敦石最初的功能仍未能達成共識。近幾個世紀，倫敦在查令閣（Charing Cross）用圓環和雕像標示中心點，作為測量距離的基準。倫敦警察廳起初的管轄範圍只有查令閣半徑12英里，雙人座小馬車的車伕也只在中心點向外一定距離內載客。直到今天，倫敦計程車司機考試時仍必須判斷查令閣向外6英里的範圍。查令閣只有一個小告示牌，牌上標明圓環中心的雕像是零點，基本上很難看出這個地方有這樣的功能。

在其他許多國家，零點標示規模較大，也比較顯眼。有些地方會在人行道銘牌刻上中心點標示，有些地方則以雕像和方尖碑標出零點位置。中心點標示通常位於首都，這些告示物不僅是文化試金石，也是城市用來測量距離、設定里程標誌的基準點。有些零里程石體積龐大、資訊清楚，布達佩斯的零里程石就是一例。布達佩斯零里程石的形狀是個大大的「○」，基座上還浮刻著「KM」（公里）字樣。也有些地方的零里程石比

較華麗，哈瓦那的里程標誌起初鑲有一顆25克拉的鑽石（1940年代鑽石遭竊，之後用假鑽代替）。還有一些零里程石具備文化意涵，布宜諾斯艾利斯的大石柱上就有盧漢女神像（Our Lady of Luján），盧漢女神是阿根廷道路網的守護神。巴黎聖母院大教堂前的零里程告示牌一向是自拍景點；該處也是法國國家公路系統測量距離的起始點。

每一個零里程告示牌都有自己的運作邏輯和特殊的美感，不過也有些地方比照古羅馬方式辦理。華盛頓特區的零里程碑建築師表示，他的靈感來自於金色里程碑。華盛頓特區搶眼的里程碑就坐在總統公園內，白宮的南邊，碑上刻有「以華盛頓為起始點測量美國公路距離」的字樣，標明里程碑的作用，但是實際上，華盛頓特區以外的公路不會使用該里程碑作為測量起始點。事實上，美國的里程標示和距離系統因州而異，給跨州通勤者看的標示也沒有全國統一的標準。這塊零里程石和其他里程石一樣，主要僅具象徵功能。

城市的邊界

界碑石

根據美國國家圖書館（Library of Congress）的提姆・聖・盎吉（Tim St. Onge），「美國聯邦政府設立的紀念碑中，年代最悠久的就是那些散佈在車水馬龍的街上、藏在茂密森林裡、躺在不起眼的住宅前院和教堂停車場的石碑。華盛頓特區今昔邊界上立的石頭，就是美國首都的界碑。」所有城市都有邊界，多數城市的邊界是隱形邊界。華盛頓特區的界碑則是實體邊界，可以幫助我們理解大都會的起源與演化。

華盛頓特區的界碑可以追溯至1790年的《暫時住所法》（Residence Act），該法要求美國選定新首都。該在何處建立首都，眾說紛紜，但是憲法賦予美國總統首都決定權。於是，在喬治華盛頓（George Washington）總統令下，國務卿湯瑪斯・傑弗遜（Thomas Jefferson）聘請經驗老到的殖民測量技師安德魯・艾利考特（Andrew Ellicott），根據他過去替各州丈量、繪製地圖的經驗來執行這項工作。

艾利考特與他的團隊切過馬里蘭州和維吉尼亞州的半荒郊，畫出一個鑽石形狀的城市，每邊長10英里，每1英里設置一塊界碑。這些界碑不只是地理界線，也象徵美國這個初生之犢堅毅不拔的個性，更是美國新首都永久長存的表徵。起初每塊界碑上都有刻字，一側是「美國管轄範圍」（JURISTICTION OF THE UNITED STATES），另一側則刻有馬里蘭州或維吉尼亞州的州名（視該界碑設立於哪一州境內），以及設置年份。1794年設置的一座紀念界碑現仍位在波多馬克河（Potomac）邊的瓊斯點（Jones Point），也就是當年華盛頓總統（本身也是經驗老到的測量技師）繪製新首都界線的地方。今天，這塊界碑鑲在一座燈塔的堤防上，鎖在水泥箱的金屬門後。

華盛頓界碑設立已有一個多世紀的歷史。1905年，一位名叫佛萊德・

伍德沃德（Fred Woodward）的男子開始替界碑拍照，繪製地圖，當時多數界碑仍矗立於原位。伍德沃德發現許多界碑年久失修，建議在外面加裝金屬籠來保護界碑。伍德沃德很難過，因為「這些古老的界碑對歷史學家和古物收藏家來說非常重要，居然沒有被好好保護，必須立刻採取保護措施，以免遭受風吹日曬之外的破壞。」美國革命女兒會（Daughters of the American Revolution）根據伍德沃德的建議，開始在界碑外加裝保護鐵籠。界碑雖然有了額外的保護，但是華盛頓特區在20世紀持續擴張、變化，有些界碑還是脫離不了被移動、移除、埋藏或摧毀的命運。厲害的是，多數界碑時至今日仍以某種形式保存了下來。不管是整合入建成環境、被人棄置不理、歷經風霜，或是整個消失，每一塊界碑都有自己與都市發展間獨特的故事。

東南8號界碑就道出了這些界碑當初面臨的種種困境。1900年代中期，東南8號界碑遺失，換上了新的界碑。但是安裝好的新界碑又在某次建設工程中，被一層層埋入地底。1990年代，多虧了勤奮不倦的歷史研究員，這塊界碑以及殘破不堪的鐵籠總算在地下8英尺處被重新發現。研究員發現界碑後，把界碑留在地底原處，藉此保護界碑，直到2016年，才在地面設立了一個復刻界碑──也就是復刻的復刻。鄰近的東南6號界碑相較之下就受到很好的保護。直到2000年代初期，東南6號才被一台車輾過，保護籠被撞爛，界碑也被撞飛，不過界碑也馬上就被放回原位，今日仍在原處。東南3號界碑近年也有些損壞，但是這座半沒在地底的石碑整體保存還算完整。也有一些界碑因為好意的業餘史學家把銘牌直接鑲在石碑上，因而變形。

1990年代起，仍健在的36座原界碑紛紛被列入國家史跡名錄，受地

方和聯邦政府機構保護。然而，華盛頓特區的疆界隨著時間有所變動，有些界碑因而落入鄰州土地，使保存更加困難。還有一些界碑落在私人土地上，很難告訴居民該怎麼處理站在自家後院的那塊石頭。WTOP-FM 電台的威廉・維特加（William Vitka）寫道：「界碑和美國所有事物一樣，背後都有故事；也和華盛頓特區的所有事物一樣，蘊含著剪不斷理還亂、錯綜複雜的政治、金錢和地理因素。」

目前，華盛頓特區僅專注處理仍在城市邊界上或城市範圍內的界碑。華盛頓特區邊界已有所改變，線上地圖又相當方便，已經不太需要這些界碑，但是數位時代也幫助大家對界碑有更深的認識。現在，都市歷史迷只要拿起手機就可以追蹤界碑，用界碑勾勒出城市的歷史樣貌。

時區制定

標準時間

美國1857年出版的一份各地時間表，列出美國境內100多個地區的當地時間，有些地方的時間差只有短短幾分鐘。對多數人來說，時間是當地現象，也不覺得這樣有什麼不妥。所以美國各地鐵路公司於1800年代晚期齊聚一堂舉辦標準時間大會（General Time Convention），提出標準時間概念時，大眾花了很長一段時間才買單。

鐵路問世之前，時間差不會造成什麼問題——每個城鎮會根據當地的「正午」來決定當地時間，旅客行腳或騎馬徐徐穿越市鎮、城市時會根據當地時間調整手錶。然而火車不僅壓縮了時間與空間，不用幾個小時就可以載著乘客跨越多個時區。早期的火車站發現他們必須根據旅程的起點和終點，標示出不同的出發時間和抵達時間。若是算錯時間或時鐘不準確，就有可能造成（也確實發生過）致命的後果。

標準時區的概念於是問世，1884年，國際子午線會議（International Meridian Conference）的代表提出世界時間系統，共24個時區，每個時區的時間差為1小時。現在來看，這似乎是很合理的解決方案，但在當時，劃定時區並非必要——時間已經照原本的方式運作了好幾千年，現在卻要把時間變成一塊大餅，分成24塊，例外地區也頗尷尬。這套世界時間系統以主觀方式把時間套用在現實生活中，也開啟了前所未有、無法回頭的地球村時代。

但是美國國會一直到了1918年才正式採用標準鐵路時間。其他國家也花了一些時間跟上腳步。好幾年來法國繼續使用巴黎平均時間（Paris Mean Time），雖然巴黎平均時間只比格林威治平均時間慢10分鐘——這可能跟文化競爭也有點關係。一直到幾年前，俄羅斯的國家鐵路系統都還使用莫斯科時間（Moscow Time）作為

簡單統一的標準，雖然俄國國鐵其實橫跨數個時區。有人可能會認為這和蘇聯的平等主義有關，又或者是俄國獨裁的產物。整體而言，各國與各國人民採用新時間的速度算快。標準時間最終成為了工業化最大的特點，因為這樣員工就可以「24小時工作」，也開啟了對系統與速度特別執著的新紀元。

道路推廣者

美國公路

汽車剛問世時，美國政府不覺得有必要開發全國公路系統，地區交通需求由馬匹、單輪馬車、路面電車等來處理，鐵路則提供舒適的跨城交通服務。道路開發與命名多由私立的地區或國家汽車協會負責，通常是一群熱心人士聚在一起，把現有的小徑連接起來變成更長的道路，替新道路冠上「林肯公路」（Lincoln Highway）、「常青公路」（Evergreen Highway）或「國家舊步道路」（National Old Tails Road）等名稱。道路標誌會設在電線桿上或樹木上，或在建築物上張貼告示、標示方向，沿路的個人或公司行號會收取過路費，作為道路維修的費用。這種附設性道路系統很直觀，但有點混亂。

後來汽車越來越普及，這種非官方系統的問題也漸漸浮出檯面。車用道效率不佳，因為使用這些道路必須經過收取過路費的小鎮，駕駛無法直接通往目的地。標誌不一致也會造成困擾，在很多地方，多條路線共用同一段道路，於是出現了各種不一致的標誌。此外，這種系統還會助長一些人想要提升道路使用率——有些人這麼做只是為了收錢，在推廣自己的道路時，根本沒有考慮到道路的安全性、舒適度，或方向是否清楚。《雷諾晚報》（Reno Evening Gazette）大肆抨擊各大公路協會，認為「他們一天到晚吵吵鬧鬧、引起爭論、互相指責、好管閒事」，實際建設出的「公路根本沒幾條」。《雷諾晚報》的報導直接攻擊「這些耍小聰明的人，他們根本無意建設道路，只想靠糊弄大眾來賺錢。」

在威斯康辛州（Wisconsin），州政府公路工程師亞瑟‧R‧赫斯特（Arthur R. Hirst）對這些愛說大話的道路推廣者有著自己的一點小看法，他認為「一般道路建設者好像以為只要有了風的助力，有幾桶油漆，就可建立、維持2000英里長的道路。」

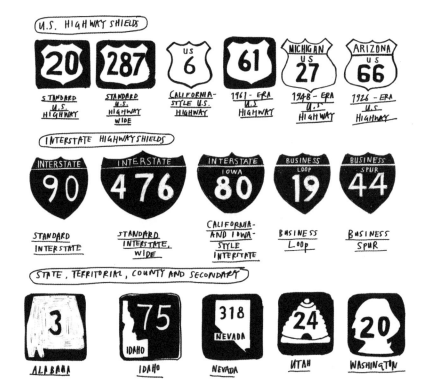

1918年，威斯康辛州推出了一套解決方案：在電線杆、藩籬、樹木、牆壁或其他方便的物品上貼上標準化的數字道路標誌。赫斯特希望可以「廣設道路標誌」，盡可能幫助駕駛暢行無阻。其他州相繼跟風，引起了聯邦政府的關注。

不到十年，美國國家道路的重點設施都出現了通用的標準。各州公路局代表也開始設計各種統一道路設施的方式，像是不同類型的標示使用不同形狀的標示牌，讓駕駛在遠處就可以辨識標示類型。路口的八角形停車標示、加了階段性黃燈的紅綠燈，也都是同一個時代的產物。

但是要推行標準化數字公路時，卻出現了反彈。當時有篇社論表示：「華府可以一聲令下就拿掉林肯公路的名字，要求美國人記住現在這條鼎鼎大名的交通動脈叫做64號公路，

或13號公路？」可以，當然可以。統一的數字系統也許會使道路失去個性，但是66號公路卻完全不受影響，成為美國知名公路，哪怕它的名字是個數字。

上述的開發、辯論，全發生在汽車開始大規模普及的年代。在1910至1930年間，美國註冊車輛從50萬飆升至超過2,500萬，有名有姓的道路不夠用了。所以到了1926年，美國編號公路系統（United States Numbered Highway System）開始被廣泛使用，公路標號和地點由美國公路及運輸員司（Association of State Highway Officials）協調決定。當然還是有很多細節需要討論，但是系統規則大致如下：

南北向公路一般是奇數，數字由東向西遞增。
東西向公路一般是偶數，數字由北向南遞增。
主要公路的數字尾數一般是1或0，三位數字的公路一般是次要公路或岔路。

接下來的幾年中，有些地區會徵收過路費來支付公路衍生的費用，後來也出現「免費道路」（起初稱 free road，後為 freeway），由納稅錢來維持（所以也不是真的免費）。但是汽車迷和汽車產業高層有更遠大的理想，通用汽車（General Motors）在1939年紐約世界博覽會，就提出了「飛出個未來」（Futurama）計畫。這個英畝大的立體透視模型描繪出一個以車為中心，有著寬闊道路、寬闊交流道的未來。第二次世界大戰時，這個計畫進展遲緩，但是二戰後，一位人緣很好的軍隊領袖得知了這項計畫，於是運用過去幾十年在軍隊中的經驗，將他理想中的未來美國化作現實。

1919年，美國陸軍一名年輕中校德懷特‧艾森豪（Dwight D. Eisenhower）搭乘軍用車從白宮經林肯公路前往舊金山。艾森豪事後回想，那段旅程是很有意思，但是不那麼舒適，很累人。當時的美國道路跟德國公路根本不能比。二戰時，艾森豪在歐洲擔任盟軍遠征部隊（Allied Expeditionary Force）最高司令，因而有機會體驗德國公路。艾森豪說：「搭乘舊軍用車隊的經驗，讓我覺得雙線道公路挺不錯，但德國的經驗讓我見識到橫跨大陸、寬闊道路的智慧。」後來當上美

國總統的艾森豪根據自己的見識，決定制定聯邦公路系統，而這個系統後來也被改名叫做艾森豪全國州際及國防公路系統（Dwight D. Eisenhower National System of Interstate and Defense Highways）。這套幅員遼闊的公路系統於1956年啟用，建設耗時數十年，耗資上千億美元。今天這套公路系統總長約50,000英里，乘載美國25%的車流量。

州際公路和跨州編號公路系統一樣，南北向的州際公路也是奇數，東西向則為偶數，但是編號順序卻相反——州際公路系統的標號方式和里程標誌一樣，從一州的南端和西側開始，向北、向東遞增，全國皆是如此。明尼蘇達州和德州有少數幾條州際公路會一分為二，號碼後方會加上字母，如35W（西）和35E（東）。州際公路輔助線專供都會區使用，有外圍環繞線也有放射狀路線。環狀公路輔助線的標號是三位數字，標號方式使用主要公路的二位數字，前面再加上一個數字——如加州的I-10（主要公路）和I-110（輔助線）。

建立城市間的橋樑、跨越州與州之間的界線都是國家整合的好辦法，但是這項大工程也不是沒有缺點。許多城市的市民擔心這種建設會破壞社區、增加交通、影響環境，而這些煩惱確實其來有自。一些地方出現抗議，阻礙了州際公路的開發。I-78公路就差點無法穿越紐約曼哈頓下城區某些區段。格林威治村、小義大利、中國城和蘇活區則因都市學者／積極份子珍‧雅各（Jane Jacobs）的努力而得以全身而退。但是仍有許多公路的建設犧牲了貧困、邊緣的社區。這個新的交通網對鄉村小鎮和郊區很有幫助，但是很多都市中心卻得付出代價，公路造成的分裂仍影響著今日的建成環境。

設置規劃

要把人類秩序融入複雜的世界中，
是都市規劃者面臨的難題。

哪怕只是把簡單的網格套在球狀的地球上都有難
度。但是放任城市自由生長會造成亂象與衝突，
所以都市規劃難歸難，仍有其必要性。

不過到頭來，多數城市都是歷經許多世代，
層層規劃的綜合產物，城市的需求不斷演進，
城市的佈局也必須跟著調整、改變。

左頁圖：為了因應弧狀的地球表面而必須校正網格。

校正回歸

傑弗遜網格

美國獨立戰爭過後，美國有大筆債務需要償還，但是也出現了許多新的領地需要細分、配置、佔領。美國開國元老湯瑪斯・傑弗遜（Thomas Jefferson）想出了一個一石二鳥的方法，提議趕快賣掉殖民者尚未開發的土地，用這些收益來還債。這個計畫大致是這樣：設立一系列佔地36平方英里的小鎮，再把小鎮範圍均分成小塊土地。尺寸相同的土地很好賣，買家知道自己買的是標準尺寸，就算沒有親眼見到也很好下手。這種平等的規劃方式也符合傑弗遜以農立國的願景，耕者有其田，自己的土地自己收成。把土地分成小等分看似合理，但是要畫出這麼大規模的網格，卻是史上頭一遭。網格格局在古城市如埃及、希臘、羅馬，與現代城市如費城，都很常見，但是這些網格通常只侷限於都市內的小區。

在北美十三州（Thirteen Colonies），許多地方的土地所有權仍沿用英國傳統的地界制（metes and bounds）。土地距離和方向以土地所有人理解的語言來描述，並以建築角落、河川、樹木等環境中的物體來界定範圍。地界制當然也有缺失，舉例來說，建物拆除、河川位移、樹木死亡時就會出現問題，但是大致還算可行。1785年的《土地政令》（Land Ordinance）上路後，美國開始進行一場大規模實驗，把美國大陸幅員遼闊的土地，以嚴謹、系統的方式進行均分。這個計畫只有一個問題，而且是個大問題：美國計畫以直線來劃定土地界線，但地球是圓的。要把面積相同的巨大網格貼在球狀星球上根本不可能。

要解決這個問題，就需要校正網格。為盡可能使小鎮面積或配置的土地面積均等，必須使用網格校正，網格校正是用肉眼在路上就能看見的路徑位移。如果你曾在鄉間小路開車，眼前忽然出現一個T字型路口，這個

路口很有可能就是網格校正。如果不了解相關歷史，你可能會以為這些偏移是當地土地所有權隨著時間改變界線的痕跡，不會想到是傑弗遜的美國土地網格化願景。

現在搭乘飛機經過美國中部上空，可以看見公共土地測量系統（Public Land Survey System）的成果。眼底的景觀是張大拼布，拼布上有好多小格子，開發程度較低的鄉間更是明顯。美國網格給人的整體印象，就是把秩序和規律套到自然界中，但是近看又會發現，理想中的理論和無法改變的現實之間，必須做出妥協——大網格中存在著小偏差。

未規劃土地

縫縫補補的都市網格

1800年代，美國政府開始把原住民逼入「印地安領地」（Indian Territory），藉此騰出更多空間給美國殖民者。後來，原住民又再度被驅趕，清出了將近200萬英畝的「未規劃土地」（Unassigned Lands），這塊地現在位於奧克拉荷馬州境內。當時美國大半土地都已劃界完成，準備售出，但是這塊區域仍不斷變動，未被開發。

1870年代起，附近領地的美國白人開始請求政府許可進入未規劃土地佔地。有些人甚至非法突襲，夜裡從印地安領地潛入未規劃土地。這些突襲隊後來被稱作「旺盛者」（Boomers），領導人是名叫大衛·潘恩（David Payne）的男子。潘恩在堪薩斯（Kansas）騎著馬，向生活困苦的農人高聲呼喊，提倡農人有權使用潘恩認為未被善加利用的土地。潘恩的言辭很有說服力，許多人也開始支持潘恩的奧克拉荷馬願景，最後，美國政府也讓步了。

於是，在1889年奧克拉荷馬搶地行動中，政府宣布，想要在這裡佔地的人，只要照規矩來，都能有份。打算瓜分土地的人必須在4月22日中午到土地邊界排隊，等候指令。指令下達後就可以衝進未規劃土地，下樁佔地，郊區最大可佔160公頃，城鎮預定用地可佔面積較小。

到了4月22日，有上萬人出現在未規劃土地邊界，這些人來自美國各地，有的甚至從利物浦和漢堡遠道而來。指令一下，大家便開始全速奔跑、快馬加鞭，佔地為王。《旺盛城鎮》（暫譯，原書名：Boom Town）的作者山姆·安德森（Sam Anderson）提到，甚至有人「鳴槍使馬匹加速，結果不小心傷到人」。騎士摔下馬背、馬兒過勞死亡──「你能想到的瘋狂場景，莫過如此」。

雪上加霜的是，不是所有人都能守規矩等候指令。有些搶地人提早偷跑，也有些躲在森林裡，忽然現身插

隊。投機佔地的人後來被稱作「捷足者」（Sooner）。這群偷跑者根據他們幾個月前就訂好的計畫，快速佔領了街道、土地。但是這些佔地人並非都市規劃師，大多沒有考慮到一個成功都會的整體運作機制——捷足者只對佔地自用有興趣。搶地行動接近尾聲，約10,000名佔地者把現在的奧克拉荷馬市瓜分得乾乾淨淨，沒有什麼空間做其他用途。安德森表示：「帳篷緊緊相連，根本沒有城市運作必需的緩衝空間。連街道巷弄都不存在。」

翌日早晨，這個新城市出現了兩組人。一組是預謀搶地的「捷足者」，其他則是乖乖等待官方指令的佔地人。第二組人一片混亂，全擠在臨時劃出的土地上，後來他們團結起來，推選公民委員會，有系統地研究都市景觀，裁決紛爭。有些佔地人會視情況移動，讓出街道巷弄的空間。

然而當委員會處理到捷足者領地邊界時，捷足者不願讓出土地，也不願參與重新規劃，甚至發動了武裝攻擊。最終雙方人馬仍舊達成協議，但還是需要妥善規劃解決方式。城市兩塊主要土地間要有一個角度，才不會讓兩塊地不小心又融為一體，各自獨立的土地範圍，使用凸出的斜線邊界來做校正。市民委員會委員長安傑魯・史考特（Angelo Scott）把城市中不平整的界線稱作「非暴力衝突留下的疤痕」。時至今日，不法之徒搶在奉公守法的佔地人前劃地為王，仍是奧克拉荷馬創州神話中很重要的浪漫故事，奧克拉荷馬大學（University of Oklahoma）足球隊甚至以「捷足者」為名。

鹽湖城直直撞

座標放樣

鹽湖城都市網格中心是聖殿廣場（Temple Square）內的零里程標誌，這裡是摩門教徒的重要聖地。鹽湖城的地址從該處為起始點，寫法很像座標 —— 舉例來說，「南100，東200」代表廣場向南一個街區再向東兩個街區。第一次使用這種地址系統的遊客可能會不習慣，但鹽湖城真正詭異的地方，其實是主街區邊長居然有660英尺。用其他城市當對照組，鹽湖城一個街區可塞入奧勒岡州（Oregon）波特蘭市（Portland）中心的九個街區。

鹽湖城的出廠設定本來就與其他城市不同，不同之處並非只有街區的設計。鹽湖城創城時就打算做為摩門教徒的信仰聖地。耶穌基督後期聖徒教　會（Church of Jesus Christ of Latter-day Saints）創辦人約瑟·斯密（Joseph Smith）不是城市規劃師，但他試著用「錫安地圖」（Plat of Zion）來規劃鹽湖城，錫安地圖是摩門教的理想地圖，可以套用在任何地點的摩門教城市。錫安地圖的規劃其實很簡單：用直線網格劃出相同尺寸的大街區，網格中心是24座聖殿。理論上，城市居民坐擁大片土地，就可以創造出鄉村感的城市，有房的人可以在自家土地上的庭院種植食物，在市中心經營家族事業。超大街區的超大土地對居民有益。可惜斯密無法親眼見證他心中的理想社區 —— 他在1844年，慘遭憤怒的反摩門暴徒殺害。教會領導由楊百翰（Brigham Young）接手，楊百翰帶領信徒進駐鹽湖谷，於1847年在鹽湖谷建立了新的摩門城市。

到了鹽湖谷，楊百翰確實從錫安地圖汲取靈感來規劃城市，他也調整了錫安地圖中比較難以達成的目標，採較務實的規劃方式。24座聖殿有點太多，所以楊百翰決定用一座聖殿就好。他也發現，現代大都會要蓬勃發展，會需要商務區和工業區。不過，楊百翰保留了錫安地圖最大、最

關鍵的構想，巨型街區就是其一。

今天的都市規劃師從經驗得知，大型街區不但無聊，行人交流互動的地點比較少，可以去的地方也不多。紐約市的小街區比大街區更有活力，奧勒岡州波特蘭的超小街區非常適合步行。但是街區長度不是鹽湖城唯一的問題，鹽湖城寬達132英尺的馬路也會造成行人困擾，因為跨越馬路要走好長一段路。鹽湖城某些地區在街角設有小桶，桶子裡裝著亮色旗子，過馬路的行人可以舉旗提升能見度——用便宜簡單的方式來解決大問題。

還是要替鹽湖城說個公道話，鹽湖城和其他上百座以相同規劃方式建立的城市，在立城之初其實很難預想到這些問題。鹽湖城創城時，交通工具以馬車、牛車為主，沒有速度超快的汽車。也有些人認為楊百翰早就知道未來都市化後，大街區會需要被拆成小街區，一切都怪後來的政府官員失職，沒能根據楊百翰的願景來調整城市。

無論如何，目前鹽湖城就是以車為主的城市。這不僅會造成行人和單車騎士的困擾，也會影響地方居民的健康。鹽湖城四面都是美麗的自然景觀，市區卻是美國境內空氣污染最嚴重的地方。四周的高山吸引了滑雪客、登山客等喜歡戶外活動的人，卻也吸引了霧霾。從明亮乾淨的高山回到都市中，迎面而來的是一片誇張的霧霧茫茫。若鹽湖城人口依照預測在2050年翻倍，這個狀況就會更加嚴重。

鹽湖城有些問題可以歸咎於錫安地圖，但是根據死板的計劃來建立城市，不能變通，也造成許多問題。耶穌基督後期聖徒教會信奉「持續啟示」原則，也就是上帝會隨著時間的演進，賜下新的啟示，取代舊習和原有教條。也許鹽湖城這類城市需要的就是持續啟示——隨著需求的改變和時代的演進，調整過時的城市網格，這種做法非摩門教城也適用。

巴塞隆納擴展區

設置超級街區

19世紀的巴塞隆納是工業時代城市劣化的最佳範例。有段時間，將近20萬市民被框在巴塞隆納的中世紀城牆內，人口密度高達巴黎的兩倍，城市中貧窮人口的預期壽命卻低至23歲（富人的預期壽命也只有36歲）。傳染性疾病在擁擠的大都會區肆虐，奪走上千條居民的生命。當時只要有點空地就會蓋上新的住房。其中一個空間利用方式，是在道路上方加建樓層，這種「加蓋」（jettying）行為最後也被政府禁止，因為下方道路的空氣和光線會被加蓋物遮住。有些地方的加蓋一直向外延伸，甚至延伸至街道另一側，兩棟樓的頂樓都簡直要碰在一起。巴塞隆納不得不開始規劃喘息空間、拓寬這個過度密集的城市，胸懷大志的都市規劃師必須從巴塞隆納亮紅燈的都市健康中汲取教訓。

巴塞隆納領導人決定拆除城牆、擴建城市時，伊德方·賽爾達（Ildefons Cerdà）還只是個鮮為人知的土木工程師。賽爾達在設計「擴展區」（Eixample，加泰隆尼亞語，意為「擴展」）時，使用科學方法來分析可能產生的問題，藉此打造更健康、更實用的城市。分析結果發現，街道越狹窄，越容易傳播疾病。賽爾達也計算了都市人口呼吸需要的空氣量，根據街道、建築的配置與方向來分析日光量。設計過程中，賽爾達也考慮到市民如何於城市中穿梭，以及市民經常需要使用的政商機構。

擴展區最後成了一個巨大的區域，有超過500個新建街區，把外圍社區和舊城連結起來。從很多面向來看，擴展區的設計與原本的巴塞隆納採相反策略——擴展區範圍很大、非常寬闊，有寬廣的街道和充足的光線、空氣。賽爾達也希望打造一個平等的理想國——每個街區面積相當，還有開放的廣場讓貧富階級一同使用。為使各個方向在一天中都能有更充足的日光，街角被削平了，街區也

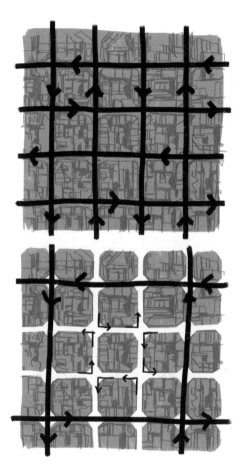

與基本方向（東南西北）呈斜角。

便利和平等是崇高的理想，但是城市網格不見得能達成各種理想。歷史學家／都市學者劉易斯·芒福德（Lewis Mumford）覺得不可思議：「這些城市工程師根本不需要建築師和社會學家的基本訓練，只運用T字形廣場和三角形，最後也可以『規劃』都會區，創造出標準化的土地配置、街區、街道寬度。」在他看來，許多「網格式都市規劃成事不足、敗事有餘、製造一堆垃圾，太扯了。」芒福德表示，追求平等的都市格局其實有其限制，「（這種規劃方式）通常不能清楚區分主要幹道和住宅區街道，主要幹道不夠寬，住宅區街道對社區來說又太寬。」從擴展區的例子來看，網格規劃造成的不平等和其他副作用隨著時間逐漸浮現，雖然設計師在建造城市時立意良善。

賽爾達的願景最終無法完全化作現實，有些設計理念也被打破了。原

本設置在街區中心的共用開放廣場，很多都被建築物擋住了。富人聚集在某些特定區域，蓋出更加氣派高聳的建築（其中也有安東尼‧高第〔Antoni Gaudi〕的作品）。話雖如此，擴展區整體運作仍算順暢，創造了一個更美好、更開放的城市空間──至少維持了一陣子。

汽車的普及替擴展區帶來了新的問題。寬闊筆直的道路起初並非為汽車設計，但是比起行人確實更適合汽車。就連被切掉的街角都對駕駛有利，因為這樣行車時可以更清楚看見建築邊緣。隨著汽車越來越普及，賽爾達當初想要避免的空氣和噪音污染也滲入了擴展區。

巴塞隆納再度擔心起公眾健康與安全的問題，便開始測試新的超級街區策略，用新的方法來使用舊的都市網格。每個超級街區都由3×3個一般街區組成。擴大版的街區會限制車流量，單車騎士和行人也取回了大半的街道使用權，這樣也是為了鼓勵改變久坐的生活型態，提升大眾健康。巴塞隆納計畫重新規劃數百萬平方公尺以車為主的空間，除送貨、轉運和其他地方需求外，一般車輛必須繞過超級街區行駛。都市改造計畫中，超級街區的規劃相較簡單、成本又低──主要只改變現有開放區域的用途，再調整標誌、號誌即可。從許多方面來看，超級街區是擴展區原初概念的延伸，目的是要打造更健康的公共空間，讓所有市民都有平等的使用權。

標準偏差

成長模式

1960年代紀錄片《底特律的成長模式》（Detroit's Pattern of Growth）中，旁白說道：「若從上方觀察，底特律是個充滿互斥系統的詭異拼貼畫，這些系統的起點和終點都莫名其妙，彼此之間也沒有關聯。然而，我們可以從歷史的角度來解釋這些峰迴路轉。」紀錄片接著討論底特律的特殊都市模式，也深入探討如何由奇特的道路系統來了解一座城市。

每一座現代網格城市都存在著偏差、例外。這些偏差、例外有時是為了配合地形上的限制，但是地形之外，還有其他因素會造成城市的特殊格局。底特律的「詭異拼貼」是由許多因素共同造成：有與基本方向垂直、平行的道路（經典的傑弗遜網格運用）；有與網格系統衝突，平行於底特律河（Detroit River）的道路，以及連結伊利湖（Lake Erie）和聖克萊爾湖（Lake St. Clair）的水道；還有與上述兩個系統互斥的特殊角度街道。這種

乍看之下一團亂的城市佈局，是幾世紀以來逐步開發建設造成的結果。但是如果可以庖丁解牛，就能慢慢理出底特律開發歷程中關鍵的轉捩點。

1701年，法國探險家安東尼·門斯·凱迪拉克（Antoine Laumet de la Mothe Cadillac）替新法蘭西（New France）建立了防衛前哨站：底特律河畔的蓬查特蘭堡（Fort Pontchartrain du Détroit），所在地就是現今的底特律。這個平凡的小鎮位在五大湖水路網的一個窄點，該處一直以來都是美國原住民的交通、貿易樞紐。這些非官方通道有些後來也繼續沿用，最後發展成市內主要的輻射街道網，從市中心向外散開。

幾十年下來，法國在該區的統治權漸漸落入英國手上。美國接管底特律之後，1805年的大火把底特律燒個精光。有些人認這為是個機會，不僅可以重新打造城市，還可以趁勢升級城市。伍德沃德計畫（Woodward

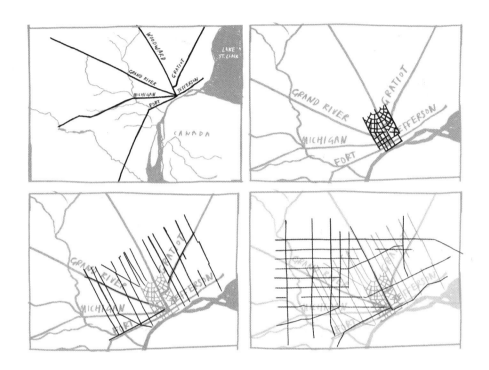

Plan）由計畫推動者奧古斯都．布雷伍特．伍德沃德（Augustus B. Woodward）法官為名，預計用直線把城市土地劃分成三角區塊。每一個三角區塊會有三條主要道路經過，道路始於三角形的頂點，終於對邊的中點。大三角超級街區中央的街道匯集處，以及三角形的頂點都設有公園。只要在外圍加上更多三角街區，整齊地交織成一塊大拼貼，底特律就可以無限擴張。但是這種三角規劃方式與現有的直線土地界線產生了衝突，也有人批評這種做法「太過前衛」。不怎麼受歡迎的伍德沃德計畫才執行了一點點，底特律就決定回頭使用較傳統的直線道路、畫地方式。

隨著都市擴展，當地農人也從河邊向外拓展，河邊出現了排列整齊的農地。長條形的土地方便農人汲水灌溉、也方便交通。長條土地的邊界形

成長長的道路，與水路垂直。整體而言，農人對農地邊界的道路沒什麼意見，卻不願意街道穿越自家田地。底特律的道路於是出現許多與河水平行的轉折。從河水為起始點的綿延道路系統又和底特律的輻射道路系統、三角市區規劃出現尷尬的交會，讓城市越變越複雜。

底特律仍持續擴展，所以必須再把南北／東西向的道路網整合進本來就已錯綜複雜的道路系統，令人越來越困惑。平方英里大的超級街區中出現了以「數字＋英里」命名的道路，著名的「八哩路」（8 Mile Road）就是其一。

不同體系的都市規劃相互交織，詭異的交會點和經過特殊設計的轉彎處又把城市網格縫在一起。複雜的道路系統會對駕駛造成很大的困擾，但是這塊複雜的大拼布，交織著底特律的歷史、底特律的貿易腹地地位、無情大火造成的影響、農業用地的分配，以及現代城市網格的應用。不論如何，城市本來就不是光靠某個規劃師、某項大計畫，或某段時間產出的成果。都市樣貌的成形沒那麼簡單。

HIGH-TRAFFIC STRAVENUE THAT CUTS THROUGH GRID AT STRANGE ANGLE

THAT PARK YOU SEE IN MOVIES.

BAGELS + CURRY

LIVED HERE IN MY COLLEGE DAYS. WAS QUITE SCARY AT TIMES BUT FUN!!

THIS PARK IS LOVELY BUT A LITTLE TOO FAR AWAY.

CALLED SOGO FOR NOW BUT ONLY BY SLICK REAL ESTATE AGENTS LOOKING TO CASH IN ON SLICK MADE UP ACRONAMES.

THE ORIGINAL HIPSTER AREA. NOW PRETS + STARBUCKS

WAS COOL IN THE '90s, DIED DOWN AND WILL BECOME RETRO - COOL IN THE 2020s.

NAMELESS VOID THAT ENDED UP BETWEEN NEIGHBORHOODS SOMEHOW.

BEAUTIFUL ICONIC CATHEDRAL AND GHOST WALKS

DOESN'T ACTUALLY EXIST, JUST ADDED AS COPYRIGHT TRAP TO CATCH COPYCAT MAP MAKERS

POSH AREA

DEFAULT CITY CEN-TERPOINT WHERE DIGIT-ALLY MISFILED ENTRIES ALL END UP BY ACCIDENT.

LAST BASTION OF URBAN INDUSTRY AND ARTIST WAREHOUSES CURRENTLY BEING EYED FOR TECH COMPANY TAKEOVER.

FAMOUS BRIDGE

USED TO BE GOOD HERE. NOW CRAP BARS + DRUNKS

CHINA TOWN

TOURISTS LOVE IT HERE, LOCALS NOT SO MUCH.

LOST WHALE

AWFUL TRAFFIC

NURSERY RHYME BRIDGE

R I V E R

TOURIST CENTRAL

NEW HIPSTER AREA, FOR 6 MONTHS OR SO

THIS AREA IS BEAUTIFUL BUT

REALLY GREAT + HUGE IMAX CINEMA HERE. NOT CHEAP!

HOTTEST LUNCH SPOT BY DAY BUT GHOST TOWN BY NIGHT.

VINTAGE CONDO TOWERS ONLY BABY BOOMER COULD LOVE.

CELEBRITY CHEFS LIVE IN THIS LEAFY SUBURB.

MY BROTHER MOVED HERE WOULDN'T VISIT OTHERWISE

HAD HEART BROKEN HERE. VOWED NEVER TO RETURN.

THAT MESSY TANGLE WHERE VARIOUS COMPETING URBAN ROAD PLANS ALL COLLIDED IN WEIRD WAYS

DEPRESSINGLY NAMED PARK NO ONE SEEMS TO HAVE THE SAME ORIGIN STORY FOR.

SINGLE-FAMILY MID-CENTURY HOMES INTERSPERSED WITH FUSION STARTUP RESTAURANTS

IKEA!

NEVER BEEN HERE IN MY LIFE.

OR HERE

名字

的

威力

左頁圖：一張非常以個人主觀意見命名各地的城市地圖。

請標示出處

非官方地名

上網搜尋「巴斯達韻島」（Busta Rhymes Island），就會發現麻塞諸塞州一個住宅區小水池中央的一塊小地。該島位在舒茲伯利（Shrewsbury），這是個沒什麼生氣的小鎮，沒什麼人會想到這種地方會有座以饒舌歌手命名的島。這座小島是塊迷你土地，兩側距離只有數十英尺，島上有個繩子鞦韆，還有一些藍莓，藍莓是該區居民凱文‧歐布萊恩（Kevin O'Brien）種的，島名也是他取的。

歐布萊恩熱愛輕艇以及複雜的快嘴饒舌，多年來經常划輕艇到這座島上。有次有個朋友問歐布萊恩這座島叫什麼名字，他忽然想起巴斯達韻，島名就這樣定了，至少在谷歌地圖上是確定了。然而，歐布萊恩向美國地名委員會（United States Board on Geographic Names）申請島名時卻被拒絕了，不過拒絕原因可能跟你猜想的不一樣。

美國地名委員會成立於1890年，負責替聯邦政府決定一地的名稱。在美國內政部長的領導之下，委員會成員必須決定官方地名以及調解與命名有關的爭議。委員會並非命名機關，但是有權批准地名。美國地名委員會也追蹤資料庫中上百萬筆地名的地點、實際描述以及出處。委員會為了要完成工作，必須從各部門、各機關招攬人才，包括美國國家圖書館（Library of Congress）、美國郵政（US Postal Service），甚至是中央情報局（Central Intelligence Agency）。

美國地名委員會比較喜歡反映地理特色的地名，例如對於島嶼、河流或山脈外觀的描述，不喜歡用人名當地名。但是如果符合某些條件，委員會也會考慮用人名替一地命名，作為紀念。不過若要以名人命名，門檻又更高，條件還包括這位名人必須過世五年以上。

這項規定背後有個原因。通常一個人剛過世時，大家會沉浸在憂傷的

情緒中，因此需要花一段時間平復，以免有人為了紀念亡者而到此一遊。在甘迺迪總統遇刺六天後，繼位的總統林登·詹森（Lyndon B. Johnson）隨即宣布將卡納維爾角（Cape Canaveral）更名為甘迺迪角（Cape Kennedy）。卡納維爾角的名字已經使用了好幾個世代，當地人無法接受改名。眾怒持續了好幾年，佛羅里達立法機關才總算讓步，舉辦地名投票，投票結果是改回原名。這樣改來改去，致使美國地名委員會祭出了聯邦層級的強制延後規定。

不同州、不同城市也有自己的地名命名規則。美國地名委員會在替一地決定聯邦官方地名時，也考慮當地官方名稱與當地人對該地的暱稱。所以，要聯邦政府使用巴斯達韻這個名字來替小島命名，必須先等巴斯達韻過世，再等大家繼續使用這個名字，直到法定時間過後，再看歐布萊恩要不要再次提出申請。至於現在，巴斯達韻島雖然沒有聯邦政府背書，卻也有自己的維基百科專頁，至少是個高調的開始。嗚哈！（譯註：Woo hah，巴斯達韻歌名。）

提高房價靠縮寫

社區暱稱

在灣區等地，許多地方社區都有暱稱。舊金山市場街（Market Street）南邊的區域叫做「南市」（SoMa，South Market Street）；把柄區（Panhandle）北部的區塊叫做「北把」（NoPa，North Panhandle）；柏克萊北奧克蘭和艾麥里維（Emeryville）的交界處，房仲的文宣上會標示為「北奧艾」（NOBE，North Berkeley/Emeryville）。曾經有人想把奧克蘭市中心的韓國城北門暱稱為「韓北」（KoNo，Koreatown Northgate），但是沒什麼人真的這樣用。這種縮短地名的暱稱方式，近幾十年在美國各大城市流行起來，但是這種現象本身沒有具體的名詞稱呼。這些非官方「縮寫地名」（《引喻大師》〔The Allusionist〕網路廣播主持人／文字大師海倫‧扎爾茲曼〔Helen Zaltzman〕稱為「縮略混成詞」）嚴格說來不能算是首字母縮略詞，也不是混成詞。縮寫地名自成一格，而且不只是曇花一現的流行。

地名縮寫可以替想要炒房價的人賺錢。在紐約市展望高地（Prospect Heights）和皇冠高地（Crown Heights）交界處，房仲業務發現把兩區合併稱作「展皇區」（ProCro），就能以展望高地的高房價，出售皇冠高地的便宜房產。房仲也把哈林區某區冠上「蘇哈區」（SoHa）的稱號，整個布朗克斯也成了「蘇布區」（SoBro）。紐約等地都曾試圖阻止這種合併地名的行為，但是很難禁止人們自取地名，也無法將其犯罪化。

波士頓、華盛頓特區、西雅圖、丹佛等城市也可以看到「下市區」（LoDo）、「南國區」（SoDo）、「南華區」（SoWa）等地名，這些名稱都源自紐約市的縮寫地名：「蘇活區」──SoHo。蘇活區名稱擷自「曼哈頓休士頓街以南」（south of Houston Street），可追溯至1962年一位名叫切斯特‧拉布金（Chester Rapkin）的都市規劃師。當時，拉布金替紐約都市規劃委員會（New York City Planning Com-

mission）調查南休士頓工業區（South Houston Industrial Area）的都市狀況，這個地區曾被稱作「地獄百畝」（Hell's Hundred Acres），南休士頓工業區這個名稱相較之下沒那麼邪惡，但也不怎麼討喜。

南休士頓工業區是蘇活區的前身，原初的規劃是工業製造區。該區空房率很高，磚塊建築和鑄鐵立面與曼哈頓市景格格不入，非常礙眼。1960 年代，在羅伯・摩斯（Robert Moses）的影響之下，紐約各處出現拆毀重建的工程，蘇活區卻逃過一劫。摩斯建議蘇活區採用另一種規劃模式：將製造業的未來納入考量，保存、翻修這些工業用建築。摩斯和同事進行相關討論時，開始使用「蘇活區」來稱呼此區。但他壓根沒想到這個名詞會被後人沿用，或為其他地區效法。

藝術家開始租用蘇活區的工廠作為工作室，許多人更直接住在裡面，節省房租。1970 年代，蘇活區成了知名藝文區。蘇活區並非住宅區，但還是有漏洞可以鑽：藝術家被歸類為「製造」藝術的「機器」。機器當然可以在工廠過夜。表演者、畫家和音樂家開始在頂樓空間舉辦藝術開幕會

和其他新潮的活動，吸引不少媒體的關注。

都市規劃師開始把蘇活區當作範本，在翠貝卡（Tribeca，紐約市曼哈頓下城街區 Triangle Below Canal Street 的縮寫）等地建設吸引人的新型複合空間。翠貝卡也和蘇活區一樣，變成了大家爭相進駐的酷地方。這些區域給人時髦工業風的印象，也出現了高級精品店和公寓。蘇活區的室內空間起初走極簡實用風，但是後來越變越豪華，有錢人在磚塊、金屬樑柱裸露的室內空間中，加裝了大理石浴缸、置入昂貴傢俱。許多舊工廠閣樓今天要價高達數百萬美元。世界各地的城市現在也都出現了這樣的情形：藝術家進駐、房租漲價，於是藝術家離開，無限循環。

新潮的縮寫地名（或任何新的暱稱）現在常被視作社區變遷的指標。不管是好是壞，重新命名的行為儼然已經成為中產階級化的預兆。到頭來，社區本來就會改變，社區的名稱也會改變，但是新的名稱是會延續下去，或被棄置不用，這全都取決於當地居民，不是想要藉此撈金的房仲可以決定的。

消失的樓層

凶數

2015年，加拿大溫哥華發布一項公告，要求建築開發商在替新建案標示樓層時，使用「正常的數字排序」。溫哥華建築總長派特‧萊恩（Pat Ryan）表示：「不管出於什麼原因，4、13等大家避之唯恐不及的數字，全部要放回去。」不可以再跳過樓層數字。舉一個例子，有棟公寓大樓在打廣告時號稱有60層樓，實際卻只有53層——13樓消失了，所有尾數是4的樓層也都拿掉，結果導致樓層標號不連貫。新規定是為了提升公共安全：畢竟緊急情況發生時，逃生者必須清楚知道所在樓層，不用煩

心創新的樓層標號系統。對建築業者來說，跳過特定數字不是為了替建築高度灌水，而是這種做法會影響公司盈虧，因為特定族群的買家對數字非常敏感。

中國（以及溫哥華等華人很多的地方）常避開數字4，因為在中文，4聽起來很像死。而中國境內說廣東話的地區，14和24甚至比4更不吉祥，因為廣東話的14聽起來像「實死」，24聽起來像「易死」。有些大樓會拿掉所有含4這個數字的樓層。溫哥華一項房價研究發現，地址裡有4這個數字的房子，房價比平均低了2.2%，

而有數字8（中文諧音「發」）的房子，房價比平均高了2.5%，聽起來不是很大的價差，但累積下來也有數萬美元。

　　13在世界很多地方是很不吉祥的數字。對數字13的恐懼歷史悠久、無所不在，不過背後的理論眾說紛紜。據傳漢摩拉比在他的法典中跳過了第13條，不過這個理論早被證實為謬。北歐神話中的騙子洛基（Loki）是巴德爾（Baldur）紀念晚宴的第13位賓客（不請自來），巴德爾是遭洛基殺害的同代神祇。據說出賣耶穌的猶大，在最後的晚餐時，是第13位與耶穌一同列席的門徒。不管凶兆數字和幸運數字的起源為何，這些數字似乎扎根於城市中，也滲透了建成環境的標號系統——直到一些城市開始採取抵抗措施。奧的斯電梯公司一度做了一項統計，推估他們出廠的電梯中，有85%跳過了13樓。有些大樓會用「12A」或「M」（第13個英文字母）來代替13樓。也有些大樓會把第13樓拿來做設備樓層、儲藏空間，或是賦予其他功能（好比泳池或餐廳）。往好處看，想要從13（或14）樓享受溫哥華美景的人就很幸運，可以比迷信的鄰居以更漂亮的價格買到房子。

故意犯錯

虛擬事實

哲學家阿爾佛烈特·科斯基（Alfred Korzybski）於1930年代寫道：「地圖不等於圖上的疆域」（A map is not the territory it represents）。通用地圖繪製公司（General Drafting Corporation）不知是否為了證明科斯基的觀點，繪製了一份有座虛擬小鎮的紐約市地圖。這個僅存在地圖上的小鎮叫做阿格羅（Agloe），阿格羅是一個地圖陷阱，作用是以便日後用來揪出侵犯著作權的地圖抄襲者。阿格羅位在賓州邊界附近，是羅斯科（Roscoe）和畢佛基爾（Beaverkill）鎮中間的一個小點。

保護創意設計的著作權很容易，但是保護陳述事實的作品著作權就有點難度。事實不受著作權保護，所以字典、地圖這類收錄事實的作品，容易抄襲卻難被抓到。業界專業人士為了避免這類情況，會在編列項目中加入「假事實」。《新哥倫比亞百科全書》（New Columbia Encyclopedia）的編輯團隊，在百科全書中加入了「莉莉安·維吉尼亞·芒特維索」（Lillian Virginia Mountweazel）的條目——芒特維索原為水泉設計師，後轉行攝影師（真實世界根本查無此人）。《新牛津美語大辭典》（New Oxford American Dictionary）也使用類似的手段，在詞典中收錄了「esquivalience」一詞，意為「官方責任之刻意規避」（19世紀晚期：可能源自法文的「esquiver」：閃躲；溜走）」。這也是個假辭條。

然而，阿格羅的故事出現了意外的轉折。通用地圖繪製公司出版陷阱地圖後，過了幾年，蘭德·麥奈利（Rand McNally）發行了一份也有阿格羅假想鎮的地圖。想當然耳，通用地圖馬上指控麥奈利侵犯著作權。這個事件，誰對誰錯看似不爭的事實，但是麥奈利不肯退讓，堅稱小鎮確實存在。通用地圖於是告上法院。

麥奈利的辯詞很簡單：該處確實有間阿格羅通用商店（Agloe General Store）。這間商店的老闆顯然看過通

用的原版地圖，所以在該區開了一家
以虛擬城鎮命名的商店。這個虛擬地
點成了低調的真實場所。阿格羅小
「鎮」最繁榮的時候，也就只有一間
商店和兩間住宅。現今，阿格羅鎮已
不復在，但是路邊留下了一個告示，
上面寫著：「歡迎來到阿格羅！阿格
羅通用商店所在地！歡迎再度光
臨！」

地點錯置

空虛島

空虛島（Null Island）位在南大西洋本初子午線與赤道交會處——如果空虛真實存在的話，就是在這裡。空虛島的座標是經度0度、緯度0度，所以成了地理資訊系統（geographic information systems，縮寫：GIS）上的虛設中心點。地理資訊系統數據出錯或輸入錯誤時，可能就會被導向0,0座標，導致系統把各種奇怪的地方定位在這個不存在的遠方。因為空虛島根本不存在，所以不會有島民受到影響或是抱怨，然而，並非所有地理資訊系統的預設錯誤值都像空虛島一樣無害。

堪薩斯中央一座偏僻的農場就曾在2000年代早期，因地理資訊系統發生類似錯誤，深受其擾，這個偏遠的郊區忽然受到很多莫名的關注。多年來，農場主人一家與租客經常被控偷竊、詐欺、詐騙等，一天到晚有查稅員、聯邦法警、當地救護車登門造訪。這是因為有間地圖繪製公司，決定把美國境內不確定的地點全部導向美國地理中心的某個特定位置，所以有上億筆資料被連結到這座鄉間農場。後來，這個預設零點（null point）總算被移至水中央，避免農場主人再受騷擾。

空虛島不會有不速之客，所以地理狂熱份子就讓不存在的空虛島繼續存在，不打算把它從資料庫中刪除。事實上，空虛島越來越受歡迎，甚至還有粉絲替這個預設點繪製地圖、設計旗幟、杜撰背景故事、提供歷史脈絡。然而現實是，這裡根本沒有島，只有一個標誌物：第13010號工作站，又名「靈魂」，位在經緯度 0,0 處，替大西洋預報與研究錨定浮標陣列（Prediction and Research Moored Array in the Atlantic，縮寫：PIRATA）蒐集空氣、水溫數據，以及風速和風向的資訊。美國國家圖書館的提姆·聖·盎吉寫道：「空虛島是現實地理和想像地理、數學事實和虛構故事的有趣結

合，但說它只是氣象觀測浮標也沒
錯。不管你怎麼看，都要感謝地理資
訊系統界從業人員把空虛島放在地圖
上。」

道路

土桑的斜角「街道」

我們常可以從路名和地名的第一個字看出當地軼聞，一窺當地歷史的詩情畫意。有些地名訴說著振奮人心的故事，如勝利峰（Victory Peak），但是也有一些悲劇，像是失望角（Cape Disappointment）、無意義山（Pointless Mountain）、無愛湖（Loveless Lake）和無望道（Hopeless Way）。你可能會想：命名的人在抵達夢碎路（Broken Dreams Drive）或受苦街（Suffering Street）前到底經歷了些什麼？他們是什麼時候決定放棄絕望島（Despair Island）的？他們在惡夢島（Nightmare Island）上都做些什麼夢？什麼東西（或什麼人）在終點站（Termination Point）看到了終點？怎麼會有人想走上「神啊為什麼是我巷」（Why Me Lord Lane）、「空虛路」（Emptiness Drive）或「死亡陰影路」（Shades of Death Road）？《悲傷地形考》（Sad Topographies）的作者達米恩·魯德（Damien Rudd）就這樣蒐集了許多這類幽默或令人毛骨悚然的地理暱稱。

簡單的數字街名比較看不出實際意義，但也有故事。有趣小知識：美國最常見的數字街是2街，3街排名第2、1街排第3、5街排第6，而4街居然就是第4名。許多應該要叫1街的街最後採用「主街」（Main Street），可能是因為這樣，上述排名才會好像有點不合理。

路名後半也可以看出一些資訊。每個地方都有自己慣用的道路名稱與例外，不過有些放諸四海皆準的命名習慣，可能連經驗老到的駕駛也不知道。

Road（縮寫：Rd，中文通常譯為「路」）：所有連接兩點的通道。
Street（縮寫：St，中文通常譯為「街」）：兩側有建築，與avenue垂直。
Avenue（縮寫：Ave，中文通常譯為「大街」）：與 street 垂直，一側可能有

ROAD (Rd): any route connecting two points

STREET (St): has buildings on both sides, perpendicular to avenues.

AVENUE (Ave): perpindicular to streets, may have trees or buildings.

BOULEVARD (Blvd): wide city street with median and side vegetation

WAY (way): small side route

LANE (La): narrow and often rural.

DRIVE (Dr): Long, winding and shaped by natural environments.

TERRACE (Ter): wraps up and around a slope.

PLACE (Pl): no through traffic or dead end.

COURT (Ct): ends in a circle or loop (like a plaza or square)

樹木或建築。

Boulevard（縮寫：Blvd，中文通常譯為「大道」）：寬闊的都市道路，有安全島，兩側有植物。

Way：一旁的小路。

Lane（縮寫：La）：多為鄉間小路，較窄。

Drive（縮寫：Dr）：形狀由自然環境界定的綿延道路。

Terrace（縮寫：Ter）：斜坡外圍、環繞斜坡的路。

Place（縮寫：Pl）：無法通過的死路。

Court（縮寫：Ct）：盡頭是圓環或迴轉空間（如廣場）。

Highway（縮寫：Hwy）：連接大城市的主要公路。

Freeway（縮寫：Fwy）：一個方向有兩個以上的車道。

Expressway（縮寫：Expy）：Highway上分出來的快速車道。

Interstate（縮寫：I）：通常是連接州的公路，但也有例外。

Turnpike（縮寫：Tpke）：通常是有收費站的 expressway。

Beltway（縮寫：Bltwy）：像腰帶一樣圈住城市的道路。

Parkway（縮寫：Pkwy）：路邊通常有停車空間。

Causeway（縮寫：Cswy，中文通常譯為「堤道」）：堤防上，穿越水域或濕地的道路。

以上規則並非絕對，完整的道路命名慣例也不存在。舉亞利桑那州土桑為例，乍看之下，土桑的網格式街道很普通 —— 東西向道路通常是「street」，南北向道路通常是「avenue」。但是，土桑有個特殊的混合式道路系統「stravenue」（縮寫為 Stra），這是「street」和「avenue」的混成詞，用來標示對角線道路。政府街道系統中，1948 年才出現「stravenue」，這詞比較年輕。往後想要在建成環境中替道路命名，卻又不想用再死亡、絕望等負面詞彙，可以選擇替 stravenue 取個好名字。

空地利用

無名地

公路和公路的入口坡道間，那塊奇形怪狀的地，很少人知道名字。巴爾的摩（Baltimore）藝術家葛拉漢・柯瑞爾—艾倫（Graham Coreil-Allen）於2010年出版了一本「隱形公共空間實地指南」——《新型公用共地的象徵學》（The Typology of New Public Sites）。書中把這些都市公路擴張的副產品稱作「渦流地」（eddies）。官方文件常用無聊的專有名詞來描述這些區塊，例如分隔公路合併車道的「三角交叉地帶」（gore）。難怪討論這些地的人要另外取個好記的暱稱。

柯瑞爾—艾倫在書中，不僅替這些空地取了比較順口的暱稱，也列出各種不同類型的有趣空間，像是角落小驚喜、未知小空地、錯置森林、落水洞藏匿點等，每一個空間都別具特色，也有共通之處。這些地方在城市地圖上常被忽略，甚至沒有記錄——它們是有名地中間的無名地，不算一塊地，什麼都不是。然而柯瑞爾—艾倫認為這些地點很有意思，於是特別挑出來調查研究、拍照、描述自己的發現，甚至安排導覽。

上述有些其實是特地設計的空間，如「三角交叉地帶」和「路邊平台」（berm），但常為人忽略。不過，無名地其實多是規劃區內的剩餘空間，是打造以車為主的都市環境時，不小心出現的副產品。有些（多數）「新型公共空間」不那麼美觀，但有公共用地的潛力。柯瑞爾—艾倫特別談到無名地的潛力，無名地常被認為適合當成廣場或公園，柯瑞爾—艾倫認為替無名地命名，可以提升大眾關注。

這項計畫主要在於讓大眾注意到公共空間，此外，也希望大眾可以真的使用這些空間。柯瑞爾—艾倫認為：「光是替這些地方命名，再配合實體建設、媒體曝光、宣傳活動，就可以提升能見度，讓實際使用率與數位資源都更加普及。」

《新型公共用地的象徵學》並非
給都市規劃師閱讀的政策簡報，也不
是都市探索家的探索攻略。但是閱讀
書中的定義、瀏覽書中的圖片，都可
以幫助我們在都市環境中漫遊時，動
動腦用新的方式來看待眼前的景物
（或沒看到的景物）。困在公路間的畸
零地可能永遠無法成為公園或市民聚
會的地點，但也許會有人想到這些夾
縫中的空間還能有些什麼用途。

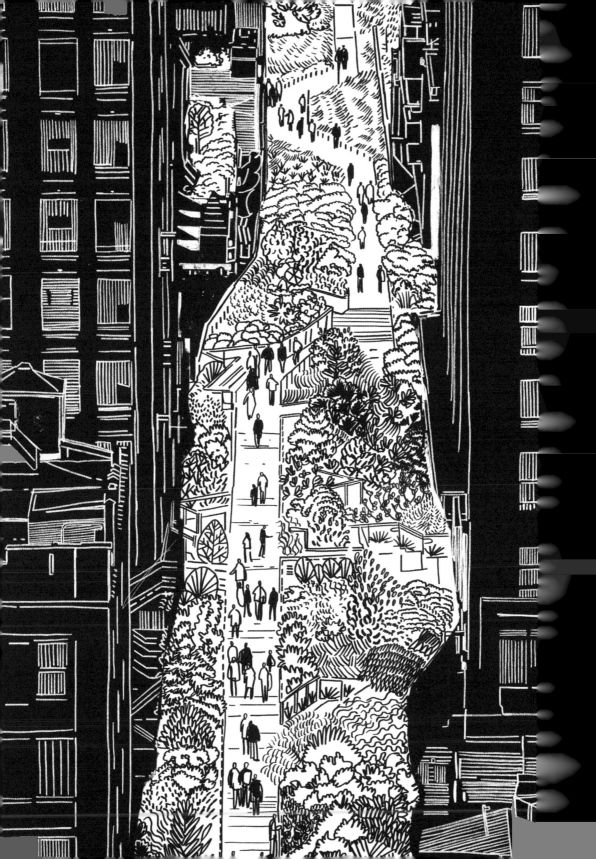

景觀

即便是在最貧瘠的都市景觀中，
人類總希望可以看到一點綠意。

有時我們會任自然自由生長，
但是人類有控制的慾望，常把植物生命修剪、形
塑成難以辨識的假自然景觀。

城市綠景若設計得宜，便和諧宜人；
若設計不當，就會浪費資源、無法永續，
還需要人類不斷干預才得以維持。

無論如何，
透過人類與植物間的關係來檢視人性很有意思，
植物無法自然生長的環境更是值得研究。

左頁圖：紐約曼哈頓的高架公園。

墓地遷移

鄉村風情的公園

加州科爾馬（Colma）乍看之下是座欣欣向榮的小城，但是科爾馬都市景觀的天際線不是活人居住的高樓大廈，而是紀念死人的陵墓、紀念碑和墓碑。科爾馬的死人比活人多，比例為1000:1。該城鎮位在舊金山南邊10英里處，鎮內有充滿綿延綠丘和整齊樹籬的傳統公園，但是科爾馬也是一座貨真價實的大墳場，主要供死人使用。科爾馬是150多萬具屍體的家，活人人口卻不到2000，相形見絀。該鎮居民用科爾馬座右銘來描述這個怪奇現象：「在科爾馬，活著真好」。科爾馬周邊的都市逐步擴展，但是科爾馬意外地維持著鄉村風格。都市埋葬傳統在這裡轉型，成了新型態的開放式紀念公園，造就了奇特的科爾馬。

世界各地人口密集處，活人死人在同一個空間生活，死人屍體會埋在小市鎮廣場或是都市的教會庭院中。歷史上，這類墓地通常也是公共活動空間，可以於此聚會或放牧牲畜，但是多功能墓地也製造了不少問題。下葬時，通常會把屍體堆疊在一起節省空間，但是淹水時，屍體就會浮出地面。1800年代早期，疾病疫情爆發以及房價飆升，導致死者被逐出城市，於是必須在離都市人口很遠的地方，挖掘新墳墓。這個變化不僅改變了墓園的地點，也改變了墓園的設計以及使用方式。

麻塞諸塞州劍橋（Cambridge）附近的奧本山公墓（Mount Auburn Cemetery）是美國早期的田園公墓。公墓一詞的英文「cemetery」源自希臘文，意為「沉睡的房間」。奧本山公墓精心打造的景觀仿照英式傳統花園，讓公墓有了截然不同的新樣貌。《公墓》（Cemeteries）作者凱斯·艾格納（Keith Eggener）說：「假如活人城市的設計注重速度、效率和商業活動，那麼死人城市就該是寧靜祥和的世外桃源——能讓人聯想到陰間樂園或人

間天堂。」在美國城市內、城市周圍尚未有大量公園、藝術博物館、植物園的年代，這類型的公墓尤其普遍。如詩如畫的奧本山公墓不僅影響了其他公墓的風格，甚至連大型公園也深受啟發，弗雷德里克・奧姆斯德（Frederick Law Olmsted）的紐約中央公園就是其一，而中央公園又進而成了新世代都市公園的榜樣。

科爾馬鎮這個區域以前是農業用地。1800年代晚期，舊金山公墓屍滿為患，教會和其他組織開始在不斷擴展的都會區南方買地建墓。到了1900年代早期，舊金山甚至對市內的新墓園下延緩執行令，並且砍掉墓園修繕預算。幾年後，舊金山頒布一項條例，強迫現有墓園遷出市區，15萬具屍體就這樣被挖掘出土。這些屍體挖出後多被運送至他處、重新埋葬，地點就在後來被稱作科爾馬的這塊地。能支付10美元處理費的家庭，可以把墓石與親人的屍體一起搬走，其他屍體則全放在大型公墓。

至於舊金山市內剩餘的墓石，他們的故事還沒結束。舊墓園內許多墓石被回收利用，成為舊金山建築的建材。舊金山隨處可見完整的墓石或墓石殘骸，有些最後被移到海洋海灘，排成一列用來防止沿岸侵蝕，有些則在布埃納維斯塔公園（Buena Vista Park）落腳，在步道和水溝旁排排站。亡者的身軀也許已被移出活人居住的都會區，但是亡靈的故事，仍在公園等公共空間飄蕩。

長條形公共空間

舊鐵道改建成的綠色步道

高架公園（High Line，台灣俗稱空中鐵道公園）是曼哈頓重新利用某段高架鐵路建成的特殊公園，蜿蜒於建築之間，甚至穿梭於建築之中。這座高架綠色步道於2000年代啟用，設計相當前衛。然而，連接社區的步道公園其實早已行之有年。舊的交通轉運廊道周圍發展出城市之前，許多地方已有細長型的都市公園，與四周的網格街道、人行道互相抵觸。

在1870年代，知名景觀建築師弗雷德里克・奧姆斯德（Frederick Law Olmsted）的公司計畫用「綠寶石項鍊」（Emerald Necklace）圈住波士頓某區段。這項計畫打算沿著河流、小路、汽車用道，把室內所有公園連在一起，形成一個綠地鍊，連接淡水池、自然樹叢、詩意草坪和林木園區。因為當時有許多未開發的大塊沼澤地，該計畫得以順利執行。城市發展起來後，要找到土地進行新建設就會越來越難，而這些沼澤地可以做為新的生長空間。

與此同時，紐約市等地的貨運火車也在搶未開發的都市空間，但是這種開發帶來了嚴重的副作用。曼哈頓西區有條路被稱作「死亡大街」（Death Avenue），因為1800年代晚期和1900年代早期，共有數百名行人於此喪生。最後，紐約市、紐約州和鐵路公司達成協議，於1929年架高該段鐵路。不出幾年的時間，新的高架鐵路就在街道上方開始運作了。

1960年代，卡車開始普及，鐵路逐漸式微，高架鐵路某些段落於是被拆除。到了1983年，有兩個關鍵因素決定了高架公園的未來：保存、開發高架鐵路的基金會成立，以及國會修正了《國家步道系統法》（National Trails System Act），簡化了舊鐵路改建步道的程序。但是這些年中，高架鐵路還是多次面臨拆除命運；紐約市長魯迪・朱利安尼（Rudy Giuliani）一度把高架公園送上斷頭台，簽字通

過高架鐵路剩餘區段的拆除計畫。新組織「高架公園之友」（Friends of the High Line）極力阻止這項命令，大肆宣傳高架鐵路的潛力，也廣徵高架鐵路重新利用的設計。「高架公園之友」收到上百份來自世界各地的設計書，其中也有雲霄飛車或泡腳池等提案。而最後勝出的提案為實用導向設計，但又不失前瞻性。

高架公園是步道也是公園，但是設計者也強調，它不只是傳統步道或生態友善的景觀設計。高架公園的空間可以沿路做改變、調整，可以開放更多空間提供座位區、聚會場所、表演場地以及其他公共用途，也規劃出攤販專用空間。1.5英里長的廊道上還有各種不同的植物點綴。細長的公園把人兜在一起，空間變得熱鬧有活力，不過有時會有點擠。高架公園因為有空間上的限制，密集的空間使用策略於是特別管用。但紐約市本來就盛行溫馨風格的口袋公園，所以也早

有先例採用相同策略。數層樓高的高架公園大受歡迎，也促進了周邊環境的開發——從不同的角度來看，有人會說該區環境因此改善，也有人認為這造成了中產階級化。

其他城市也開始出現類似的設計，有的明顯效法高架公園，但是有人成功、有人失敗。倫敦提出建設跨越泰晤士河的花園橋（Garden Bridge）計畫，獲得許多政界高層的支持和知名設計師的參與，最後卻無疾而終。花園橋的靈感雖來自紐約高架公園，但是好像沒有學到該學的地方。花園橋不同於高架公園之處在於，花園橋計畫是從頭打造一個全新的建設來連結兩地，高架公園則是善加利用蜿蜒於市中心的既有架構。倫敦花了數千萬英鎊打造花園橋，最後建設計畫卻被腰斬。芝加哥的606綠色步道最終則成功將鐵路改建為步道（雖然也有人批評這項建設導致中產階級化，倒也是沒錯），606步道很受歡迎，成功連結

許多社區。洛杉磯目前也正在建設河畔綠色步道（Los Angeles River green-way）。

明尼亞波利斯和巴黎等地已經建設了不少鐵路步道，鐵路改建計畫也在各地持續進行中。光是德國就有總長數千英里的鐵路步道。今天，許多城市都計劃把都市河岸、高架橋、地下道，甚至老舊公路改建成公園、單車車道、人行步道或是上述的綜合版。城市可以從各式各樣的公共休閒空間獲得不同的好處，然而線型公園和綠色步道結合了各種不同的優點——沿著既有道路蜿蜒、連結城市各處，不僅可以作為休閒、玩樂的場所，也可以是轉運廊道、轉運站，替都市居民提供各種不同的移動方式。

小偷最愛的棕櫚樹

街道樹木

內布拉斯加大學（University of Nebraska）林肯校區有個傳統，就是用狐狸尿液和甘油噴灑常青樹木，這是為了防止聖誕樹小偷。在涼爽的室外，噴灑液的味道不太明顯，但是如果有學生或當地居民砍下樹木，搬到家中當作節慶佈置，混合液的溫度一旦升高，臭味就會令人難以忍受。在比較可能遭竊的小樹放上警告標籤，可以提醒小偷，偷樹就等著臭死。內布拉斯加大學林肯校區景觀服務辦公室的傑佛瑞·卡爾波斯頓（Jeffrey Culbertson）向《內布拉斯加日報》（Daily Nebraskan）透露：「我覺得放標籤很有幫助。我接過兩、三通電話，打來問是真的噴了尿還是只放了警告標籤，因為他們聞不到味道。我覺得很有趣──這些人是想知道其實沒有噴尿，這樣就可以搬樹嗎？不然幹嘛打電話問？」每到冬季就會出現聖誕樹小偷，但是在其他季節，公共空間也會有其他樹種、植物遭竊。

城市街道上常種有榆、櫟、楓等樹木、灌木等，可以提供遮蔭，把二氧化碳變為氧氣。喜歡行道樹的人很幸運，因為這些樹種大多沒人愛偷──至少沒棕櫚樹那麼搶手，不過棕櫚樹其實也不是樹。棕櫚科的口語統稱棕櫚樹，是多年生植物，種類繁多，其中長的最像樹的種類，對都市環境有特別顯著的作用。棕櫚較不擅長把二氧化碳轉換成氧氣，但是在德州、加州等地卻非常流行。棕櫚扎實、容易挖掘的球狀根、可愛、討喜等各種因素，導致都市棕櫚樹竊盜猖獗。

偷來的成熟棕櫚樹一棵可以賣到上萬美元。如同美國寒冷中西部的松樹，棕櫚在溫暖的南部和西部的價值與實用性無關，反而在於人們對於當地的集體想像。幾世紀以來，人們對棕櫚樹的想像出現了轉變。數百年前，虔誠的西班牙基督徒在加利福尼亞種植棕櫚，取棕櫚葉供棕枝主日

使用。1850年的加州，西方開始流行起東方主義，對異國風情深深著迷，也對這種熱帶「假樹」開始產生興趣。棕櫚樹和熱帶被聯想在一起，創造出一幅奢華、閒適、逃離塵世的圖畫。到了1900年代早期，世界各地許多大城市的奢華旅館都設有棕櫚樹園——就連鼎鼎大名的皇家郵輪鐵達尼號上也有一個棕櫚園。

棕櫚狂潮席捲世界，在洛杉磯又特別受歡迎。富裕的有房階級會在自家門口種植棕櫚樹，都市近郊的有錢人更是得寸進尺，在街道邊的公共區域種植棕櫚。經濟大蕭條時期，洛杉磯公共事業振興署（Works Progress Administration）請失業民眾在主要大道旁種植棕櫚樹，棕櫚於是在洛杉磯成為主要植物。

現在，南加州許多地方的棕櫚樹已經老了，有些甚至嚴重枯萎。洛杉磯等城市並不打算種植新的棕櫚，而是重新思考棕櫚的角色。比起其他種類的植物（包括真實的樹），棕櫚能提供給環境的好處比較有限。棕櫚象徵價值較高的地區仍會繼續種植棕櫚，至於洛杉磯等棕櫚城市，在接下來的幾十年中，可能不會再有那麼多棕櫚可以偷了，至少若是注重生態的都市學家說話了，棕櫚就不會像以前那樣氾濫。

* 亦稱聖枝主日、棕樹主日等，是主復活日前的主日。

草坪警察

到底是誰家後院

近幾十年，一些有房階級會請景觀公司，把家裡院子的光禿處或整塊草皮漆成綠色。有些人這樣做是為了在乾旱或限水時維持美觀；有些人則是因當地政府或社區管理委員無法容忍光禿草皮破壞郊區景觀的一致性，不得不採取這種激烈的做法。

我們很容易忽視草皮相關規定，但若不能完全符合草皮規定的標準，有時會有不堪設想的後果。十多年前，佛羅里達休士頓一名屋主，就因為草皮光禿而入獄服刑。後來該屋主被釋放出獄，一部分原因是媒體大肆報導他的難處，當地居民便替他把草皮整理好了。這名屋主是退休人士，並非不打算處理社區管理協會的要求，也重新種植過三次草皮，只是屢屢失敗，最後終於收到了拘提傳票。他還不是唯一個案。近期在佛羅里達丹尼丁市（Dunedin），一名退休屋主違反草皮規定，又無法償還上萬美元的罰金，當地法規執行委員會（Code Enforcement Board）於是通知屋主，若再不繳納就要法拍她的房子。一天500美元的巨額罰款很快就聚沙成塔，但是屋主當時人在外州照顧重病的母親，母親過世後，她才回到佛州處理房子的問題。

比較極端的案例中，有的當事人入獄服刑，有的房屋遭法拍，從這些案例也可以看出美國城市對住宅區草皮的重視，這種草皮狂熱在美國文化的自由至上刻板印象中，似乎有點格格不入。有草坪、柵欄的房子是現代美國夢的象徵，然而實際上，「私人」房產卻會被他人取締。起初草坪和自由扯不上什麼關係，甚至和美國郊區也牽不上線。草坪的歷史源自大西洋另一端的富裕菁英份子。

根據《草坪人》（暫譯，原書名：Lawn People）作者保羅・羅賓斯（Pauk Robbins），現代草坪並非源自於古時的花園傳統，而是來自義大利文藝復興藝術家畫中的理想景觀。英國菁英

份子鍾情這些畫作，有地貴族開始在自家後院重現這些詩情畫意的場景，用植物生命來模仿藝術。踩在軟軟的草地上是很舒服，但是草坪也是權力和權利的象徵。只有富人有資格不在土地上種植蔬菜水果，有能力聘請揮舞著鐮刀的農人，把自家可愛但無用的草坪修剪地整齊俐落。歐洲殖民者航行來到新大陸時，也把草坪傳統帶進了美國。

美國早期知名景觀建築師安德魯‧傑克森‧唐寧（Andrew Jackson Downing）大力提倡草坪，認為草坪在混亂的城市空間中代表秩序。1850年，唐寧寫道：「國家開始出現微笑草坪和品味村舍的點綴時，秩序和文化就建立起來了。」頭幾座都市近郊出現時，中產階級便開始設置草坪，其中一個原因就是他們認為草坪可以建立秩序，是道德助力。草坪便宜、簡單，可以在大片土地中作為點綴，是很有效率的美化方式。

今天美國灌溉需求量最大的植物就是草。科學研究員克莉絲丁娜‧麥爾西（Cristina Milesi）估計：「就算是保守估算，美國灌溉的草坪面積也比玉米田多了3倍。」俄亥俄州哥倫布等典型美國城市，有1/4以上的都會用地都有草皮覆蓋，這還不包括足球場、高爾夫球場等草皮。美國人每年要花數十億美元維持草坪。排列整齊或種在盆栽內的其他植物、花卉，則成了大面積綠色畫布上的點綴。

然而，草坪的角色似乎在改變，尤其是在氣候變遷或受其他當地環境因素影響的地區。在加州，近年來乾旱對草坪帶來的影響特別明顯。回到2015年，加州州長傑瑞‧布朗（Jerry Brown）宣布「金州」限水，用水量必須減少1/4。布朗解釋，也提醒市民：「我們正在一個全新的時代，每天替自家可愛的綠色小草地澆水的時代會成為過去式。」南部有些州長甚至付錢讓市民拆除草坪，用其他景觀

替代。省水花園（Xeriscaping，源自希臘文「xeros」，意：乾；有時又稱零水花園：zeroscaping）開始流行，許多院子剩下的植物寥寥無幾，或根本沒有植物，所以只需使用少量的水（或根本不需要），或以其他方式維持。如果說舊典範是鄰居因為草皮光禿而互相恥笑，那麼新典範可能就是鄰居因為院子裡有太多草而互表同情。

耗水之外，草坪也佔據了其他植物的生長空間，這些植物是對人類很重要的自然生態，也是各種昆蟲（包括傳粉者）賴以為生的關鍵。內布拉斯加（Nebraska）作家／花園設計師班傑明·沃特（Benjamin Vogt）提出：「如果不能好好照顧自家的自然生命，又怎麼可能照顧家門外，公園、農地、沼澤、沙漠、森林和草原的自然植物呢？」沃特認為，如果要回頭使用草坪景觀，「還不如用柏油把地鋪起來，因為草坪上沒有花，也不可能有灌木或小樹排成圍籬，或提供蜜蜂築巢之處。」為了人類和其他物種好，該是時候拋棄草坪了。

* Golden State，加州的別稱。

直上雲霄的摩天樹木大樓

無法扎根的植物

世界級建築公司祭出「垂直花園」等「都市森林」的概念，這些美麗名稱指的是外牆種滿植物的綠色摩天大樓，這種建設結合了自然與城市元素，創造出一種視覺魅力、概念魅力。充滿植物的建築在社群媒體年代流行了起來，對都市綠化的重視也有推波助瀾的效果。不論是融入周遭景觀的大規模低樓層綠建築，或是樹木包覆的高樓，翠綠的植物不僅可以增添色彩，也可以在外觀上營造永續感，吸引潛在投資者、買家，以及以銷售為目標的開發商。這個潮流從綠屋頂開始，後來綠意從屋頂漫出，掛上了建築兩側，就像是現代巴比倫。不過很多「摩天樹木大樓」（treescraper）注重藝術更甚注重建築，多數設計也都只是紙上談兵，根本不可能實際動土。

義大利米蘭有一組名為「垂直森林」（Bosco Verticale）的雙塔，在難以化作現實的摩天樹木大樓理想世界中，是極少數的完工作品。博埃里工作室（Boeri Studio）設計的雙塔住宅於2009年開工。雙塔高數百英尺，支撐著一排排的植物，以及上千棵樹木、灌木。添加綠意是為了淨化空氣、降低噪音，提供樹蔭，但同時也是為了提供各種鳥類、昆蟲居住空間。這項建設獲得了美國建築協會的金色證書。垂直森林也榮獲了2014年國際高樓獎（International Highrise Award），以及世界高層建築與都市人居學會（Council on Tall Buildings and Urban Habitat）的2015世界最佳高樓（Best Tall Building Worldwide）殊榮。建築師斯特方諾·博埃里（Stefano Boeri）驚嘆：「垂直森林是新型摩天大樓，樹木和人類於此共生，這是世界首例，高樓豐富了城市植物與野生動物的多樣性。」──這是世界第一座真實的垂直森林。

然而，很快就有人批評，把植物吊上高樓以及維持森林結構耗費的能

源，遠超過垂直森林設計能達成的永續好處（如碳封存）。其他問題包括住戶花費比預期高，某些特定樹種導致結構問題，一般建設工程延誤等，雖說其中有些缺失是都市建設計畫本來就會遇到的問題，但完工後，綠色植物還是得花點時間長好長滿，而且實際樣貌通常不如設計藍圖茂盛。垂直森林雙塔周圍也有許多綠地和人造景觀，但是這種設計也可能導致地面缺少大樹，於是少了遮蔭，而且大樹長在地面上比較好照顧。建設垂直森林雙塔時遇到的問題許多是個案特殊狀況，最後也運用許多不同的方式順利解決。然而，有些常見問題是所有摩天樹木大樓都要面對的。

大量樹木要掛上建築，就會需要額外的水泥鋼筋來承受多出來的重量；植物需要灌溉系統來澆灌；複雜的風壓負荷也要納入考量。安裝在高樓層的樹木必須承受強風，但是建築草圖上的樹木總是異常筆直。風會干擾光合作用，太熱或太冷會對許多樹種造成傷害──很多草圖中會出現的高綠樹種尤其不耐寒暑。建築不同面的環境條件也有所不同。因為風況和太陽曝曬程度各有差異，所以在每一側種相同種類的植物並不可行，但是很多建築師畫的設計圖上，每一側還是種著一樣的植物。上述考量之外，植物有生命，需要施肥、澆水、修剪、整理，還要定期換土。

建築模擬圖是建築的理想藍圖，所以理想與實物不符也不用太意外。建築師為了讓建築看起來更俐落而省略陽台上的欄杆也是常有的事。但是建築模擬圖影響力很大，會創造出不切實際的期待，導致產生難以永續的設計，更別提還會加重結構工程師、景觀建築師、生態學者和植物學者的工作負擔──要完成、優化如此複雜的設計，這些人都是不可或缺的重要角色。

一般來說，淺土的設置和維持比

較方便，淺土適合種植青苔、多肉植物、香草和草皮，而體型較大的灌木、樹木需要複雜支撐結構，比較麻煩。簡約、輕巧的設計可能比較不上鏡，但是這種設計需要的水、養分以及後續管理都比較少，對生態也仍有益處。

　　上述問題的中心存在著一個更大的議題，也就是綠色植物在城市中應扮演怎樣的角色。有些建築計畫巧妙地把各種植物生命結合至各種形狀、尺寸的建築中，但是摩天樹木大樓把樹木從公共空間搬上高空，大家都看得到，卻只有少數人可以享受。樹木變成美化窗戶的工具，成為綠色的裝飾品，而非生態資產或社會活化劑。綠色植物公共建設對都市環境有很多好處，但是若要讓市民受惠，老老實實地扎根在地上似乎才是最佳方案。

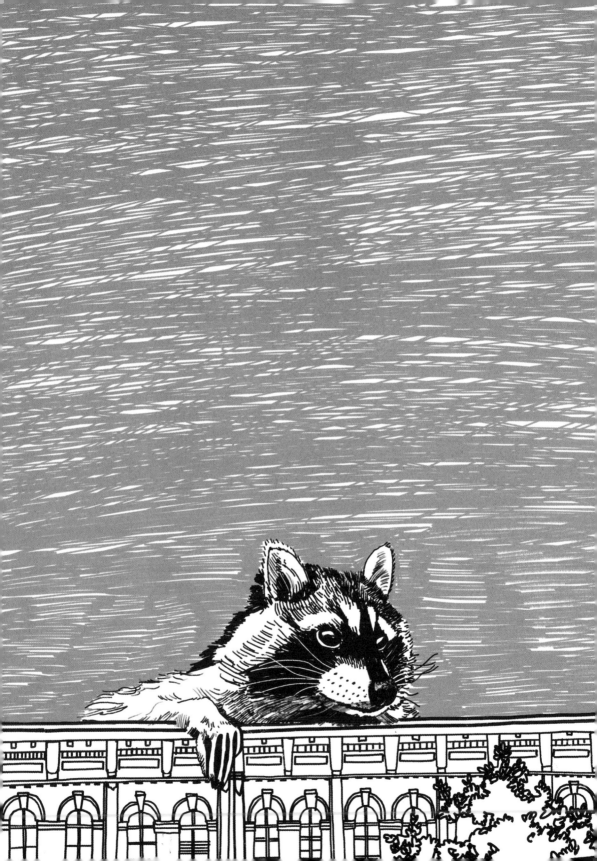

共生野生動物

人類蓋房子是為了自己——水泥、金屬、玻璃製成的巨大建築設計，是為了讓用雙腳走路的柔軟肉身居住。我們很少考慮到長了羽毛的動物、毛髮濃密的動物，或是無脊椎動物。

《侏羅紀公園》（Jurassic Park）的麥康姆（Malcolm）說：「生命會找到自己的出路。」
有些動物適應能力很強，可以在城市中找到生存之道，卻不怎麼受人歡迎。

動物數量太多會使人感到厭惡。城市中很多人會踢鴿子、毒蝸牛、跟浣熊諜對諜。然而這些「共生野生動物」（英文「syannthrope」，源自於臘文「syn」：在一起；「anthropos」：人）持續在人類環境中出現，我們不見得會注意到牠們，但是牠們讓自然界注意到了現代都會區的存在。

左頁圖：都市裡的浣熊，同時也被稱作垃圾熊貓(本圖當然並非依實際比例繪製)。

居住在都市的野生動物

灰松鼠

東美灰松鼠（eastern gray squirrel）跟鴿子、浣熊一樣，在許多城市中非常氾濫，但是有很長一段時間，都市環境中是看不到東美灰松鼠的。都會區目前松鼠氾濫並非偶然，而是因為人類把松鼠放到公園，又餵食松鼠、提供松鼠居住環境，牠們才能順利成為野生共生動物。

費城很早就有松鼠，1800年代，費城把當地原生的灰松鼠引進公園。和當時美國許多東岸沿岸城市一樣，費城也是高度都市化的地區，而松鼠也替工業化都市景觀再度注入了野生元素。其他一些東岸城市也在公園置入松鼠，但是整體而言都市松鼠數量仍不算多。費城在1847年只有三隻松鼠，這三隻松鼠被圈養保護，以免遭受掠食者攻擊。但是圈養動物即便有了人類的保護，還是過得不是很好。野生松鼠需要堅果落葉植物才能生存。城市餵食松鼠的食物要不是不夠，要不就是沒有營養，所以早期的

都市松鼠有的死於籠中，有的則被賣掉當寵物。城市必須改變公共空間的植物，松鼠才能長得健康。

在1800年代晚期的各種轉型以前，大型戶外公共空間多為多功能場地，可以放牧牛隻，也可以用來進行民兵訓練。後來，大家逐漸意識到這些空間也可以用來休閒，便開始出現仿照自然世界的公園。卡爾沃特·沃克斯（Calvert Vaux）和弗雷德里克·奧姆斯德等設計師根據這個新的方向，並運用當地水文和地理特色來設計紐約中央公園和展望公園（Prospect Park）。他們把池塘和沼澤改建成人工湖與自然岩石保育景觀，試圖在野生自然景觀和井然有序又有趣的都市世外桃源體驗中，找到平衡。

這些新的自然風公園有許多樹籬、湖泊、小溪、櫟樹，櫟樹結實纍纍，橡實成為松鼠的食物。景觀經過重新規劃之後，1877年，松鼠又再度被引進紐約。幾年的時間內，原先

的幾十隻松鼠已繁殖至無法控制的數量，1920年，松鼠總數估計已達數千隻。在中央公園等地方，松鼠已經和牠們賴以為家的櫟樹樹葉一樣茂盛。其他城市也開始採用這種新型態都市公園綠地，公園養松鼠的概念也跟著到處流行。美東灰松鼠除了出現在美東費城和紐黑文等城市，也出現在美西的舊金山、西雅圖和溫哥華。北美松鼠也出口至英國、義大利、澳洲和南非等國家。

這些松鼠不僅可以享受仿自然棲地的蓊鬱新環境，也逐漸理解人類因受道德約束，會照顧野生動植物，尤其是不惹事的友善動物。松鼠很特別，其他野生動物很少像松鼠一樣與

人互動，松鼠會搖尾巴討食，彷彿知道文明的運作方式。有很長一段時間，人類並不介意松鼠快速大量繁衍，城市和近郊居民對松鼠總是慷慨大方，所以牠們才能快速繁增。但是對松鼠的二足恩人來說，其實松鼠會破壞公共設施。

根據估計，美國將近1/5的停電是松鼠造成的。松鼠不僅以樹為家，只要長得像樹的設施都可以是松鼠的家，好比電線杆和變壓設施。松鼠的牙齒會一直長，所以牠們必須時常咬樹皮、樹枝、堅果，甚至是電線來磨門牙。無獨有偶，有些命運悲慘的松鼠咬破了電線絕緣包膜，或是啃到暴露在外的電纜線，導致動物界悲劇以

及人類界麻煩的停電。有隻惡名昭彰的松鼠還曾經毀了美國股票市場的交易。

美國出口的松鼠也在海外其他地方搗亂。大不列顛在1876年引進了美東灰松鼠，當地原生的紅松鼠快速被取代，甚至瀕臨絕種。現在僅英格蘭和蘇格蘭北部少數地方有紅松鼠，當地出現大規模的剷除侵略者運動，希望把美國松鼠逐出蘇格蘭高地，但還是失敗。美東灰松鼠在歐洲被已被政府列為入侵物種。

20世紀，松鼠足跡快速拓展，生態學家、野生動物管理者以及公園管理者也開始重新檢視傳統處理野生動物的方式，諸如應該獵捕哪些物種，又應該讓哪些物種自由生長。新的生態模型不會考慮哪些物種比較可愛、比較好抱、比較文明，反而會考慮捕食者與獵物之間的平衡，要維持這種平衡，人類干預越少越好。這種觀念衍生出的野生動物管理方式起初在國家公園非常盛行，後來城市也開始採用。

老鷹等掠食松鼠的物種，現在也是紐約等地都市景觀的一部分，生態學家也開始提倡禁餵松鼠。給松鼠吃麵包或其他非天然食物，可能會造成松鼠的健康出問題，松鼠過度依賴人類也可能導致物種數量出現不穩定的成長。有些地方甚至明文規定禁止餵食松鼠等都市動物——這種規定也是不無道理。多虧了現代公園，松鼠現在有能力可以自給自足，人類也是時候退場，讓松鼠回歸野生生活型態了。

鬼溪

在地下室釣魚

1971年某天的《紐約時報》（New York Times）有封給編輯的信，寄信人在信中回憶，有次他在曼哈頓一棟建築的地下室抓到三磅鯉魚，然後煮來吃。他寫道：「我們有個提燈可以點亮黑暗的地下室，我清楚看見下方15英尺處有條寬5英尺的小溪湧出來，兩側是長滿綠色青苔的深色石頭。」他又接著栩栩如生地描述，6英尺深的地底下，小溪向上噴出清涼的水，他拋下勾著魚餌的釣魚線，等魚上鉤。這聽起來像是虛構的故事，但其實不無可能。

曼哈頓地底有數百條錯綜複雜的水道，因為曼哈頓過去四周環水，水源充足，這些地下水道是歷史留下的遺產。1800年代早期鋪設的運河街（Canal Street）前身就是水道。就連帝國大廈附近也曾有座太陽魚池（Sunfish Pond），曼哈頓曾有數百座水池，太陽魚池還只是其中一座。滑溜鰻魚居住的水池消失已久，但留下了一條

小支流，所以水體上方的摩天大樓還是必須使用抽水幫浦來避免地下室淹水。

研究都市生物地球化學的淡水生態科學家布林・歐唐納（Brynn O'Donnell）寫道：「在美國很多地方，你腳下的人行道下，有看不見的水道網在黑暗中流動，這些水道是無所不在的鬼溪。」自有城市以來，就有把都市溪流埋在地下的做法。水道通常會被納入排水、下水道系統。在一些現代都會區的中心，多達98%的都市河流都被埋入地底，在上方做建設，這會導致嚴重的問題。水道對城市的健康很重要。歐唐納解釋：「溪流充滿了生命：有藻類、魚類，和無脊椎動物。」這些生物可以幫助控管污染源、替下游水域降低傷害。但是水道需要光和空氣，水裡的居民才能生長，地表的居民也才能利用水裡的資源。

歐唐納又補充說明，有些城市決

定「拆掉人行道、打碎管線、敲掉水泥，挖出鬼溪。這種工程叫做採光（daylighting），讓溪流照到日光，也恢復鄰近地區的連結。」挖掘地下溪水是個挑戰，所費不貲，卻是平衡一地生態系統的關鍵步驟——不只是為了人類，也是為了住在人類附近、人類當中、人類底下的生物。

鴿子的家

「過天老鼠」

鴿子有時被稱作會飛的老鼠，牠們在都市景觀中是出了名的討厭鬼，不過鴿子以前並沒有這麼惹人厭。鴿子現在是無所不在的都市物種，但是在過去，鴿子數量稀少，甚至還是尊爵的象徵。歷史上，鴿子是貴族之鳥。研究員相信，數千年前鴿子在中東本是家禽，後由羅馬人帶到歐洲各處。以前的羅馬房屋甚至會內建鴿舍——瞭望台和鴿舍是傳統托斯卡尼村落的常見元素。

在1600年代，鴿子從歐洲被帶到加拿大，又從加拿大被帶到美國各處。州長和權貴會互送鴿子當禮物，把收到的鴿子養在家中的鴿舍。鴿子越來越普遍，也開始在野生環境中出現，於是牠們失去了異國風情，在上流階層失寵。

鴿子地位的轉變也反映在談論鴿子時使用的語言。有很長一段時間，英文的「pigeon」和「dove」同指鳩鴿科（Columbidae family）中各種不同的鳥。隨著時間，「dove」和「pigeon」代表的意義開始分歧，「dove」被賦予正面意涵，而「pigeon」則有負面聯想。兩個詞彙意義上的分歧今日仍隨處可見。美容沙龍店名、絲滑巧克力品牌名稱、基督教聖靈化身成鴿子從天而降等，不會使用「pigeon」一詞。

今天，城市中的鴿子有如過街老鼠，甚至還因而產生了一個龐大的趕鴿產業。現在有各種設計、科技，可以把這些長滿羽毛的壞朋友趕出都市空間和戶外空地，諸如刺釘、鐵線、網子，甚至還有小型通電圍欄。但是這些創意設計大多不能達成任務。鴿子頂多尋找他處聚集，轉戰鄰近的其他建設。當然，會需要使用這些手段也都是人類自找的，當初就是人類養鴿，把鴿子帶到世界各地，又用廚餘餵鴿，鴿子才能生長繁殖。到頭來，說鴿子是個物種，不如說鴿子是人類行為產生的現象，城市被髒兮兮的

「pigeon」佔領，而不受美麗的
「dove」祝福，人類也難辭其咎。

浣熊大作戰

垃圾熊貓

2018年在明尼蘇達州聖保羅，有隻浣熊隻身一人，徐徐爬上市中心一棟辦公大樓。她越爬越高，就吸引越多觀眾。她是「MPR 浣熊」，這個綽號來自明尼蘇達公共電台（Minnesota Public Radio）的縮寫，因為該電台一名員工從對街的辦公室記錄浣熊登高，還把影片放在網路上。該名員工的影片很快吸引到社群媒體的關注，最後新聞記者也聞風而來。電視台從街上進行實況轉播，入夜後還打開聚光燈，照在浣熊身上，浣熊歷險記可能也是有了聚光燈才繼續演下去，因為浣熊被強光照昏了頭，只好繼續往大樓上方逃。浣熊繼續往上爬，善加利用外牆粗糙的預鑄混凝土，有時也平行移動，在窗台上休息。最後，浣熊發現了一個弧形牆角，她可以從那裡輕鬆攻頂。這棟樓是很有挑戰性，不過，浣熊本來就是擅長克服人造障礙的神奇物種，要攻破這棟大樓也不是不可能。

在1900年代早期，美國許多大學的比較心理學者已開始研究浣熊的智力與適應能力。許多機構的科學家設計動物迷宮進行測試，結論多是浣熊比其他常見動物更善於解決問題，浣熊的認知能力比較接近猴子，比貓狗等寵物聰明。受試浣熊不僅能從錯誤中學習，進而解決問題，也可以觀察人類的解決方式獲得解答。許多動物的行為模式是根據飢餓或恐懼等求生直覺，但是浣熊有時解決問題單純是出於好奇，無關食物獎賞。

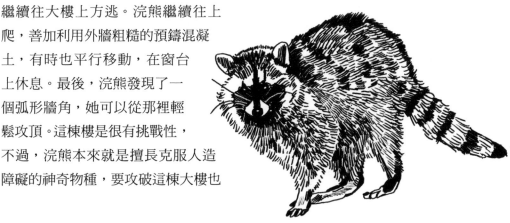

至於從鄉村尾隨人類進入城市的浣熊，牠們的好奇心和飢餓感使牠們與都市居民互相為敵。這些堅毅不拔的生物經常在屋外鬼鬼祟祟，到處翻找、弄倒垃圾桶，甚至還會侵門踏戶、覓食安家。雖然明尼蘇達MPR浣熊事件把這個常見的野生共生動物拉到了聚光燈底下（真實的聚光燈），但其實北美洲有另一個都會區比雙子城（Twin Cities）更關注浣熊的問題，這個城市對浣熊又愛又恨。

2016年，多倫多推出了「防浣熊」廚餘桶，大眾對此產生了複雜的情緒——有些居民擔心當地的「垃圾熊貓」會因此餓死，但是也有人對新設計樂見其成。新的帶鎖垃圾桶是多倫多浣熊大作戰的最新武器，是人類與浣熊無盡搶奪垃圾處理設施的最後一道防線。

艾美・丹普賽（Amy Dempsey）在《多倫多星報》一則報導中解釋：「多倫多的新廚餘桶必須符合嚴格的設計規範，要有防雨、防雪、防結霜、防積水」等功能，還「必須夠堅固，才能抵抗浣熊，但還是要能方便身障人士使用。要夠輕才不會導致使用者受傷，又要夠重才不會容易被推倒。」當然，還要能夠防浣熊。依照這些規格設計出的垃圾桶有加大的輪子，有附旋轉把手的防齧齒動物邊框，還有德國製造的鎖。測試版垃圾桶由數十隻浣熊進行挑戰，沒有一隻順利攻破。實驗結果讓多倫多信心大增，便開始部署數十萬座新垃圾桶，新垃圾桶大多能成功抵禦浣熊，不過也有支影片捕捉到浣熊撞倒垃圾桶、成功開鎖、大啖垃圾桶內美味的廚餘——浣熊還真是堅持到底的雜食動物。而有些研究員也擔心阻撓浣熊覓食，反而會使浣熊變得更聰明。

截至目前，儘管人類設計了各種防堵措施，浣熊似乎還能生存下去，甚至過得很好。浣熊和松鼠、鴿子一樣，適應能力強，全球各地的城市都有他們的蹤影，這也是因為人類有意或無心地把浣熊帶到了各處。這些強悍的哺乳動物一開始住在落葉林裡，後來也開始殖民山間、沿岸沼澤以及大都會區。歐洲、日本以及加勒比海各處都可以見到浣熊的蹤影。浣熊很可能繼續在都市居住下去，因為牠們已經多次證明了自己適應、克服人類建築和設施的能力。

無人之地

野生動物生態廊道

說到鐵幕，通常會想到冷戰時期分隔東西好幾十年，令人不安的界線，但是對許多人類以外的物種來說，鐵幕有不同的意義。這條位在無人之地的邊界，是用來分隔東西兩側國家的衝突緩衝區，但是這裡出現了奇特的現象。因為少了人類的介入與干預，這塊橫跨數個國家、氣候的土地，成了野生動物庇護所。柏林圍牆倒塌之後，過去分隔兩地的保育學家認為可以藉這個機會，以鐵幕為主軸，建立一個歐洲綠化帶。這個空間可以連結各國的生態棲地，沿路接起各大國家公園和自然保育區。在網格城市、偏鄉農業區，以及鄉間錯綜複雜的公路系統中，這種綿延的自然景觀帶對各種動物有很大的好處。

生態廊道為動物提供棲地與通

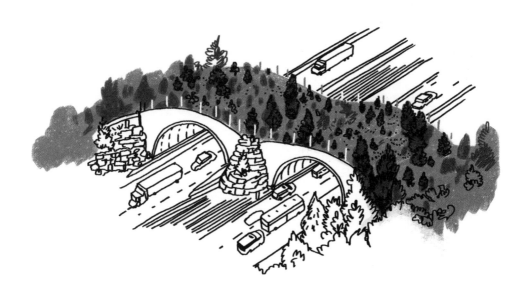

道，是人類替非人類物種設計的建設。生態廊道的尺寸、規模與設計，依照目的各有不同，有螃蟹橋、松鼠網、魚梯以及替山獅打造的高架通道。有些生態廊道替到處遊走的哺乳類動物拓展疆界，有些則輔助各種鳥類、魚類進行季節遷徙，後者會需要綿延不斷的河道，讓魚類得以從一地游往另一地。

美國境內估計有近 200 萬座阻斷水流的建設，這些建設對遷徙魚類和靠魚類維生的人類來說是很大的阻礙。除了魚梯等建設之外，還有一些比較極端的解決方案如「魚大砲」（fish canon），魚大砲會把魚射向空中，幫助某些特定魚種克服各種人為障礙。以長遠的角度來看，治標的解決方式和新奇的科技能做的很有限。魚大砲也許可以作為暫時的銜接，但是不可能光靠魚大砲來重新連結被人類設施截斷的棲地與遷徙路徑。

動物已經無法回到沒有城市、公路、水壩的世界，但是人類也不能繼續恣意開發，要野生動物自己想辦法適應。有時候最好的解決方式就是人類讓出空間，但是我們也必須了解城市和自然是同一個生態系統中的不同環節，需要設計預防性措施來幫助各種物種在以人為中心的世界中生存。

IT IS A
5 MINUTE
WALK TO
SUBWAY

KIDS
PLAY
AREA
7 MINS

RECYCLING
CENTER
10 MIN
WALK

PUBLIC

CHAPTER 6

都市主義

URBANISM

城市和市民之間總是不斷在進行對話。在偉大計畫和偉大設計之外，城市在規劃公共空間時，會使用由上至下的策略，用各種物體、照明與聲音來形塑居民的行為。有些人對這種做法樂見其成，有些人卻大力抨擊。介入主義者認為應由下至上，親力親為想辦法解決被政府忽視的都市問題，才能重新形塑城市。這種方式有時會引起爭議，並引起始料未及的副作用。這種對話來來回回，雙方人馬彼此偷竊、竄改對方的設計。

前頁圖：趕人用的刺釘、游擊修護師以及被打開的消防栓。

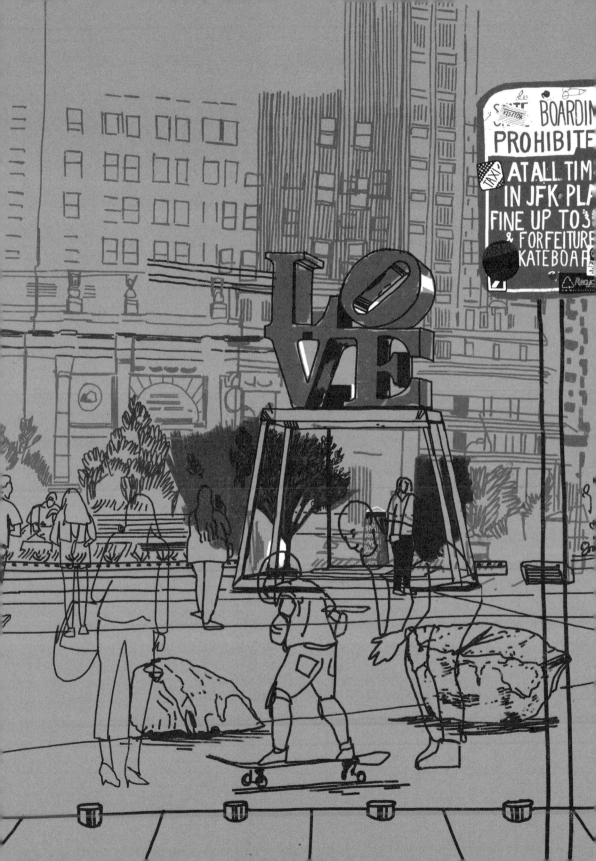

敵意設計

設計一向有「強迫」的層面。
廣告世界會利用設計，叫你購買你不需要的商品
或用預設方式來使用蘋果手機。

城市一樣使用設計來形塑我們的行為。
城市會在公共空間使用隱晦或明顯的方式來影響
市民，防堵「討厭的人」和「反社會行為」。

不管你是這種敵意設計的目標對象或受惠者，
重點是要能意識到哪些強硬的硬體設施取代了人
類的互動。

左頁圖：滑板小子們對抗費城博愛公園的滑板禁令。

滑板客最愛的博愛公園

可疑的滑板障礙物

「太感謝了！我這輩子就是為了這一刻。」92歲的建築師艾德蒙‧貝肯（Edmund Bacon，演員凱文‧貝肯〔Kevin Bacon〕的父親）在他幾十年前替費城設計的公園內，一邊滑板（有人扶）一邊說。這座公園原名約翰甘迺迪廣場（John F. Kennedy Plaza），但是大家都叫它博愛公園（LOVE Park），因為公園正中央有個字母雕塑寫著「LOVE」。這個現代主義公共場所是簡單、理智的開放空間，恰巧適合玩滑板。

滑板客的都市感受和其他人不太一樣。滑板客於城市穿梭時，會看到其他滑板客留下的輪子痕跡，以及欄杆、建築和街道設施上各種防滑板的凸狀設計。費城建築師東尼‧布拉凱力（Tony Bracali）本人不玩滑板，卻樂見滑板客把這項運動帶到都市環境中。柯布等現代主義大師喜歡直線型的鋼筋、玻璃、水泥建築，這種風格讓都市變成了適合滑板的環境。布拉凱力表示：「現代主義大師用一塊花崗岩板重新詮釋了公園長椅。」他又補充說明，這種設計典範偏離了「花花草草的景觀」，改採「鋪面開放廣場空間」，提供滑板客適合滑板的平面、台架和邊緣。

費城的博愛公園就是這種風格，公園內有直線型大理石長椅，方正花盆、加長型的階梯，以及方形石頭地磚，把地磚向上翹就可以做成斜坡。博愛公園建於都市近郊化的1960年代，沒有大肆宣傳，費城市中心的人對這座公園也不怎麼感興趣。但是到了1980年代，滑板客開始發現這個地方適合滑板，公園於是成了滑板客的遊樂場。到了1990年代，博愛公園成了拍攝滑板照片、電影的搶手地，吸引不少專業滑板人士前來費城征服博愛公園的各種障礙。博愛公園甚至出現在東尼‧霍克（Tony Hawk）的滑板電動遊戲中。滑板公園的曝光率也讓費城成了滑板比賽的場地。

但是上述活動沒有一項合法。警察會把滑板客趕出公園、開罰單，甚至沒收滑板。幾年下來，滑板罰單越開越多，到了2002年，博愛公園進行整修，其中一個原因就是要防滑板客。花崗岩長椅被換成滑板上不去的複雜座椅，還加建草皮隔開大面積的花崗岩板。加州滑板鞋廠牌DC甚至願意提供100萬美元，提議費城把博愛公園改回原狀，並用這筆錢補償滑板客弄壞的設施，但是政府拒絕了。

博愛公園並非當時代反滑板人士的唯一攻擊目標。2000年代早期，其他城市也開始出現阻擋滑板客的小型添加設施，通常是簡易的金屬裝置，安裝在平滑表面和邊緣來防止滑板，但是這些金屬裝置有時也有裝飾作用，甚至偽裝成小型都市藝術品。舊金山內河碼頭（Embarcadero）沿路的防滑板設施是可愛的潮汐生物金屬雕塑。長椅、欄杆以及其他滑板客可以使用的邊緣上，也都有這類裝置。

艾德蒙·貝肯本人從來沒有打算要讓博愛公園變成滑板聖地，但是他大力支持這個意想不到的用途。貝肯解釋：「對我來說最棒的是，這些年輕人可以發揮創意，適應環境。」原本乏人問津的公園，找到了特殊的功能，貝肯也樂見其成——甚至在2002年博愛公園抗議活動中，故意公然違法在公園溜滑板。但是即便博愛公園的設計師都已經公開表示支持，也實際在公園玩滑板，費城還是不肯讓步。

十幾年後，2016年博愛公園再次整修前，費城市長給了滑板客一個小禮物。市長暫時撤銷滑板禁令，在零下的氣溫中，開放博愛公園五天讓滑板客最後一次使用。數十名滑板客不畏嚴寒，出現在博愛公園。有些人撬下即將被拆除的花崗岩磚當紀念品——沉甸甸的花崗石，代表著曾為滑板聖地的博愛公園。有些人折斷樹上的樹枝，先生火取暖，然後在博愛公園玩最後一次板，無憂無慮，不用擔心吃上罰單或滑板被沒收。

博愛公園每歷經一次整修，滑板客就會在新設計中找到鑽漏洞的方式，但是博愛公園真正的影響，其實是往後專為滑板打造的公園，那些公園都採用了博愛公園的設計。然而對一些滑板客來說，滑板專門公園有點太過人工——畢竟滑板運動的精髓是在建成環境中找到新的建築邊緣、欄杆以及其他適合玩滑板的設施。

不准尿在這裡

趕人用的刺釘

倫敦市中心特易購（Tesco）店外加裝金屬刺釘時，馬上引起大眾強烈反彈。特易購解釋，安裝刺釘是為了防止有人在店門口睡覺、遊蕩，或進行其他「反社會」活動，但是很多人認為這種設計根本是惡意攻擊社會弱勢人口。反對人士甚至在刺釘上倒上水泥來引起大眾關注。防堵街友的刺釘行之有年，這些刺釘是用來防止有人在矮牆上、商店外或其他可坐的地方睡覺。防止街友亂睡的刺釘或其他凸狀設計是「防禦性設計」（defensive design）或「敵意建築」（hostile architecture）中最顯眼突出的例子。

不是所有刺釘設計都是用來防睡、防坐的。有些街角或暗巷設有垂直刺釘或傾斜的防尿板，防止有人在公共場所小便。德國有個城市甚至使用能反彈液體的油漆來防止隨地小便。漢堡的聖保利（St. Pauli）以夜生活聞名，長期以來飽受街道臭氣和被尿漬污染的牆面所苦。一些當地公司行號於是聯絡上一種特殊「恐水漆料」的發明者，這種漆料可以把尿液彈回亂小便的人身上，他們在建築外牆噴上這種漆料，還附上警告標誌：「Hier nicht pinkeln! Wir pinkeln zurück.」（不准尿在這裡！我們會尿回去！）

這種防尿策略也不是現代才出現。1809年一篇文章提到想隨地小便的人的困境：「若在倫敦尿急，可能要走個一英里才能找到適合小便的角落；不通人情的屋主在出入口、通道、斜坡等處，無所不用其極防止隨地小便，設置了滑稽的路障和擋板、溝槽等，多管齊下想把尿液噴回去，讓褻瀆水溝的倒楣莽夫鞋子沾尿。」倫敦等城市蜿蜒的暗巷中，仍可見老舊生鏽的刺釘和擋板。英格蘭銀行（Bank of England）某分行在外牆一個凹陷處設置了傾斜導尿板，防止反當代資本主義者在該處尿尿。總之，奉勸各位褲子穿好，以免成為倒楣的莽

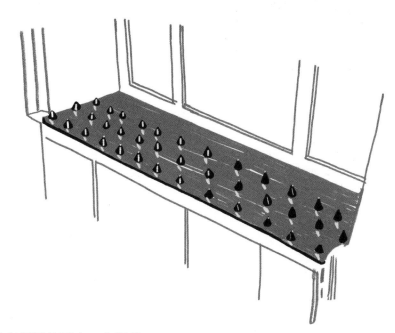

夫。

敵意設計有很長的歷史，在現代
又隨處可見，所以特易購刺釘引起眾
怒，導致為期數日的遊行，讓特易購
感到相當震驚。後來，倫敦各處的防
遊民刺釘也開始遭到抨擊。當時的倫
敦市長鮑里斯・強森（Boris Johnson）
對刺釘設計發了狠話，他說這些刺釘
「又醜又蠢，只會造成反效果」，這
段話好像也可以用來形容某些英國首
相。於是特易購在設置刺釘的幾天
後，就把刺釘拆除了。然而都市障礙
物在倫敦和世界各地依舊普遍，卻常
被忽視──總要到抗議人士或是媒體
開始報導，才會有人關注。

頑強設施

難坐的椅子

你可能會以為敵意建設是設計失誤的結果，但是《討厭的設計》（暫譯，原書名：Unpleasant Design）編輯瑟琳納・薩維奇（Selena Savić）與高登・薩維契奇（Gordan Savičić）認為，能發揮應有功能的設計就是成功的設計。公共長椅的目的主要是讓人小憩，不是要大家放到最鬆，賴著不走。公園、公車站和機場的難坐公共座椅，就是為了要避免太過舒適。我們常認為不舒適是不良設計的討厭產物，但是在這個例子當中，不舒適就是設計的關鍵。

薩維奇說：「最經典的〔實例〕是每個座位中間都有扶手的長椅，你可以把手臂靠在上面……但是扶手也可以防止其他用途。」為了防止人們在公共座椅上睡覺，扶手是最常見的設計。公車站也很常看到「靠坐」長椅。靠坐長椅沒有靠背，通常比較高，有個斜度，不能真的坐上去。坊間甚至謠傳有些連鎖速食餐廳的座椅是「15分鐘椅」，故意設計地很不舒適，讓人難以久坐，藉此提升翻桌率。

薩維奇認為最傑出的不舒服設計就是「康登長椅」（Camden bench）。刺釘能清楚表達出敵意，而康登長椅外觀無害，就只是一大坨不怎麼吸引人的物體。康登長椅是倫敦康登自治區工廠傢俱（Factory Furniture）的設計，這種長椅外型詭異，有很多角度，像個雕塑品，是一大塊厚實的水泥，邊緣呈弧狀，還在莫名其妙的地方做出斜度。

康登長椅形狀複雜，看起來就很難睡。康登長椅可以防兜售毒品，因為沒有小孔或縫隙可以藏藥；可以防滑板客，因為長椅邊緣高低起伏，沒辦法卡上輪架滑行；可以防垃圾，因為沒有縫隙，垃圾掉不進去；可以防小偷，因為可以把包包放在靠近地面的凹槽，收在雙腿後，小偷拿不到；還可以防塗鴉，因為長椅使用特殊塗

料，上不了噴漆。此外，康登長椅又大又重，可以當作交通屏障。一名線上評論家把康登長椅稱作「萬用障礙物」。

但是最普遍的敵意座椅其實更狡詐，就是根本沒有座椅。如果你走了好幾個街區還沒看到歇腳處，這也是設計。在許多地方，敵意設計與「坐臥規定」相輔相成，創造出對想要休息的人非常不友善的空間。

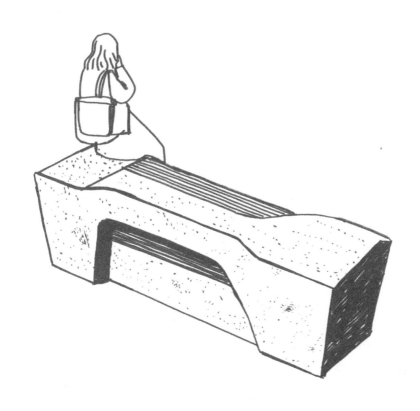

光之城

嚇阻照明設施

明亮的路燈常被視作公共空間的便民設施；路燈可以點亮街道，在入夜後把守街道的安全。都市學者珍·雅各在她1961年的宣言《偉大城市的誕生與衰亡》（The Death and Life of Great American Cities）中指出：「街上有越多眼睛」，就越能提升能見度和公眾責任感，再加上營業中的店面、熱鬧的人行道，當然，還有路燈，路人就可以看得更清楚，也可以被其他人看見。

公共場所照明並非新的概念——古羅馬人用油燈點亮城市，古中國人在竹筒中灌入易燃氣體來照亮北京。在1400和1500年代，倫敦和巴黎等城市會要求市民把蠟燭和燈籠放在家門外或窗邊作為社區路燈。許多歐洲城市過去規定夜晚出門要攜帶火炬或提燈，不是為了看得更清楚，而是為了被人看見，證明自己沒有歹念。現在回頭看，這種做法感覺很進步，但是從不同的角度來看，路燈也有黑暗面。

1667年，皇室詔令將一名位階中將的警官派至巴黎，這名警官為執法方便，下令設置範圍更廣的永久性公共街道照明設施。這項設施不是所有巴黎人都買單，因為工程及維護費用都是問題。在有光之城稱號的巴黎，有些市民還想在黑暗角落從事不法勾當，享受這種小確幸，不想見光死。

公共路燈也成了政治反抗份子破壞公物的目標。在1700和1800年代，革命份子甚至為了在黑暗中自由穿梭而砸爛路燈。法國大革命時情況改變了，有些路燈的燈柱被當作絞刑架處決官員和貴族，於是出現了法文片語「À la lanterne!」（直譯：上燈柱），類似於英文中的「string 'em up」（直譯：把他們吊起來）。

到了今天仍有以路燈作為防禦設施的設計，這種設計通常針對特定人口，如閒晃在外的青少年。把路燈調

亮是常見的做法，刻意使某些地區亮得難以忍受。另外也有一些縝密卻狡詐的設計。在英格蘭曼斯非（Mansfield），雷頓寶來居民協會（Layton Burroughs Residents' Association）安裝了讓皮膚瑕疵無所遁形的粉紅色路燈，對付沒自信、滿臉痘痘的青少年。英國有些地方的公共廁所裝有藍燈，想要注射藥物的癮君子就很難看清血管。日本一些地鐵站也根據藍光有冷靜效果的理論，在地鐵站試用藍燈，希望可以降低自殺率。用特殊顏色燈光來測量社會管制的成效並不容易，但是各大城市仍持續測試更多不同顏色的照明。

趕走年輕人

聲音干擾設施

　　吵雜的都市環境中有很多聲音是日常活動的產物，但是有些聲音則是設計來防止遊蕩等特定行為。很多公司會在大門口播放古典音樂，不是為了吸引品味高尚的莫札特迷，而是為了趕走受不了老人音樂的年輕人。

　　然而，並非所有聲音干擾設計都打算讓所有人當聽眾。有些地方使用高頻的聲音來驅趕青少年，因為這些頻率只有年輕人聽得見。隨著年齡增長，人耳會逐漸喪失聽到高頻聲音的能力，所以理論上刺耳的高頻噪音，只有至多25歲以下的人才聽得見。高頻噪音電子設備「蚊子」主打防閒晃、防破壞公物、防暴力、防販毒以及藥物濫用。這個裝置毀譽參半，有人認為很有效，也有人批評這樣是無差別侵犯青少年的權益。

　　蚊子是霍華・史泰波頓（Howard Stapleton）2005年的設計，他用自己的孩子做測試，孩子們也證實這個噪音確實惱人。史泰波頓小時候曾經抱怨工廠很吵，但是父親卻表示聽不見工廠噪音，於是他才想出這個設計。史泰波頓長大後成了安全顧問，有次他女兒在南威爾斯巴里（Berry, South Wales）的便利商店被幾名男孩子騷擾，史泰波頓便萌生了「蚊子」設計的概念。便利商店老闆當時試圖大聲播放古典音樂，藉此驅趕愛惹事的屁孩，史泰波頓後來送了一個測試版蚊子裝置給老闆。蚊子的聲音不像大力放送的古典音樂，不會干擾所有往來商店的客人，只有在店門口流連徘徊的青少年可以聽見。

　　公共場所許多立意良善的設計都常受到批評，也有人提出聲音嚇阻設施可能導致各種次要傷害。其中一個很大的隱憂是，兒童長期暴露在這種聲音之下，可能會導致聽力受損，尤其父母又聽不到這類聲音，沒辦法發現問題。也有人也提到這對耳鳴患者或自閉症患者等敏感族群可能會造成衝擊。英國國內外許多建築與城市都

下令禁止使用蚊子這類的裝置。很多
頗具爭議的公共空間設計也和聲音干
擾裝置一樣，僅針對特定族群，未能
整體考量對該設計其他族群造成的影
響。

別有目的

障眼法

西雅圖在市內一座高架道路底下設置了一排新的腳踏車停車架，當時大家乍看不覺有什麼異狀。但是對某些人來說，這個停車架的地點非常詭異，單車騎士不太可能在此停車。一名當地居民於是決定調閱公共紀錄，查到的資料後來刊登於西雅圖潮流報《陌生人》（The Stranger）。該報發現這排不起眼的停車架原來是「街友緊急設施」，由街友相關專案出資建設。西雅圖顯然是想用停車架來預防該地成為街友紮營處，用功能完全不同的建設做掩飾。

刺釘、強光和針對性聲音干擾這種敵意設計一眼就可看穿，很容易被發現、遭到批評。座椅扶手就比較含蓄，因為扶手至少還有實際功能，不管這些功能是否為設計的重點考量因素。有些附加設施尤其狡詐，用外觀欺騙人，實際功能卻別有意圖。鋪路或岩石表面地區的灑水器就是一個極端的例子。灑水器看似城市綠化設施，實則是用來驅趕特定族群。偽裝設計有很多不同的形式——舉凡有實際功能的腳踏車架以及精心設計的公共「藝術」。

所有都市設計都帶有強迫的意圖。話雖如此，市民仍有權知道每項建設背後的實際功能，不應被欺哄朦騙。有些公家機關會開誠佈公表示，為了安全因素，有必要設置干擾設施。波特蘭有條公路上設置了一堆巨石，奧勒岡州交通部（Oregon Department of Transportation）解釋這個干預措施是為了在交通繁忙的地區降低風險，避免街友睡在路旁，被車輛撞上而受傷或身亡。這類干預設計有很多爭議，但是在波特蘭的例子中，主管機關卻公開設施的實際功能讓大眾討論、檢視。

不論是好是壞，防禦性設計會限制活動，也會對年長者或殘疾人士帶來困擾。有些討厭的設計立意良善，設計邏輯卻有可能在公共空間造成危

險。當一項設計只能治標不能治本時，實際的問題無法得到解決，反而是被推到別的地方，影響下一個街區或是鄰近社區。刺釘越設越多，被針對的族群只會被趕來趕去，問題根本沒有改善。這類做法通常只會把弱勢族群趕到更偏僻、更危險的區域。不管你認為排外設計是能對多數人帶來好處，或認為排外設計帶有敵意、令人不舒服，重要的是必須了解這項設計究竟是為了解決大眾遇到的哪些問題。

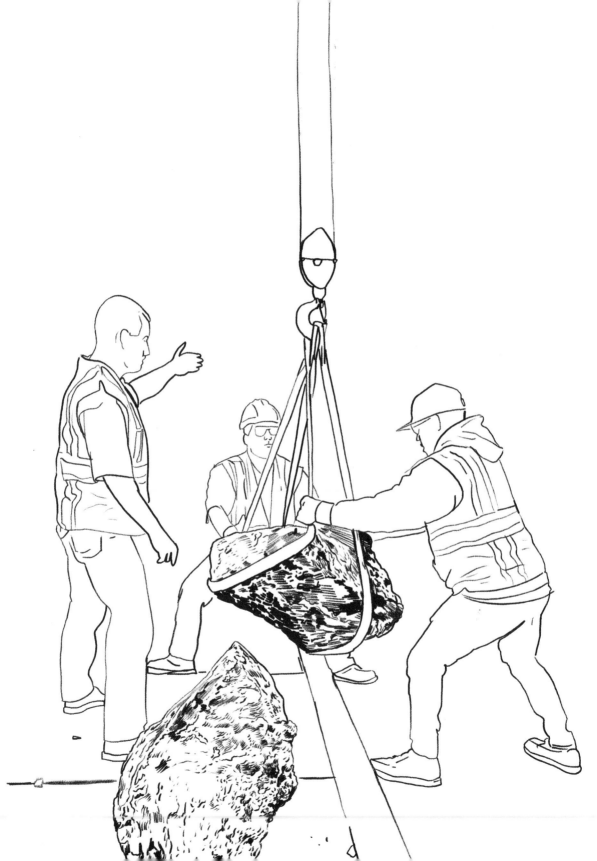

干預性設施

地鐵網絡和遍布城市的下水道系統等大規模建設，只有政府能有效執行。

但是都市基礎建設完工之後，若要根據市民不斷改變的需求來修改、調整、改動設施，官僚體系就會成為一個阻礙。

有時候，每天在城市活動的市民發起的小規模干預措施，可以改善這類問題，好比改善標示或設計非官方腳踏車道。

有些干預性措施是為了想改善大家的生活環境，有些則單純是為了一己之私。

市民發起的創意干預設施不是那麼好認，有些甚至還會利用大眾對政府的信任，偽裝成官方建設。

左頁圖：工人們移除市民設置的巨石障礙物。

游擊修護師

非官方標示牌

所有都市居民一定都曾在周遭建成環境中發現過需要修繕的設施,但卻很少有人願意動手修理。1980年代時,藝術家理查‧安克隆在公路上開著車,錯過了洛杉磯的出口,迷了路。當時他並不覺得這有什麼,但是這次事件沒有打算放過他。多年後安克隆又經過了同一個路段,發現這裡一直都沒有出口標示可以指引駕駛通往目的地。一般人遇到這種狀況,可能會請有關單位來解決,但是安克隆卻認為這是展現自己藝術專業的好機會。他決定自己畫一個標誌,掛在110告示牌的上方,做為他的「游擊公共服務」──但是他不打算公開這個干預設施是他的作品。

這項計畫要成功,標誌就不能突兀,也就是說,安克隆必須測量其他官方標誌的確切尺寸。安克隆使用色票,對照官方標誌的漆料顏色,閱讀了《加州交通管制標準設施手冊》（California Manual on Uniform Traffic Con-trol Devices）來決定正確的字體。他甚至在他的山寨標誌上,噴了一層薄薄的灰漆,讓標誌更融入周邊被沾上霧霾的標誌。安克隆用黑色簽字筆在標誌背面簽名,就像畫家在畫布上落款一樣,只不過他簽在不顯眼的地方,以免行跡敗露。

經過詳盡的規劃以及各種預備工作,安克隆和一群朋友於2001年8月5日早晨,聚集在準備設置標誌的地點。為讓行動順利進行,安克隆剪調頭髮,買了一套工作服、橘色背心、一頂安全帽。他甚至在卡車上貼上一張磁鐵,偽裝成加州運輸部包商,以免有人起疑舉報,怕被逮捕。安克隆架了一個梯子,爬上公路上方30英尺高的貓道,花了半小時設置標示。整個安裝過程他提心吊膽,被逮就算了,要是工具掉下來砸到下方高速行駛中的車輛就慘了。最後,安裝順利完成,這個結果大家都始料未及。

這項計畫一直到將近一年後,一

名友人向媒體爆料才被人發現，加州運輸部於是派人查看安克隆的作品。誰也沒想到他的標誌居然通過審查，又在原位繼續掛了八年。加州運輸部發言人坦言：「他做得很好，但是希望他不要再這樣了。」多年後，安克隆的標誌終於被換下，加州運輸部不僅在原處放上新的告示牌，也在110號公路沿路添置了數個北 I-5 出口標示。

公家機關對這類「修繕」的反應視個案而有所不同。警察局和市議會有時對這些游擊行為不予理會，甚至為之辯護，類似案例有雷諾（Reno）一名以修理遊樂廣場聞名的男子，以及巴爾的摩（Baltimore）一個重漆斑馬線的人。但是其他違法重漆斑馬線的人就沒那麼好運——印第安納州蒙夕（Muncie）和加州瓦列霍（Vallejo）出手拯救公物的人就得吃上逮捕令。有關單位表示，並非所有市民干預都是合適、有用、安全的設計。

很多市民干預措施的結局落在「沒人發現」和「被捕入獄」兩個極端的光譜之間。最常見的情況是干預設施被拆除，而干預者逃過一劫。紐約有個叫做「效率行人計畫」（Efficient Passenger Project）的團體，設置標示提醒火車乘客最佳出口以及轉車最快的路線，但是很快就被大都會運輸署拆除（Metropolitan Transit Authority）。「效率行人計畫」和安克隆一樣，仿照大都會運輸署官方標示的顏色、字體、排版來設計標示。但是大都會運輸署擔心這些標誌會「太有用」，導致某些車廂過度擁擠，加劇人潮問題，使轉車更加不易。到頭來，這類干預性措施是否能成功、持久，不僅要看設計，也要看主管單位以及社區成員的反映——立意良善、設計周延只是成功的部分因素。

網路曝光

網路瘋傳的標誌

有些游擊標示設計師會特別使用標誌主管單位的字型和設置方式來呈現他們的標誌；有些設計師則不想被城市的醜陋設計限制，大膽表現自認為比較高明的設計，刻意引人注目，在公共場所安裝解決問題的設施，暴露原本的設計問題。

妮基‧希立恩騰（Nikki Sylian-teng）和許多在洛杉磯開過車的人一樣，發現洛杉磯路邊的停車標示眼花撩亂、難以理解。常常一根標示柱上就有數個停車標示上下疊在一起。有些標示資訊重複，或與其他標示訊息有所衝突，有些則是一個標示上有太多訊息，無法回答駕駛真正的問題：這裡到底能不能停車？複雜的停車標誌不是洛杉磯特有的問題，但是洛杉磯的停車標示真的太複雜。

希立恩騰表示：「問題在於，標誌上塞滿了太多非必要資訊，解釋一堆理由，卻根本看不出最重要的問題：可以或不可以。」她提出的解決方案是，拿掉違反規定的後果以及其他警語，只要標示「什麼時間可以停，什麼時間不能停，一次可以停多久」。希立恩騰試著依照官方尺寸、顏色和材料來設計她的標示牌，在標準架構內用視覺元素來玩創意。希立恩騰仿照官方設計，不是為了要讓標誌融入周遭環境，而是希望她的設計若能有效達成目的，到時洛杉磯要採用她的設計，會比較方便。她也提出一些測試版設計，並向「駕駛、市政官員、交通工程師，以及色盲族群」蒐集建議，找出哪些資訊清楚、哪些資訊模糊，藉此驗證她最關鍵的假設：很多人都對現有停車標誌感到困擾。試行地點放上了定稿版設計後，希立恩騰發現遵守停車規範的情況提升了60%。希立恩騰這項計畫也引起其他城市的注意，甚至遠至澳洲布里斯本，當地政府官員也想用更清楚的視覺設計來解決類似的複雜標誌問題。

小規模測試演變成大規模都市標誌計畫的案例所在多有。麥特‧托馬蘇洛（Matt Tomasulo）在北卡羅萊納州羅利（Raleigh）設計了一系列步行方向告示，想讓行人了解走路往返兩地其實很快。托馬蘇洛有些朋友寧可開短短幾分鐘的車也不走路，只因為他們認為目的地並非腳程可及範圍，這讓他很頭痛。托馬蘇洛心想，若是大家能看到走路實際會花的時間，可能就有更多人願意走路。托馬蘇洛先研究了羅利市的現行政策與法規才開始行動，他發現羅利的行人友善政策，以及政策計畫書上羅列的詳細目標，與他的干預計畫宗旨一致。

托馬蘇洛本來考慮申請許可，但是申請過程費時傷財，所以他決定先自己印製試行標誌。他很謹慎，不想擋住或弄壞既有公設，於是用尼龍束帶把標誌綁在城市街道原有的標誌桿上。托馬蘇洛的標誌簡單明瞭，在重點地點之間，標示出方向以及平均步行時間，告示牌上用無襯線體（sans serif）寫著「雷利市公墓（raleigh central cemetery）步行7分鐘」等描述句，文字下方有個箭頭標出方向。沒過多久，社群媒體以及都市學者的網誌就開始瘋傳這項計畫。起初，網路瘋傳導致托馬蘇洛的標誌被政府拆除，但是市政府很快就因為公眾壓力而讓步了。托馬蘇洛的標誌和希立恩騰的標誌一樣，很快就席捲其他城市。托馬蘇洛也把模板和指引上傳至網站，讓其他想要嘗試這種新方向標誌的城市參考。

以上兩個標誌計畫都是「游擊都市主義」（tactical urbanism）的例子——這種干預策略可能對都市帶來極大好處，成本和風險也都很低。當然這些策略是遊走在法律的灰色地帶——未經許可設置標誌通常會觸法，但是這樣的設施可以提升公眾意識並獲得政治支持。游擊設計師起初的用意並非替全球設計解決方案，不過最後也都能成功直接或間接影響其他城市。許多「都市游擊隊員」也發現，想要改善城市景觀，請求諒解比申請許可容易多了。

申請許可

開放使用消防栓

紐約市給人的經典印象如下：兒童在公用消防栓噴出的水柱下玩耍，水柱的水灑在熱得冒煙的街上。這是我們對紐約文化的共同想像，但是實際上，偷開消防栓通常會觸法，亂動這個重要的都市基礎建設還會吃上罰鍰。然而許多城市在夏季最炎熱的那幾天，還是可以看見消防員以安全的方式替市民打開消防栓，並在一旁控管。紐約市這一世紀來也曾經以不同的方式，在不同的時期開放消防栓供市民使用，由此也可看出觸犯法律和特例批准之間，存在著灰色地帶。

1896年，美國東岸出現熱浪，大都市首當其衝，因為熱島效應會加劇居高不下的氣溫。建設密集、人口密集的地方慘況空前，曼哈頓下城區就因為熱浪而死了上千人。在空調問世、電扇普及之前，市民只能忍受令人汗如雨下的高溫。有些人甚至會睡在屋頂或防火梯上，導致不慎墜落受傷、身亡。

這場熱浪危機中，警察局長（Police Commissioner）西奧多‧羅斯福（Teddy Roosevelt）在紐約較貧窮的區域協助發送免費冰塊。睡公園的禁令也暫時撤銷，讓快被熱死的市民得以在開放空間一夜好眠。消防栓也開放使用，可以用來清理街道、替街道降溫。於廉價公寓租屋的家庭帶著感恩的心，一批批往室外移動，逃離擁擠的居住環境以及不流通的空氣。

接下來的一個世紀，紐約市民開始違法使用消防栓，這也成了紐約炎熱夏日的傳統，雖然這項傳統引發不少爭議。未經控流的高壓水柱可能會傷到人，把人撞倒或是噴到馬路上。消防栓噴水洩壓，也可能導致區域住戶水壓變低，消防員要救火時更是頭痛。一柱未控流的消防栓一分鐘可以噴出數千加侖的水，珍貴的淨水資源就這樣浪費了。

2007年，紐約市環境保護署（Department of Environmental Protection，

縮寫：DEP）開啟一項教育計畫，向市民宣導自行打開消防栓的危險。在夏季最炎熱的月份，環境保護署招募年輕人加入「消防栓教育行動團隊」（Hydrant Education Action Team，縮寫：HEAT，意為熱），協助向社區解釋擅用消防栓風險以及替代方案。環境保護署解釋：「裝上市府許可的噴頭後，便可以合法使用消防栓，裝上噴頭的消防栓，每分鐘噴出的水量只有20至25加侖。18歲（或以上）的市民可以向當地消防局索取免費消防栓噴頭。」起初必須由城市特別批准的行為，先是成了非法游擊行動，後來又採折衷方式，發揮創意，獲得市政府許可。經過政府和市民一個世紀來的對話，以及官員與民間的共同努力，最後終於發展出一套人人支持的通用解決方案。

立意良善還是歧視

巨石之亂

故事是這樣的。2019年，舊金山一條人行道上突然出現了24顆巨石。起初沒人知道這些巨石的作用，巨石長寬數英尺，這個行為不可能只是一般想找麻煩的人發起，因為一個人根本搬不起來。多數人以為這些巨石是市政府的設置，因為舊金山很常使用石頭來預防遊民在路邊睡覺。但是沒過多久，大家就發現這些巨石不是由上至下的設施，而是下至上的干預——一群住在附近的人在這裡放了石頭，想要避免有人在人行道從事不法勾當。居民募集了2,000美元購買巨石，把這24塊大石頭放在教會區（Mission District）市場街（Market Street）邊一個公共人行道上。

路邊的巨石馬上引起激烈反應。有些當地人公開表示贊成，提到該段人行道經常出現犯罪行為。也有些活動份子馬上公開反擊，認為這些錢應該花在更有意義的事上，以更人道、更治本的方式來處理背後潛藏的問題。批評者開始要求政府移除巨石。

政府官員沒有回應，一名當地藝術家於是在分類廣告網站Craigslist上刊登廣告，表示要把這24顆石頭送給能搬走的人。丹妮爾‧巴斯金（Danielle Baskin）以反串巨石主人的口吻寫道：「我們打算把這批漂亮的景觀石給丟了，我們自家根本沒有空間放這些大石頭，所以才先拿到外面，放在路邊。」她稱讚這些石頭「很有個性——帶有各種不同調性的褐、灰色，還附贈一些新鮮的青苔。」

巨石的相關討論吵得沸沸揚揚，有些行動份子也開始採取行動，親自把巨石滾到旁邊的車用道上。舊金山公務局（San Francisco Department of Public Works）發言人裡外不是人，只好公開表示這些巨大的障礙物會阻礙交通。市府員工於是出手干預——但是並非符合眾人期待，把巨石移走，而是把巨石推回原本的人行道上。人行道上的巨石似乎沒有牴觸市府規定，因為

巨石旁邊還有足夠的空間給行人行走。

　　但是巨石之亂還沒結束。接下來的日子中，行動份子持續把巨石推到馬路上，公務局也繼續用大型機械把巨石吊回人行道。市政府開始設置交通錐和黃色封鎖帶來驅趕惡民，這時便開始有人用粉筆替被巨石趕走的遊民打抱不平。「不幫助比自己更需要幫助的人，就是偷竊的行為」以及「我和有些鄰居好像陌生人，我想跟他們交朋友。」有些居民並不同意這些反巨石訊息，表示放置巨石是為了要避免危險的毒販，而不是驅趕睡在路邊的遊民。

　　最後大家都受夠了，市府官員終於介入，結束這場巨石之亂。舊金山公務局局長穆罕默德・努魯向《舊金山紀事報》表示：「由於居民要求，我們會開始移除巨石。」被問到移除理由時，努魯解釋道「有些居民感覺」反巨石的人「是在針對他們」。

簡言之：出資把這些巨石放在人行道上的居民，原本覺得毒販是個威脅，現在卻演變成害怕都市行動份子會騷擾他們，因為這些行動份子已經被反覆推巨石的亂象給激怒了。巨石於是被搬走，存放他處，用的是納稅人的錢。至於後續，這段兵家必爭之地的未來仍是個未知。努魯補充說明，「居民希望怎麼處理，」公務局「都支持」，也就是說，日後還有可能出現更難搬走的更大的石頭。

　　至於現在，實際的問題總算完滿解決──石頭沒了，僅剩下人行道上的一點巨石痕跡。然而巨石之亂卻在舊金山各處產生迴響，激發許多重視犯罪與遊民問題的市民採取行動。這些巨石或許沒有完成主人託付的使命，卻引發了一場關於都市問題的精彩對話，也以始料未及的方式造成深遠的影響。

宗教的力量

中立的佛像

歐克蘭（Oakland）居民丹・史蒂文生（Dan Stevenson）不是那種會檢舉自家附近毒販或娼妓的人。史蒂文生對犯罪問題司空見慣，但是對於他家對面一直出現的那一堆垃圾，他完全無法忍受。自從歐克蘭在史蒂文生家隔壁路口建了永久性交通分流設施，不管貼再多告示，都還是會有人在這塊新的水泥／土地上亂丟不要的傢俱、衣物、一袋袋的垃圾，以及各種不同的廢棄物。亂丟垃圾的現象會傳染，垃圾會繁殖，打電話向市政府申訴也沒什麼用。

丹・史蒂文生和他的妻子露（Lu）討論過後，決定使用另類的方式來處理這個問題：把垃圾清掉，在該處安裝一尊佛像。《罪犯》（Criminal）網路廣播的菲比・價吉（Phoebe Judge）問史蒂文生為什麼選擇這個特定宗教人物，史蒂文生回答：「因為他很中立」。他認為耶穌之類的人物比較「有爭議」，但是佛像不會引起什麼不滿。露於是上五金行買了一尊佛像，史蒂文生把佛像鑽開，用樹脂在內部黏了一些金屬支架，用來固定在地面上，再把佛像安裝到自家隔壁的無人空間。

這尊佛像就在那兒照原樣坐了一段時間，沒人動它，但是幾個月後，史蒂文生發現佛像被漆成了白色。沒過多久，有人開始供上水果和錢幣。佛像隨著時間不斷演化，被放在坐檯上、漆成金色，最後還被放到佛龕內。歐克蘭越南佛教徒（Oakland Viet-namese Buddhist）社群成員開始在大清早到佛像面前燒香誦經。也有遊客到此朝聖，有時候還搭乘差點擠不進社區小巷的巴士前來。後來地方主管機關打算拆除這尊佛像，社區卻極力反抗。人類行為的改變，究竟是否可歸功於這尊佛像，還有待商榷，總之社區犯罪率確實下降了。

這塊公共空間的維護和進化，主要出自維納・武（Vina Vo）之手。維

納・武是越南移民，她在越南移民社群的協助之下維護著這尊佛像。越戰時，武痛失了親友以及村莊的佛龕。1982年她逃離越南來到歐克蘭，2010年她聽說了這尊佛像。有人建議武來整理佛像，把佛像周圍的空間改變成信徒聚集、誦經的地方，比照幾十年前她在越南造訪的佛教聚會地點。這些年來，佛像四周的設置越來越多：佛龕標示、燈光、旗幟、水果盆，以及更多佛像。入夜後，從數個街口外就可以看見被 LED 燈照亮的佛龕周邊設置，若再靠近一點，可以聞到燃香的氣味瀰漫於空氣之中。

今天這座佛龕旁靠著一支掃把，四周也定期有人清掃。你可以說這尊佛像原本是敵意設施，目的是要避免有人從事討厭的行為。但是最終，佛像所在地充滿了正能量，也是社群活動空間，附近居民，不論是否是佛教徒，都樂見其成。丹・史蒂文生說：「佛像成了社區的經典代表。」他也發現很多「非佛教徒會來到這裡，在祂面前說說話…… 很有意思。」沒想到，佛像也會繁殖——附近路口也開始出現新的佛像和佛龕，這也反映出佛教中，個人需要靠自我修行才能超度的觀念，靠別人（如政府官員）是沒有用的。

催化劑

有些都市干預建設是為了解決當地日常問題，有些則是為了呼籲採取行動或進行公開討論。

干預建設設計得宜，就可以催化公共空間與方便性等議題的相關討論，比針對特定地點的一次性解決方案更有效。

建成環境中，心態正確的活動份子或藝術家設計出的迷人建設，可以成功吸引大眾關注某個議題，有時甚至可以說服大眾做出改變。

左頁圖：某住宅區街角的無障礙坡道。

打破障礙之牆

路緣坡道

無須使用輪椅或不需要推嬰兒車的人，不會太注意到路邊斜坡，早在50年前，都市路口人行道上的小坡道非常不普遍。活動份子艾德‧羅伯茲（Ed Roberts）年輕的時候，人行道邊緣多是筆直的高度差，他和其他輪椅使用者若要在街區間移動，就需要他人協助。

羅伯茲是1940、50年代的孩子，在家中四個孩子排行老大，一家人住在舊金山附近的一個小城市。羅伯茲14歲時被診斷出小兒麻痺，頸部以下癱瘓。他大半時間都在鐵肺內度過——鐵肺是幫助他呼吸的巨大機器。出門在外時，他需要他人協助才能移動。在公共場所，羅伯茲的母親有時會需要請陌生人幫忙把他抬起，以便上下樓梯或路邊高低差。

1962年，羅伯茲申請加州大學柏克萊分校（University of California, Berkeley）時，學校起初拒收，因為不確定他是否可以靠鐵肺在校園安全生活。最後學校還是准許羅伯茲入學，羅伯茲也移入了校園醫院內。他的故事上了美國新聞，於是校園內開始出現更多行動不便的學生，他們通常會付錢請同學替他們把輪椅抬上階梯、移入教室。

這些都是1960年代的事，障礙文化中心（Institute on Disability Culture）共同創辦人史蒂夫‧布朗（Steve Brown）說：「那個年代充滿抗爭、改革、改變」。柏克萊校區醫院提供身障人士住宿，也成了「滾動小隊」（Rolling Quads）的總部。「滾動小隊」是一群精力旺盛、作風大膽的活躍份子，他們和美國各地類似的組織開始提倡身障人士公民權——教育權、工作權、人權以及參與公眾事務的權利。

當時的建成環境非常不方便——身障退伍軍人會對當地政府和機構施加壓力，所以有些地方設有斜坡，但這些都只是例外。進入了1960、70

年代，新一批的年輕身障人士不願再被動坐等政府採取行動。時至今日，當時「滾動小隊」激勵人心的故事開始流傳起來，他們在夜幕低垂時出沒於柏克萊校園，和同學一起用大榔頭敲碎人行道邊緣，架設自製斜坡，藉此逼迫政府積極作為。艾瑞克・諦博納（Eric Dibner）是1970年代的柏克萊身障學生，他說：「我覺得半夜突擊的故事有點太誇大，不過我們當時是會帶著一兩袋水泥，混合好後，拿到高低落差的角落，填補落差。」這

確實是夜裡的行動，而這項干預建設帶來的實際效果不大，後續影響卻非常明顯。

滾動小隊的日常工作其實大多是和政府打交道，1971年，他們也向柏克萊議會請願。當時還是政治科學研究生的艾德・羅伯茲也參加了相關示威行動。羅伯茲和他的夥伴堅持要市政府在柏克萊每條街的街角設置坡道，此舉也引發了1971年9月28日全球第一個全市坡道計畫，市議會宣布：「主要商業區街道和人行道的設

計和建設，必須利於身障人士行動。」議會全數支持這項提議。

　　到了1970年代中期，身障人權活動規模比過去更大、更廣，不僅要求建設人行道坡道，還有公車輪椅友善升降設施、階梯旁的坡道、公共建設在電梯設置較低的按鈕、無障礙洗手間，以及高度較低、便於輪椅人士面對面交談的服務台。1977年，十個城市的聯邦政府辦公大樓同時出現了示威遊行人士，要求聯邦出資的建設，修改保護身障人士的相關規定。舊金山的示威行動演變成為期一個月的靜坐，新聞也持續報導輪椅身障人士不願意離開示威現場，除非政府採取行動、改善問題。幾年後，丹佛再度出現了一群輪椅示威群眾，他們用大榔頭敲碎公共場所的水泥路緣，這種積極推動改革的精神，與滾動小隊不謀而合。

　　活動份子意識到公開行動可以有效引起大眾關注。美國眾議院開始積極處理1990年的全面《美國身心障礙法》（Americans with Disabilities Act）時，身障示威者拋下輪椅，爬上國會大廈的大理石階梯，展示他們在身障不友善的建成環境中，實際面臨的挑戰，藉此推動法案通過。

　　美國身障法並非聯邦政府祭出的第一個身障人士友善法案，但是身障法的影響力卻遠遠超過前例。身障法規定，所有公共場所都要設置身障友善設施與身障專用設施，包括企業和交通運輸建設。身障法當然也有但書，指明身障建設必須落在雇主和建設公司能處理的「合理範圍」內。這種條件有點模糊，而且有操作空間，到了今天，許多城市還是有些地方沒有路邊坡道，柏克萊也不例外。1990年，身障法案簽署典禮上，老布希總統針對該法發表了非常有力的演說，還用隔開共產東德與西方世界的柏林圍牆來做比喻。「我現在簽署這項法案，等於是舉起大榔頭敲碎另一堵

牆，這堵牆世代以來，把美國身障人士與看得到卻享受不到的自由分隔開來。我們再一次歡慶圍牆倒塌，一同宣告我們不接受⋯⋯ 不容忍美國出現歧視。」

加州大學柏克萊分校曾經認為艾德・羅伯茲因身障而無法在學校生存，但是羅伯茲完成了碩士學位，在學校教書，又共同創辦了身障服務機構「自立生活中心」（Center for Independent Living），該機構也成了世界各地數百間類似機構的典範。羅伯茲結了婚，生了一個兒子，離了婚，贏得麥克阿瑟天才獎，主理加州矯治局（California's Department of Rehabilitation）長達近十年。羅伯茲因推動身障人士自主而成為享譽國際的名人，他在56歲時因心臟病發而過世。今天，羅伯茲的輪椅成為美國國家歷史博物館（Smithsonian's National Museum of American History）館藏，也在博物館網站上永久展出。然而他最有價值的遺產，還是美國各處上千個街角坡道，這些坡道提醒著我們，游擊干預建設可以改變人心、改變我們的思考模式，至終改變城市。

腳踏車來了

汽車閃邊站

1960年代，一位名叫傑米・奧提斯・馬里諾（Jaime Ortiz Mariño）的年輕學生從哥倫比亞離鄉背井，來到美國攻讀建築與設計。馬里諾回到波哥大（Bogotá）後，因為有了國外生活經驗，於是改變了看待自己城市的角度。馬里諾想起自己當時「看到哥倫比亞人跟隨著美國的都市開發腳步，感到很驚訝」——美國的開發策略導致美國各大城市被汽車佔領。馬里諾強烈感覺應該要採取行動，避免波哥大步入美國後塵。

根據當時代的價值觀，馬里諾把單車權視為公民權。對他來說，騎單車與「女性權益、城市移動性、都市簡化、新都市主義，當然還有環境意識」一樣，都是個人權益的體現。馬里諾在美國也接觸到抗議文化，於是召集了當地單車騎士，在各處貼上標誌，申請暫時封閉兩條主要道路的許可，把這兩條路開放給單車騎士和行人使用。第一條「腳踏車道」（Ci-clovía）就此誕生，這樣的風氣便開始蔓延。40年後，每到週日和國定假日，波哥大街上就會有一大區相互連接的街道網絡被封起來，禁止汽車行駛，跑者、滑板客和單車騎士於是有了超大型的「鋪路公園」。每週的腳踏車道活動最多可吸引200萬人（約波哥大人口的1/3）湧上街頭，享受70多英里被賦予新用途的馬路。

都市及區域開發教授瑟吉歐・蒙特羅（Sergio Montero）相信腳踏車道可以向都市居民和設計師展現充滿無限可能的新世界。他認為問題在於市民已經習慣以車為主的城市。「大家根深柢固地認為，城市就該長這個樣子，也以為……街道專供車輛使用是正常的。」腳踏車道可以打破這個模式，實際展現禁行汽車的空間，可以有更多其他用途。波哥大的腳踏車道之所以在一次次政權交替之後得以延續，主要就是因為大受歡迎。大眾的長期參與與支持，讓單車活動得以

繼續下去，也在全球各地催生了類似活動，啟發游擊單車騎士做出其他改變。

有些活動份子推廣類似的城市單車計畫頗有成果，也有一些團體採漸進作為，逐步改善日常單車建設。在灣區，一個叫做「舊金山大改造」（SF Transormation，又稱：SFMTrA，非舊金山市交通局 SFMTA〔San Francisco Municipal Transportation Agency〕）的團體立起交通錐，隔出安全的腳踏車道，防止重演單車騎士車禍喪生的悲劇。這種游擊干預行動通常是暫時性的，最後還是會被政府有關單位拆除。但是這次，舊金山大改造沿著金門大橋公園（Golden Gate Park）設了一組回復柱，劃出安全單車道，市政府反而把這項建設納入了公共設施。該團體的目標並非僅在該地段提供單車騎士更安全的騎車環境，更是希望藉此讓大家知道，務實、永久的改善設施其實可以便宜又簡單。其他城市的游擊行動份子也有類似的干預行動，成果不一。堪薩斯州威契托（Wichita）有群人把120支馬桶疏通器黏在街上，圍出暫時性的腳踏車道，提升公眾意識。在西雅圖，市府有關單位本來拆除了活動份子安裝的一組腳踏車道分隔柱，後來卻為拆除行為道歉，最後還換上了永久性的分隔柱。

污染、健康、噪音和空間都是腳踏車友善倡議的訴求，但是這些倡議其實還蘊含更大的議題，與城市設計史以及城市的本質有關。《無憂無慮的城市》（暫譯，原書名：Carfree Cities）的作者 J・H・克勞馥（J. H. Crawford）寫道：「不要忘記，一個多世紀以前所有城市都是無車城市。車子從來就不是城市的必需品，從很多角度來看，車子反而違反了城市最關鍵的目的：把人聚集在同一個空間，促進社會、文化和經濟共生。車輛行駛、停放都需要很多空間，城市因而必須繼續擴張，才有土地供車輛使用，這違

反了城市最初的目的。」

　　雖然單車騎士和行人長期奮戰，努力捍衛自己的都市空間，但是新型態的交通模式又使情勢變得更為複雜。個人電動摩托車是低耗能、省空間的都市交通方式，但是隨著共享電動摩托車越來越受歡迎，這種交通工具就開始出現了爭議。其中一個問題是有些使用者會把共享電動摩托車停在人行道上，影響行人用路。在辛辛那提，一個叫做「院子公司」（YARD & Company）的團體做了一項實驗，用噴漆在人行道上畫上「鳥籠」（「鳥」〔Bird〕是其中一家製造、規劃共享摩托車的公司）。這個實驗的概念是鼓勵使用者把電動摩托車停在安全的指定空間，不要影響單車騎士和行人。

　　批評電動摩托車之外，一般大多認為減少城市車輛，鼓勵騎單車以及使用其他各種複合式交通工具對市民和環境有益無害。不過在選擇要用什麼交通工具來取代以車為主的交通方式時，還是要特別謹慎。活動份子發起的干預性作為通常是為了符合活動份子本身的生活方式，好比單車騎士提倡單車建設。然而，最佳的干預性設施需要考慮到整體社群，汲取當地人的意見，在設計時考慮各種面向，設計出符合不同生活型態、不同考量因素，以及不同觀點的設施。

佔用停車格

都市小公園

舊金山瑞霸集團（Rebar Group）的設計師曾經在路邊一小塊路鋪上草皮，當時他們壓根沒料到這個舉動最後會演變成全球性的運動。瑞霸集團這個計畫的概念來自藝術家高登・馬塔—克拉克（Gordon Matta-Clark）的作品，1970年代，馬塔—克拉克在紐約買下了一些無法建設、地點不便的小塊土地。他很喜歡未充分利用的土地或剩下的零碎空間，例如常被忽視的路邊綠地或兩棟房屋間的狹窄空地。數十年後，瑞霸集團也使用類似的方式來重新認識城市，瑞霸的新建設打算使用都市社會學家威廉・H・懷特（William H. Whyte）口中的「還沒想到用途的龐大空間資源」。

瑞霸開始研究舊金山都市景觀，找出未充分利用的地，發現停車位是值得實驗的空間——停車位是租用空間，但有時又無人租用，感覺很浪費。他們在繳費機投了幾個硬幣、在地上鋪上草皮、放上座椅和一棵盆栽樹木，然後觀察行人與這塊小公園的互動。一位參與者想起當時有政府相關單位前來關切，小公園設計師解釋自己已繳停車費，雖然不是用來停車，但有權合法使用這塊地，成功避掉罰單。

停車場小公園起初只是暫時性的都市建設，但是隨著照片開始廣傳，很快就發揮了影響力。類似的干預性設施計畫開始向瑞霸請教，瑞霸也替想在其他城市複製或拓展小公園設施的單位出版了指導手冊。小公園設計師發現，若是提案被駁回，可以試圖說服市府官員先建置暫時性或前導性設施，不要馬上砸大錢設置永久設施。畢竟如果最後實驗失敗，或因各種理由無法順利執行，低成本的暫時性設置要拆除或替換都相對容易。與此同時，舊金山市也決定跟上腳步舉辦「停車格公園日」（Park(ing) Day），支持規模更大的系列設計，藉由「人行道公園計畫」來鼓勵重新利用人行

道。

小公園設計越來越精緻，加入了更多元素，如迷你高爾夫球草皮，以及可攀爬的雕塑。政府設置的小公園之外，有些設計師仍持續鑽法規漏洞，思考新的方式來設計小公園，例如把大型垃圾箱變成種滿綠色植物的行動公園（parkmobile），再替垃圾箱申請合法停放許可，長期停放路邊作為永久性公園。停車格小公園起初只是實驗性計畫，後來卻演變成各種小公園的典範，代表意義也越來越廣。

都市小公園的概念得以普及，背後有很多因素。有數據估計美國停車格數量高達20億，汽車數量遠不及停車格數量，所以有些人認為在人口密集的地區，可以利用這些未充分利用的政府停車格作為人行道社交空間的延伸，創造出更多活動空間。從都市經濟的角度來看，這些迷你公園也為鄰近商家帶來好處——有些城市會把公共空間讓給當地願意出資建設鄰近小公園的企業。

這聽起來是很不錯的協同合作，所有人都可以從中得益，但是這類超適合放上IG的小公園，還是有些需要注意的地方。當地商家經濟利益提升，附近地區的租金也會跟著升高，小公園風行的舊金山教會區就是一例。所以，雖然小公園對某些人來說是怡情養性的好去處，對其他人來說可能代表中產階層化。此外，戈登・C・C・道格拉斯（Gordon C. C. Douglas）也在《自助城市》（暫譯，原書名：The Help-Yourself City）中指出，有些地方的小公園理論上是公共用地，但是「對不願意或沒有能力消費的人來說，可能不那麼親民、實用。」咖啡店附近，與店內風格一致的小公園在視覺和感受上都會讓人以為是私人土地的延伸，而非公共休憩空間，是替啜飲拿鐵的菁英人士設計的環境，而非歡迎大眾共同使用的空間。

小公園等建設相當成功，也獲得政府支持，但也衍生出特定設計目標使用者的問題，此外，某些特定族群做游擊建設時有立足優勢，較不容易受法律制裁。道格拉斯認為：「政府支持都市創意建設背後的文化價值，但是卻犧牲了」在這個議題上比較弱勢的「既存族群」。以舊金山教會區為例，新移入的中產階級會比當地長期居民更喜歡新的小公園（以及小公園附近的潮店）。

道格拉斯的主要論述是，政府和創意都市學者在根據個人風格改變都市景觀前，必須考慮到附近居民。不論是建設創意小公園、腳踏車道，或是農人市集，都不可以自行假設現在流行的「改善措施」對所有人都有好處。不論影響是好是壞，所有重塑城市的措施都具有文化意涵、文化關聯。道格拉斯建議在評估都市干預措施時，要用「批判性的眼光來檢視待建造空間的公眾舒適度（public amenity）以及受惠者、可能被排擠的人。」這種眼光不僅會帶來很多好處，也可以在設計過程中，真實考慮到會受影響的群體。

果樹嫁接

草根園藝

舊金山一個顛覆性都市農業團隊，利用單純的植物嫁接來進行創意都市干預，把景觀樹木變成了果樹。樹木改造步驟如下：先在行道樹上剪一個小切口，接著，勤奮的嫁接員會在切口處插上其他果樹的枝子。這些科學怪人樹枝會成為原樹木的一部分，最後結出可食用的果實。這叫做「游擊園藝」（guerilla gardening），游擊園藝一詞源自紐約市的都市綠化行動主義。

1970年代早期，曼哈頓下城區的活動份子開始把小空地改建成社區花園，這起初只是小規模的游擊干預建設，後來規模才越來越大。住在曼哈頓下東區的藝術家莉茲‧克莉絲蒂（Liz Christy）創辦了「綠色游擊隊」（Green Guerrillas），游擊隊成員會在廢棄空地丟下「種子炸彈」，炸彈包裡有肥料、種子和水。游擊隊後來又更進一步佔領了包爾瑞（Bowery）和休士頓（Houston）路口一塊地，把地整

理乾淨，在上面種植花卉、樹木、蔬果。綠色游擊隊又向紐約市房屋保護與發展部（Housing Preservation and Development Department）申請成立包爾瑞休士頓社區花園（Bowery Houston Community Farm and Garden），該花園後來更名為莉茲‧克莉絲蒂花園以紀念克莉絲蒂，也繼續由一群鞠躬盡瘁的社區志工負責維護。

把閒置空地變成社區綠地的概念也逐漸在世界各地蔓延、發展。游擊園藝一詞開始被用來指稱各種非官方綠化計畫，包括仍流行的種子炸彈，在廢棄空地、馬路中島和其他不毛之地投放種子包，讓植物在其上生長。這些綠色手榴彈的內容物各有千秋，有的考慮到生態，選用原生物種，有的選擇可以先後開花的種子。有些活動份子與藝術家也會在垂直表面上種植物，有點類似在牆壁上塗鴉。創作者把白脫牛奶*、園藝凝膠以及散狀青苔等原料，混合成有機「油漆」，塗上老舊的水泥牆。這種有生命的藝術，最後會慢慢長成奔放搶眼的大作。

許多游擊園藝作品比較像是要引人注意的藝術創作，並非打算對城市生態留下長遠的影響，不過，不是所

有游擊園藝都這麼招搖。許多成功的干預設施之所以能夠保存下來,是因為事前有審慎的規劃,執行時也注意到當地環境的特色。加州游擊園藝師史考特·班內爾(Scott Bunnell)多年來在各處馬路中島和公路上種植耐旱植物,如蘆薈、龍舌蘭等異國風情多肉植物。班內爾的團隊,南加州游擊園藝社(SoCal Guerilla Gardening Club)的植物建設贏得不少讚譽。該社團甚至向有關單位申請使用市府水資源來養活這些適合當地氣候的植物。

回頭來看舊金山,你可能會猜舊金山有關單位對果樹嫁接應該也有類似的正面反應,但是舊金山的「城市嫁接游擊隊」(Guerrilla Grafters)卻刻意保持低調,避免被政府發現。城市嫁接游擊隊沒有設計游擊地圖讓大家找到他們的作品,只有在長出果實之後,其他人才會發現他們的干預建設。嫁接游擊隊之所以選擇偷雞摸狗,也是因為害怕舊金山會大舉拆除他們的建設。表面上看來,把景觀樹木改變成果樹似乎對社會有所貢獻,但是從市政府的角度來看,這種額外的建樹會模糊市政重點。

舊金山有上千棵蘋果樹、李樹、梨樹等果樹(公共空間的樹木總數高達十萬餘棵),但是這些果樹多經過處理,無法結果,藉此避免吸引動物或製造髒亂。能結果的果樹會成為政府環境維護團隊的負擔,因為必須清理落在地上、爛掉的果子。另一方面,果樹嫁接者表示,他們希望讓大家重視食物資源不足的問題,並讓大眾了解新鮮水果取得不易。上至下的規劃和下至上的干預針鋒相對——大家對城市可以發展成什麼樣貌、應該要有什麼樣貌,又應該如何服務市民,都有不同的觀點,於是就會產生衝突。

多倫多等城市則有「我們與樹的距離」(Not Far from the Tree)等非營利組織來調節這類衝突。這些年來,我們與樹的距離媒合了許多收成志工以及多倫多各處的果樹網。志工摘下水果後,會把水果分配給登記果樹的居民、摘水果的志工、以及各大食物銀行、社區廚房等機構——善加使用分散於各處的大規模都市果園來解決各種不同的問題。

* 又稱酪乳(buttermilk),是牛奶製成奶油後剩餘的液體。

延伸空間

翻轉公共空間

人類會在草地上走出一條慣用步道，同樣，一般觀察者和設計師也可以從人車在雪地上留下的痕跡，看出人類如何在城市中移動。某些公園中，政府官員會依據冬天行人走過的痕跡來決定夏天要在哪些地段鋪路。汽車在冬天通過結冰處或雪地時，會留下一條乾淨狹窄的通道，以及通道兩側被雪覆蓋的「積雪預留地」（sneckdown）。作家／活動份子約翰·基丁（Jon Geeting）多年來拍了許多費城因積雪而拓寬的人行道，點出車輛真正需要的道路空間其實很少，也提

倡把未充分利用的空間改造成其他用途空間。基丁的攝影紀錄不只是提升了大眾對這些地段的興趣——還實際幫助了費城等地的都市活動份子改造某些路口。

2007年左右，某天基丁在紐約市街上騎著腳踏車，首度對都市規劃的議題產生了興趣，因為紐約市當時「相當積極的在做街道轉型，有無車時代廣場以及行人廣場等計畫。」基丁在《99%隱形的城市日常設計》的訪問中對科爾斯泰特說：「在那個時候關注這方面的政治議題非常有

趣。」基丁也開始閱讀〈街道網誌〉
（Streetblog），該網誌創辦人亞倫·那
帕斯特克（Aaron Naparstek）就是「積雪
預留地」一詞的發明人。於是，基丁
開始在費城記錄積雪預留地的照片。
後來，一個相關行動使用他的照片來
說服市府調整某個混亂危險的路口。
調整過後的12街（Twelfth Street）和莫
里斯街（Morris Street）口，行人穿越馬
路的時間變短了，汽車交通也變得寧
靜，還多了一些綠地。基丁認為，當
地其他都市行動份子把他的照片變成
成實際的行動，讓他覺得自己很有貢
獻。使用他照片的也包括「費城都市
行動家始祖」山姆·雪曼（Sam Sher-
man），雪曼把基丁的照片提供給商
務和街道部門，向市府官員提出相關
改革計畫。

從那時起，住在費城魚村（Fish-
town）的基丁便開始與當地社區協會

合作建設積雪預留地，然而記錄積雪預留地的概念，以及其他改善都市環境的類似手法，也開始在其他地方流行了起來。其他城市的市民也開始拍下路口積雪照片，用這些照片說服市府重新規劃路口。

在沒有雪的城市，市民也想出替代方案來蒐集行車空間的數據。幾年前，多倫多一個居民在他的社區使用樹葉和粉筆，以人工方式把人行道拓寬至車用道上。他的「樹葉預留地」看起來就像被落葉覆蓋的路邊溝槽，卻有效縮限了肉眼可見的馬路寬度。粉筆畫出的邊界也進一步引導駕駛在劃定的範圍內開車。有些駕駛還是會開到落葉堆上，但也有不少人乖乖待在汽車和人工路緣間的狹窄範圍。該計畫發起人表示，若在這些預留地進行實際建設來縮減馬路範圍，可以釋放出至多2,000平方英里的空間。

拍攝積雪照片不違法，但是多數城市並不鼓勵市民設置路障。然而活動份子依舊跟著前人的腳步，持續進行類似建設，有的放置樹葉，也有人把充滿爭議的巨石滾到馬路上。麥克·里敦（Mike Lydon）和安東尼·賈西亞（Anthony Garcia）的《游擊城市：用短期策略造成長期改變》（暫譯，原書名：Tactical Urbanism: Short-term Action for Long-term Change）中，詳細記載了這類都市游擊行動。基丁引用里敦的話，表示許多「市民發起的干預建設會留下長遠的影響，就算是非法建設，通常也不會被拆除。」

回到費城，基丁非常開心費城「現在已有一套市民倡議行人廣場設置流程，這樣市民一旦有什麼想法，就有發聲的管道，不用擔心當地民選官員不認同。」然而，並非所有大都會區都有這樣的管道，基丁發現在沒有明確程序的地方，「市民會藉著違法改變街道來提醒市政團隊疏忽、刻意不處理的問題。」你想到的解決方式，「可能其他人也想過了，用暫時性的設計來測試想法，就有機會認識志同道合的人，這樣就可以一起設計更持久的改善措施」。塑造城市不會只有一種方法，採取行動、觀察成果、分享知識、與其他市民共同參與倡導活動都是很好的起手式。

結語

就這樣！講完了！你需要知道的城市大小事統統講完了！開玩笑的啦，怎麼可能講完！包山包海、應有盡有的指南並不存在，這本書也當然不是。我們光是只談人孔蓋大概就可以出一本書了。在《99％隱形的城市日常設計》的網路廣播中，我們每週會分享一個小故事，揭開人類設計世界的某個祕密。難免有時會有專業人士或是對當地狀況比較熟悉的人寫信來「提醒」我們哪一集漏講了哪些有趣知識。他們提供的意見或觀點，有些我們從未發現過，不過大多數都在我們的研究內容範圍內，只是我們選擇不提。要把故事說好、說滿，就必須有所取捨，剪輯室地上總是散落著未收錄片段，其中當然也有我們在探索過程中發現的有趣零碎小故事。這本書的製作也是這樣。

編寫這本城市指南的過程中，很多事物在改變，我們起初想探討的一些零散小故事也就忽然變得不那麼適合收錄。好比有個極端的都市偽裝，在人造都市近郊中，建了一個數層樓高的弧狀建設，用假住房和人行道，把一座飛機工廠包覆起來，還設有警察與其他緊急機構的假訓練鎮，甚至還設計了空無一人的城市，只為了讓敵對的鄰國刮目相看。其實書中本來也可以收錄「惡意屋」（spite house）或釘子戶這類抵抗建設。另外，還有一些以人為中心的故事，例如孟買一位男子因意外痛失兒子後，決定貢獻自己的時間來修復城市的路面窟窿，而費城一位女性會貼上銘牌貼紙來紀念無聊幽默的小事，諸如此類一般研究歷史的人會錯過的有趣小故事。我們最後也決定不收錄交通錐、測量標誌，以及哄騙不耐煩行人的假紅綠燈按鈕等日常故事。城市故事族繁不及備載，少即是多，在消防栓上裝上政府許可的節水噴頭是個好主意，這樣你才不會被1,000加侖的水噴飛（見〈申請許可：開放使用消防栓〉）。

不過你很幸福，《99%隱形的城市日常設計》的網路廣播和官方網站上都有相關主題的討論──書中未能收錄的故事也會在網路廣播中探討，或是寫成網路文章。這十多年來，《99%隱形的城市日常設計》的與談人與合作單位，跟著我們的好奇心，一起探索各種城市中出其不意的路徑，就是為了引起聽眾對日常物件的興趣。希望這本城市指南可以把我們的熱情感染給讀者，也希望讀者可以加入我們的行列，一同探索建成環境中被人忽略的各方各面。如果有什麼遺漏的主題，還請包涵，因為這一路上，我們經常停下腳步，見字就讀，閱讀每一塊都市銘牌。

謝詞

400多集的《99%隱形的城市日常設計》網路廣播內容，來自十年的研究、觀察、知識——這些內容也是這本指南的基礎。然而，我們不想出版一本沒有靈魂的逐字聽打稿，所以即便書中的故事都是廣播內容精選，我們還是以新的呈現方式、以更宏觀的角度重新審視了這些故事，從頭寫起。我們還寫了一些廣播節目中未曾討論的新文章，長達200頁，最後再把這些文字整理成規模更大、更新、更有特色的內容。

不管是舊文新撰還是全新內容，都要感謝厲害的99%隱形城市團隊協助完成。謝謝團隊這幾年來傑出的工作表現，並且在我們忙著編撰本書時，持續推出精彩的新集數。本書作者之外，99%隱形城市的團隊成員還有凱蒂・敏格（Katie Mingle）、艾佛利・楚佛曼（Avery Trufelman）、迪蘭尼・霍爾（Delaney Hall）、艾密特・費茲傑羅（Emmett FitzGerald）、夏理夫・

約瑟夫（Sharif Youssef）、尚恩・里奧（Sean Real）、喬・羅森伯格（Joe Rosenberg）、薇薇安・黎（音譯，Vivian Le）、克里斯・博魯伯（Chris Berube）、艾琳・蘇薩羅亞納（Irene Sutharojana）以及蘇菲雅・克拉茲克（Sofia Klatzker）——這群人根本就是網路廣播界的夢幻團隊。他們有些人愛吃墨西哥綠莫蕾（mole），有些不喜歡，不管喜歡不喜歡，我們一樣喜歡這群人。此外也要衷心感謝團隊前成員山姆・葛林史班（Sam Greenspan）以及塔林・馬薩（Taryn Mazza）。

團隊成員提供的精彩故事之外，一些外部專業人士的研究也成了本書內容的基礎。特別感謝茱莉雅・狄威特（Julia DeWitt）、馬修・基特利（Matthew Kielty）、《萬物論》（Theory of Everything）的班傑明・沃克（Benjamen Walker）、丹・魏斯曼（Dan Weissmann）、山姆・伊凡斯—布朗（Sam Evans-Brown）、羅根・夏儂（Logan Shannon）、傑西・

杜克斯（Jesse Dukes）、史丹・艾爾柯恩（Stan Alcorn）、威爾・寇利（Will Coley）、克里斯多夫・霍伯森（Christophe Haubursin）、查克・戴爾（Zach Dyer）、《記憶宮殿》（The Memory Palace）的奈特・狄米歐（Nate Dimeo）、約珥・韋納（Joel Werner）、橋希雅・戴維斯（Chelsea Davis）、安・海博曼（Ann Hepperman）、艾咪・多索斯嘉（Amy Drozdowska）、戴夫・麥奎爾（Dave McGuire）、菲比・價吉（Phoebe Judge）和《罪犯》（Criminal）的蘿倫・索佛爾（Lauren Spohrer）。也要感謝受訪者以及這些年與我們談話、把自己的興趣和專業分享給聽眾的每一位。

感謝反正弦建築設計公司（Arcsine）的丹尼爾・斯科維爾（Daniel Scovill）和亞當・威尼格（Adam Winig）大方提供節目錄製地點，因為有你們，我們才能在美麗的加州歐克蘭市中心工作。

雖然我們的節目是在談設計，但節目媒介是聲音，也就是說，我們不太有機會和視覺藝術家合作。與派翠克・瓦爾（Patrick Vale）合作是我們的榮幸，也感謝他願意被我們綁在桌前好幾個月，替本書畫出美麗的插圖，

有時我們也准他出小差探索世界，替人行道設施以及其他顛覆傳統的城市景觀畫下速寫。感謝利茲・博伊德（Liz Boyd）孜孜矻矻地查核事實，不僅檢查日期、地點正確無誤，也讓每一則故事更加清楚、可信。海倫・札爾茲曼（Helen Zaltzman）讀過每一篇初稿，建議我們多說點笑話。蜜雪兒・羅夫勒（Michelle Loeffler）替我們建立了完整的書目資料。

也感謝霍頓米夫林哈考特出版社（Houghton Mifflin Harcourt）的團隊，特別是我們的編輯凱特・納波里譚諾（Kate Napolitano），不但給予指導，也給予精神支持。感謝威廉莫里斯奮進（WME）經紀公司的傑伊・曼德爾（Jay Mandel）帶著羅曼，在兩天內開了17場會，推銷本書。所有作者都應該要有一位這麼優秀的經紀人。

羅曼

《99% 隱形的城市日常設計》廣播節目的誕生地是舊金山KALW電台。KALW麻雀雖小、五臟俱全，有好多人值得我們感謝，但若不是前總經理麥特・馬丁（Matt Martin），我們

的節目不可能問世。馬丁催生了這個「以設計為主題的迷你廣播節目」，也無私地讓這個節目自行成長茁壯，成為網路廣播。像他一樣慷慨的人真的不多。若沒有KALW的妮可・沙瓦亞（Nicole Sawaya）和艾倫・法爾利，我根本不可能踏進廣播界。能有這兩位公共廣播大使是灣區的福氣。我非常想念兩位。

《99%隱形的城市日常設計》是網路廣播集錦「廣播理想世界」（Radiotopia）的創始節目之一。廣播理想世界是「公共廣播交流機構」（PRX）的計畫，公共廣播交流機構用各種不同的方式，把所有新、善、美的事物帶到公共廣播節目中。我成立廣播理想世界之時，公共廣播交流機構負責人是傑克・夏皮洛（Jake Shapiro），而現任負責人是凱瑞・霍夫曼（Kerri Hoffman）。因為夏皮洛的高瞻遠矚、雄心壯志，廣播理想世界才得以誕生。因為霍夫曼的鞠躬盡瘁、公正公平、聰明伶俐、溫暖和藹，廣播理想世界才得以在今日繼續運作。這個網路廣播集錦的日常營運以及創意發展是茱莉・夏皮洛（Julie Shapiro）灌溉、照顧的成果，茱莉・夏皮洛最大的興趣就是有聲故事，她總是能點石成金，把所有東西化作聲音。感謝廣播理想世界全體團隊，以及與我們合作的所有網路廣播節目。

我對梅・瑪爾斯（Mae Mars）感激不盡，她在我創《99%隱形的城市日常設計》的時候給予我鼓勵，也支持我轉型做網路廣播主持人。這是一個很大的轉變，但是她從來不嘲笑、不質疑我，哪怕根本沒人知道節目到底能不能成功。早期許多集數中，可以聽到瑪爾斯的聰明才智和溫柔體貼。我的兩個兒子馬席歐（Mazio）和卡佛（Carver）是節目最早捧紅的巨星，他們出現在節目的第一支廣告中，是一對愛發表意見的三歲活寶。我敢肯定節目早期賺到的廣告費主要都來自這兩位。他們如今已經長成了善解人意、溫暖、好奇、可愛的年輕人。能做他們的爸爸是我的福氣。

謝謝媽媽、貝蒂（Betty）、我的姊妹莉雅・馬茲（Leigh Marz，是Marz不是Mars）以及她的家人麥可（Michael）和愛娃（Ava）。我不知道還有沒有其他中年男子跟我一樣，跟姊妹是最好的朋友，但我想這跟莉雅和媽媽的個性有關。我們繞了一大圈，最

後一起在距離老家十萬八千里的灣區落腳。能生在這個小家庭中，我感覺自己非常幸福。

若沒有伴侶喬伊·玉森（Joy Yuson）的支持，我不可能完成這本書。謝謝妳帶我走向世界，與我分享妳喜愛的美麗事物。妳什麼人都能聊、什麼食物都敢吃、什麼海灘都想探索、什麼銘牌都閱讀，令我敬佩萬分。我是妳的頭號粉絲。

柯特

羅曼邀請我加入《99%隱形的城市日常設計》時，我已經聽這個節目聽好幾年了。這個合作邀約也讓我認識了未來的共同作者，以及一群好奇又充滿創意的說故事高手。一票天賦異稟的人共同努力，讓這個大計畫得以實現。其中還有一群夥伴，一直協助我建立、執行我加入99%之前的工作：都市藝術、建築、設計線上出版計畫。我在加入99%團隊的前的好幾年，主要都在從事這項工作。

我的「網路都市行動家」線上出版品（WebUrbanist）於2007年上線，當時親朋好友都出於禮貌支持，但其實他們對於把網路出版當成事業，抱持著合理懷疑。多虧了各位撰稿者，尤其是迪拉娜·勒非爾斯（Delana Lefeers）、史蒂夫·雷文斯丁（Steve Levenstein）以及 SA·羅傑斯（SA Rogers），這份數位雜誌才能持續進步、成長茁壯，成為流行設計網路出版界的先鋒。麥克·威格納（Mike Waggoner）和傑夫·戶德（Jeff Hood）等技術專家在各種危機之時維持著網站的運作。幾年前，安德莉雅·托明加斯（Andrea Tomingas）和加博·丹農（Gabe Danon）也幫忙重新設計網路都市行動家的排版和標誌。同時，這項計畫可以持續下去，最重要的還是一群忠心、熱情的讀者，我對你們永遠感激在心。

這一路上，我很幸運承蒙許多老師無私、耐心的照顧，包括傑佛瑞·毆切斯納（Jeffrey Ochsner）和妮可·胡伯（Nicole Huber），兩位拓展了我對都市設計的視野，也在西雅圖華盛頓大學（University of Washington）擔任我的建築碩士論文指導教授。我在卡爾頓學院（Carleton College）的時間也對我有很大的幫助，我的教授和同學教會我如何透過哲學、歷史與藝術來觀察、

了解周遭環境。

　　我對閱讀、寫作、旅遊、學習的熱情來自我的父母大衛‧科爾斯泰特（David Kohlstedt）教授和莎莉‧葛瑞格‧科爾斯泰特（Sally Gregory Kohlstedt）教授，這都要感謝他們每天晚上把工作帶回家中。這些年來，父母在各方各面給我支持，有時可以直接回答我道路標誌設置的剪力等技術性問題（謝謝爸！），或是粗麻布服裝設計史的問題（謝謝媽！）。過去我年少不懂事，常說你們的工作很無聊，在此致上最深的歉意。謝謝我的兄弟克里斯（Kris），總是在我人生中的關鍵時刻讓我在他芝加哥的家中留宿、辦公，也感謝他的伴侶柯特妮（Courtney），妳是我一直都很想要的姊妹。最後要感謝蜜雪兒‧羅夫勒參與本書編撰的每一個環節，在寫書計畫持續展開時，也逐漸扮演更多不同的重要角色（研究員、編輯、譯者、矛盾審查員）。各位，我們後會有期！

最後的感謝

　　最後，感謝各位可愛的宅宅們這些年來對廣播節目的支持。在網路廣播還只能算是個興趣的時代，除了KALW沒有人願意播放我們的節目的時代，因為有你們的財務和情感支持，我們才得以繼續下去。我們對此永遠感激。